CANOVA
ET SES OUVRAGES
OU
MÉMOIRES HISTORIQUES

SUR LA VIE ET LES TRAVAUX

DE CE CÉLÈBRE ARTISTE

PAR

M. QUATREMÈRE DE QUINCY

DE L'INSTITUT ROYAL DE FRANCE (ACADÉMIE DES INSCRIPTIONS ET BELLES-LETTRES)
SECRÉTAIRE PERPÉTUEL DE L'ACADÉMIE DES BEAUX-ARTS.

PARIS.
ADRIEN LE CLERE ET C^{IE}, IMPRIMEURS-LIBRAIRES,
QUAI DES AUGUSTINS, N° 35.

M DCCC XXXIV.

CANOVA

ET SES OUVRAGES

ou

MÉMOIRES HISTORIQUES

SUR LA VIE ET LES TRAVAUX

DE CE CÉLÈBRE ARTISTE

PAR

M. QUATREMÈRE DE QUINCY

DE L'INSTITUT ROYAL DE FRANCE (ACADÉMIE DES INSCRIPTIONS ET BELLES-LETTRES)
SECRÉTAIRE PERPÉTUEL DE L'ACADÉMIE DES BEAUX-ARTS.

PARIS.

ADRIEN LE CLERE ET C.ⁱᵉ IMPRIMEURS-LIBRAIRES,
QUAI DES AUGUSTINS, N° 35.

M DCCC XXXIV.

Je me reprochois depuis long-temps de n'avoir pas encore payé à la mémoire de l'illustre artiste dont je publie enfin aujourd'hui l'histoire, le tribut d'honneur, d'admiration et d'amitié, dont la haute réputation de ses œuvres, et les rapports particuliers qui m'attachèrent à lui, me faisoient un devoir de m'acquitter.

Dépositaire d'un très-grand nombre de ses lettres, résultat d'une correspondance de trente années, long-temps sollicité d'en publier le recueil, je ne pus jamais me résoudre à une publication faite isolément, et dénuée d'une application sensible aux sujets de discussion qu'elles renferment.

Cependant l'ouvrage que M. Missirini a imprimé il y a dix ans sur Canova, avoit depuis long-temps rendu public un assez grand nombre de mes lettres, que je lui avois écrites le plus souvent

en italien. Je ne doute pas que l'héritier et frère de Canova, n'en ait encore beaucoup d'autres de moi, et aussi d'un assez grand nombre de personnages, avec lesquels notre grand statuaire dut avoir des relations multipliées.

J'avouerai qu'il m'est quelquefois arrivé de penser, qu'un recueil général de toutes les correspondances de Canova, pourroit offrir un ensemble de faits et de notions assez curieux, et qui ne seroit pas sans importance pour sa mémoire. Mais je pense qu'une semblable collection ne pourroit se faire qu'à Rome, sous la direction de M. l'abbé frère de Canova, dépositaire de tous ses papiers, et légataire universel de tous les objets de sa succession. Si jamais ce projet se réalisoit, je m'empresserois d'y contribuer, par la remise de toutes les lettres que je possède, et dont celles que je publie forment la moindre partie.

Je dois dire, qu'en gardant ce dépôt tout-à-fait intact, j'avois néanmoins conservé l'espoir de le mettre quelque jour en œuvre, dès qu'un heureux loisir me permettroit d'en faire emploi avec plus ou moins d'étendue, sous la forme de pièces justificatives, à l'appui des Mémoires historiques

dont je m'étois, de tout temps, proposé la publication, sur la vie et les ouvrages de Canova.

Mais sa vie, écrite par M. Missirini, et imprimée en Italie, peu de temps après sa perte, (en 1824) ayant prévenu le projet que j'avois toujours eu de lui rendre en France, et en français, l'hommage dû à son génie et à sa renommée, je crus devoir alors m'abstenir de toute publication, qui eût pu ressembler à une concurrence. Cependant en produisant un assez grand nombre de mes lettres, l'ouvrage italien devoit m'enhardir à lui donner plus tard une sorte de pendant, où figureroit, comme une contre-partie, le choix d'un assez grand nombre de lettres adressées à moi par Canova.

J'avouerai que la forme sous laquelle je m'étois depuis long-temps proposé d'écrire sa vie, exigeant que l'historien se mette, si l'on peut dire, en scène avec le héros de son histoire, la crainte d'encourir le reproche de vanité présomptueuse, put contribuer encore à suspendre l'exécution de mon projet. Cependant plusieurs personnes sont parvenues à vaincre là-dessus mes scrupules. Le laps des années y est entré aussi pour quelque chose; enfin,

la différence bien sensible du plan de mon travail, avec celui de l'ouvrage italien, différence que fait assez entendre le modeste titre de *Mémoires historiques*, tout cela m'a encouragé à procéder, dans un autre système, à la revue générale des œuvres de Canova.

Pourquoi, en effet, le grand nombre des sujets de sa correspondance avec moi, dans tout le cours de ses travaux, ne m'auroit-t-il pas inspiré l'idée d'en publier les résultats? Pourquoi les discussions ou explications qu'il m'adressoit sur ses ouvrages, à mesure qu'il les produisoit, et sur lesquels s'exerçoit quelquefois librement ma critique, ne m'auroient-elles pas autorisé, soit à en porter personnellement des jugemens provisoires, soit à proclamer ceux d'une opinion, qui devoit finir par être celle de presque toute l'Europe? Le titre et la forme plus modestes de *Mémoires*, au lieu de la forme et du titre d'*histoire*, me parurent encore devoir faire plus facilement pardonner à l'écrivain, d'y prendre en quelque sorte un rôle, c'est-à-dire, de se citer souvent lui-même, ne fût-ce que pour introduire quelques variétés de formes et de narration, dans la revue, peut-

être monotone, d'un si grand nombre d'ouvrages.

Aujourd'hui enfin, que l'épreuve du temps en a déjà ratifié la valeur; aujourd'hui que nulle rivalité de nation, d'école, d'opinion de circonstance, ne peut contester l'unanimité des suffrages qu'ils ont continué de recueillir, j'ai cru que l'instant pouvoit être arrivé de soumettre, non plus l'artiste et ses ouvrages, mais ses historiens et leurs jugemens, au tribunal des connoisseurs et des amateurs de toutes les nations.

Il faut dire, en effet, que Canova a eu le privilége, peut-être sans exemple, de jouir pendant sa vie, d'une renommée qu'on peut appeler universelle, et telle, qu'aucun des plus grands talens modernes n'en a réellement obtenu une semblable. Les plus célèbres (mérite à part et dont je ne prétends pas ici me faire juge) ne s'étoient jamais vu vanter pendant leur vie par un concert de suffrages aussi nombreux, aussi étendus, aussi unanimes. A la vérité le renom de leurs œuvres, surtout après eux, se propagea dans tous les pays qui voulurent acquérir, soit des modèles pour l'art, soit des objets d'embellissement.

Mais ce que Canova eut encore de particulier,

c'est qu'il fut dans le cas de refuser presque autant d'ouvrages, qu'il lui fut donné d'en produire; et pourtant il n'y a peut-être point de capitale qui ne tire vanité de quelque œuvre de son ciseau.

Pline avoit dit en particulier d'Apelles : *Pictorque res communis terrarum erat*. Mais qu'étoit-ce au temps de Pline, pour ce qui regarde les beaux-arts, que ce qu'il appeloit le *monde*, si on le compare au *monde* de la civilisation moderne? Avec bien plus de justesse et de réalité, pourrions-nous appliquer cette hyperbole laudative à l'artiste, dont les œuvres répandues dans toute l'Europe, ont pénétré jusqu'en Amérique.

Cependant, plus cette dispersion de ses ouvrages avoit pris d'accroissement, plus à la longue devoit devenir difficile l'entreprise, non pas seulement d'en faire un catalogue approximatif, mais d'en donner les descriptions, et d'en réunir les détails critiques.

Les statues, en effet, ne sont pas comme les tableaux, et le plus grand nombre des œuvres de la peinture, susceptibles de transports faciles, qui peuvent en faire des objets de commerce, si l'on peut dire, entre les nations. Il importoit donc au

jugement éclairé de la postérité, sur les ouvrages de Canova, que leur description critique ait pu avoir lieu, soit sur la vue de ses productions, soit par des témoins qui auroient eu l'avantage d'assister à leur création, et de déposer fidèlement des succès qu'ils obtinrent, des impressions qu'ils ont produites, concurremment avec les ouvrages contemporains.

Ne pourrois-je pas me flatter d'avoir réuni quelques-uns de ces avantages, grâce au grand nombre de rapports qui, dès l'origine à Rome, et pendant quarante années, par de fréquentes entrevues et par des correspondances suivies, m'ont initié en quelque sorte, et fait assister à la production de ses nombreux travaux, et dont j'eus encore la facilité de voir beaucoup d'originaux, et à Rome, et en France, et en d'autres pays?

Je ne dois pas négliger cependant de citer avec reconnoissance, comme autorités qui m'ont souvent prêté leur appui, deux écrivains dont les ouvrages ont précédé le mien, soit sur Canova et les détails de sa vie, soit sur ses œuvres. L'un est M. le comte Cicognara, qui, dans sa célèbre *Histoire de la Sculpture moderne*, imprimée long-

temps avant la mort de Canova, avoit déjà publié un assez grand nombre de notices en son honneur, et accompagnées des contours gravés au trait de plusieurs de ses statues. L'autre est M. Melchior Missirini, qui prononça l'éloge de Canova dans la cérémonie de son catafalque à Rome, et a fait, il y a plus de dix ans, imprimer les détails de sa vie et de ses productions.

Mon ouvrage, comme je l'ai déjà fait entendre, se termine par un Appendice que j'aurois rendu beaucoup plus volumineux, si j'avois voulu y comprendre la totalité des lettres autographes que j'ai conservées de Canova. Je n'ai prétendu ici au contraire, en faire entrer dans ce recueil, que quelques-unes de celles qui se rapportent directement au plus grand nombre de ses ouvrages, à mesure qu'il les mettoit au jour, et dont il désiroit que j'eusse de lui des renseignemens exacts. Aussi, ne les publié-je que comme étant, en quelque sorte, des pièces justificatives de l'histoire de ses travaux.

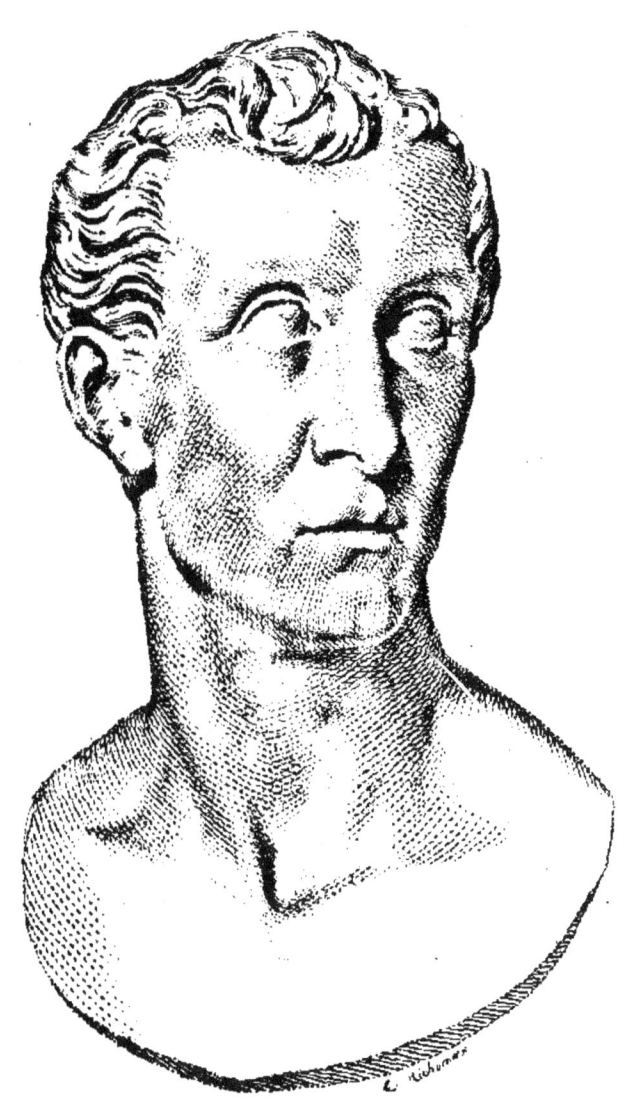

CANOVA

D'après son Portrait colossal sculpté par lui même en 1812.

Io mi professo infinitamente grato alla sua cordiale Amicizia per li savissimi suggerimenti avvegnatimi, e per l'interessa e premura speciale che sento a favore delle cose mie. Il suo piano sarebbe ottimo e di sicura riuscita, ma costerebbe a me troppi pensieri, quand'anche volessi affatto affidare ad altri l'impresa. Ella solo potrebbe verificare l'ideata operazione, e perciò io mi riserbo di dipendere interamente dalla sua prudente direzione, quando compirà il desiderio di rivedere Roma. Allora avremo campo di esaminare tutti li rapporti, e le convenienze, e si potrà risolvere qualche cosa di proposito. Ma senza la sua persona io non sono capace di prendere veruna partito.

Riceverò notte volentieri la dissertazione sua accennatami, e ne la ringrazio vivissimamente. Ella mi presenti occasione a far conoscere la estensione della mia grata Amicizia, non cessi di ricordarmi a tutte le pregiate Persone che le addimandassero nuove di me, mentre invariabilmente il fratello ed il bene di offerirle con perfetta stima e af- fezione

Di 12 Marzo 1803 Roma Aff.mo Ser.e Vero Amico
P.S. quando sarà pronto di mandarmi il Puggio, Antonio Canova
ed il busto del mio Ritratto.

CANOVA

ET SES OUVRAGES.

IMPRIMERIE D'ADRIEN LE CLERE ET C^{ie},
QUAI DES AUGUSTINS, n° 35.

CANOVA

ET SES OUVRAGES

ou

MÉMOIRES HISTORIQUES

SUR LA VIE ET LES TRAVAUX

DE CE CÉLÈBRE ARTISTE.

PREMIÈRE PARTIE.

Antoine Canova naquit en 1757, le 1er novembre, à Possagno (dans la province de Trévise), gros village riche et par la fertilité de la terre et par le commerce des laines. Une autre de ses richesses consiste dans l'abondance toute particulière d'une pierre précieuse pour sa qualité, et qui, soit par son exploitation, soit par la diversité de ses applications à beaucoup de travaux, fournit aux habitans du pays d'abondantes et utiles ressources.

La famille de Canova, fort ancienne à Possagno, s'étant livrée depuis long-temps aux entreprises

de cette sorte d'exploitation, et même à des travaux de construction, avoit une certaine aisance et une bonne réputation. Canova, encore dans la plus tendre enfance, perdit son père à peine âgé de vingt-sept ans. Dès-lors il dut l'éducation de ses premières années à son grand-père, homme d'une humeur assez sévère, et d'un tempérament peu d'accord avec la trempe délicate et sensible de son jeune élève.

Dès l'âge de cinq ans, on lui mit en main la masse et le ciseau pour travailler la pierre. L'enfant manifesta dès-lors une extrême aptitude à ce travail. En même temps on voyoit se développer chez lui, avec une précocité extraordinaire, les facultés de l'intelligence, les qualités du cœur et de l'esprit, accompagnées d'une rare sagesse dans la conduite.

Il touchoit à sa quatorzième année, lorsque son aïeul eut l'occasion de le présenter au sénateur vénitien Jean Falier, dont le domaine rural se trouvoit dans le voisinage de Possagno. C'étoit un homme qui, à une assez grande élévation d'esprit, joignoit un goût alors peu commun, dans les États Vénitiens, pour les ouvrages des beaux-arts. Il ne vit pas sans quelque intérêt ces préludes, tout insignifians qu'ils pouvoient paroître, des dispositions du jeune Canova. Il sut encore découvrir, dans ses qualités morales, l'heureuse

influence qui devoit seconder le développement d'un talent spontané.

Depuis peu de temps étoit venu s'établir dans le voisinage de Possagno, un certain Torretti, sculpteur assez passable, eu égard à la disette d'artistes dont le renom eût mérité de franchir alors les limites du pays. Le sénateur Falier l'engagea à recevoir comme élève son jeune protégé.

Canova passa deux années dans cet endroit, à l'école de Torretti, et bientôt il le suivit à Venise, où le maître avoit transporté son atelier. Ce fut pour l'élève un changement heureux. Quoique cette capitale n'eût à lui offrir, ni dans ses artistes vivans, ni dans leurs œuvres, aucun talent remarquable, aucun exemple à suivre, il ne laissa pas d'y trouver quelque occasion d'agrandir ses idées, de donner une direction nouvelle à son goût, peut-être par la vue du modèle vivant à l'Académie, peut-être par l'influence indirecte des ouvrages en peinture et en architecture du seizième siècle.

Après un an de séjour à Venise, Torretti, son maître, mourut. Cette mort n'étoit une perte ni pour l'art en lui-même, ni surtout pour l'élève qui lui avoit dû, on ne peut pas moins, les progrès assez remarquables qu'il avoit faits. L'aïeul en fut si frappé, ainsi que de son assiduité au travail, que pour seconder une vocation qui lui pa-

roissoit si clairement marquée, il se décida à faire un sacrifice en faveur de son petit-fils. Il vendit une portion de terre, dont il consacra le produit (100 ducats vénitiens) à lui procurer le moyen d'étudier pendant une année chez un certain Ferrari, neveu de Torretti. Alors le jeune Canova put diviser son temps en deux parties, dont il devoit consacrer la première aux travaux pratiques du maître, et la seconde à ses propres ouvrages, c'est-à-dire aux études de son art.

On doit faire observer ici à l'avance, que les deux maîtres sous lesquels on vient de voir placée l'enfance ou la première jeunesse du talent de Canova, n'empêcheront pas que l'on puisse avancer, ce que la suite confirmera encore, savoir, que s'il s'exerça sous les deux hommes qu'on a nommés, à la partie grossière et purement mécanique du travail vulgaire de la matière, on sera toujours en droit d'affirmer que, pour ce qui regarde l'art véritablement dit du statuaire, il ne fut l'élève que de lui seul. Dans le fait, qui jamais eût cité, ou même connu les noms de ces deux prétendus maîtres, si l'immense renommée de leur prétendu élève n'eût donné lieu de rechercher les traces de ses premiers pas? Ces deux sculpteurs pouvoient bien tailler des figures en pierre, soit dans le bâtiment, soit pour les jardins; mais quelle idée faudra-t-il en prendre, quand on verra l'ef-

fet que produisirent bientôt, en parallèle, les premières statues de Canova, ouvrages dont il auroit toutefois voulu dans la suite opérer la destruction? En effet, nous n'en ferons nous-mêmes mention, que comme pouvant servir à faire mesurer la hauteur à laquelle on le vit bientôt arriver et s'élever.

A leur école, il n'avoit donc pu apprendre autre chose (ce qui lui fut pourtant d'une grande utilité) que les pratiques de l'outil et du travail mécanique de la matière; pratiques, on ne le niera point, des plus nécessaires, et dont nous reconnoissons les heureux effets dans leur application aux plus rares créations du ciseau.

La beauté de la pierre du pays où il vit le jour, y avoit dû de bonne heure et naturellement encourager les travaux de la marbrerie. Canova y acquit bientôt une facilité et une dextérité prodigieuses. On en a jusqu'à ce jour conservé une preuve frappante, dans un ouvrage de ses premières années; je veux parler de deux corbeilles de fleurs et de fruits que lui avoit demandées le sénateur Falier, pour l'ornement d'une rampe d'escalier. Il paroît que ce travail difficultueux y fut porté à un degré remarquable de finesse d'outil et de dextérité. On prétend que l'on conserve encore à Venise ce morceau de la première jeunesse de Canova, et auquel le nom seul de l'auteur peut aujourd'hui donner une espèce de valeur.

Statues d'Orphée et d'Euridice.

Bientôt il eut à composer et à produire pour son fidèle protecteur, deux ouvrages beaucoup plus importans. Je veux parler des deux statues, l'une d'Orphée et l'autre d'Euridice, destinées à se servir de pendant. Ce fut là véritablement le premier pas qu'il ait fait dans l'art proprement dit de la sculpture, ou autrement, de l'imitation du corps humain par les formes en plein relief de la matière.

Or, il est constant, et nous le tenons de lui-même, que jusqu'alors il n'avoit pu faire en sculpture aucun ouvrage, aucune étude d'après nature, ou le modèle nu. Plus d'une fois il nous a raconté, que dans les premières figures où il s'essayoit à deviner les formes et les contours du corps humain, dépourvu qu'il étoit des moyens de se procurer la vue d'un modèle vivant, il avoit imaginé de se servir à lui-même de modèle, au moyen d'un miroir.

C'étoit donc une entreprise ardue, et à son âge, et pour l'âge de son talent, que l'exécution de ce groupe d'Orphée et Euridice. Il avoit imaginé de représenter le premier dans le moment où s'étant retourné, et voyant s'échapper l'objet de sa passion, il se livre au désespoir. Il figuroit Euridice dans la position où l'exécution du fatal arrêt semble la forcer à rétrograder, pour rentrer au Tartare. L'idée de la conception est heu-

reuse, et on pourroit regretter que Canova n'ait pas eu, dans la suite, l'occasion d'en répéter le sujet.

Mais alors son plus grand embarras n'étoit pas d'égaler la poésie des formes de sa sculpture, à celle de l'invention mythologique des poètes. Il étoit loin de concevoir alors combien l'imitation, par les formes du corps humain, offre à l'artiste de variétés analogues à chaque sujet, depuis la réalité du vrai individuel, jusqu'à la hauteur du vrai généralisé ou idéal. Sa seule difficulté étoit de trouver le moyen de conformer l'imitation des personnages de sa composition, à la réalité positive d'un modèle, qu'effectivement alors, selon la routine ignorante du langage, on appeloit ordinairement *la nature*.

Ainsi, avant le renouvellement des doctrines de l'antiquité, et par l'effet des pratiques et des idées reçues généralement dans le cours du dernier siècle, et propagées partout, Canova devoit appeler *la nature* le premier corps humain qui se présenteroit à la copie servile qu'il en feroit. Peut-être est-il permis d'approuver ce procédé dans le début des étudians, jusqu'à ce qu'ils aient appris à généraliser leur manière de voir, par l'application d'une autre théorie pratique, celle de la nature idéalement considérée. Canova ne se doutoit pas alors qu'il étoit destiné à propager et

à renouveler avec le plus grand éclat cette doctrine de l'imitation.

Mais pour en revenir au détail de ses premiers essais, ce que nous allons rapporter va prouver qu'il fut bien réellement, dans son art, ce que les Grecs appeloient d'un seul mot (αυτοδιδασκαλος), *l'élève de lui-même.*

Pour n'être détourné par rien dans l'entreprise qu'il méditoit de son groupe d'Orphée et Euridice, il quitta Venise, et de retour dans son village, où il se forma un atelier, il parvint à se procurer un modèle vivant pour chacune des deux figures de sa composition. A mesure qu'il avançoit dans leur copie, il ne laissoit pas d'aller à pied, de temps à autre, visiter le modèle de l'Académie à Venise, d'où il retournoit à pied, remportant dans sa mémoire les impressions des formes qu'il avoit long-temps fixées.

Il parvint ainsi à terminer en terre la composition de son groupe. L'ouvrage obtint l'approbation du sénateur Falier, son protecteur, qui le lui fit exécuter à Venise, dans cette belle pierre du pays qui rivalise avec le marbre.

Une répétition de quatre pieds quatre pouces, en véritable marbre, lui en fut bientôt commandée par Marc-Antoine Grimani. Cette copie reçut de son auteur plus d'une amélioration. Elle obtint les honneurs d'une exposition publique, et

elle concourut à propager déjà dans le pays le renom de son auteur.

Mais l'ouvrage le plus important que ses premiers succès lui procurèrent alors, fut, pour André Memmo, une statue en marbre d'Esculape, dont il paroît avoir été lui-même très-peu satisfait. Il le témoigna dans un écrit de sa main, où il se plaint que l'ouvrage n'ait pas été placé dans le pays auquel il avoit été destiné. La statue péchoit surtout par la draperie. Canova alors n'avoit encore aucune idée, ni fait aucune étude de cette partie de l'ajustement des statues, dans l'antique, que rien n'avoit pu lui faire connoître, et dont rien encore, dans les habitudes des costumes modernes, ne pouvoit lui révéler ni les belles combinaisons, ni la savante exécution. Peut-être aura-t-il pu devoir à ces premières impressions, quelques habitudes dans la manière et l'exécution de ses draperies, sur lesquelles la suite des descriptions de ses ouvrages pourra nous ramener.

Statue d'Esculape.

On ne fera ici une simple mention des deux nouveaux ouvrages de sa première jeunesse, savoir des statues restées en modèles d'Apollon et de Daphné, que pour n'omettre aucun des degrés propres à faire apprécier les premiers efforts d'un talent, qui, réellement et dans le fait, se formoit

Statues d'Apollon et Daphné.

ainsi de lui seul, et sans le secours d'aucun antécédent, à proprement parler; mais ceci demande quelque explication.

Comment, en effet, pouvoir avancer, nous dira-t-on, que, vers la fin du dix-huitième siècle, en Italie, dans les Etats Vénitiens et dans leur opulente capitale, telle qu'elle étoit encore à cette époque, un jeune sculpteur puisse être considéré comme ayant été dépourvu des exemples vivans, qui doivent, en perpétuant le goût des arts, reproduire de nouveaux artistes ?

Nous dirons d'abord que l'époque du milieu du dix-huitième siècle nous montre, à peu près partout, et à quelques exceptions près, surtout en France, une espèce d'entr'acte ou de repos, comme on voudra le dire, dans la reproduction et la succession de talens célèbres. Une sorte d'abaissement du goût et du génie de l'invention, en fait d'arts du dessin, se fit remarquer, plus ou moins, en chaque pays.

Mais Venise surtout, déchue de sa célébrité, de sa puissance maritime et commerciale, Venise n'étant plus le centre d'aucune activité politique, ne pouvoit plus donner de nouveaux alimens à l'ambition des artistes. Il ne lui restoit en ce genre à s'enorgueillir que des œuvres de son antiquité. Sans doute, dès les quatorzième et quinzième siècles, elle avoit produit, soit des détails d'une élé-

gante sculpture dans les bas-reliefs de ses églises, soit de précieuses compositions de mausolées, où l'on admire une assez grande habileté de travaux d'ornemens et d'œuvres du ciseau. Sans doute encore, au seizième siècle, lors du véritable renouvellement des arts, Venise joua un très-grand rôle, mais ce fut plus particulièrement dans l'architecture et la peinture. Toutefois il est bien reconnu que les Georgion, les Tintoret, les Titien, les Paul Véronèse, restés sans aucun doute modèles pour la couleur, n'auroient pu, comme ils ne pourroient encore, soit en dessin et en composition, soit en beauté de formes historiques ou idéales, présenter de modèles ou d'exemples propres à former, à inspirer ou à guider un sculpteur. Venise enfin, et cela est bien démontré par l'histoire de Canova, n'avoit pas un seul statuaire proprement dit et moralement entendu.

Comment, en effet, s'expliqueroit-on, autrement que par l'absence totale de tout talent plus ou moins contemporain en sculpture, cette admiration et cette vogue qu'y obtinrent les premiers essais qu'on doit appeler de l'enfance du talent de Canova, essais que lui-même auroit bientôt voulu anéantir?

Ainsi, on le voit, c'étoit pour Venise une nouveauté que cette ambition d'un jeune homme se lançant de lui-même, sans prédécesseur, sans

exemple contemporain et sans maître, dans des entreprises de groupes et de statues, dont les sujets étoient empruntés à la poésie de l'antique Grèce. Dès-lors son Orphée devint, sans qu'il l'eût prévu, une sorte de merveille qui excita l'enthousiasme public, par une fête où la musique de Bertoni et le chant de Guadagni s'unirent pour célébrer, dans l'image de leur mythologique patron, le talent de celui qui venoit de la reproduire.

Les modèles d'Apollon et Daphné, commandés à Canova par le Procurateur Louis Rezzonico, n'ayant pu recevoir leur exécution en marbre, vu la mort de ceux auxquels ils étoient destinés, le sénateur Falier employa son crédit auprès de Marc-Pierre Pisani, pour en obtenir la demande d'un nouveau groupe à Canova. Celui-ci proposa deux nouvelles esquisses de groupes à exécuter, de grandeur naturelle : l'un avoit pour sujet la mort de Procris; l'autre, Dédale et Icare. Ce dernier obtint la préférence, et l'exécution lui en fut commandée.

Groupe de Dédale et d'Icare.

Le groupe de Dédale et Icare, que nous avons vu plus d'une fois moulé en plâtre dans l'atelier de Canova à Rome, forme, à vrai dire, la première époque de son talent en sculpture. On peut le regarder comme son véritable point de départ dans la carrière qu'il devoit parcourir. Il marqua

chez lui, par un accroissement sensible d'étude et de capacité, une tendance à un développement progressif. L'ouvrage ayant été terminé avant son arrivée à Rome, dénote plus qu'on ne sauroit le dire, par la distance qui le sépare des précédens, ce que l'on devoit attendre et obtenir des ouvrages que le soleil de l'antiquité feroit éclore.

Dans le groupe de Dédale, il est juste de reconnoître d'abord une composition qui ne manque ni d'intelligence ni d'un sentiment d'expression naïve. Il y règne, il est vrai, un style toujours fidèle à l'imitation sans art de la nature bornée à l'individu. Ce n'est pas que Canova, à cette époque, n'eût pu prendre quelque idée de certains plâtres moulés sur l'antique, dans la galerie Farsetti à Venise, et de quelques fragmens rassemblés ailleurs ; mais ces objets isolés et décomposés n'acquièrent toute leur valeur, que pour celui qui, ayant vu le tout en réalité, sait faire redire à la partie les leçons qu'il a reçues de l'ensemble. Quant à Canova, il n'avoit pu résulter de cela, chez lui, que le désir d'aller admirer à Rome les chefs-d'œuvre dont la renommée commençoit à se répandre de nouveau dans toute l'Europe.

Ainsi, tout en louant ce qu'il y avoit de progrès dans le groupe de Dédale, sous le rapport de l'action attentive du père, attachant une aile à l'épaule de son fils, et dans le mouvement de cu-

riosité du fils dont la tête se retourne, nous ajouterons que, quant à la vérité simple et naïve des formes du corps, l'artiste n'en étoit plus aux expédiens pour se procurer la vue et l'étude d'un modèle vivant; mais son goût et son esprit n'avoient pu encore pénétrer dans le secret de cette imitation qu'on appelle *idéale* ou généralisée. Or, ce secret, qui consiste à s'aider de la vue des formes d'un seul corps, ou d'une vérité individuelle, pour de là s'élever à la généralité de caractère, de proportion, d'harmonie et de beauté abstraite, c'est là le secret que l'art des Grecs étoit parvenu à deviner. Il consiste à voir et à faire voir la conformation de l'homme, dans les lois générales de l'espèce, plutôt que dans les détails particuliers de l'individu, comme nous le démontrent et nous l'apprennent les restes de la sculpture antique, dont Canova n'avoit pu encore se former l'idée.

Du reste, l'exécution qu'il fit en marbre de son groupe de Dédale augmenta singulièrement, dans le pays, sa réputation. Il faut ici remarquer, sur le fait de cette exécution, une particularité qui, en prouvant le peu de pratique qu'on avoit alors à Venise, de la statuaire en marbre, rend compte aussi de la grande admiration dont le nouvel ouvrage de Canova avoit dû jouir, sous le rapport du travail mécanique. Disons donc qu'à

Venise on ignoroit encore le procédé, connu partout ailleurs depuis très-long-temps, de mettre les statues aux points, pour en transformer les modèles en marbre. Canova s'étoit vu obligé de traduire son modèle de groupe, à force d'expédiens, et, en quelque sorte, avec l'unique secours de ce que l'on appelle le compas dans les yeux.

S'il eût voulu borner son ambition dans le cercle des travaux qui de toute part venoient le solliciter, la fortune s'offroit à lui sous les aspects les plus rians. Il se seroit trouvé, non-seulement le plus habile de son pays, mais le seul habile; et, sans concurrence aucune, il auroit vu les plus nombreuses entreprises se disputer l'honneur de l'enrichir.

Mais la passion de son art et de la gloire lui faisoit entrevoir un autre avenir. Il ne visa bientôt plus qu'à se rendre indépendant de toutes sujétions nouvelles, et à conquérir la liberté d'aller à Rome. Aussi nous citerons comme son dernier ouvrage à Venise la statue du marquis Poleni, qui ne fut terminée que deux ou trois ans après, dans un voyage entrepris uniquement pour cet objet.

Une somme de cent sequins, reste de celle que lui avoit value le groupe de Dédale et Icare, lui parut ne pouvoir recevoir un meilleur emploi que celui d'un voyage à Rome. Il fit part de ce projet à son protecteur le sénateur Falier, qui non-seu-

lement l'encouragea dans cette résolution, mais lui fit obtenir du gouvernement un secours annuel pour trois ans, ensuite l'appui à Rome du comte Zulian, alors ambassadeur de la République.

De l'état de la sculpture à Rome, lors de l'arrivée de Canova.

Canova partit de Venise pour Rome au mois d'octobre 1779.

Avant de rendre compte de son début dans cette ville, début qui, dans le fait, est celui de sa véritable histoire, nous ne pouvons nous empêcher d'exposer ici en peu de mots quel étoit alors généralement, dans le monde des arts, le mouvement dont Venise, par plus d'une cause, mais surtout par sa position excentrique, n'avoit pu recevoir une impulsion sensible, et dont Canova avoit dû ressentir à peine un léger effet.

On a déjà dit que, pendant un assez long espace du dix-huitième siècle, depuis la mort de Louis XIV, le goût et la culture des arts en général, mais surtout des arts du dessin, avoient dû éprouver une sorte de lacune. L'Italie sembloit elle-même, après trois siècles de fécondité et de productions diversement remarquables, avoir épuisé toutes les séries de goûts, de styles, de manières. La France du dix-huitième siècle éprouvoit le même repos. Cependant, vers le milieu de ce siècle, on vit apparoître déjà l'aurore d'un changement de goût, surtout pour les arts du dessin, et surtout encore

pour la sculpture et l'architecture. Il n'arrive peut-être rien d'absolument nouveau sous le soleil; mais, de toute nécessité, il survient, dans la marche de l'esprit humain, qui ne sauroit rester stationnaire, certains renouvellemens, que l'on pourroit comparer à ceux des saisons. Or, qui dit renouvellement ne dit pas nouveauté. Souvent on prend pour un progrès ce qui n'est que la cessation d'un mouvement rétrograde.

Ainsi de lointains voyages avoient révélé avec beaucoup plus d'exactitude et de détails qu'on n'en avoit, non-seulement l'existence, mais les formes, les détails et les ornemens d'un très-grand nombre de monumens de l'antiquité grecque. D'heureuses découvertes de villes antiques ruinées ou ensevelies, *Velléia*, *Pompéi*, *Herculanum*, avoient excité de plus en plus le zèle des savans et la curiosité des amateurs. Rome surtout dut accélérer et augmenter ce mouvement, avertie qu'elle devoit encore receler de nouveaux et importans trésors, sous les décombres de beaucoup de monumens, tant dans son enceinte que dans les pays et les villes qui l'environnent.

Ainsi, peu après le milieu du dernier siècle, on vit se rallumer le flambeau de l'antiquité. Des lumières sans nombre se répandirent en Europe. Il seroit trop long de citer, en Angleterre, en Allemagne, en France, en Italie, les noms des sa-

vans, des écrivains et des amateurs, qui avoient commencé à remettre en honneur le goût des arts de la Grèce et de Rome antique.

Nous ne pouvons cependant nous empêcher de citer, en France, le comte de Caylus, qui avoit donné le rare exemple d'un grand et riche seigneur préférant aux illustrations de la cour la célébrité du savoir, employant sa fortune en acquisitions de tout genre, et réveillant au sein de l'Académie royale des Inscriptions et belles lettres, soit par ses écrits, soit par ses collections, soit par ses encouragemens, le goût des recherches et des connoissances en fait d'arts et de monumens antiques; ce qu'atteste son grand et toujours précieux *Recueil d'antiquités*.

Rome moderne n'avoit pas cessé non plus de produire quelques antiquaires zélés; et, quant à la science archaïque, on doit avouer que l'Italie n'en avoit jamais laissé entièrement négliger la culture.

Le pape Benoît XIV, par la grande collection d'antiques au Capitole, avoit préparé la voie où les arts modernes devoient, tôt ou tard, rentrer. Mais ces arts avoient commencé à manquer d'alimens.

Il devoit appartenir à Winckelmann de donner une dernière impulsion au renouvellement du goût de l'antiquité, par son *Histoire de l'art*, com-

posée en quelque sorte concurremment, et comme avec les matériaux rassemblés dans la Villa Albani, par l'illustre Cardinal de ce nom.

Enfin Rome voyoit s'élever, en l'honneur de l'art antique, un nouveau monument qui ne pouvoit qu'en augmenter singulièrement l'influence.

Dès 1773, le pape Clément XIV avoit fondé au Vatican et commencé d'élever ce magnifique *Muséum*, destiné à recueillir les restes alors dispersés de l'antique sculpture; monument qui devoit, par le zèle de Pie VI et de ses successeurs, encourager de plus en plus les recherches des savans, et exciter l'émulation des artistes chez toutes les nations de l'Europe, comme les effets l'ont bientôt prouvé.

Long-temps donc avant que Canova se fût fait connoître, même à Venise, tout sembloit annoncer que des causes aussi actives ne resteroient pas sans produire leurs résultats. Une révolution de goût dans les esprits, et de principes dans les idées, ne pouvoit pas ne point faire naître quelque talent, qui prétendît mettre en pratique ce qui germoit en théorie chez un grand nombre; et déjà se préparoit la manifestation d'un changement de manière, chez quelques artistes.

Nous en vîmes les préludes pendant notre premier séjour en Italie, depuis 1776 jusqu'en 1780. Toutefois, il faut le dire, l'action de ce change-

ment paroissoit influer beaucoup plus sur les opinions et les études de tous les jeunes artistes étrangers qui affluoient en Italie, que sur le goût de ceux du pays et surtout de Rome. Hors Mengs en peinture, Volpato et Piranesi en gravure, l'on ne citoit aucun nouveau nom remarquable.

Winckelmann qui, de concert avec le cardinal Albani, avoit tant contribué à la révolution dont on parle ; Winckelmann, dis-je, avoit quitté Rome, et une mort cruelle venoit de l'enlever. Le nom de Visconti ne commençoit d'être connu, que par les premières descriptions du Musée Clémentin, faites par son père.

Tel étoit l'état de choses que nous trouvâmes encore à l'époque de notre second voyage en Italie et de notre séjour à Rome, vers 1782.

Canova, nous l'avons déjà dit, y étoit arrivé trois ans auparavant, recommandé spécialement au comte Zulian, ambassadeur de la république Vénitienne à Rome. La première idée de l'ambassadeur, avoit été de l'employer à faire pour Venise des copies en marbre de statues antiques. Cette sorte de travail entroit on ne peut pas moins dans les vues et les désirs du jeune artiste. Se voyant entouré des ouvrages et des chefs-d'œuvre de la sculpture grecque, il aspiroit à en devenir l'imitateur, mais non le copiste. Il sut d'abord éluder ces propositions, et après plusieurs mois de rési-

dence à Rome, il alla visiter Naples, et les antiquités d'Herculanum et de Pompéi.

Pendant ce temps, l'ambassadeur Zulian, encore indécis sur ce qu'on devoit attendre des talens d'un aussi jeune homme, cherchoit à s'appuyer sur les avis et les témoignages des principaux connoisseurs à Rome. Il y avoit fait venir un plâtre du groupe de Dédale et Icare, moulé sur le marbre. C'étoit d'après le jugement que porteroient de cet ouvrage les meilleurs juges d'alors, qu'instruit de ce qu'il faudroit conclure de ces pronostics, il devoit se décider sur le genre et la mesure d'encouragemens applicables à l'artiste.

Il exposa donc le groupe dans une salle de son palais, et il convoqua une réunion des personnages d'alors, les plus connus à Rome par leur zèle pour les arts, et par leurs connoissances théoriques ou pratiques.

De ce nombre se trouvoit être un certain Ecossais, nommé Gavino Hamilton, assez bon peintre, mais surtout connu et assez renommé à Rome, parmi ceux qui se recommandoient et qu'on désignoit sous le nom d'antiquaires. Plusieurs se trouvent encore aujourd'hui être des hommes instruits, curieux, zélés pour les recherches de tous genres d'antiquités, faisant volontiers le commerce dont cette partie est susceptible, et servant de guide aux étrangers qui ont besoin de

direction dans leurs courses. Canova avoit fait la connoissance d'Hamilton ; il s'étoit lié avec lui, y ayant rencontré, précisément ce dont il avoit besoin, une sympathie de goût, et principalement des lumières sur le style des arts de l'antiquité, dont à peine il avoit pu jusqu'alors apercevoir quelques lueurs.

Gavino Hamilton, de son côté, n'avoit pas tardé à découvrir chez Canova une rare disposition à suivre les routes depuis long-temps perdues de l'art antique, et, par suite de la flexibilité de son esprit, une sorte de tendance instinctive à produire la résurrection du bon goût. Il se trouva faire partie de l'espèce de comité assemblé par l'ambassadeur, pour l'éclairer sur ce que l'on devoit se promettre de l'essai mis sous ses yeux, et sur ce qu'il y auroit à faire en faveur de l'artiste, pour qu'il pût répondre à la haute protection du sénat de Venise.

L'opinion de Gavino Hamilton fut, que l'ouvrage soumis à la critique, indiquoit chez son auteur un rare talent, mais rétréci dans le cercle d'une méthode trop étroite, qui n'avoit pu jusqu'alors lui montrer la nature, que restreinte à la vue bornée d'un modèle ; que toutefois le jeune homme avoit porté, dans sa copie, beaucoup d'ingénuité ; qu'il lui avoit seulement manqué de savoir ajouter à la vérité purement individuelle,

cette autre sorte de vérité que l'imagination, guidée par une science plus étendue, sait faire résulter de ce qu'on appelle le *choix* parmi les plus beaux individus et leurs plus belles parties ; qu'en un mot, ce système d'étude et d'imitation étoit celui qu'on appelle du *beau idéal*, ainsi nommé, parce qu'il procède, dans les opérations de l'art, d'une méthode d'abstraction et de réunion, dont le résultat semble être une création de notre *idée*.

Son avis fut que l'ambassadeur devoit procurer à Canova un bloc de marbre, en lui laissant la liberté d'y sculpter un sujet de son choix. Qu'ainsi on seroit à même d'apprécier, par l'invention, le style et l'exécution d'un pareil ouvrage, l'effet qu'auroient opéré sur lui les leçons de l'antique, d'estimer les progrès qui en seroient résultés, de constater enfin, d'après la tendance bien connue de son goût, quelle seroit la portée des espérances à concevoir de son talent.

L'ambassadeur adopta complètement ce parti. Il donna bientôt à Canova un atelier dans son palais, et, en lui procurant un fort beau bloc de marbre, il lui fournit, avec de nouvelles assurances de protection pour l'avenir, tous les moyens présens d'assistance nécessaire.

Pour répondre d'une manière satisfaisante à une aussi généreuse épreuve, Canova avoit plus besoin encore de cet encouragement moral d'exemples

autour de lui, et dont il ne trouvoit le ressort dans aucun ouvrage contemporain. Jusqu'à ce moment, Gavino Hamilton seul avoit éveillé en lui, par ses discours, une heureuse sympathie de goût. Toutefois, pour adopter la ferme résolution de contrarier les idées encore dominantes, et de rentrer hardiment dans les routes de l'antiquité, en dépit des habitudes régnantes et des opinions depuis long-temps reçues, il falloit, chez un jeune homme inconnu, une sorte de hardiesse, qui, à vrai dire, ne paroissoit pas, dans tout le reste, être fort naturelle à Canova.

Pour comprendre, en effet, les inquiétudes de sa position, il faut se reporter, au temps et à l'époque de son début, à Rome, privée alors en sculpture de toute espèce d'exemple ou d'autorité d'un sculpteur vivant, propre à exercer la moindre influence sur le goût du public et la direction des commençans. Les arts du dessin, nous l'avons déjà dit, avoient éprouvé partout une sorte d'état plus ou moins léthargique. Le manque de grandes entreprises en architecture, et l'affoiblissement du ressort religieux, le plus actif promoteur des arts, y avoient particulièrement contribué. Le goût du luxe, en se multipliant dans toutes les classes de la société, n'avoit pu que se rapetisser, au préjudice des grands travaux. Cela étoit surtout arrivé en France. Sauf quelques ex-

ceptions dans ce pays, ce que l'on y appeloit l'*imitation du modèle vivant*, avoit réduit l'essor de tous les talens, par un mal-entendu qui consistoit à prendre le *modèle* pour la nature, au lieu de prendre la nature pour modèle. Depuis quelques années cependant, une nouvelle aurore commençoit à luire. Déjà se manifestoient les premiers rayons de cette lumière qui devoit se propager au loin, par le renouvellement du culte de l'antiquité à Rome dans la Villa Albani, et surtout dans le nouveau temple que les travaux du Vatican commençoient d'élever en son honneur.

Canova donc, élève de lui-même et de lui seul, n'avoit eu jusqu'alors pour guide qu'un sentiment irrésolu et une divination aussi vague de l'avenir, que l'étoit alors pour lui la connoissance du primitif état de l'art dans les siècles modernes. Il avoit donc besoin d'une instruction qui le mît à même de se rassurer sur l'effet du parti qu'il vouloit prendre. Cette instruction, il la trouvoit chez Gavino Hamilton, homme singulièrement instruit de l'état des arts à leur renaissance.

Hamilton ne manquoit pas de lui faire passer en revue les mentions de ces premiers rénovateurs de la sculpture, qui tous avoient dû leurs succès aux traditions antiques; tels Nicolas de Pise et Jacopo della Quercia, qui, d'après l'étude d'un sarcophage antique, améliorèrent singulièrement leurs

ouvrages; tel Lorenzo Ghiberti, studieux imitateur des anciens statuaires, comme le fait voir sa statue de saint Jean, à Or-San-Michele; tel Michel Ange se formant d'après les antiques rassemblés par Laurent de Médicis dans son palais. Il lui montroit que l'antique avoit été le point de mire et d'imitation de tous les artistes, jusqu'à la moitié du dix-septième siècle, où le désir d'innovation et l'influence de quelques talens modernes, précipitèrent le goût dans des routes capricieuses, au bout desquelles l'invention, dégénérant en bizarrerie, devoit amener le discrédit où elle tomba, et à sa suite le néant de tous les travaux : qu'enfin la résurrection de l'antique, par les grandes découvertes qui se multiplioient chaque jour à Rome et dans toute l'Italie, devoit préparer la route à une gloire nouvelle, pour l'artiste qui pourroit, sauroit et voudroit se porter l'héritier de cette sorte de succession.

Animé par l'heureux concours de circonstances et d'encouragemens dont nous venons de parler, Canova n'attendoit plus que le moment d'entrer dans la nouvelle voie qui devoit s'ouvrir à lui. Il lui restoit, pour devenir entièrement libre, deux obligations à remplir.

La première, que sa reconnoissance lui imposoit, devoit en être le témoignage auprès du sénateur Rezzonico. Il imagina de lui faire accepter

le don d'une petite statue en marbre représentant un Apollon dans l'action de se couronner lui-même. On croit voir qu'il ne fut pas fort satisfait de cet ouvrage, auquel il se proposoit de faire plus tard un pendant, d'après les conseils et les vues de l'ambassadeur. Un nouvel avenir s'ouvroit alors à lui, et il ne lui manquoit plus, pour justifier les espérances qu'il avoit fait concevoir, et entrer, si l'on peut dire, dans la carrière de gloire qu'il étoit appelé à parcourir, que de marquer ce nouveau début par quelque morceau d'éclat.

Cet ouvrage, et le succès plus ou moins éclatant qu'il en obtiendroit, devoient décider du sort de son avenir. Ils devoient, à l'égard de son célèbre protecteur, confirmer les espérances que de premiers essais avoient fait concevoir. Cet ouvrage devoit surtout manifester, d'une manière authentique, non pas seulement un résultat momentané de style et de goût, mais une disposition constante, une capacité décidée à quitter les erremens d'un genre vicieux et suranné, pour rentrer franchement dans les principes abandonnés, depuis un siècle et demi, par presque tous les artistes de tous les pays.

Mais une seconde obligation, avant d'embrasser finalement ce projet, le mit dans le cas de retourner à Venise pour donner le dernier fini à la statue,

qu'il avoit laissée imparfaite, du célèbre Poleni. Quitte enfin de tous ses engagemens dans son pays, il se hâta de reprendre la route de sa nouvelle patrie, où, fixé définitivement, il devoit entreprendre le modèle d'un groupe destiné à l'emploi du marbre que lui avoit procuré l'ambassadeur.

Ici se termine l'historique de cette partie de la vie de Canova, que l'on peut considérer comme n'en ayant été, pour ainsi dire, que le prologue ou l'avant-scène. On doit en fixer la date de 1782 à 1783.

DEUXIÈME PARTIE.

La date qu'on vient de citer, à la fin de la partie précédente, et qui indique le véritable point de départ de Canova, dans sa nouvelle carrière, fut aussi celle où, par une coïncidence heureuse, je me trouvai ramené pour la seconde fois à Rome. J'y avois déjà passé trois ou quatre années, pendant lesquelles l'amour de l'antiquité que j'y avois porté, s'étoit singulièrement accru, soit par des études sédentaires, soit par des voyages lointains. De retour à Paris, et après deux ans de séjour en cette ville, je voulus revoir l'Italie, et soumettre mes opinions à l'épreuve d'un second jugement. J'arrivai de nouveau à Rome en 1783, à peu près vers le temps auquel j'ai dit, dans la partie précédente, que Canova étoit venu s'y fixer définitivement.

Lors de mon premier séjour à Rome, j'avois

assez volontiers contracté l'habitude de ne vivre qu'avec les antiques, avec Raphaël, Michel Ange et les grands hommes du seizième siècle. Je m'étois informé très-peu des artistes vivans ou naturels du pays, qui, en général à l'exception de deux peintres (Mengs et Battoni), et de deux graveurs (Piranesi et Volpato), n'avoient pu exciter en rien ma curiosité. Fréquentant particulièrement les étrangers, et surtout les Français mes compatriotes, je passois parmi eux, il m'en souvient, pour être ce qu'on appeloit une espèce de missionnaire de l'antiquité.

J'avois donc voulu éprouver, si un second examen de ses ouvrages, produiroit de nouveau chez moi les mêmes impressions. Du reste, rien encore, cette fois, n'avoit attiré mon attention sur aucune production d'aucun nouvel artiste vivant. J'avois éprouvé, et je savois qu'il n'y avoit rien, ni dans leur goût, ni dans leurs travaux, qui s'accordât avec ma manière de voir et de penser. Un certain Cavacceppi, par exemple, avoit fait en marbre, avec une grande adresse de l'outil, la plus ridicule statue de Flore, qu'il fût, selon moi, possible d'imaginer. Je me le tins donc pour dit, sur le compte des vivans. Rien désormais ne me paroissoit propre à réveiller ma curiosité, en fait d'ouvrages contemporains, surtout en sculpture.

J'étois dans cet état d'indifférence sur les tra-

vaux actuels de cet art à Rome, lorsque j'appris qu'un jeune Italien exposoit, dans son atelier, un groupe de sa composition en marbre. L'éloge que j'en entendis faire, vainquit mon indifférence. Je me rendis à l'atelier de l'artiste, où je trouvai une assez grande réunion de curieux, autour d'un groupe en marbre d'une proportion au-dessus de nature.

C'étoit le groupe de Thésée, vainqueur du Minotaure, et assis sur le corps du monstre qu'il a terrassé.

Je ne pus sans surprise voir, de la part, disoit-on, d'un jeune inconnu, un ouvrage qui, considéré sous le seul rapport du travail et de l'exécution, sembloit annoncer le résultat d'un talent formé et d'une pratique consommée. Mais beaucoup d'autres considérations le recommandoient : celle de la nouveauté n'étoit pas la moindre. En effet, le goût, franchement adopté et reproduit de l'antique, sans copier ou sans faire ce qu'on appelle *singerie*, dans une statue et dans un groupe moderne, étoit quelque chose alors d'étrange et d'inconnu. Dans le fait, le *Thésée*, même depuis que Canova, après ce point de départ, s'est mesuré, comme on le verra, tant de fois avec l'antique, le *Thésée*, dis-je, ne laisse pas encore de se placer à sa suite avec quelque honneur.

<small>Groupe de Thésée et du Minotaure.</small>

Le goût de dessin, quoique naturel, c'est-à-dire sans s'élever à la hauteur ou à la noblesse de l'idéal, ne laisse pas d'être assez compatible avec le sujet d'un personnage héroïque. Rien n'y est exagéré ni recherché. Les formes y sont écrites avec simplicité, sans dureté, ni sécheresse, ni prétention. Elles y ont le degré de noblesse compatible au personnage. La composition de l'ensemble est entendue, de manière à offrir, de toute part, un aspect satisfaisant. La tête de Thésée est formée sur le galbe des têtes héroïques; et, si elle étoit détachée de son corps, on sent qu'elle pourroit, sans disparate, se placer sur quelques-unes de ces figures, répétitions d'antiques du troisième ordre, qui nous sont parvenues sans tête. Il y a de la noblesse et tout ensemble du mouvement, dans la composition du Thésée; et le monstre terrassé, sur lequel son vainqueur est assis, présente encore, dans plus d'une partie de ses membres étendus à terre, et de sa tête de taureau renversée, des parties d'imitation d'une excellente étude.

Le discours est inhabile, en de telles descriptions, à faire comprendre les mesures de mérite et d'éloge que la vue seule peut discerner. Comment exprimer les degrés, en plus ou en moins, de justesse et de vérité d'étude, de hardiesse ou de timidité du travail, et en général d'un savoir plus ou moins avancé? On risque donc en analy-

sant ce premier ouvrage de Canova à Rome, d'en dire trop peu pour exprimer la sensation qu'il produisit, et trop pour qu'on puisse suivre, dans la critique de ses travaux postérieurs, la gradation progressive de leur mérite, et l'admiration proportionnée qu'ils firent éprouver.

A la première visite que je fis à l'atelier de Canova, ou, pour mieux dire, à son Thésée, je ne vis point l'artiste. Soit retenue de modestie, soit qu'il désirât laisser à la critique toute sa liberté, soit tout autre motif, je quittai son atelier sans l'avoir vu, mais non sans un vif désir de le connoître.

Y étant retourné quelque temps après, je pus faire alors connoissance avec lui, et en présence de son ouvrage. Je ne saurois exprimer quel plaisir il eut de m'entendre lui dire, et lui développer ce que me paroissoit pronostiquer son groupe, où je voyois le premier exemple donné à Rome de la véritable résurrection du style, du système et des principes de l'antiquité. En deux mots, cet entretien développa de sa part, comme de la mienne, une sympathie de vues, de principes et de doctrines, qui ne s'est plus démentie à toutes les époques, et qu'une correspondance continue perpétua entre lui et moi, jusqu'à sa mort.

Dès-lors, comme on le devine, notre liaison devint habituelle pendant tout le temps que je passai à Rome.

Dès-lors aussi, j'aperçus chez lui une aptitude extraordinaire de son talent, à s'identifier avec les grands principes du beau dans le vrai, et du vrai dans le beau; une flexibilité prodigieuse de l'esprit et de la main; une merveilleuse aptitude à se jouer de la matière qu'il mettoit en œuvre. Dans le fait, il faut reconnoître que, si Canova, alors âgé de vingt-six ans, venoit de faire son coup d'essai à Rome, ce début n'en étoit un pour lui, qu'autant qu'on le considéroit dans ce qu'il y avoit de particulier à l'égard de l'auteur, c'est-à-dire son initiation dans le domaine de l'art antique. Du reste, il avoit déjà près de dix années de pratique et d'exécution à Venise. Canova, comme on l'a vu précédemment, avoit fait venir à Rome, d'après le désir de l'ambassadeur, son groupe de Dédale et Icare, et on le voyoit dans son atelier, à côté du groupe de Thésée : parallèle vraiment instructif, et dont les conséquences me paroissoient comme une démonstration complète des idées que je m'étois formées de l'imitation de la nature, c'est-à-dire des deux genres de vérité dont cette imitation est susceptible. L'une, lui dis-je, banale et vulgaire, se borne à calquer en quelque sorte l'individu : elle ne s'adresse par une réalité, si l'on peut dire, matérielle, qu'au sens borné, et mérite à peine le nom d'art. L'autre s'appelle idéale, en tant que l'esprit sait, du parallèle des individus, faire ré-

sulter une idée de perfection et de beauté, dont la nature n'a peut-être voulu compléter nulle part l'image. A l'art seul appartient d'en opérer le complément, précisément parce qu'il n'a qu'un but dans son œuvre, quand la nature en a des milliers.

Or, lui disois-je, le groupe de Dédale, né de la première méthode d'imitation identique, ne sauroit plaire à celui qui envisage l'art dans une sphère plus étendue; et le groupe de Thésée, ajoutois-je, est déjà sur le chemin de l'imitation, dont les antiques nous ont laissé les modèles. Ainsi il me semble que l'auteur vient de rouvrir à ses contemporains, non en théorie, mais en pratique et par le fait, la route du vrai et du beau dans les arts du dessin.

Je ne saurois dire combien le développement de ces idées plaisoit à Canova. Il avoit besoin de trouver un appui à son goût, dans une sympathie de vues et de principes qui devoient encore, à cette époque, contrarier d'anciennes pratiques, chez plus d'un homme en crédit. J'étois charmé moi-même de rencontrer un talent capable de remettre en honneur, et de reproduire par le fait, cette imitation de l'antique, qui faisoit l'objet de mes récherches. Nous nous quittâmes avec promesse de nous revoir.

J'appris que la position de Canova le mettoit

de plus en plus en état de se livrer, sans inquiétude pour son avenir, à des études qui devoient exiger une entière liberté d'esprit. Venise lui faisoit à Rome, pour trois années, une pension annuelle de cent ducats. Des hommes puissans et des conseils zélés pour ses succès, lui assuroient cette tranquillité physique et morale dont il avoit besoin. Ce n'étoit pas en effet une entreprise sans péril, à un jeune homme encore inconnu, que d'élever une opposition contre le goût régnant de quelques hommes alors en crédit, comme la suite nous le prouvera.

Il y avoit alors un certain nombre de jeunes artistes ou amateurs, Allemands, Anglais surtout, dont le goût se prononçoit pour l'antique, chacun toutefois portant, dans sa manière de le voir et de l'imiter, les modifications du caractère et du goût de son pays. Les Anglais surtout fréquentoient Canova, et je crus m'apercevoir, quelque temps après, dans un groupe dont je parlerai, d'une influence à laquelle il cédoit sans s'en apercevoir.

Statue d'un Amour.

Déjà il avoit la propriété de mener ensemble plus d'un petit ouvrage ; le travail du dégrossissage d'un marbre lui donnant le loisir nécessaire au modèle d'un autre. Ainsi, dans ces différens intervalles, produisit-il séparément deux petites

statues, l'une d'Amour et l'autre de Psyché, qui précédèrent les deux groupes, où ces deux personnages se trouvèrent réunis.

L'Amour dont il est ici question fut le portrait du jeune prince Henri Czartorinski, pour la princesse Lubomirski. La tête du jeune homme étoit digne de devenir celle du fils de Vénus. Canova en fit depuis une répétition pour lord Cawdor.

La figure de Psyché fut alors sculptée aussi par lui, en statue isolée, après qu'il eut abandonné un premier groupe d'Adonis assis, avec Vénus debout ornant d'une guirlande de fleurs la chevelure de son amant. Il reprit dans la suite le même sujet, en plaçant les deux personnages en pied. Mais sa Psyché mérite une mention plus étendue.

Il la représenta dans la proportion de grandeur naturelle d'une jeune fille de quatorze ans, dont le buste est nu, et dont la draperie, tombant avec assez de grâce, est nouée au-dessous du sein. Elle pose de la main droite dans la gauche le papillon qui lui donna son nom, et dont les Grecs avoient fait le symbole de l'ame. Il y a un sentiment de grâce légère dans cette petite statue, et qui répond agréablement au sujet. L'ouvrage fut exécuté pour l'Anglais Henri Blundel. Bientôt il en fit une répétition, qu'il traita avec encore plus

Statue d'une Psyché.

de soin. Il la destinoit à devenir un hommage de sa reconnoissance envers le chevalier Zulian, qui, ayant quitté l'ambassade de Rome, étoit retourné à Venise. Mais le difficile, pour Canova, étoit de forcer la générosité de son ancien protecteur, à accepter de lui d'autres présens que ceux du cœur. Cependant le chevalier pouvoit-il, sans désobligeance pour son obligé, refuser ce noble acquit de la reconnoissance? Il se détermina à le garder, et il fit frapper, en l'honneur de Canova, une médaille ayant son portrait d'un côté, et dont le revers offre la fidèle image de la Psyché. On lit autour de ce revers :

HIERONYMUS IULIANUS EQUES, AMICO.

Le lecteur peut bien deviner (mais nous ne saurions trop faire comprendre, à ceux surtout qui sont plus ou moins étrangers aux travaux de la sculpture,) que les ouvrages de cet art, d'après une multitude de circonstances, ne sauroient être soumis, dans les mentions qu'on en fait, à aucune précision chronologique; tant il se donne de causes plus ou moins fortuites, qui, lorsqu'un artiste a beaucoup de commandes, font terminer plus tôt ou plus tard, les uns aux dépens des autres. Ainsi serons-nous souvent obligés d'anticiper sur les descriptions de certains ouvrages, avant qu'ils aient été terminés, et de retarder aussi les men-

tions de plusieurs autres. On sait d'ailleurs que beaucoup d'artistes en ce genre, et Canova fut de ce nombre, mènent ensemble diverses entreprises. Cela même étant arrivé aux ouvrages qu'on vient de citer, ils purent occuper l'artiste dans les intervalles du grand monument, dont l'exécution commença d'établir la haute réputation de Canova; je veux parler du mausolée du Pape Ganganelli (Clément XIV) aux Saints-Apôtres.

Le célèbre graveur Volpato avoit été du nombre de ceux que l'ambassadeur Zulian avoit convoqués, comme on l'a vu plus haut, pour fixer son opinion, d'après le groupe de Dédale et Icare, sur le genre et la mesure d'encouragemens mérités par l'artiste. Volpato, outre le talent distingué avec lequel il avoit reproduit les peintures de Raphaël, aux salles du Vatican, étoit doué de beaucoup de rares et belles qualités. Il n'avoit pu voir Canova, sans désirer de le connoître davantage; et plus il l'avoit connu, plus il avoit remarqué en lui une rare union du talent et de la vertu. Dès-lors son amitié lui fut acquise, sa maison lui fut ouverte. Un puissant attrait y amenoit et y retenoit souvent Canova. Dans la nombreuse famille de Volpato, brilloit de l'éclat d'une rare beauté, sa fille aînée *Domenica*. Canova en devint violemment amoureux, et le père consentit volon-

<small>Mausolée du Pape Ganganelli, Clément XIV.</small>

tiers au mariage. Les conditions même en étoient déjà arrêtées.

Sur ces entrefaites, un certain Carlo Giorgi, comblé de toutes sortes de bienfaits par le défunt Pape Ganganelli (Clément XIV), avoit conçu le projet d'élever à son bienfaiteur un magnifique mausolée, de ses propres deniers, et de le placer dans l'église des Saints-Apôtres. Il vouloit de plus garder l'anonyme sur ce projet, et il n'en révéla l'idée qu'à Volpato, sur le secret et l'amitié duquel il comptoit; s'en rapportant du reste à lui, et pour tous les détails de l'exécution, et pour le choix de l'artiste. Volpato n'eut point à balancer. Canova fut chargé de l'entreprise. Il se mit sur le champ à projeter le petit modèle de ce grand monument, en rapport avec le lieu qu'il devoit occuper, au-dessus de la porte de la sacristie.

Tout lui prospéroit, lorsque la fortune se joua de ses plus douces espérances. La belle *Domenica* vint avouer à son père qu'elle avoit une autre inclination. Le célèbre graveur Morghen en étoit l'objet. Volpato fut obligé de céder, et même aux instances de Canova, qui ne laissa pas de ressentir de ce désappointement un profond chagrin.

Pour s'en distraire, il se rendit à Carrare, à l'effet d'ordonner les marbres nécessaires aux statues du mausolée qu'il avoit projeté. Il revint par

Gênes, et se trouva de retour à Rome pour la fête de Noël 1784.

La composition générale du mausolée de Ganganelli marqua aussi un changement de système, dans le style des détails d'architecture, dans la conception des personnages, dans l'ordonnance des figures. L'auteur avoit enfin banni de son ensemble, les allégories banales, les masses tourmentées, et la fausse magie d'un pittoresque si mal à propos appliqué au caractère de pareils monumens. Généralement, on doit convenir que le système des mausolées chrétiens, tout-à-fait étranger à l'antiquité, n'avoit pu trouver de guide ou d'exemple chez les anciens, quant aux idées ou aux inventions, quant aux motifs principaux et aux accessoires de la sculpture. Dans l'espèce donnée du mausolée de Ganganelli, l'artiste ne pouvoit guère trouver de précédens et d'inspirations à suivre, autres que celles des tombeaux des Médicis, par Michel Ange, à Florence, ou de ceux des souverains pontifes dans la basilique de Saint-Pierre.

Les monumens funéraires antérieurs, c'est-à-dire ceux des quatorzième et quinzième siècles, avoient trouvé un type général, dans la pratique habituelle de l'exposition plus ou moins publique du personnage vu mort, et représenté sur le lit funèbre, avec les costumes ou accessoires de son

état, et certains symboles religieux. C'étoit surtout par des détails d'ornemens précieux, et de quelques idées analogues, que l'art du ciseau s'y étoit fait distinguer. Mais ce goût étoit depuis long-temps tombé dans l'oubli.

On ne veut point parler ici de la manie qui a régné plus tard, en quelques pays, de ces compositions prétendues dramatiques, qui donnèrent lieu aux abus les plus révoltans.

Généralement donc, on doit en convenir, dans l'absence d'un type, résultat de mœurs et d'institutions reçues, ce devoit être, à Rome surtout, et à l'égard du monument funéraire d'un Pape, sur le type des mausolées de Saint-Pierre, que Canova devoit régler le genre de sa composition. Seulement il lui étoit permis d'appliquer aux masses et aux détails architectoniques de son ensemble, un style de grandeur et de pureté, qui devoit contraster avec celui des formes rompues et bizarrement contournées, dont l'école de Borromini avoit infecté l'architecture, tant en grand que dans les plus petits ouvrages.

Ce fut donc selon le goût de plus d'un mausolée de Pape à Saint-Pierre, qu'il résolut d'établir l'ensemble de son monument. D'après ce système, il plaça la statue colossale de Clément XIV en habits pontificaux, assise sur un siège d'une noble composition, au-dessus d'un sarcophage

à l'antique, lequel est accompagné de deux statues de même proportion : l'une debout, qui est la *Modération* avec son symbole, pleurant, et appuyée sur le sarcophage; l'autre, qui est la *Douceur* exprimée par son attitude et par son attribut, est placée en pendant, mais vue assise, sur le soubassement qui se compose avec la porte de la sacristie.

Le modèle en petit de cette composition ayant été approuvé, Canova, à son retour de Carrare, entreprit le modèle en terre de la statue du Pape, et l'exposa au public. Généralement on fut frappé de la célérité avec laquelle ce grand travail avoit été produit. On y admira une largeur de style et d'exécution, un goût grandiose à la fois et sévère, simple tout ensemble et pittoresque. On y remarqua une flexibilité de talent propre à traiter, chacun dans leur genre, les sujets du caractère le plus divers. Car rien ne contrastoit plus, sous tous les rapports, avec le groupe de Thésée, naguère exécuté, que la masse de ce colosse, composé et drapé dans toute l'ampleur du costume pontifical. On y vit, précisément par cette singulière différence de sujet, qu'il y avoit chez l'artiste une rare aptitude à se conformer aux exigences de chaque genre d'ouvrage. On ne laissa pas de lui savoir gré du style noble et simple à la fois des

Statue colossale du Pape.

masses architecturales propres à supporter la composition, et de l'habileté avec laquelle l'ensemble se raccordoit au local obligé.

La figure du pontife parut surtout improvisée plutôt que travaillée; toutefois avec sagesse, et sans préjudice de la correction des détails. Enfin, cette statue, en tant que devant être l'objet principal, promettoit et sembloit garantir le succès des deux autres.

Cependant, quels qu'aient été jusqu'ici les encouragemens que recevoit Canova, dans la nouvelle route où il s'étoit engagé, il ne faut pas croire qu'il lui ait été donné d'y marcher sans quelques contradictions. La sculpture, à la vérité, ne lui offroit, dans aucun contemporain, de rivalité ni d'opposition. Cependant il n'en étoit pas tout-à-fait ainsi des autres arts. L'architecture, comme le prouva la construction de la grande sacristie de Saint-Pierre, marchoit encore dans les voies du genre corrompu du dix-septième siècle. La peinture comptoit alors dans Pompée Battoni un homme d'un talent sans doute distingué, mais du genre de celui des Carle Maratte, etc.

Canova avoit témoigné à Gavino Hamilton le désir de connoître ce que le peintre le plus renommé de cette époque, penseroit du goût et de la composition de la statue du Pape, alors encore en état de modèle. La visite eut lieu. Après avoir

bien examiné, et à loisir, le colosse : *Je reconnois*, dit-il à Hamilton, *qu'il y a chez ce jeune homme un grand talent et beaucoup de génie; mais je suis fâché de devoir l'avertir qu'il est entré dans une mauvaise route, et je lui conseille, puisqu'il en est encore temps, d'en sortir.*

Canova avoit trop de modestie pour n'être pas consterné d'une telle sentence. Il lui fallut de puissans renforts, pour le mettre à portée de juger un tel jugement. Battoni avoit parlé comme un homme formé à l'école des Bernin, des Carle Maratte, et de leurs traditions. Mais c'étoit précisément contre leur manière et leur goût d'imitation, que lui, Canova, venoit de relever la bannière de l'antiquité; il devoit donc s'applaudir, plutôt que s'affliger de la critique dont son ouvrage étoit l'objet. La véritable réponse à de telles critiques, étoit dans la persévérance du système qu'il devoit réhabiliter, et il en avoit une belle et prompte occasion, en mettant sur-le-champ la main aux deux colosses allégoriques dont nous avons déjà indiqué les sujets. C'est ce qu'il fit; et peu de temps après, leur masse et leur ensemble furent assez avancés, pour lui permettre de leur donner un commencement de publicité. Je fus donc invité à lui en dire mon avis, avant qu'elles fussent terminées dans le modèle en terre.

<small>Statues colossales de la Modération et de la Douceur.</small>

La liberté d'opinion qu'il m'avoit autorisé à prendre sur ses ouvrages, me décida à lui dire avec franchise ce que je pensois sur chacune de ces deux figures. Celle de la Douceur me parut parfaitement pensée, et d'une expression fort juste; l'ajustement, analogue au caractère; le parti de draperies heureux, non toutefois sans quelque lourdeur, facile à corriger. Je me permettois d'autant plus librement ces observations, que les deux colosses étant en terre, ils pouvoient admettre avec facilité toute espèce de modifications dans leurs détails.

Quant à la figure en pied de la Modération, appuyée et pleurant sur le sarcophage, je ne pouvois m'empêcher d'y trouver quelque chose de mal-entendu dans son attitude, et, dans l'ensemble de sa composition, quelque mesquinerie d'ajustement, et une sorte de dissonance avec l'ampleur de tout le reste; l'exécution de ses draperies me paroissoit aussi s'éloigner du style sévère de l'antiquité. J'allai jusqu'à lui dire que cette figure n'étoit pas digne de lui.

Canova m'écouta, et se borna à me dire quand je le quittai: *Grazie tante.* Au bout de huit ou dix jours à peu près, il m'invita à venir voir les corrections qu'il avoit faites à sa statue: j'y allai. Mais, lui dis-je, en entrant, ce n'est plus la même figure! Vous parti, me répondit-il, j'ai jeté à bas

celle que vous aviez vue, et j'en ai fait une autre.
Je restai confondu en voyant une semblable facilité. La statue, de dix à douze pieds de haut, étoit réellement terminée, et elle me parut avoir singulièrement gagné. Canova en convenoit aussi ; se confondant en remerciemens sur ma franchise, il me déclara que je lui avois rendu le plus grand service. Depuis ce temps nous fûmes amis pour la vie.

Je ne vis pas le mausolée de Ganganelli terminé en marbre, et placé dans l'église des Saints-Apôtres ; mais il paroît qu'à part quelques basses critiques, l'ouvrage reçut les applaudissemens des connoisseurs, et j'apprends de tous ceux qui visitent les beautés de Rome, qu'il continue d'y jouir de la même renommée.

Les travaux de sculpture se composent d'une partie de travail purement mécanique, telle que le moulage des modèles, la mise aux points et le dégrossissage des marbres, opérations durant lesquelles l'artiste peut vaquer à d'autres travaux. Pendant quelques-uns de ces intervalles, Canova avoit donné l'être à quelques plus petites et agréables compositions, au nombre desquelles je dois citer le groupe dont j'aurai encore à parler dans la suite, groupe qu'on appelle de l'*Amour et Psyché couchés*. Il en fut exécuté deux marbres (dont un est à Paris).

<small>Groupe de l'Amour et Psyché couchés.</small>

J'étois encore à Rome lorsqu'il termina le premier, qu'il rendoit visible à ses amis. Sans doute ce groupe doit se mettre au nombre des plus agréables compositions de Canova. Il en est peu de plus connue, tant on l'a multipliée en gravure; c'est pourquoi je me dispenserai d'en faire la description. J'en admirai la composition et l'élégante pensée. Quant au mérite, qui, selon moi, devoit être le principal pour Canova, alors engagé à devenir, comme je le lui disois à lui-même, le *continuateur de l'antique*, je ne partageois pas, avec tout le monde, l'opinion que l'on avoit de cet ouvrage, du reste supérieur par la pensée à son exécution. Parmi les étrangers, sectateurs alors du goût antique, Canova comptoit quelques amis d'un goût roide et froid, dont je craignois l'influence sur lui, et dont le groupe me paroissoit un peu affecté.

Je ne pus m'empêcher de lui exprimer, tout en louant cet ouvrage, dans ce qu'il a de vraiment louable, la crainte que sa très-grande facilité, et je ne sais quelle sorte de coquetterie de style, ne le fît, peu à peu, dévier des routes du simple vrai, du naïf et de la pureté antique. Je croyois voir dans cette aimable composition, et dans son exécution un peu systématique, une sorte de tendance à se rapprocher du goût de quelques artistes étrangers à Rome, avec lesquels il étoit lié,

qui cherchoient, à la vérité, le style antique, mais le voyoient à leur manière. Je me souviens enfin (ce qu'il m'a rappelé dans la suite) de lui avoir dit qu'il se gardât de devenir un *Bernin antique;* que sa vocation me paroissoit être de faire revivre dans de nouveaux originaux, les principes de composition, de style et d'exécution de la belle antiquité; que dès-lors il devoit se mettre en garde contre toute prétention, hors des idées simples et des grandes maximes d'un dessin sévère.

Canova m'a tant de fois rappelé mes pronostics sur son compte, mes craintes et mes pressentimens à son égard, que j'ai encore tout-à-fait présent à l'esprit cet entretien, sur le vu de son groupe d'*Amour et Psyché couchés*, devenu un de ses moindres ouvrages, malgré l'agrément de sa composition. Aussi ne doutai-je point que, porté comme il l'étoit alors, aux sujets gracieux et légers du mythe grec de l'Amour et Psyché, il n'ait formé bientôt, et après mon départ de Rome, ce groupe des deux mêmes personnages, en pied, dans une composition élégante et sage, quoique expressive. Mais j'en remets la description à l'époque, de plusieurs années postérieure, où il vint lui-même pour la première fois à Paris, accompagné des deux genres de groupe dont il avoit fait des répétitions. Celle des deux personnages

4

couchés, fut exécutée pour le colonel Cambell à Londres. C'est sur cet ouvrage, qu'on a trouvé dans ses écrits, que la draperie de ce groupe et son exécution l'avoient mécontenté lui-même.

Je me rappelle encore effectivement lui avoir fait, plus d'une fois, quelques observations sur l'espèce de négligence qu'il mettoit dans les premiers temps à ses draperies, et sur une sorte de laisser-aller en ce genre, dont je rapporterai plus tard un exemple.

Ce fut vers l'époque des travaux dont je viens de faire mention, que je quittai Rome et Canova, avec promesse de nous écrire et de correspondre le plus souvent qu'il seroit possible. Mais notre correspondance fut bientôt entravée et suspendue, par l'effet des événemens divers de la révolution qui ne tarda point à éclater en France.

Mausolée du Pape Rezzonico, Clément XIII. Canova avoit à peine terminé le mausolée du Pape Ganganelli, aux Saints-Apôtres, que déjà s'ouvroit à lui la perspective d'un plus grand et plus notable monument. Le sénateur de Rome Rezzonico, ne pouvoit jeter les yeux sur aucun autre, pour l'érection d'un grand mausolée à placer dans Saint-Pierre, en l'honneur du Pape Clément XIII, son oncle. Celui de Clément XIV venoit d'être découvert, et, en dépit de quelques contradictions que devoient produire, dans un

semblable ouvrage, le changement de style et de caractère, la censure avoit été contrainte de céder au concert des éloges et des suffrages publics.

Le lieu seul (la basilique de Saint-Pierre), où devoit être érigé le monument du Pape Rezzonico, devenoit une circonstance propre à intimider à la fois et à exciter le goût et le génie de l'artiste. Presque toutes les places susceptibles, dans ce vaste intérieur, de recevoir des compositions de mausolées, sans masquer ou déparer l'architecture, étoient remplies. Une seule restoit encore, (nous ne parlons pas de celle qu'a occupée depuis la statue de Pie VI) et elle présentoit un grand et bel espace. Cependant, pour ce qui regarde, soit le talent, soit la réputation, Canova n'avoit à redouter, comme objets dangereux de parallèle, que le mausolée du Pape Farnèse, par *Guglielmo della Porta*, et celui du Pape Barberin, par *Bernini*.

Guillaume de la Porte avoit suivi assez exactement la composition et le caractère des mausolées des Médicis, à Florence, par Michel-Ange; c'est-à-dire qu'au bas de la statue du personnage représenté vivant ou en action, il plaça, couchées de chaque côté du sarcophage, deux figures allégoriques, ou entièrement symboliques. On peut dire de ce genre de figures en statues, qu'elles sont plus décoratives que dramatiques, ou, si l'on

veut, qu'elles sont plutôt *signes* qu'*images* des idées. Bernin, sans sortir des limites d'une composition prescrite, en quelque sorte, par la ressemblance des emplacemens, accompagna, au contraire, le sarcophage de son monument; et de chaque côté, par deux figures de femmes allégoriques, mais en pied, mais en mouvement, en action, et réellement dramatiques. Nous ne dirons rien des autres mausolées de Papes à Saint-Pierre, dans les âges suivans. Ils sont presque tous sans valeur quant à la pensée et à l'exécution, mais tous sont avec accompagnement de statues, représentées aussi comme personnages dramatiques ou en action, et non selon la convention de statues symboliques ou *signes* d'idées.

Canova paroît avoir voulu prendre le milieu entre les deux systèmes, et, pour mieux dire, les avoir réunis dans l'ensemble de sa composition, où, dans le fait, nous trouverons de l'allégorique, du dramatique et du symbolique, sans parler du genre *iconique* dans le portrait du Pape.

Mais d'abord, ce qu'il nous paroît avoir singulièrement amélioré pour la composition, c'est le style d'ensemble et de détails, de ce qu'on doit y appeler la partie architecturale, soit que l'on considère l'harmonieuse combinaison des lignes et des formes, se terminant avec élégance en figure pyramidale, soit qu'on y observe l'heureux accord

du tout avec la sujétion d'une porte qu'il falloit conserver, la belle simplicité du sarcophage, et la sagesse de toutes les parties, dont le contraste avec les bizarreries des précédens mausolées relève encore le mérite.

Avant Canova, Bernin avoit déjà, au mausolée d'Alexandre VII, fait voir le pontife à genoux, mais en face du spectateur. Nulle comparaison à faire avec la figure agenouillée aussi de Clément XIII, vue de profil au sommet de la composition. Ce qui frappe avant tout, c'est l'extraordinaire ressemblance du portrait, exprimée non-seulement dans la tête et le visage, mais dans la corpulence même de la personne. Il y a ensuite, quant à l'aspect général de toute la figure, l'expression d'un sentiment si vrai, si naturel, si religieux, et retraçant avec tant de naïveté la piété du pontife, que le principal intérêt de tout le reste du mausolée se reporte toujours vers lui. Ce sont-là de ces mérites dont le discours ne sauroit faire; ni sentir, ni comprendre la valeur.

En descendant de la figure principale vers celles qui accompagnent le sarcophage, il faut faire remarquer, comme offrant un type et un aspect tout-à-fait nouveaux, la statue de la Religion debout, tenant d'une main la croix, et portant l'autre sur le couvercle du sarcophage. Tout, dans cette figure, dans sa pose, son style et son aspect, porte

un grand caractère de simplicité religieuse. Son ajustement, qui consiste en trois draperies l'une sur l'autre, paroîtroit avoir quelque chose de rédondant, et qui, peut-être, y donne lieu à une sorte de lourdeur. Qui sait si l'intention de l'artiste, en formant cette représentation figurative du christianisme, ne fut pas de s'éloigner tout-à-fait des costumes et des apparences du paganisme, dans les habillemens de ses déesses? Or, ici la coiffure de la Religion, les rayons qui environnent sa tête, sa ceinture, l'espèce de *stola* qui forme son principal vêtement, tout concourt à en faire une figure très-différente des statues païennes.

Le sarcophage, quoique dans les formes des tombeaux du paganisme, offre sur le champ de sa face antérieure, une variété qui l'en distingue, par cette partie de cadre circulaire où est l'épitaphe, et plus encore par deux petites figures en bas-relief, adossées au cercle, dont l'une est la Foi et l'autre est l'Espérance. C'est en pendant à la Religion décrite, que s'adosse au sarcophage, ou s'y appuie, la figure assise d'un génie sous la forme d'un jeune homme ailé, dont la tête exprime la douleur, et qui tient un flambeau renversé, emblème comme on sait, fort ancien, de la mort. Canova a pu faire dans la suite, et a fait d'autres figures dans ce genre, peut-être d'une imitation plus ferme, peut-être d'une exécution plus con-

sommée; mais il n'en a point fait dans une attitude plus heureuse, ni d'un sentiment plus noble à la fois et plus expressif.

Le lion, comme on le sait, est le symbole de Venise, et le pape Rezzonico étoit Vénitien. Canova ménagea donc dans sa composition pyramidale, au-dessous des deux statues qu'on vient de décrire, c'est-à-dire d'un côté et de l'autre de la porte qui s'ouvre en ce local, deux massifs servant de piédestaux à deux lions couchés, dont on ne se lasse point d'admirer la vérité imitative, le travail hardi et la variété d'expression. L'un, en effet, semble rugir; et l'autre pleurer, tant son attitude manifeste la sensation de la douleur.

Ce grand ouvrage fut terminé et placé dans Saint-Pierre, au commencement de 1795.

Nous devons dire ici au lecteur ce que nous aurons l'occasion de lui répéter encore par la suite, qu'il ne doit pas s'attendre à un ordre chronologique exact, dans la description et l'énumération des ouvrages, que Canova a si prodigieusement multipliés. Lui-même n'auroit pu en constater régulièrement la suite: Cela lui auroit été d'autant plus difficile, que déjà, et nous ne sommes encore qu'aux commencemens de sa carrière, il suivoit à la fois plusieurs morceaux, qui ne sortoient pas de ses ateliers par ordre de demande ou de livrai-

De l'impossibilité de suivre un ordre exactement chronologique dans la suite des ouvrages de Canova.

son; sans parler encore des répétitions qu'il fit souvent du même ouvrage, répétitions entre lesquelles on ne sauroit déterminer aujourd'hui ni priorité, ni surtout aucune supériorité, parce que finis et travaillés par lui seul, les derniers morceaux purent l'emporter sur leurs précédens.

Nous ne saurions nous engager encore à donner, même des notions abrégées d'un nombre considérable de bas-reliefs, qui formoient, si l'on peut dire, la matière de ses délassemens. De temps à autre, nous nous bornerons à mentionner les titres ou les sujets de ces sortes d'improvisations qu'il faisoit couler en plâtre. C'étoit pour lui, ce que sont souvent, pour le peintre, des esquisses fugitives, auxquelles il peut quelquefois avoir recours, selon les hasards des circonstances. On a recueilli ces œuvres légères de Canova, dont nous pourrons donner, d'époques en époques, de simples désignations.

Compositions de bas-reliefs modelés. Nous trouvons, par exemple, comme se rapportant au temps où nous sommes de son histoire, les bas-reliefs représentant : — La mort de Priam; — Socrate buvant la ciguë et congédiant sa famille; — Le retour de Télémaque à Ithaque; — Hécube avec les Matrones Troyennes; — La danse des fils d'Alcinoüs; — L'apologie de Socrate devant ses juges; — Criton fermant les yeux à Socrate.

J'arrive à une des plus jolies figures de l'époque où nous sommes, je veux parler de la statue d'Hébé que Canova fit deux fois, l'une pour Vivante Albrizzi à Venise, l'autre pour l'impératrice Joséphine, et qui, depuis, est passée en Russie. Celle-ci fut, dans son temps, exposée au Louvre, et je ne puis que répéter ici ce que j'en écrivis dans le temps, en imprimant de nouveau mon opinion publiée alors sur cet agréable ouvrage.

Statue d'Hébé.

« Quelques critiques, disois-je, avoient, jadis,
» reproché à M. Canova, de négliger un peu ses
» draperies, c'est-à-dire, de ne pas porter dans
» l'invention de leur ajustement et dans leur exé-
» cution, ce choix de partis ingénieux, et cette
» vivacité de travail dont l'antique offre de si nom-
» breux modèles. Je crois qu'on pourroit appli-
» quer encore quelques points de cette critique à
» sa figure d'Hébé, critique toutefois qui ne touche
» point à ce qui constitue l'essentiel de l'ouvrage.
» L'idée en est des plus aimables, et la composi-
» tion en est ingénieuse. Rien de plus achevé que
» le buste nu et le bras élevé qui porte le vase. La
» pensée de l'ajustement est pleine d'esprit et de
» goût. Cependant on désireroit que son étoffe
» légère eût badiné avec quelques variétés, sur les
» contours du bas des jambes, et ne fût pas coupée
» là par un ourlet continu qui ne semble avoir ni
» vérité ni agrément. »

Canova me répondit qu'il avoit fait une répétition de cette statue, avec des changemens qui devoient l'améliorer. On s'étoit récrié ici, sur l'emploi qu'il avoit fait de quelques dorures, dans l'enjolivement de la ceinture de son Hébé, et sur les petits vases de métal doré, que portent ses deux mains. Il y auroit plus d'une raison de nécessité à alléguer, pour justifier cette pratique en marbre, matière qui ne comporte pas, dans plus d'une partie, telle que les doigts de la main en l'air, la charge et la difficulté d'un accessoire pesant. Mais dans l'écrit dont je viens de rapporter quelques lignes, je justifiai plus complètement Canova, sur ce qu'on appeloit ici un abus, en montrant l'universalité de cet usage chez les Grecs, usage dont je développai, quelque temps après, les raisons ou les nombreuses et imposantes autorités, dans mon ouvrage du *Jupiter Olympien*.

Quelques petites discussions que j'eus alors avec Canova, au sujet de sa manière de traiter ses draperies, me rappellent que ce fut vers ce temps que je dus lui envoyer de Paris deux mannequins organisés, et de grandeur naturelle. Je ne saurois dire si ces mannequins ne furent pas, jusqu'à un certain point, pour lui, la cause d'une habitude à laquelle ils donnent volontiers lieu, et qui ne laisse pas de devenir un abus ; c'est de chercher sur le mannequin, le parti des draperies qu'on

doit exécuter, au lieu de l'imaginer au gré de sa composition, pour en vérifier ensuite, sur la réalité, soit l'ensemble, soit les détails. Le mannequin, selon moi, ne doit pas donner l'invention. Il doit la régulariser, il doit en constater la justesse et l'effet. C'est encore à lui qu'il faut demander les variétés particlles, les accidens nombreux et les légèretés pratiques, qui dépendent de l'emploi du ciseau, plutôt que de la râpe, à laquelle je pensois alors que Canova avoit trop recours dans les draperies, vu que cet instrument porte trop à l'arrondissement, qui détruit l'effet piquant de l'imitation.

Il y avoit chez Canova une vivacité extraordinaire d'imagination, et une capacité correspondante d'action et d'exécution, à quoi se joignoit une égale passion de s'instruire et de réparer, par la lecture et l'étude, le manque d'une instruction, que les circonstances de ses premières années ne lui avoient pas permis d'acquérir. L'art et le travail de la sculpture exigent, sans aucun doute, l'homme tout entier. Cependant on ne comprendroit pas comment les grands artistes en ce genre, tant anciens que modernes, ont pu produire un si grand nombre d'ouvrages, si l'on ne savoit, qu'une partie de leurs opérations techniques peut appartenir, d'après les modèles de l'auteur, à des

Quelques détails de la vie de Canova.

mains étrangères, et se réaliser par des procédés infaillibles.

Il y a encore un dernier fini, qui, dans plus d'une partie, laisse à l'artiste un certain loisir d'esprit ou d'attention. C'est ce temps de loisir que Canova occupoit, en se faisant lire toutes sortes d'ouvrages anciens qui lui meublèrent l'esprit, au point qu'il auroit pu passer pour un homme qui avoit fait d'assez longues études d'érudition.

C'étoit dans ces lectures, qu'il trouvoit à noter une foule de sujets qu'il se plaisoit à improviser en faisant les bas-reliefs dont nous avons déjà parlé, et dont nous donnerons de temps à autre de légères notions. Mais plus de détails ici n'ajouteroient rien à sa gloire. Ces compositions n'avoient, pour lui, d'autre but, que de fixer dans sa mémoire les sujets qui le frappoient le plus. Il y trouvoit encore l'occasion de s'exercer dans l'art et le genre du bas-relief, dont il devoit faire des applications très-variées, à de nombreux monumens funéraires, en forme de cénotaphes ou de cippes, d'une fort grande dimension, et sur lesquels il exécuta, dans le meilleur goût, plus d'une composition heureuse, dont nous ferons mention selon l'ordre des temps.

Monument de l'amiral Emo.

L'époque où nous sommes arrivés, va nous en fournir un notable exemple, dans le grand monu-

ment, qu'il exécuta de bas-relief, en l'honneur de l'amiral Vénitien Emo, mort depuis peu de temps, et qui lui fut commandé par le sénat de Venise.

Comme les lois de la république défendoient d'ériger, par décret du sénat, des statues aux sénateurs patriciens, Canova imagina d'emprunter à l'antiquité, l'usage et la forme du cippe. On sait que ce fut autrefois un monument religieux ou funéraire, dont les superficies sont propres à recevoir des sujets de bas-relief, proportionnés à leur étendue, soit en ornemens ou symboles, soit en figures historiques ou allégoriques.

Il donna donc à son cippe une hauteur de 12 pieds, y compris le socle et le couronnement, sur une largeur de 9 à 10 pieds. La face antérieure présente, dans sa composition et au milieu du champ, le buste de l'amiral porté sur une colonne rostrale. A sa gauche est figuré, en l'air, et d'un assez haut relief, un génie ailé qui, vu comme descendant du ciel, tient des deux mains une couronne, qu'il va poser sur la tête de l'amiral. De l'autre côté, c'est-à-dire à droite de la colonne, une Renommée ailée est supportée par un terrain formé de fortifications; elle est agenouillée, pour écrire, sur le fût qui porte le buste, ces deux mots : ANGELO EMO.

Ce monument de la reconnoissance vénitienne fut placé, par l'ordre du Doge, dans l'arsenal,

comme étant l'endroit le mieux en rapport avec les exploits guerriers de l'amiral, et Canova donna pour son emplacement la préférence à la première salle.

Il n'avoit voulu faire aucune demande de prix pour cet important ouvrage. Mais le sénat ne pouvoit se prêter ni consentir à une telle générosité. Il crut, tout en s'acquittant envers lui, entrer encore mieux dans ses intérêts, en lui assignant, au lieu d'une somme d'argent, la rente annuelle de 100 ducats, comme pension viagère. Il fut en outre battu en son honneur une médaille dont il reçut une empreinte en or, de la valeur de cent sequins. Son type représentoit le monument de l'amiral Emo, et sur le revers on avoit gravé l'inscription suivante :

ANTONIO CANOVA VENETO ARTIBUS ELEGANTIORIBUS
MIRIFICÈ INSTRUCTO OB MONUMENTUM PUBLICUM
ANGELO EMO EGREGIÈ INSCULPTUM
SENATUS MUNUS. A. MDCCXCV.

La continuité des travaux auxquels Canova venoit de se livrer, dans une période de dix années consécutives, travaux dont le nombre, indépendamment de la grandeur et de l'importance, auroit pu remplir, et au-delà, la vie entière de plus d'un artiste, le jeta dans un état de maladie difficile à définir, mais qui n'en devint que plus inquiétant.

On a cru même depuis, que déjà avoient pu se manifester chez lui les premiers symptômes d'un mal, qu'on attribua souvent à la compression extraordinaire, qu'occasionne le maniement du trépan sur le marbre, et dont, surtout dans ses premiers travaux, notamment le mausolée de Ganganelli, il s'étoit imposé la fatigue extraordinaire, au lieu de recourir à des mains auxiliaires. Son état sembloit empirer chaque jour ; mais sa force morale, aidée de sa tempérance habituelle et des encouragemens de l'amitié, finit par triompher du mal. Pour achever son rétablissement, il se rendit à Venise, et de là dans son pays, où l'air natal et la douceur du repos lui rendirent ses forces, avec un redoublement de courage.

Il en eut besoin pour supporter une nouvelle disgrâce de la part de la fortune. Les nombreux ouvrages qu'il avoit déjà exécutés, malgré la prodigalité de dépenses que son désintéressement lui suggéroit, avoient dû lui produire une somme de capitaux que son incurie laissoit inerte entre ses mains. Un écrivain célèbre, qui avoit sa confiance, le comte Verri, lui conseilla de placer une somme de quatre mille écus romains (ou vingt et quelques mille francs), comme ressource indépendante des hasards ou des chances de l'avenir. Canova déféra à ses avis ; mais il eut le malheur, pour un placement utile en fonds de terre,

d'accorder sa confiance à un faiseur d'affaires, qui lui proposa l'acquisition du reste assez convenable d'un bien rural. Il commit l'imprudence de lui confier les fonds sans précaution, et les fonds disparurent avec celui qui en étoit dépositaire.

Toutefois, cet accident n'altéra en rien sa tranquillité; l'argent n'étoit dès-lors pour lui, comme il continua de l'être, autre chose, qu'un moyen d'entreprendre de nouveaux ouvrages, dont le produit devoit en faire naître toujours d'autres. Ce fut par cette rotation continuelle et progressive, qu'il vit s'accroître de plus en plus la somme de sa réputation, sans préjudice toutefois de sa fortune, qui, à son insu, devoit s'augmenter prodigieusement.

Groupe de Vénus et Adonis.

Canova ne s'en mit donc qu'avec plus d'ardeur à entreprendre, pour le marquis Salsa di Berio, Napolitain, un groupe de grandeur naturelle représentant Vénus et Adonis, au moment ou ce dernier étant prêt à partir pour la chasse, la déesse semble vouloir l'en détourner, par les caressantes paroles que son attitude et son expression semblent faire entendre.

Les descriptions par écrit ne sauroient jamais faire comprendre ce qu'il y a de valeur et de mérite, surtout dans des ouvrages qui, comme celui-ci, ne présentent d'autre action que celle d'un

sentiment qui se manifeste par une correspondance d'affection amoureuse, mais exprimée avec cette mesure que commande l'honnêteté à l'art et à l'artiste. Or, tel est le charme de l'agencement de ce groupe, que des circonstances particulières avoient conduit et fait parvenir à Naples, avant toutefois que l'auteur eût pu y satisfaire complètement son goût. Cela ne l'empêcha pas de recevoir à son arrivée l'accueil le plus distingué : son inauguration donna lieu à une fête splendide, dans laquelle la musique et la poésie (comme cela eut lieu à la réception de presque tous les ouvrages de Canova en Italie) mêlèrent leurs suffrages à ceux des connoisseurs.

Le marquis Berio mourut quelques années après. Le groupe fut vendu, et le colonel Favre de Genève en fit l'acquisition pour le transporter dans son pays.

Canova, instruit qu'il devoit lors de son retour passer par Rome, obtint de l'acquéreur la permission de le revoir et de le retoucher. On se doute bien que le colonel y consentit, et qu'il n'eut pas lieu de regretter sa complaisance. Canova avoit fait de nouveaux progrès dans son art; il regarda comme une bonne fortune de pouvoir, par une retouche générale, mettre l'œuvre de sa jeunesse au niveau des travaux d'un âge plus mûr.

Modèles de bas-reliefs.

Nous imiterons encore ici Canova, en interrompant nos descriptions, comme il faisoit pour ses grands ouvrages, par les mentions de toutes sortes de sujets modelés. Nous trouvons cités à cette époque une nouvelle série de bas-reliefs, dont voici les titres : — bas-relief représentant la bonne Mère ou une École d'enfans; — un autre représentant la Charité ou les bonnes œuvres; — Rome écrivant autour d'un portrait; — une danse de Vénus avec les Grâces; — la mort d'Adonis; — la naissance de Bacchus; — Socrate sauvant Alcibiade à Potidée.

Statue de la Madeleine pénitente.

Ne pouvant faire toujours accorder, dans cette revue historique des ouvrages de Canova, la date de leur exécution primitive avec celle qui les vit terminer, encore moins avec les époques où, selon les circonstances et les lieux, ils virent définitivement le jour, et furent exposés à l'admiration publique, surtout hors de Rome, et surtout encore à Paris, j'anticiperai sur cette dernière époque, en plaçant ici la mention de la Madeleine pénitente. Cet admirable morceau, qui appartient à la galerie de feu M. de Sommariva, fut exposé à Paris au commencement de ce siècle.

A cette époque, on doit le dire, le renom de Canova et même son nom, avoient à peine franchi les frontières qui séparent la France de l'Italie.

Bientôt échappés aux horreurs de leur première révolution, les Français avoient commencé à rétablir quelques institutions favorables aux arts de la paix; déjà l'on voyoit se reproduire, quoique sous d'autres formes, les réunions académiques. Mais cette sorte de repos, dont l'intérieur commençoit à jouir, étoit dû principalement à l'extravasion, si l'on peut dire, du principe et des effets révolutionnaires, qui, transportant au-dehors les passions et les mouvemens de l'anarchie, s'étoient déjà déchaînés sur plus d'un État voisin, avoient fait irruption en Italie, et la menaçoient d'une entière invasion.

Rome, en effet, étoit sur le point de subir le joug de la révolution qui devoit l'opprimer et la ruiner. Canova avoit jusqu'alors été protégé par elle et par la guerre. Semblable à Protogènes, tranquille dans son atelier sous la protection de Démétrius, il ne laissoit pas, sous l'abri des nouveaux conquérans, de trouver le calme nécessaire à ses travaux. Peu de temps avant l'invasion définitive de Rome, un prélat grand amateur des arts, Monsignor Priuli, lui avoit demandé un ouvrage de son ciseau, laissant à son choix le sujet, pourvu qu'il fût religieux; Canova se commanda donc à lui-même la statue d'une *Madeleine pénitente*. Aucun ouvrage connu en sculpture, aucune tradition sur ce sujet, ne lui prescrivoit

le genre, le style de composition, l'ajustement ou la proportion à suivre ; rien enfin, dans l'antique ou le moderne, ne pouvoit ni guider ni contrarier son goût. Ce devoit être, et ce fut en effet, une production entièrement originale, une vraie création de son génie et de son ciseau.

Le hasard des circonstances ayant fait acquérir cet ouvrage par M. de Sommariva, quelques années après son exécution, nous prévenons que si nous en plaçons la mention à l'époque où il vit le jour à Rome, nous n'en parlons toutefois que d'après l'impression qu'il fit quelques années après à Paris.

Or, l'admiration dont la Madeleine pénitente fut alors ici l'objet, ne peut être comparée qu'au sentiment indescriptible qui lui donna l'être. Ce fut, on peut le dire, pour la foule des spectateurs, quelque chose de nouveau, hors du cours des admirations ordinaires, et qui sembloit tenir de l'effet d'un miracle. On doit l'avouer, effectivement, aucun ouvrage n'avoit jamais paru tenir autant que celui-là, de cette idée de création, que l'usage a trop souvent le tort de donner aux productions de l'art. L'idée positive de création, exclut par le fait l'idée de travail ou d'exécution, dans les œuvres de la main de l'homme. Il en étoit ainsi de l'impression que chacun recevoit de la vue du marbre, né sous le ciseau de Canova. Rien de

remarquable surtout dans la dimension (petite nature) de la statue de Madeleine; rien dans sa composition, tellement simple, qu'elle exclut tout soupçon de composition, et qu'on ne sauroit trouver de formes pour la décrire; rien dans son ajustement et ses draperies, rien dans ses accessoires qui arrête les yeux; rien dans sa pose qui est sans mouvement, rien dans son action, puisqu'elle est immobile; ajoutons encore, rien qui saisisse les yeux dans son exécution, car elle ne laisse aucune trace propre à révéler la main de l'artiste. Et cependant une admiration universelle environnoit, de toute part, cette touchante image de la pénitence chrétienne. On lui trouvoit une pieuse décence dans sa nudité, une savante vérité dans les nuds, mais surtout une affection indéfinissable de douleur religieuse, dans ce visage qui cesse d'être du marbre, et qui pleure.

Il faut effectivement y reconnoître, abstraction faite de toute analyse sentimentale, une sorte d'exécution magique, un je ne sais quoi de fondu dans les formes, qui semble exclure la réalité d'emploi d'un outil; en sorte qu'on l'eût pu croire être le résultat d'un souffle créateur, indépendant de la science et de l'art.

Telle fut, nonobstant quelques observations de détail, l'effet du premier ouvrage de Canova, à Paris. A peine ferions-nous ici mention de quel-

ques critiques qui eurent lieu, si elles ne se rapportoient à certaines préventions régnantes encore aujourd'hui, à l'égard de quelques préparations que le marbre peut recevoir, et de petits détails d'enjolivement, dont la sculpture grecque fit généralement emploi. Or, quelques-uns sembloient faire un reproche à Canova, dans la manière dont étoient traités soit les cheveux, soit quelques autres parties, d'affecter un peu le goût et l'harmonie de la couleur en peinture. Oui, j'accorderai qu'il entre quelque chose de ce sentiment, dans la Madeleine et dans la plupart des ouvrages de l'auteur. Mais il ne faut pas s'en étonner, quand on sait que Canova aussi fut peintre, et singulièrement porté au charme de l'harmonie. Qui nous dira si ce n'est pas à ce sentiment-là même, qu'il dut cette grâce empreinte dans toutes ses œuvres, ces formes moelleuses, et ce travail flatteur du marbre, qui distingue toutes ses statues?

Il n'y avoit certainement, de la part de Canova, aucun procédé particulier, comme quelques-uns l'avoient voulu faire croire, pour donner aux marbres de sa sculpture une préparation spéciale de couleurs empruntées à la peinture. On sait toutefois, et il est avéré, d'après un très-grand nombre d'exemples, par nous rapportés dans notre ouvrage du Jupiter Olympien, que les anciens avoient

fréquemment mis en œuvre ces pratiques. Mais Canova n'en usa jamais. Il n'avoit sur tout cela aucun secret particulier. Seulement il employoit, selon l'occurence, le procédé de l'encaustique qui préserve le marbre des injures de l'air ou de l'humidité, et ce procédé est devenu aujourd'hui si commun, que cela ne mérite pas qu'on s'y arrête.

Nous devons dire cependant que vers les temps où cette histoire est arrivée, c'est-à-dire les trois ou quatre dernières années du dix-huitième siècle, et quelquefois aussi dans la suite, le goût de la peinture proprement dite, avec sa pratique effective, se manifesta chez Canova, qui s'y exerçoit sans prétention, mais assez pour donner à comprendre qu'il auroit pu, et faire profession spéciale de cet art, et y acquérir, comme coloriste, une réputation méritée. *Canova considéré comme peintre.*

On a trouvé dans ses manuscrits, que dès le temps où il travailloit au mausolée de Ganganelli, une sorte de défi ou de controverse sur les difficultés respectives de la sculpture et de la peinture, le porta à en faire l'épreuve. Il entreprit alors de peindre une figure académique à la clarté de la lampe, puis successivement quelques autres, et enfin, dans une plus grande dimension, un Endymion endormi. Quelques années après, ayant repris les pinceaux, il se mit à peindre, et de grandeur natu-

relle, une Vénus en repos qui se regarde dans un miroir qu'elle tient en main. Cette toile resta plusieurs années oubliée dans un coin de l'atelier. Or, il arriva que, soit par le fait de la vigueur des teintes soit par l'effet de la *patina* que le temps et la poussière y avoient produite, cette toile prit l'aspect d'un vieux tableau. Canova la fit voir à quelques artistes et amateurs, qui la prirent pour un ouvrage d'ancienne école. Seulement trouvoit-on qu'il y avoit trop de correction de dessin pour l'école Vénitienne, à laquelle on attribuoit l'ouvrage. Cette peinture fut depuis gravée par Pierre Vitali, sous le nom de *Venere Transteverina*.

Content du succès de son innocent artifice, Canova entreprit d'en porter plus loin l'amusement. Il acheta, pour son fond en bois, une vieille peinture du quinzième siècle. Il avoit lu dans Ridolfi, que Georgion s'étoit peint lui-même, et que son portrait existoit à Venise, dans la maison Widiman. D'après quelques indications des biographes et une gravure de ce portrait, il se mit à en exécuter la peinture, dans le dessein de la faire passer pour l'original, et il l'exposa, ayant seulement mis dans le secret le prince Rezzonico. Tout ce qu'il y avoit à Rome de peintres renommés, Angelica Kaufmann, Cavalluci, Cadès, de Rossi, etc. y furent trompés; tous déclarèrent que le portrait étoit celui de Georgion, peint par lui-même. L'au-

teur de la supercherie se déclara bientôt après;
il fit accepter le prétendu Georgion au prince
Rezzonico, qui le donna au célèbre de Rossi.

Pareille feinte eut encore lieu à Naples, sur un
tableau de Canova, que d'Este s'amusa à faire
passer pour ouvrage de l'ancienne école Vénitienne; et pareil désenchantement eut lieu par la
révélation de son auteur, qui, dans la suite, en fit
don au cardinal Consalvi.

On cite encore comme œuvres de cette époque,
dues au pinceau de Canova, une nouvelle Vénus
couchée, les trois Grâces, une Charité, une Vénus
assise avec l'Amour dans ses bras; la mort de
Céphale et Procris, ouvrage qui fut vanté par
Milizia.

Il fit aussi en peinture son propre portrait, et
le répéta pour l'adresser au sénateur Degli Alessandri, directeur de l'académie des beaux-arts à
Florence, qui le déposa dans la salle de la grande
galerie du *Muséum* de cette ville, salle destinée
à la collection de portraits des peintres célèbres,
faits par eux-mêmes. Nous ferons encore mention,
(dans la septième partie) d'une très-grande composition en peinture par Canova.

Mais nous voici arrivés à la déplorable époque où
l'invasion toujours croissante, en Italie et à Rome,
de la révolution française, ne permit plus à Canova

Enlèvement
de Rome
du Pape
Pie VI.

d'y trouver la quiétude d'esprit nécessaire à ses travaux.

Déjà le génie d'invasion et de conquête illimitée, avoit déclaré la guerre au gouvernement le plus inoffensif qu'on puisse imaginer. L'État de l'Eglise entièrement sans défense, se trouvoit assailli de deux manières, et par la turbulence de l'esprit de révolte et de rapine, produit des conquêtes précédemment faites dans le nord de l'Italie, et aussi par l'esprit irréligieux qui se flattoit d'abattre le catholicisme, en frappant son chef dans le centre même de la religion.

Rome s'étoit déjà vu dépouiller par le seul droit de la force militaire, et au mépris de toutes les lois du droit des gens. Déjà un général français, maître de la Lombardie, après avoir menacé le Pape de l'invasion du patrimoine de l'Eglise, avoit exigé de lui le rachat de la conquête des États Romains, par le sacrifice des plus beaux ouvrages de l'art antique et moderne en sculpture et en peinture. Le sacrifice avoit été accompli.

Mais sous le règne de l'anarchie révolutionnaire, l'abîme invoque sans cesse un autre abîme, et le crime ne se fait absoudre que par de plus grands crimes. A peine les sacrifices avoient été faits par le gouvernement romain, que sa chute fut décidée.

Le Pape Pie VI fut enlevé de Rome. Les cardi-

naux, tout le clergé romain, tous les grands propriétaires se virent expulsés, et la détresse du pays fut extrême. Tant qu'il lui fut possible, Canova demeura à Rome, employant tout ce qu'il avoit de moyens au secours des indigens, et multipliant ses bienfaits en travaux, en largesses plus ou moins évidentes, et aussi en aumônes que les malheureux seuls révéloient.

Cependant la misère allant toujours en croissant, par le désordre qui augmentoit la misère, il prit enfin le parti d'aller chercher le repos dans son pays natal, qu'il avoit visité peu d'années auparavant, mais dans un temps plus heureux; et il profita de l'occasion de son voyage à Venise, pour y placer le monument de l'amiral Emo.

Ce souvenir nous rappelle quelle différence un petit nombre d'années avoit mise entre les deux visites qu'il fit à son pays. La première avoit été, pour lui, l'occasion d'une fête improvisée, à laquelle il mit plus de prix qu'à beaucoup d'autres hommages. On ne concevroit guère, en d'autres pays, cet enthousiasme d'allégresse naïve, qui convertit son entrée dans son village en fête générale, et fit sortir au-devant de lui toute la population du canton, avec des rameaux de verdure; cortége et triomphe d'un nouveau genre, dont un sentiment universel et spontané avoit seul fait tous les frais.

Retiré de nouveau sous le toit paternel, il se plaisoit à occuper ses loisirs par l'exercice d'un art, pour lequel nous avons déjà vu plus haut qu'il avoit un secret penchant, et dont il s'étoit trouvé condamné à ne faire qu'un délassement à Rome. Mais il n'en fut pas de même à sa campagne, et nous aurons occasion plus tard, en citant le temple magnifique qu'il y a élevé, de parler plus au long de la grande composition peinte qu'il destinoit à sa décoration, et dont il paroît avoir ébauché, ou même assez avancé le travail, pendant les loisirs actuels de son séjour à Possagno. (*Voyez la septième partie.*)

<small>Voyage de Canova en Allemagne.</small>

Ce séjour qu'il auroit voulu prolonger, fut interrompu par un très-grand et long voyage qu'il fit, de compagnie avec le sénateur Rezzonico, en Allemagne, où il visita Munich, Vienne, Dresde et Berlin, et fut partout reçu et accueilli avec toute la distinction due à son talent, et à une réputation qui déjà n'avoit plus de bornes.

A Vienne surtout, où plus d'un de ses ouvrages l'avoit précédé, il reçut l'accueil le plus flatteur de la part des artistes et des plus grands personnages, mais surtout du duc Albert de Saxe-Teschen. Ce prince avoit depuis long-temps le projet d'élever, dans l'église de Saint-Augustin à Vienne, un somptueux mausolée à l'archiduchesse Marie-

Christine d'Autriche, son épouse. Il en proposa l'entreprise à Canova, qui l'accepta, et promit de s'en occuper, sitôt que des circonstances plus favorables lui permettroient de retourner à Rome.

Cependant, par l'effet des chances de la guerre, et de la paix qui s'ensuivit, les États de Venise avoient été cédés à l'Autriche, et Canova se trouvoit, par le fait de la cession de Venise, d'après le traité de Campo-Formio, devenu sujet de l'Empereur. Il dut ainsi s'adresser à son gouvernement, pour obtenir la continuation de la pension viagère que la République lui avoit faite. Toutefois on auroit voulu que, par une sorte de réciprocité, Canova consentît de fixer son séjour à Vienne. Mais il ne pouvoit oublier Rome, et encore moins l'abandonner. La chose resta ainsi en débat quelques années, jusqu'à ce que, s'étant offert à diriger gratuitement à Rome, les élèves que le gouvernement impérial y entretenoit, il obtint la ratification du paiement de la pension viagère de Venise.

D'assez grands changemens venoient de s'opérer dans les affaires de l'Europe et dans la situation politique de l'Italie. Le Pape Pie VI étoit mort prisonnier en France. Une révolution de gouvernement s'y opéroit au même moment. Un nouveau Pape venoit d'être élu à Venise, et fut bientôt ramené dans le chef-lieu de la chrétienté, sous

le nom de **Pie VII**. Canova ne tarda point à s'y rendre. Il y retrouva son fidèle Antoine d'Este, dévoué collaborateur de ses entreprises, qui avoit pris de toutes ses affaires un soin d'affection désintéressée dont il ne s'est jamais départi, et qui lui a mérité, avec une confiance sans bornes de la part de Canova, que son nom restât uni au nom de celui dont l'histoire, dans ses écrits, a déjà consacré la mémoire.

TROISIÈME PARTIE.

En commençant cette troisième partie de l'histoire de Canova, nous croyons devoir répéter pour la dernière fois, qu'il nous a été impossible d'établir dans un ordre de dates certaines, la suite d'ouvrages qui furent eux-mêmes soumis à toutes les irrégularités d'époques dépendantes de la nature de leur travail, et qui rencontrèrent ensuite, aux temps qui les virent naître, des contrariétés de toute espèce. Ajoutons, comme on l'a déjà dit, que tel ouvrage fini dans une année dont rien n'a pu faire connoître la date, ne vit le jour que plusieurs années après. Canova lui-même, dans les premiers temps de sa réputation, n'avoit tenu, ni pu tenir, aucun registre de ses entreprises, comme le font les gens de commerce ou d'affaires; personne ne fut jamais plus étranger aux habi-

Difficulté de suivre un ordre chronologique dans les œuvres de Canova.

tudes de ce genre. Jusqu'à l'époque de son retour d'Allemagne à Rome, il avoit vécu à peu près seul, et trop occupé de ses travaux pour penser à mettre le moindre ordre dans ses affaires.

<small>Changement dans la position intérieure de Canova.</small>
Mais rendu enfin au calme d'une position favorable à la reprise des ouvrages qu'il avoit été contraint d'abandonner, il sentit le besoin d'en soumettre désormais la partie administrative, à un régime d'ordre qui le débarrasseroit de soins auxquels il se sentoit incapable de vaquer. Il s'établit alors d'une manière plus commode, dans une nouvelle habitation, avec sa mère, qu'il avoit décidée à le suivre, et son frère utérin, ecclésiastique aussi estimable qu'instruit. Celui-ci ne cessa dès-lors de se dévouer à tous les soins exigés par l'immense exploitation de travaux qui se multiplièrent de plus en plus, au point d'exiger une suite et un ensemble d'ateliers, formant à eux seuls comme un quartier isolé. Toutes les commandes de statues et de monumens ne pouvoient avoir lieu, ni recevoir plus tôt ou plus tard leur exécution, sans produire des correspondances, sans exiger une comptabilité en recettes et dépenses, et un grand nombre d'écritures, de détails et de soins. Canova trouva dans l'amitié de ce frère à se décharger de tous ces embarras, et à ne plus avoir à vivre que dans son art et pour son art.

ET SES OUVRAGES. 81

Dès qu'il se vit établi à son gré, son premier soin se porta sur la composition du grand mausolée de l'archiduchesse Christine, à Vienne, dont il fit un dessin qu'il adressa au duc Albert. Il entra dans ce projet une réminiscence de celui qu'il avoit précédemment imaginé pour honorer, à Venise, la mémoire de Titien, et auquel il ne fut point donné suite. Ce premier projet, extrêmement modifié, comme on le verra en son lieu, a donné encore naissance au monument commémoratif que Venise fit élever à Canova, aux dépens d'une souscription dans toute l'Europe.

Le duc Albert agréa le projet, dont nous ferons par la suite une ample description, mais après l'époque de l'entier achèvement du monument, qu'il alla lui-même terminer et mettre en place à Vienne.

Jusqu'à présent on a pu remarquer, que le plus grand nombre des statues exécutées par Canova, si l'on excepte ce qui fut son véritable début à Rome, (le groupe de Thésée vainqueur du Minotaure) consiste en sujets, dont la jeunesse, le sexe et la grâce plus ou moins idéale, devoient faire le caractère particulièrement distinctif. Je ne disconviendrai pas effectivement, que la nature du génie de Canova, de son tempérament et de son goût, avoit dû le porter vers cet ordre de su-

Projet en esquisse du mausolée de Christine.

Groupe colossal d'Hercule précipitant Lycas.

6

jets. Aussi ses détracteurs, car son talent et sa réputation ne l'en avoient pas laissé manquer, lui reprochoient-ils cette sorte de préférence; et ils lui refusoient, depuis quelques années, toute capacité dans l'imitation de ce qu'on appelle la *nature virile*, c'est-à-dire dans l'expression de la force; par conséquent, dans ce qui constitue le caractère de dessin hardi et de formes énergiques. Ils disoient de lui, à peu près ce que Quintilien nous apprend, qu'on avoit dit autrefois du célèbre Polyclète : *Nihil ausus ultra leves genas.*

Quoi qu'il ait pu en être jusqu'alors de cette opinion critique, Canova prit le parti d'y répondre, mais de la manière la seule convenable au talent, qui sent ou qui pressent sa force, c'est-à-dire par des ouvrages qui désarment la censure, plutôt que par des reproches qui l'irritent. Aussi le vit-on bientôt, comme nous allons le faire voir, entrer dans une carrière nouvelle, où l'on comptera plus de sujets héroïques, d'une nature mâle, d'un caractère savant, et plus ou moins hardi, que de conceptions aimables ou gracieuses, et où l'on remarquera encore les inventions de ce dernier genre, comme se distinguant par plus de grandeur dans leur style et leur exécution.

C'est donc ici, qu'en suivant encore l'ordre des temps, il doit convenir de parler du groupe colossal, aussi hardi dans sa pensée, que savant

dans son exécution, dont il avoit fait le modèle en 1795, qu'il exécuta plus tard en marbre, (en 1802) et qui représente Hercule furieux, précipitant Lycas. La figure principale est de la dimension de l'Hercule Farnèse (ou 14 palmes.)

On lit dans la tragédie des Trachiniènes, qu'Hercule devint furieux, par l'effet du contact de la tunique trempée dans le sang de Nessus, présent perfide de la jalouse Déjanire, et que dans un des accès de sa fureur, il précipita le jeune Lycas dans la mer Eubée.

On possède à Paris l'esquisse d'un pied de haut, qui fut la première pensée de ce groupe, et cette esquisse y a excité une telle admiration, qu'on en a fait un grand nombre de répétitions coulées en bronze. Nulle part, en effet, il ne peut être donné de mieux apercevoir le sentiment vif et rapide de l'artiste. Cette sorte d'improvisation de l'art, n'offre, comme on le pense bien, aucune partie terminée; mais la puissance de l'imagination s'y est tellement empreinte, et avec une telle vivacité d'exécution, qu'on seroit tenté de préférer à la perfection même d'un marbre terminé, cette vive et rapide lueur du génie, qui saisit le spectateur. Tel est, en effet, volontiers le privilége des esquisses de tous les grands maîtres. C'est qu'elles donnent ou présentent à l'esprit, par le manque même du complément de travail, une espèce d'in-

fini, en comparaison avec l'ouvrage terminé, qui ne permet plus rien au-delà de ce qu'on voit.

On peut affirmer du groupe d'Hercule et Lycas, qu'il n'a été rien pensé ni exécuté de plus énergique par la sculpture moderne. Il y a quelque difficulté, sans doute, à faire voir dans une statue, la figure d'Hercule en action, et surtout si cette action exige un mouvement vif et précipité. La dimension de la corpulence massive, sous laquelle les traditions et les images qu'en ont données les anciens, obligent de le représenter, semble opposer un obstacle à l'expression d'une action vive et rapide. Aussi voyons-nous que dans toutes les représentations des travaux d'Hercule, l'artiste antique ne lui a jamais donné que des poses et des attitudes simples, en rapport avec la masse de sa conformation.

Nous ne voulons pas dire que Canova soit sorti, dans son groupe, des termes du convenable. Peut-être même y a-t-il eu le mérite de joindre à la rapidité du mouvement exigé par le sujet la convenance qui forme le caractère matériel ou corporel d'Hercule. On ne sauroit effectivement mettre plus de vigueur dans l'action de la figure, ni plus d'énergie mêlée de simplicité dans le mouvement qui lui est imprimé; mouvement qui, résultant du grand écartement des jambes, s'accorde avec la vivacité de l'action, avec la position des

deux bras, et avec la fureur empreinte sur son visage. On doit dire que toute cette composition, bien qu'il n'y ait rien d'exagéré dans sa pantomime, et peut-être précisément à cause de cela, donne l'idée d'une violence et d'une fureur portée au plus haut degré.

Mais l'objet de la composition certainement le plus étonnant, qui n'a eu et n'a pu trouver véritablement de modèle, comme très-probablement il n'aura point d'imitation, est la figure du jeune Lycas, arraché de l'autel où il préparoit le sacrifice.

Ovide a peint l'action d'Hercule, qui, après avoir saisi le malheureux jeune homme, le fait tourner plus d'une fois en l'air, avant de le précipiter dans les eaux de l'Eubée.

> Corripit Alcides et terque quaterque rotatum
> Mittit in Euboicas tormento fortius undas.

Voilà une image qui ne peut appartenir qu'au langage de la poésie. Mais chaque art a sa langue poétique, et celle de la sculpture surtout ne sauroit représenter la succession des momens d'une action. Il faut qu'elle se borne à en saisir un seul instant ou un seul point de vue, compatible et avec l'idée du mouvement, et avec l'exigence de la matière immobile qu'elle emploie. Là est le problême que le génie seul du sculpteur peut résoudre.

Nous croyons qu'on peut défier toute image connue d'une action violente et d'un mouvement rapide, dans un groupe colossal en sculpture, de soutenir le parallèle avec le groupe d'Hercule et Lycas. La composition et l'exécution du malheureux jeune homme, offre, et sans sortir de la vérité, un tour de force ou de hardiesse tel, qu'on ne connoît rien qu'on puisse ni lui opposer, ni même lui comparer. Il est difficile de concevoir par quelle puissance d'imagination, et de science en même temps, l'artiste a pu réaliser en sculpture, avec une si grande vérité et une telle correction de forme et de dessin, une figure dont jamais aucun modèle n'auroit pu, même dans un seul instant passager, lui présenter la réalité la plus approximative. Cela se concevroit plus aisément en peinture. Cet art, comme l'on sait, ne fait voir d'une figure qu'un seul contour, dans un seul point de vue, et son image ne sauroit aspirer à la vraisemblance, que sous l'aspect d'un seul moment fugitif. Cependant la figure du jeune Lycas a été examinée de toute part, soit sous le rapport de véracité dans son dessin, et sous celui de fidélité anatomique, soit encore sous celui de l'ensemble physique d'une vérité complète; et l'imitation y a toujours été reconnue irréprochable.

Hercule a saisi d'une main Lycas par sa chevelure, de l'autre il le tient par un pied. Le jeune

homme se défend en s'attachant d'une main au montant de l'autel; de l'autre, il saisit la crinière de la peau de lion, à terre. Tout son corps se trouve retourné d'une manière effrayante, mais vraie. Rien ne peut empêcher la fin tragique du malheureux jeune homme. Resteroit à faire connoître par le discours (ce que la vue seule peut faire), les beautés d'imitation qui appartiennent au travail du ciseau.

Une objection avoit été faite contre la licence prise par Canova, qui s'est contenté d'indiquer, sur le corps d'Hercule, les plis de l'étoffe empoisonnée. On prétendit que c'étoit une insuffisante représentation de la véritable tunique, c'est-à-dire d'un vêtement plus ou moins ample, mais toujours destiné à couvrir la plus grande partie du corps. C'est ici qu'une critique plus élevée doit non-seulement justifier, mais louer Canova d'avoir usé d'une licence qui appartient à la poésie spéciale de son art. Or il s'agit d'un art dont le but principal et le véritable mérite consistent dans l'expression des affections et des sensations de l'ame, par les formes du corps, mais dont en outre l'imitation principale, est celle de la structure de l'homme, des variétés de caractère, des mouvemens, des attitudes qui en développent toutes les beautés. Cela étant l'objet essentiel de l'artiste, il faut donc lui accorder les moyens d'arriver à

cette fin ; et voilà sur quoi repose la concession indispensable qu'il faut faire à son art. La même objection contre le manque de vérité positive de costume, a été produite au sujet de l'entière nudité du grand prêtre Laocoon prêt à faire un sacrifice. Sans doute, a-t-on répondu, s'il se fût agi de le représenter dans la fonction même de son sacerdoce, indubitablement l'artiste n'auroit pas pu manquer de le revêtir des insignes de son ministère. Le veut-on ainsi? il n'y aura plus lieu de faire voir, dans la contraction de tous les membres et de tous leurs muscles, ce prodigieux effet de douleurs, de terreur à la fois et de pitié, qui saisit les sens et l'ame du spectateur. Oui, sans doute, cette nudité sera un faux quant au costume; mais vous acquérez, par ce faux, une vérité d'un ordre bien supérieur. Au lieu de la vérité du vêtement, vous avez celle de l'homme lui-même, et de l'expression sublime de ses douleurs.

Je dirai la même chose à l'égard de l'Hercule de Canova, et de la convention en vertu de laquelle il a réduit, le plus possible, l'accessoire ici toutefois nécessaire de la tunique. En exigerez-vous la réalité complète? hé bien, vous aurez le jeu des plis d'une étoffe, au lieu du jeu des muscles, dont le dessin énergique vous exprime, par leur mouvement, le dernier degré de la passion, mise en action par la fureur. Cependant, on l'a

déjà fait entendre, l'artiste a aussi le besoin de motiver à nos yeux, et de nous indiquer la cause ou le principe mystérieux de cette fureur. Hé bien, il lui suffit de nous en retracer l'idée; ce qu'il a fait par quelques plis du vêtement empoisonné, qui s'identifie en quelque sorte à l'homme, et semble s'incruster dans ses chairs. Oui, il en a dit assez pour en rappeler le prodige au spectateur instruit. Quant à l'ignorant, beaucoup plus ne lui en apprendroit pas davantage. Voilà donc, selon moi, une des conventions propres de la sculpture, qui, dans bien des cas, est forcée de se contenter d'indiquer à l'esprit, ce qu'elle ne peut pas expliquer aux yeux.

Canova n'avoit peut-être pas fait tous ces raisonnemens, mais le sentiment de son art guida son goût, selon les principes de la théorie spéculative de l'imitation, et lui en découvrit toutes les finesses.

C'est par ce prodigieux ouvrage, qu'il répondit aux critiques de ceux qui le croyoient propre à n'être que le sculpteur des grâces et de la nature juvénile.

Don Onorato Gaetani, majordome de la cour de Naples, avoit désiré acquérir ce groupe, et déjà on lui cherchoit dans cette ville un emplacement convenable, lorsque les révolutions politiques qui survinrent rompirent ce projet. Il fut alors acquis

par le marquis Torlonia, depuis duc de Bracciano, avec la promesse faite au gouvernement, qu'il n'en priveroit jamais la ville de Rome. Enfin, le groupe trouva dans la galerie du duc (qui fit construire, en addition à son palais, une rotonde en coupole) un local vraiment digne de lui.

<small>Divers sujets de bas-reliefs modelés par Canova.</small> C'étoit dans les intervalles et les momens de repos de ses grandes entreprises, que Canova se livroit à son délassement habituel. Il consistoit en lectures qu'il faisoit ou qu'on lui faisoit, et qui lui suggeroient un autre genre de repos dont nous avons déjà cité quelques résultats : je parle de ces bas-reliefs modelés, qu'il livroit ensuite au moulage, et qui remplissoient les entr'actes de ses grands travaux, comme le font au théâtre, entre les actes d'un drame, ces symphonies de remplissage sans conséquence. C'étoit encore pour lui ce que sont, pour l'écrivain littérateur, les extraits fugitifs de ses lectures, dans la vue de pouvoir y recourir en cas de besoin.

Effectivement le travail de la terre et son maniement facile, étoient pour Canova une sorte d'écriture expéditive, avec laquelle il fixoit dans sa mémoire les traits, soit de la fable, soit de l'histoire, qui lui paroissoient avoir le plus de rapport avec les moyens de son art. Nous citerons au nombre de ces sujets en quelque sorte improvisés :

— Briseïs enlevée par les hérauts; — Hécube et les matrones Troyennes au temple de Minerve; — la danse des fils d'Alcinoüs; — Rome représentée écrivant autour d'un portrait; — bas-relief ayant pour sujet une déposition de croix, exécuté plus tard par Antoine d'Este, pour Venise. Plusieurs de ces bas-reliefs, eurent, par la suite, une destination publique. Tel est celui qui, composé pour Padoue, fut placé dans la Congrégation de la Charité, en l'honneur de l'évêque Giustiniani.

Ceci nous conduit à donner, selon l'ordre approximatif des temps, les descriptions de quelques monumens funéraires, dont les sujets furent imaginés et terminés en grands bas-reliefs, soit sur des cippes, soit sur des sarcophages.

Nous devons distinguer des bas-reliefs d'étude ou d'amusement, que Canova se plaisoit à multiplier et à improviser dans ses momens de loisir, ceux qu'il faut regarder comme de vrais monumens, appliqués, ainsi qu'ils le furent, à une destination publique ou funéraire, et dont nous avons déjà rapporté un très-notable exemple, en décrivant le Mnèma en forme de cippe de l'Amiral Emo.

{Bas-reliefs sur cippes funéraires ou sarcophages.}

Il nous a paru convenable de réunir dans un seul article, sans nous astreindre à une précision chronologique trop difficile à obtenir en ce genre,

les principaux de ces ouvrages. Nous nous contenterons encore d'indiquer ici ceux que leur mérite ou leur réputation, jointe à la célébrité des personnages auxquels ils furent élevés, ont rendus assez recommandables pour leur valoir le privilége d'exercer le burin des graveurs.

<small>Cippe funéraire de la Marquise de Santa-Crux.</small> Après le cippe honorifique de l'Amiral Emo, le plus considérable ouvrage en bas-relief qu'ait exécuté Canova, fut celui du monument de la marquise de Santa-Crux. Sur la face principale d'un très-grand sarcophage, (imité de celui qui est en porphyre, au temple dit de Bacchus à Rome) on voit représentée une scène des plus pathétiques. C'est la réunion de tous les personnages d'une famille éplorée autour du lit funèbre, où dort, du sommeil de la mort, une épouse et mère chérie. On y trouve, dans la diversité des personnages et de tous les âges, la réunion de tous les degrés de douleur et de toutes les nuances d'expressions que l'art peut rendre sensibles. La mère de la défunte est assise, et occupe le premier plan en avant du lit. Elle forme, avec les deux petits enfans qui l'accompagnent, un groupe aussi touchant qu'intéressant, par la réunion des différentes nuances de douleur, et par l'expression plus marquée, dans son attitude, des regrets maternels. L'époux offre une pantomime moins prononcée; mais la place

qu'il occupe dans la composition, et le caractère sensible d'une douleur plus concentrée, le désignent assez comme le personnage principal de la famille. Un jeune garçon, l'aîné, sans doute, des deux qui figurent avec leur aïeule, est vu placé au chevet du lit funèbre. Sa composition et son ajustement à l'antique le feroient aisément passer pour un emprunt à quelque sculpture grecque.

Ce touchant ouvrage valut à l'artiste les plus rares témoignages d'estime et d'admiration, auxquels l'art puisse prétendre. Exposé pendant un certain temps dans son atelier, Canova fut témoin lui-même, par les larmes de plus d'un spectateur, de l'émotion que son talent savoit produire.

Le nombre extraordinaire des divers genres de travaux qui se disputèrent tous les instans de sa vie, nous forcera d'omettre, en fait de monumens funéraires, ceux que ne recommandent ni leur importance, ni le nom des personnages auxquels ils furent élevés. Mais, parmi les cénotaphes en forme de cippes, nous devons une place bien méritée, sans doute, à l'homme auquel on a dû Canova lui-même, je veux dire son premier protecteur le Sénateur Falier. Il en plaça le buste de bas-relief sur un piédestal élevé, au-devant duquel est assise une figure de femme largement drapée, une main enveloppée dans son étoffe; l'autre est

Cippe funéraire du Sénateur Falier.

appuyée sur la corniche du chapiteau, ainsi que la tête de la figure, dont le visage exprime la douleur.

Une inscription gravée sur le cippe porte ces mots :

> JOH. FALETRO. SEN. VEN.
> ANT. CANOVA.
> QUOD. EJUS. MAXIME. CONSILIO.
> ET. OPERA.
> STATUARIAM. EXCOLUERIT.
> PIETATIS. ET. BENEFICIORUM. MEMOR.
> 1808.

Cippe funéraire de Volpato. Le sentiment de la reconnoissance, vertu particulière de Canova, lui inspira la composition d'un monument semblable, soit pour le genre, soit pour le sujet du bas-relief, sculpté sur le cippe funéraire qu'il éleva à la mémoire du célèbre graveur Volpato, et que l'on voit placé sous le vestibule de l'église des Saints-Apôtres à Rome. Au monument qu'on a précédemment décrit, la figure qui pleure est la Reconnoissance; sur celui-ci, l'artiste a écrit le mot AMICITIA, à côté de la figure de femme drapée qu'il y a sculptée.

Le portrait en buste et extrêmement ressemblant de Volpato surmonte en bas-relief une colonne tronquée, sculptée de même sur le fond qui forme la face antérieure du cippe. Plus bas est assise sur un siége, dans l'attitude et avec l'ex-

pression d'une douleur très-prononcée, la figure dont on a parlé. Il faut y admirer la justesse et la vérité de sa pose, le charme et l'agrément de sa draperie, ainsi que le sentiment ingénu et noble tout à la fois de la composition.

Monsignor Gaetano Marini a composé l'épitaphe suivante, qu'on lit gravée sur la colonne :

JOH. VOLPATO.

ANT. CANOVA.

QUOD. SIBI. AGENTI. ANN. XXV.

CLEMENTIS. XIV. P. M.

SEPULCHRUM. FACIUNDUM. LOCAVERIT. PROBAVERIT. Q.

AMICO. OPTIMO.

MNEMOSYNON. DE. ARTE. SUA. POS.

Ainsi cette inscription nous apprend que Canova n'avoit que vingt-cinq ans, lorsqu'il exécuta le mausolée du pape Ganganelli, Clément XIV.

Toujours dans le même goût de composition en bas-relief sur un cippe, mais toujours avec des variétés d'expression, de mouvement et d'agencement dans la figure, les draperies et les accessoires, Canova se plut à répéter la même idée, qu'on trouve très-heureusement exécutée, sur le cippe funéraire du prince Frédéric d'Orange, dans la sacristie des ermites de Padoue. Ici la douleur a, par son attitude, un mouvement plus pro-

Divers cippes funéraires.

noncé. Le parti des draperies n'est pas moins heureux. Une figure de pélican accompagne le personnage. Un bouclier, surmonté d'un sabre placé au sommet du champ, porte pour inscription : FRID. VILLIELMO D'ORANGE.

Hors de Milan, on voit dans la *villa* Mellerio, deux cippes funéraires, ouvrages de Canova, avec des personnages allégoriques, dont les compositions diffèrent peu entre elles. Sur l'une et sur l'autre est une figure en pied. Ici elle est vue embrassant l'urne qui est censée renfermer les cendres du défunt; là, elle embrasse son portrait.

A Lisbonne, il existe un cippe funéraire fait par Canova, à la mémoire du comte de Souza, ambassadeur de Portugal à Rome.

A Vicenze, pareil cippe en l'honneur du chevalier Trento. Le sujet de la figure est la *Félicité*, gravant le nom de ce bienfaiteur des pauvres, sur la colonne qui porte son buste.

Projet de mausolée pour Nelson.

Après les mentions abrégées de tous ces petits ouvrages, qui ne se recommandent que par leurs idées plus ou moins variées, par des allusions heureuses, ou par des sentimens, soit de reconnoissance, soit de bienveillance, nous ne croyons pas pouvoir nous dispenser de donner une courte description d'un vaste monument, qui bien que resté en projet, n'en est pas moins propre à faire con-

noître ce qu'il y avoit chez lui de richesse d'invention et de capacité, tout à la fois pour les plus petites, comme pour les plus grandes entreprises. Nous voulons parler du magnifique modèle de monument funéraire, qu'il avoit conçu en l'honneur du célèbre amiral anglais Nelson; modèle qui, bien que resté en projet, ne mérite pas moins d'être conservé, comme témoignage pour les temps à venir, de ce que l'art peut entreprendre.

Effectivement, depuis le projet de mausolée pour le Pape Jules II, par Michel Ange, et demeuré aussi sans exécution, rien d'aussi grand n'a été ni pensé, ni projeté, ni déterminé dans un modèle en relief.

Sur un premier socle quadrangulaire, orné de huit magnifiques candélabres, s'élève un massif circulaire de construction à refends, avec des inscriptions placées chacune au-dessous des statues colossales de quatre femmes assises. Elles ont les costumes d'habillement, les coiffures allégoriques et les attributs propres à désigner aux yeux les quatre parties du monde, qui avoient été chacune un des théâtres des victoires navales remportées par l'amiral Nelson.

Sur le massif qu'on vient de décrire, il s'en élève un autre de même forme, mais de moitié moins haut, orné de guirlandes, dans la circonférence duquel règne un rang circulaire aussi de rostres

ou proues de vaisseaux, qui sont destinées à servir de support au corps principal du tombeau.

Il consiste en un vaste sarcophage orné de tous les acrostyles, antéfixes, aplustres ou symboles accessoires des corniches antiques, et de plus présentant tous les signes des instrumens nautiques.

Chacune des faces du sarcophage est ornée d'un grand bas-relief. Celui de la face principale représente l'arrivée par mer à Londres du corps de l'amiral mort.

On comprend que ce projet, si son exécution avoit eu lieu, auroit reçu dans son ensemble et dans ses détails plus d'une modification. Toujours est-il qu'il présente beaucoup d'idées heureuses, de très-belles formes, une conception grande et propre à recevoir toutes les magnificences de la sculpture. Rien n'avoit été déterminé, dans des conditions arrêtées, ni même pour le local qu'il auroit dû occuper. Peut-être encore est-il permis de croire que l'Angleterre, à laquelle seule ce monument pouvoit convenir, n'auroit pas trop su lui trouver une place convenable.

Nous allons maintenant reprendre la série des grands ouvrages de Canova.

Statue de Persée.

Vers l'époque de la fin des travaux du mausolée de Ganganelli, il avoit projeté et même ébauché

la statue d'un Mars. Ainsi l'on voit que dès-lors son ambition ne se contentoit plus des succès et des éloges, que lui avoient valus les aimables représentations de la beauté féminine et juvénile. Cependant Rome avoit été dépouillée des principaux chefs-d'œuvre de l'art antique et moderne; et cette barbarie, qui, indépendamment de tout autre sentiment, avoit affligé dans toute l'Europe les véritables amis des arts, dut être encore plus sensible à Canova.

Seroit-il vrai, que même à son insu, et malgré son extrême modestie, l'idée lui seroit venue, après avoir pu être nommé (comme je le lui avois prédit) *le continuateur de l'antique*, de pouvoir être appelé à réparer en ce genre les pertes que Rome avoit faites? Auroit-il eu en ses forces assez de confiance pour oser lutter contre l'Apollon du Belvédère alors absent; ou simplement auroit-il voulu profiter de cette absence, pour hasarder avec moins de défaveur, un ouvrage qui auroit semblé aspirer à pouvoir lui servir de pendant?

Quoi qu'il en soit, il abandonna le sujet du Mars projeté, et il fit bientôt paroître la statue en marbre de Persée, dans la proportion de l'Apollon du Belvédère. Le héros est coiffé du bonnet ailé; il tient du bras et de la main gauche, qu'il porte élevée en avant, la tête de Méduse, et

de l'autre la faux de diamant qui l'a tranchée.

Or, il est certain qu'il y a entre l'Apollon antique et le Persée de Canova, des rapports assez frappans. Outre ceux qu'on vient d'indiquer, nous dirons encore que la pose ou l'attitude générale feroient soupçonner le dessein de mettre un ouvrage moderne en pendant avec l'antique. Cependant que voudroit-on conclure, non-seulement du fait qu'on soupçonneroit, mais du fait même avoué et avéré, qui pût faire tort à l'artiste? Il me semble, qu'au lieu de le blâmer, il faudroit le louer, au contraire, d'avoir osé, non dans une redite du même sujet, mais dans un tout autre sujet, se mesurer sans plagiat aucun, avec le chef-d'œuvre antique.

Mais n'est-ce pas ainsi que de tout temps et dans tous les genres, on a vu les plus grands hommes lutter sur le même terrain avec leurs antagonistes présens ou passés? Quel est l'artiste qui, dans les sujets qu'il traite, ne se donne pas, du moins au gré de son imagination, pour type plus ou moins approximatif d'imitation, quelque chef-d'œuvre des temps qui l'ont précédé? Admettons donc que, dans le choix du sujet et de la composition de son Persée, Canova auroit eu la prétention d'une lutte plus ou moins directe avec l'Apollon, lutte qui n'auroit eu rien de commun avec le genre de la copie; hé

bien! cette hardiesse ne fera qu'ajouter à sa gloire.

Cependant, tout en avouant que le parti général de la pose du Persée, que la direction des bras et des jambes rappellent le port et l'attitude de l'Apollon, on ne peut s'empêcher de reconnoître dans ce qui fait le fond du caractère spécial, un système de formes assez différent, un ensemble généralement plus svelte, un port de tête entièrement autre, une diversité des plus sensibles dans la physionomie, dans les traits du visage et dans la coiffure ; ajoutons, une dissemblance absolue pour ce qui regarde l'ajustement de la draperie : on peut même y trouver une composition tout-à-fait contraire, mais parfaitement analogue au besoin de soutien qu'éprouve une statue en marbre. Elle a effectivement dispensé du tronc d'arbre de l'Apollon, et de la disposition en porte à faux du jet de la draperie sur son bras gauche. Or, cette disposition est tellement défavorable à un travail en marbre, qu'elle a porté à soupçonner que l'original, dont l'Apollon actuel seroit alors une répétition, aura dû être en bronze.

Nous omettrons maintenant d'entrer dans le parallèle, impossible à rendre sensible par le discours, entre les deux statues, sous les rapports de science, de style, de goût, de vérité de formes plus ou moins idéales, ou plus ou moins rapprochées d'une nature commune et vulgaire. On sait

que la plume ou le récit sont inhabiles à faire comprendre ces sortes de parallèles.

Il resteroit donc à disculper Canova, non d'avoir prétendu se mesurer, si l'on veut, avec le chef-d'œuvre de l'antique, mais d'avoir en quelque sorte donné lieu au soupçon d'une prétention trop ambitieuse, par la circonstance singulière qui fit prendre à son Persée, dans la niche du Belvédère, la place qu'avoit occupée l'Apollon, avant l'enlèvement qui le fit émigrer en France. Peu de mots suffiront pour le justifier.

A peine eut-il terminé le marbre de son Persée, que le célèbre Bossi, secrétaire de l'Académie des beaux-arts à Milan, se présenta pour en faire l'acquisition. Bientôt le gouvernement de cette ville lui en fit la demande, qu'appuyoit encore le ministre de France à Rome; mais le Pape Pie VII, usant de l'autorité que lui donnoient les lois, s'opposa à la sortie de cet ouvrage d'art. En ayant fait l'acquisition pour le *Muséum*, il en ordonna la pose dans la niche même d'où l'Apollon avoit été enlevé. Canova ne fut pour rien, ni dans cette acquisition, ni dans le choix d'un emplacement, que la malignité de l'envie put interpréter, mais tout-à-fait à tort, comme ayant signifié, de sa part, la prétention de faire passer son ouvrage pour un équivalent du plus bel

antique (1). L'Apollon, depuis son retour à Rome, fut replacé dans sa niche, et le Pape voulut que Persée occupât, dans le même local du Belvédère, la niche qui sert de pendant, mais en face, à la première, et où étoit précédemment placée la statue de l'Hercule Commode (ou de l'empereur Commode en Hercule.)

D'après tout ceci, et indépendament des hypothèses jalouses de la malignité, on ne peut s'empêcher de reconnoître qu'il y avoit chez Canova la

(1) Pour disculper entièrement Canova du soupçon de prétention ambitieuse sur ce point, nous allons rapporter en original la lettre du cardinal Consalvi.

Dalle stanze del Quirinale 28 gennaro 1816.

« Il Cardinal Segretario di Stato si è fatto premura di riferire alla Santità di N. S. la istanza promossa da V. S. illustrissima affinche la famosa statua di Apollo sia ricollocata nell' antico suo piedestallo, che ora serve di base alla statua del Perseo, opera del di lei scarpello.

» La Santità Sua rammenta ancora l'opposizione, che ella fece allorche il governo ordinò che il Perseo fosse locato nel piedestallo, in cui esisteva l'Apollo, della quale statua era stata Roma spogliata, e tanto nella opposizione d'allora, quanto nella istanza, che ella promuove adesso, ha avuto Sua Beatitudine motivo di rilevare che V. S. illustrissima accopia al raro merito di emulare la natura colle sue produzioni, anche la virtù d'una rara modestia, che edifica e che la rende maggiormente degna dell' amore e della stima universale.

Il Santo Padre più per appagare i di lei desiderj, che per contentare se stesso, acconsente che nel piedestallo in cui attualmente trovasi collocato il Perseo, si riponga l'Apollo.

» Vuole però che la egregia statua del Perseo sia collocata in quello stesso luogo del Museo, in cui attualmente si trova il gesso dell' Apollo, ed ove prima esisteva la statua di Commodo sotto la figura di Ercole.

» Il Cardinal sottoscritto, mentre ha la compiacenza di partecipare a V. S. illustrissima queste disposizioni sovrane, ha ancor quella di reiterarle i sentimenti della sua particolare affezione e distinta sua stima. »

E. Card. CONSALVI.

noble ambition de se mesurer avec l'antique, sur toutes les routes de l'imitation idéale. Dans son groupe d'Hercule et Lycas, il dut avoir, et il eut réellement comme point de mire, moins de rivaliser avec l'Hercule Farnèse, (pour ce qui est de l'ensemble de la figure, vue dans une composition si différente) que de s'approprier le type reçu de la force héroïque qui le caractérise; en quoi certainement personne n'auroit pu le soupçonner de plagiat. Hé bien! disons la même chose du Persée. Pourquoi, sans encourir encore le même reproche, n'auroit-il pas eu en vue le type d'élégance divine, et de beauté mythologique, dont l'Apollon du Belvédère est le type, en l'appliquant encore à un tout autre sujet, en se rendant propres enfin, non les contours, non les formes du modèle, mais les voies et moyens du sentiment imitatif qui conduit à la noblesse de ce caractère?

Canova nommé Surintendant des Antiquités.

Canova obtint de ce nouvel et bel ouvrage les plus flatteuses récompenses.

Averti par le cardinal Consalvi de se rendre auprès du Pape, il en reçut l'accueil le plus flatteur. En le relevant, Pie VII lui attacha lui-même la croix de l'ordre de l'Éperon-d'Or.

Bientôt il arrêta le rétablissement, dans sa personne, d'un très-utile et très-honorable emploi, que Léon X avoit autrefois créé pour Raphaël,

et qui avoit pour objet l'investigation et la conservation des antiquités. On peut voir par la lettre du *cardinal Doria, Pro-Camerlengo* (1), que cette honorable mission y est déduite et définie à peu près dans les mêmes termes. Le Pape ajoutoit à cet emploi une pension viagère de quatre cents écus romains.

Canova se hâta d'adresser par lettre à Sa Sainteté le plus touchant témoignage de sa vive reconnoissance. Mais, nous devons le dire, le bien-

(1) Dalle stanze del Quirinale li 10 agosto 1805.

« Le sovrane cure della Santità di N. S. sono tutte animate per favorire e proteggere le belle arti, da poiche vede colla maggior compiacenza dell'animo suo sotto dei suoi occhi vivere ancora de'modelli originali della Greca antichità, e molto più perchè egualmente vede che V. S. illustrissima emulandoli co'suoi capi d'opera, li ha raggiunti ; e che instancabile per la perfezione ha superato tutti quelli che Roma ha veduto fiorire anche nel secolo felice di Leone X, che aveano formato l'oggetto della sua ammirazione non meno che di tutta la colta Europa.

» Quindi la Santità Sua volendo darle una significante riprova dell'alto pregio in cui tiene il di lei sublime merito, e volendo che Roma centro e maestra delle belle arti, ne abbia una eguale sensibile testimonianza, e che questa passi anche alla posterità, unitamente alle egregie di lei opere, dopo avere ordinato che il Perseo garregiatore delle grazie e delle forme Greche, e i due Pugillatori originali della bella natura in tutta la estensione del grande, prodotti dal di lei genio singolare, accrescessero ornamento, e formassero lo splendore del suo Museo Vaticano; coll'oracolo della sua voce mi ha ordinato, come a Pro-Camerlengo di S. Chiesa, di mandarle a notizia, averlo eletto in Ispettore generale delle belle arti in Roma, ed in tutto lo Stato Pontificio, volendo che la di lei ispezione si estenda su i due Musei Vaticano e Capitolino, sull'Academia di S. Luca, sugli oggetti tutti di pittura, scultura, archittetura, incisioni da gemme, in pietre, in rame, in carte, su di qualunque materia metallica incisa e fusa ; e che niuno di questi possa essere estratto da Roma e dallo Stato Pontificio, senza che siano prima da lei riconosciuti, e che abbiano riportato la di lei approvazione.

» Che qualunque oggetto d'antichità, sia nel centro e fuori di Roma, sia

fait avoit été, pour lui, fort au-delà du genre de son ambition. Il y a en effet, ou du moins il peut y avoir, dans les désirs de l'homme de génie, deux points de vue : l'un consiste à obtenir la plus grande supériorité, sans aucune prétention aux avantages qu'elle peut procurer; l'autre est celui qui, pour obtenir ces avantages, fait rechercher la réputation ou même le mérite qui les procure. Canova ne connut point celui-ci. Il n'auroit pas voulu de la *gloire, même après la vertu*. Il auroit

in fabbriche, sia in acquedotti, sia in frammenti di essi, o di esse, e tutti i cavi, tanto intro che fuori le mura di Roma, ed in tutto lo Stato Pontificio, restino sempre assoggettati alla di lei ispezione, ed ella unicamente sia abilitata a decidere sul pregio e valore di quelli oggetti, che potessero essere rinvenuti; volendo che da V. S. illustrissima dipendano tanto il commissario delle antichità di Roma, che i due assessori di scultura e pittura, e che ella non abbia altra dipendenza che dalla Santità Sua, e dai cardinali Camerlenghi di S. Chiesa pro tempore, ai quali dovrà suggerire i mezzi che crederà più conducenti a dare un maggiore incremento alle belle arti, ed accennare insieme quelli che crederà più espedienti ad eccitare nella gioventù studiosa una nobile e proficua emulazione.

» La Santità di N. S. ha dichiarato, che volendo contestarle la sua speciale ammirazione, non ha saputo meglio manifestargliela che seguendo le tracce medesime tenute da Leone X verso l'incomparabile Raffaello d'Urbino, collocandola nel più sublime grado di tutti gli artisti, e rendendola nel tempo stesso il custode dell' inestinguibil fuoco delle belle arti in tutto lo Stato : e quindi volendole ancora in qualche maniera realizzare l'impressione, che il di lei ingegno ha fatto nell'animo suo sovrano, ha contemporaneamente partecipato a Mgr Tesorier generale di averle stabilito sull'erario della R. C. A. l'annua pensione di scudi 400 romani di argento, per fino a tanto che ella co' suoi giorni di vita preziosi alle belle arti dara nuovi monumenti di gloria a Roma, all'ottimo Sovrano, e al di lei nome immortale. E siccome la S. S. prevede, che difficilmente altri potranno mai giungere a tanta eminenza di perfezione, ha dichiarato egualmente che la rappresentanza, di cui ella si trova ora investita, resti con lei negli anni, nè questa possa in altri progredire. »

G. Card. DORIA, *Pro-Camerlengo.*

dit des œuvres du génie, ce que Montaigne disoit des actions de la vertu : *Elles sont trop belles pour chercher d'autre loyer que dans leur propre valeur.*

Nous avons sous les yeux la modeste lettre, où exprimant la profonde sensibilité avec laquelle il avoit reçu l'énoncé des bienfaits de Sa Sainteté, il se confond en excuses sur l'incapacité où il croit être de pouvoir y répondre. Il allègue jusqu'aux raisons de sa santé, qui, en le privant de remplir, comme il conviendroit, toutes les obligations de cette importante charge, ne pourroit plus lui permettre de se livrer à ses pacifiques travaux. Il s'engage encore, si Sa Sainteté lui accorde la grâce qu'il réclame, d'user dorénavant beaucoup plus librement, de la faveur qu'elle lui accorderoit, de pouvoir lui communiquer toutes ses idées, sur ce qu'il croiroit devoir être le plus avantageux à la direction des beaux-arts.

Canova terminoit en offrant au saint Père, comme tribut de sa reconnoissance, le beau portrait en marbre qu'il venoit d'exécuter d'après Sa Sainteté, et dont il envoya par la suite une répétition en France.

Il y avoit dans les excuses de Canova trop de grandeur, de désintéressement et de vertu, pour qu'on pût les recevoir. Aussi le Pape eut, de son côté, le mérite de rester inexorable; et Canova

s'empressa de répondre aux obligations de sa nouvelle mission.

Elle devoit s'étendre à tout ce qui pouvoit entrer dans les améliorations de l'enseignement et du régime intérieur des arts, dans les besoins des artistes, les projets relatifs à leur encouragement, et la proposition de tous les établissemens propres à exciter les recherches d'antiquités.

Le premier projet qu'il présenta au Pape, qui en ordonna l'exécution, fut celui d'agrandir le Musée du Vatican par une nouvelle galerie, destinée à recueillir cette multitude de fragmens d'antiquités, tant en sculpture, architecture et ornemens, qu'en matériaux divers, qui, par défaut de soins, vont se détruisant ou se perdant de toute part; sans compter les cippes, colonnes, termes, pierres écrites et fragmens de tout genre qui peuvent contenir des documens utiles, soit à l'art, soit à l'archéologie. Cette galerie d'un nouveau genre, due aux soins de Canova, n'est pas aujourd'hui la partie du Muséum la moins curieuse et la moins fréquentée.

Ses vues se portèrent encore à différens projets, comme par exemple, à la conservation de la galerie dite des *Loggie,* par Raphaël, au moyen de la clôture des arcades vitrées, et de copies habilement faites de chaque morceau, dans la grandeur des originaux, lesquelles, rendant à ces ob-

jets l'éclat que le temps leur a fait perdre, tourneroient au profit des études qu'en pourroient faire les artistes.

Il fit également entreprendre des fouilles au pied de plus d'un monument d'architecture antique, dont les exhaussemens du terrain de la nouvelle Rome, cachoient les soubassemens. Ces travaux s'étendirent depuis l'arc de triomphe de Septime Sévère, jusqu'au Colisée inclusivement.

Il proposa de nouvelles entreprises de mosaïques, pour achever, en ce genre de peinture, la décoration des autels de la grande Basilique de Saint-Pierre. A la place du tableau médiocre de Vanni, représentant la chute de Simon le Magicien, il avoit voulu faire exécuter la fameuse Descente de Croix de Daniel de Volterre, dont la fresque menace ruine, d'après la copie qu'en auroit faite à l'huile le célèbre Camuccini.

Canova avoit à peine terminé la statue de Persée, que le désir de se mesurer dorénavant avec l'antique, dans toutes les classes de caractère, pour réfuter les jugemens de ses adversaires, qui lui contestoient les capacités du genre mâle ou héroïque, le porta à faire choix d'un sujet emprunté à la catégorie des personnages athlétiques. {Statues des deux Pugilateurs.}

Pausanias lui en fournit un double programme dans le récit qu'il fait (*Arcadi.* § 40.) de la lutte

des deux pancrasiastes Creugas et Damoxène, qui combattirent aux Jeux Néméens.

« Après un long débat, ils étoient convenus de
» se porter un dernier coup l'un après l'autre.
» Creugas avoit asséné à Damoxène un violent
» coup sur la tête. C'étoit à son tour d'attendre
» le coup de son rival. Celui-ci, profitant de l'at-
» titude de Creugas, qui attendoit sans être pré-
» paré à la défense, lui plongea les doigts dans le
» flanc avec tant de violence, qu'il le perça et lui
» fit sortir les entrailles. »

Les deux statues (dont une seule, en plâtre, a été envoyée à Paris) ont besoin d'être vues l'une en face de l'autre, ou en pendant, telles qu'elles sont situées au Muséum du Vatican, où la modestie de Canova ne put les empêcher de prendre place. C'est en les voyant exécutées, dans leur attitude réciproque, d'après la description de l'écrivain grec, que leur composition respective acquiert, pour l'esprit, un intérêt que chacune d'elles doit perdre, lorsqu'on la voit isolément. Il y a encore dans la stature, la forme et le choix de nature des deux athlètes, dans leurs attitudes, leurs mouvemens, et le jeu de leurs physionomies, des variétés et des oppositions qui les expliquent, en leur donnant un intérêt que chacune d'elles, vue séparément, doit nécessairement perdre.

Fidèle aux notions de l'antiquité sur ce qui

concerne les variétés de nature athlétique, Canova sut donner à chacun des deux rivaux une corpulence particulière. Damoxène offre des formes plus épaisses. Ses mains enveloppées, selon le texte grec, de courroies de cuir, l'attitude de ses deux bras, la direction de sa main droite, l'expression menaçante des traits de son visage, sa musculature massive, tout l'indique pour celui qui a dû être le meurtrier de son rival. Ce dernier (Creugas), sans sortir des convenances du genre de forme et de dessin que réclame le sujet, est d'une nature plus svelte; et l'on voit que, dans le combat, il auroit eu l'avantage de l'adresse et de l'agilité. Il est posé dans une attitude qui semble faire pressentir, de sa part, la promptitude dans la riposte : son bras droit s'y prépare, et le gauche, élevé sur sa tête, est prêt à parer le coup.

C'est de cette dernière figure que Canova adressa un plâtre à Paris. Elle nous parut avoir été conçue et formée dans le style de nature et de dessin qui caractérise la statue du Discobole en pied, dont le marbre est au Muséum du Vatican. C'est assez dire qu'elle offre un moyen terme entre la propriété de la force et l'apparence de l'agilité.

Cet ouvrage fut exposé, pendant quelque temps, dans une salle du Louvre. Il y fut vu avec intérêt par les artistes; mais cette exposition n'ayant point eu une entière publicité, on peut dire qu'il ne

produisit point une sensation remarquable. J'en rendis cependant compte dans le temps, en observant que, n'étant qu'une épreuve en plâtre, et séparée de l'intérêt d'action qu'elle auroit reçu de la présence de son pendant, elle devoit rester plus ou moins muette pour l'esprit; que, du reste, on avoit tort de la considérer sous le rapport de ce que l'on appelle *figure d'étude*, c'est-à-dire, ouvrage où l'artiste n'a d'autre point de vue, que de faire voir tout ce qu'il a acquis, ce qu'il sait, et comment il sait.

Je répéterai donc ici ce que je publiai alors, sur le reproche de ne point avoir assez le style de caractère athlétique. « Je présume, disois-je, que » Canova aura dû, quant au caractère de nature » et de formes d'un de ses deux pugilateurs, » se régler sur le genre de formes et de nature » dont il aura pu trouver le type, ou du moins » l'indication, dans quelques dessins d'un vase » grec peint, de la collection des vases appelés » Étrusques par Tischbein, (tom. I, pl. 55 et 56.) » et où l'on voit, entre autres personnages athlé- » tiques, des combattans avec les bras armés de » lanières de cuir. Que si l'on consulte la corpu- » lence et le système de dessin ou de formes de » ces figures antiques, on verra que le Pugilateur » de Canova offre le même style et le même degré » d'articulation dans sa conformation. »

Disons encore que si le plâtre de ce Pugilateur n'obtint pas à Paris un grand succès d'admiration, on peut en rendre plus d'une bonne raison. D'abord il eut contre lui l'insignifiance de son sujet, vu sans rapport avec le pendant qui l'auroit mieux expliqué. Il eut ensuite le désavantage de la matière, pour le commun des spectateurs : enfin, il faut encore le dire, les plus beaux ouvrages de l'antiquité, enlevés à Rome, venoient depuis peu d'être exposés dans le nouveau local qu'on leur avoit préparé, et l'engouement public ne pouvoit permettre à aucun ouvrage moderne de se mesurer, même de loin, avec eux. Ajoutons qu'on avoit jusqu'alors adopté ici l'opinion, que Canova n'excelloit que dans la grâce et dans les sujets d'agrément. Or, il falloit plus d'une épreuve pour faire revenir notre public d'une prévention qui avoit régné aussi en Italie.

Vers le même temps, le roi de Naples (Ferdinand IV) commanda à Canova l'exécution de son portrait en statue. Canova lui donna la proportion colossale de dix-sept palmes de haut, et il la composa selon le style tout-à-fait à l'antique. Elle fut placée dans le palais du Musée, appelé alors *degli Studj*, et depuis *Museo Borbonico*.

Statue du roi de Naples.

La même époque vit encore sortir des ateliers de l'infatigable statuaire une répétition en mar-

bre de la statue de Persée, pour la Pologne, et une nouvelle Hébé, pour Paris, figure que les événemens ont fait depuis passer en Russie. La réputation de Canova s'étoit déjà répandue dans toute l'Europe, et il n'y avoit aucun gouvernement qui n'ambitionnât la faveur de posséder quelque production de son ciseau.

<small>Invitation faite à Canova par le ministre de France.</small>

Mais celui qui venoit de s'introduire en France, par l'élévation subite du général Bonaparte, avec le titre hypocrite de premier Consul, sous lequel se masquoit (sans toutefois pouvoir s'y cacher) la plus grande des ambitions connues, depuis celle de l'antique Rome; ce gouvernement, dis-je, briguoit déjà la faveur d'obtenir l'illustration que donne le génie des arts.

Déjà le ministre de France auprès du Saint-Siége, avoit été chargé d'inviter Canova de se rendre à Paris, pour y exécuter un ouvrage. Bientôt on parla de cet ouvrage comme devant être le portrait de Bonaparte; enfin, ce portrait devoit être sa statue.

Canova, fixé à Rome par tant de travaux, de succès et d'honneurs, habitué d'ailleurs à un régime de vie commandé par ses études et sa santé, opposa fort long-temps et des raisons, et des prétextes, pour échapper à cette importune sollicitation. Après avoir épuisé toutes les excuses, il

fut contraint de se déterminer à ce voyage, vaincu par les exhortations et les conseils du Souverain Pontife, de plus d'un grand personnage ; et ajoutons, de son fidèle Antoine d'Este.

« Il viendra un temps, lui disoit ce précieux » ami, qu'en écrivant votre vie, il faudra bien » donner l'état, déjà très-nombreux, de vos ou- » vrages. Mettez-vous à la place de votre histo- » rien et de son lecteur, que pourroit bientôt » rassasier cette monotone énumération. N'est-il » pas également avantageux au principal person- » nage de cette histoire, que son écrivain puisse » y introduire, par des changemens de scène et » de lieu, quelques-unes de ces variétés, qui, après » l'avoir reposé dans sa composition, deviennent » aussi des repos pour le lecteur? »

Je dois donc ici, pour ma part, remercier le fidèle ami de Canova, de m'avoir ainsi préparé, avec le plaisir de le revoir à Paris, l'occasion, dont je vais profiter, de reporter l'attention du lecteur, peut-être fatigué de mentions descriptives, sur l'artiste même : j'ajoute et sur son entrevue avec l'homme possédé de toutes les ambitions, au nombre desquelles il mettoit celle de l'espèce d'immortalité, que devoit lui procurer le ciseau du plus grand statuaire de son époque.

Cependant le temps nous a révélé, qu'il y avoit chez lui autre chose encore, que le désir de con-

fier le portrait de sa personne au talent le plus renommé d'alors. Cette sorte d'ambition, depuis Alexandre, n'a manqué à aucun homme célèbre. Mais chez Bonaparte, il y avoit déjà la prévision de cette conquête universelle, et en tout genre, qui fut le point de mire de toute sa vie. De là cette convoitise anticipée de tout ce qu'il y avoit en chaque pays, soit de chefs-d'œuvre ou d'objets précieux, soit d'hommes de talent et de sujets renommés. C'est ce que la suite fera mieux connoître, à l'égard de Canova, dans l'extraordinaire désir qu'il eut de s'approprier, moins ses ouvrages encore que sa personne.

QUATRIÈME PARTIE.

Canova partit de Rome au commencement d'octobre 1802 muni des recommandations du saint Père pour son légat à Paris, et des lettres de créance adressées par Bonaparte à toutes les autorités sur la route qu'il devoit parcourir. Arrivé très-promptement, il fut accueilli par le cardinal Caprara, légat *à latere* du Souverain Pontife, et présenté par lui au ministre de l'Intérieur, lequel eut ordre de l'introduire au château de Saint-Cloud, où étoit le premier Consul, qui le reçut avec une distinction particulière.

Départ de Canova pour Paris.

En attendant que toutes les formalités fussent remplies, instruit que j'étois de son arrivée, je m'empressai d'aller l'embrasser au palais du cardinal légat, où il logeoit avec l'abbé son frère, devenu son inséparable compagnon. Depuis lors,

il se passa peu de jours que je ne l'aie vu, soit au palais du légat, soit chez moi. C'est à l'intimité de nos entrevues que je dus, et cette fois, et plus encore lors du second voyage, tout ce qui s'étoit fait, dit et passé entre Canova et Bonaparte, détails que la fidèle mémoire du premier, s'empressoit de communiquer sur l'heure même à son frère, qui, jour par jour, en tenoit le plus scrupuleux et le plus fidèle registre. Nous aurons l'occasion de rapporter quelques-uns de ces détails, qui, lors du voyage de 1810, acquirent un bien plus haut degré d'importance.

Visite de Canova à Villiers près Paris.

En attendant que tout fût préparé au château de Saint-Cloud, pour l'exécution entière du portrait de Bonaparte, j'allai à la maison de plaisance de Murat, à Villiers près Paris, visiter, avec Canova, deux de ses ouvrages, groupes anciennement faits et répétés par lui, mais récemment achetés par le propriétaire de cette campagne, et qui, nouvellement arrivés, venoient à peine d'y être conduits, et placés au rez-de-chaussée de la maison.

L'un de ces groupes étoit une répétition de celui de l'Amour et Psyché couchés, que j'avois vu anciennement à Rome, et dont j'ai parlé plus haut. (Pag. 47 et suiv.) C'est sur l'original de cet ouvrage que je m'étois permis d'augurer à Canova la célébrité qu'il a obtenue, mais à condition que, re-

nonçant à toute influence du goût des modernes, il entreroit plus franchement dans les conventions du style et des principes de la belle antiquité. Je revis avec beaucoup de plaisir cette charmante composition, qui depuis, transportée à Compiègne, est revenue à Paris, où on la voit dans une des salles basses du Louvre, et qui m'a semblé, par plus d'un défaut de fini dans l'exécution, avoir été enlevée de l'atelier de Canova, sans avoir été terminée; ce que me donna à penser le second ouvrage dont je vais parler.

A cette époque (1802), et par l'effet des circonstances révolutionnaires de la fin du dernier siècle, je n'avois pu voir aucun des nouveaux ouvrages de Canova. Ce fut donc alors une nouveauté pour moi, que ce second groupe de l'Amour et de Psyché en pied, dont il a été fait mention plus haut. Canova venoit d'en placer, mais provisoirement, une répétition dans la salle voisine. Je ne pus m'empêcher de le féliciter sincèrement du progrès visible que j'apercevois dans ce second groupe, non quant à l'élégance, quant à la volupté, quant au pittoresque de la composition; mais précisément, au contraire, quant à la simplicité, la pureté, la noblesse de style et de dessin, la vérité du nu, et l'ingénuité de la manière antique, dans laquelle je voyois avec plaisir qu'il étoit franchement entré.

Après les éloges dûs à l'ensemble et à l'exécution des formes de l'Amour, et du nu de la Psyché, je ne pus me défendre de dire que j'aurois désiré quelque chose de plus recherché et de plus élégant dans la draperie de la partie inférieure de la figure. Je fus même un peu choqué de voir que cette draperie, déjà peu signifiante par son parti général, étoit restée, quant au marbre, dans une espèce d'état d'ébauche. Oh! qu'importe? me dit Canova; on verra bien que celui qui a fait le nu, pouvoit bien finir mieux la draperie. Non, lui dis-je, on ne voudra peut-être pas voir cela ici, et le négligé de la draperie dépréciera, au contraire, le mérite du nu. Les deux contraires pouvant se soutenir, j'eus quelque peine à obtenir de lui qu'il ne montrât point le groupe, avant que ses draperies eussent reçu, tout au moins, une propreté de rendu et de fini. Il y consentit enfin; je lui fis apporter de Paris des râpes et autres outils, et je l'obligeai de donner aux plis de la draperie le rendu et la netteté qui, tout au moins, sauvassent la défaveur du contraste dont j'ai parlé.

J'ai cité ce trait, pour montrer combien Canova, occupé du principal, étoit alors peu sensible au mérite de certains accessoires.

Ces deux ouvrages, que j'appellerai de la primeur de son talent, et qui ne furent encore que des répétitions ou copies, sont, excepté la Made-

leine et la Terpsichore, chez M. de Sommariva, les seuls que Paris possède. Malheureusement tous les autres, et dans ce nombre il y en avoit à mettre au rang des chefs-d'œuvre de l'artiste, ont été achetés par les étrangers.

Cependant tous les préparatifs étant faits pour commencer en terre le modèle du portrait de Bonaparte, Canova se rendit à Saint-Cloud, où il obtint plusieurs séances, d'où résulta le buste colossal, destiné à surmonter la statue, de douze pieds de haut, dont nous rendrons compte en son lieu. Cette tête, largement modelée, parut d'une grande ressemblance physique; et ceux qui connoissoient l'original de plus près, prétendoient y trouver, lorsqu'elle reçut, au palais du cardinal légat, un commencement de publicité, toutes les indications du caractère moral de l'homme, et les présages de sa destinée. Quant à l'artiste, il se plaisoit à dire qu'il avoit trouvé dans les traits et la physionomie de son modèle, les formes les plus favorables à la sculpture, et les plus appliquables au style héroïque de la figure telle qu'il la projetoit.

Modèle en terre du portrait de Bonaparte.

Nous n'aurions rien à dire de plus, sur les séances qu'exigea le travail de ce portrait d'après nature, si elles n'avoient donné lieu à des détails de conversation, dont le frère de Canova tenoit

registre chaque soir, et dont j'étois moi-même journellement informé. Il n'y eut point alors, et le temps ne permettoit pas qu'il y eût, dans ces communications, à beaucoup près autant d'intérêt, que, quelques années après, une circonstance pareille nous mettra à même d'en faire connoître.

Cependant Canova, avec une liberté que son esprit naturel savoit se faire pardonner, profita d'une ouverture propice, pour peindre à Bonaparte l'état de détresse et de misère où, par suite des événemens, l'État Romain se trouvoit réduit. Il en vint jusqu'à déplorer devant lui, qui en avoit été l'auteur, l'enlèvement des chefs-d'œuvre antiques, qui ne pouvoient que perdre à se trouver à Paris, loin de leur véritable atmosphère, dénués qu'ils sont de tous les accompagnemens, de toutes les traditions locales, de tous les parallèles de monumens d'architecture, et autres objets, qui faisoient de Rome la grande école des arts; école qui ne pouvoit se reproduire nulle part ailleurs. Sur ce que Bonaparte lui objectoit qu'étant Italien, on devoit le taxer d'être partial sur ce point, il lui répondit que cette opinion étoit aussi celle des Français, et lui cita les *Lettres* que j'avois publiées en 1795 sur cet objet; Lettres que Bonaparte pouvoit bien avoir connues, puisque je lui en avois adressé un exemplaire, lorsqu'il n'étoit que général en Italie. Enfin, Canova alla jus-

qu'à lui reprocher l'enlèvement des chevaux de Venise, et la douleur que lui causeroit éternellement, comme Vénitien, l'anéantissement de cette République.

Les séances pour le portrait étoient terminées. Canova le fit transporter en terre, de Saint-Cloud à Paris, chez le cardinal où il logeoit; et, avant de le faire mouler, il voulut le soumettre aux avis de quelques artistes et connoisseurs. Généralement il fut loué, autant pour la fidélité de la ressemblance, que pour la manière large et grandiose de l'exécution, pour l'expression vraie du caractère et du moral de l'homme.

J'assistois assez régulièrement aux petites réunions des personnes dont Canova prenoit les avis et recueilloit les suffrages. J'ignorois cependant encore sur quel genre de statue, ou de représentation iconique, il se proposoit de placer la tête de son personnage. D'après ce que je prévoyois de de la tendance qu'il auroit à faire montre de son talent, par une répétition toute naturelle des pratiques et des usages de l'antiquité, je ne lui voyois que deux partis à prendre, qui, tous deux, me paroissoient exposés à plus d'une censure, selon les opinions, soit du temps, soit du pays.

D'abord Bonaparte n'étoit alors que premier consul, et l'on n'avoit adopté, disois-je, pour cette dignité nominale et transitoire, aucun cos-

tume particulier, dont l'art pût tirer parti. Il n'y avoit donc, (pour rester dans les conventions du moment) que l'habit militaire de général. Ce costume ne différoit que par ses broderies, de l'habillement ordinaire, mais dont l'art et le génie de Canova ne consentiroient jamais à s'accommoder. Pour se conformer au style de l'antiquité, devroit-il l'habiller en empereur romain? L'anachronisme de ce goût, dans une statue pédestre surtout, paroîtroit trop sensible, quoiqu'il y en ait eu d'assez beaux exemples, mais en statues équestres. Resteroit donc le style grec, d'après l'axiome connu : *Græca res est nihil velare.* C'étoit, et je m'en doutois, le point de vue de Canova. Mais j'en prévoyois les inconvéniens, dans un temps, dans un pays, avec des hommes étrangers à ces notions, surtout de la part de celui dont ce devroit être la représentation, et qui, étranger, plus que tout autre, à ces sortes de théories, s'accommoderoit probablement assez peu des conventions idéales du style poétique de l'imitation.

D'après toutes ces considérations, connoissant ensuite l'hypocrite modération de l'homme, qui ne demandoit qu'à être violenté au profit de son ambition, (ce que la suite de cette histoire confirmera) j'engageai Canova à profiter de l'occasion, pour exécuter une statue équestre en bronze.

Paris avoit perdu toutes celles qui l'avoient autrefois embelli. Prenant en avertissement les exemples du passé, je proposois à Canova de faire, en ce genre, ce qu'il a fait depuis, l'homme et le cheval de deux parties séparées, en cas d'événemens. Il s'est en effet, non pour cette fois, mais dans la suite, souvenu de ma proposition, comme il me le témoigna depuis, par la dédicace qu'il me fit de la gravure de son modèle de statue équestre, dont nous parlerons plus en détail. Au bas de cette gravure, on lit : ANT. QUATREMERE QUOD AUCTOR ET SUASOR SEMPER FUERIT UT EQUESTRE SIGNUM ALIQUOD ARTE SUA EXCUDERET.

Mais Canova avoit pris d'avance son parti, et sur le genre de sa composition, et sur sa proportion. Je sus même depuis, qu'il avoit alors acquis à Carrare un superbe bloc de marbre, auquel il fut tenu de se conformer, sur plus d'un point de son ensemble, et des détails de sa figure.

Les opérations du moulage et de l'encaissage du buste de Bonaparte se trouvant terminées, Canova ayant pris congé, et se trouvant à Paris libre de tout soin, n'y passa le reste du temps convenu pour son absence, qu'à jouir de l'accueil de plusieurs anciens amis, et de tous les artistes qu'il avoit connus à Rome, pendant leur séjour en cette ville. Il fut obligé de céder aux instances du plus célèbre peintre de portrait, M. Gérard, qui

ne voulut point le laisser partir, sans avoir fixé sur toile sa ressemblance. La classe des beaux-arts de l'Institut se l'étant associé, elle eut le bonheur de jouir de sa présence, à plus d'une de ses séances.

Son retour à Rome ne fut retardé que par l'accueil qui l'attendoit dans toutes les villes par lesquelles il passa. Fêté particulièrement à Florence, il dut sacrifier quelques jours à l'empressement de l'Académie, et aux témoignages d'estime et d'honneur qu'elle lui prodigua, de concert avec le prince alors régnant, qui lui fit trouver, à son arrivée à Rome, l'immense et magnifique collection du *Museo Fiorentino*, avec un frontispice composé exprès en son honneur.

Retour de Canova à Rome.

Rendu enfin chez lui, à Rome, Canova s'y trouva assailli, si l'on peut dire, par un genre tout-à-fait nouveau, dirons-nous d'importunités, ou d'honorables sollicitations? C'étoit en effet à qui, de toutes les parties de l'Europe, obtiendroit quelque ouvrage de son ciseau.

Il se vit contraint de refuser, entre autres demandes, un monument pour le gouvernement de Milan; — une statue que lord Fergusson désiroit obtenir de lui, en faveur de M. Dundas, avec l'offre de 2,000 livres sterling (48,000 francs); — une statue de l'impératrice Catherine II, pour

la Russie; — une statue du roi de Naples, Ferdinand IV, pour la ville de Catane en Sicile; — une statue du duc de Bedford, pour lord Fox, à Londres, et encore plusieurs autres demandes.

Mais deux grandes entreprises préoccupoient alors Canova tout entier. Lorsqu'il s'agit en effet du travail d'exécution en marbre, d'après des modèles étudiés et complètement arrêtés, on conçoit que l'artiste est plus ou moins le maître de partager son temps et ses soins entre ces travaux, au gré, toutefois, du sentiment qui aime à se reposer, en changeant de travail. Mais il n'en sauroit être ainsi de l'opération du génie, surtout dans de vastes conceptions d'entreprises ou de figures colossales, qui ne permettent ni calcul de temps, ni distractions prolongées, et qui exigent cette ardeur qu'on pourroit comparer à celle du métal en fusion.

Or, Canova avoit alors en vue la vaste composition du mausolée de l'archiduchesse Christine, à Vienne, et la statue colossale de Bonaparte.

Quant à cette dernière, je remettrai d'en rendre compte à l'époque où, transportée à Paris, elle fut exposée au Louvre.

Mais avant de décrire la première, je dois placer ici, pour suivre l'ordre des temps, une mention abrégée des soins particuliers qui ne laissèrent

Il est nommé président perpétuel de l'École du nu.

pas d'occuper quelques-uns des instans de Canova, et de diriger ses vues vers la recherche de quelque établissement favorable à la culture des arts du dessin, et dont Rome manquoit depuis long-temps. En visitant quelques-unes des principales capitales de l'Europe, il y avoit remarqué des institutions d'écoles et d'académies, ayant le double but, par la réunion des artistes les plus habiles, et de former des élèves, et de donner aux maîtres une distinction flatteuse, comme aussi de diriger leurs assemblées vers les connoissances théoriques et littéraires, dont les uns ont plus ou moins besoin pour faire, et les autres pour juger.

La vieille Académie de Saint-Luc manquoit du ressort actif qui l'avoit rendue long-temps florissante; elle ne possédoit plus un seul talent remarquable. Ses institutions avoient vieilli. Bornée à la simple étude routinière du *modèle*, elle n'avoit ni professeurs habiles et actifs, pour diriger les études, ni encouragemens à décerner aux étudians.

Canova, cependant, ne vouloit y établir ni professeurs privilégiés, ni régime exclusif, et par cela seul, préjudiciable au libre emploi des dispositions particulières de chaque espèce de talent. Mais il vouloit en faire une école où les maîtres, mettant aux mains et sous les yeux des élèves, les plus beaux modèles, et gardiens eux-mêmes des

grandes doctrines de l'art, exciteroient une noble émulation ; et, laissant à chacun la liberté de suivre ses inclinations particulières, encourageroient toutes les dispositions par d'honorables et utiles récompenses.

Mais l'école du *nu*, placée près du Capitole, et au-dessus de la roche Tarpéienne, lui paroissant, et mal située, et trop éloignée des étudians, il obtint du souverain Pontife un autre local, contenant des salles d'exposition publique, et sous la direction de maîtres fixes.

La bulle qui ratifia ces nouvelles dispositions, déclara Canova président perpétuel de l'école du *nu*. De son côté Canova, pour en témoigner sa reconnoissance, fit au nouvel établissement abandon et donation de la pension annuelle affectée à sa place d'inspecteur général des antiquités, etc.

Dans les cinq ou six dernières années du dix-huitième siècle, le nom et la haute réputation de Canova avoient réveillé à Venise le sentiment de la gloire des arts, dont cette république avoit joui, surtout dans la peinture. La pensée des Vénitiens se porta naturellement sur le prince de l'école Vénitienne, Titien, dont les ouvrages font une des principales richesses de tous les cabinets et musées de l'Europe. Cependant une des plus pauvres sépultures rappelle à peine son nom à

Mausolée de l'archiduchesse Christine.

Venise, sur une pierre funéraire de l'église de Santa-Maria de Frari. Il se forma donc une association de soixante-dix souscripteurs, dont le projet fut de charger Canova d'élever en sculpture un monument au prince de l'école Vénitienne.

Canova en fit l'esquisse. Sa composition fut applaudie. L'idée que nous en retracerons bientôt, parut tout-à-fait neuve. Elle l'étoit en effet, et peut-être eût-elle offert là, plus d'intérêt et un à-propos plus sensible, plus en rapport avec la circonstance d'une translation de sépulture, qu'elle n'a pu en obtenir dans l'application que l'artiste en fit, dix ans après, au monument sépulcral de l'archiduchesse Christine, à Vienne.

Mais le projet dont on vient de parler fut bientôt contrarié par les événemens de la guerre révolutionnaire de la France en Italie. Le gouvernement Vénitien fut renversé par Bonaparte; et bientôt les États de cette ancienne république, après avoir éprouvé toutes les calamités de la conquête la plus immorale, devinrent, dans la balance des indemnités d'une paix aussi impolitique que la guerre l'avoit été, le prix de l'accord momentané qui eut lieu avec l'Autriche. On pense bien que le projet de monument en l'honneur du Titien ne survécut pas à la catastrophe de Venise.

Chargé du grand mausolée de l'archiduchesse Christine, Canova ne tarda point à voir que son

projet de monument pour Titien, pouvoit s'appliquer tout aussi heureusement au monument de Vienne, et que, dans le fait, il ne s'agissoit que de changer, par leurs attributs, les noms des personnages allégoriques.

Nous l'avons déjà dit; depuis l'abandon du type religieux et funéraire, puisé dans les usages à la fois domestiques et ecclésiastiques des quatorzième et quinzième siècles, la composition et le goût des monumens funéraires furent livrés au hasard des inventions de chaque artiste. Le genre simple à la fois et noble des mausolées de Papes à Saint-Pierre, genre toutefois plus monumental que funéraire, et peu susceptible des impressions analogues au sujet, sembloit avoir, à son tour, parcouru le cercle assez étroit de variétés qu'il comporte. Nous ne voulons point parler ici, tant cela nous feroit sortir du pas actuel de notre sujet, et nous ne traiterons point des tentatives nouvelles du dix-huitième siècle, en France et ailleurs, pour créer, en fait de mausolée, un nouvel ordre de compositions dramatiques. On sait que, ne procédant plus d'aucune pratique usuelle, ou d'aucune cérémonie religieuse, ce goût laissa chaque artiste maître de donner cours, dans des scènes purement fantastiques, à des conceptions tout-à-fait arbitraires.

Canova se trouvoit donc, à l'égard surtout du

monument pittoresque à élever au célèbre peintre Vénitien, libre d'imaginer un genre de scène analogue à son objet, et dans un genre dramatique tout-à-fait nouveau.

Il imagina ainsi de représenter, sur un fond de mur donné, la face d'une pyramide élevée de trois degrés, et vue par conséquent d'un seul de ses côtés, lequel serviroit de fond aux figures d'une composition tout-à-fait nouvelle. Au milieu de la face pyramidale du monument ainsi représenté, si l'on peut dire, de bas-relief, on voit une porte ouverte. C'est vers cette porte que se dirige une suite de figures allégoriques, dont la principale en tête, tenant l'urne funéraire, est représentée s'inclinant un peu pour entrer dans la chambre sépulcrale. Cette figure est accompagnée et suivie de plusieurs personnages posant, à différentes hauteurs, sur les degrés dont on a parlé. Ces personnages, selon la destination première du monument, auroient été les arts du dessin.

Appliquant la même composition au mausolée de l'archiduchesse Christine, Canova n'eut à changer que les noms et les sujets des personnages.

Ainsi l'on y voit la figure ou la vertu principale, précédée et suivie de deux plus petites figures féminines, porter l'urne de la princesse. De cette urne descend une longue guirlande, dont

les deux petites compagnes tiennent les extrémités, et l'on comprend que cette guirlande sert ici, en même temps, de décoration au sujet et de lien à la composition. Une grande draperie, en manière de tapis, étendue obliquement sur les degrés, jusqu'à la porte de la pyramide, contribue encore, du côté gauche, à la liaison du groupe de la Charité conduisant un vieillard aveugle, accompagné d'un jeune garçon, qu'on voit monter du dernier degré au degré intermédiaire.

De l'autre côté de cette dernière scène, et par conséquent de la pyramide, est vue, assise et couchée sur les degrés, la figure d'un génie ailé, sous la forme d'un grand adolescent, appuyé sur un lion, avec les emblêmes héraldiques des deux maisons d'Autriche et de Saxe. Il est représenté dans l'attitude et avec l'expression de la plus profonde douleur.

Au-dessus de la porte du tombeau, s'élève appliquée en bas-relief, sur la face de la pyramide, une composition formée de trois objets : savoir, un médaillon ovale, dont le cadre circulaire consiste dans la représentation du serpent mordant sa queue (symbole de l'éternité), et qui entoure le portrait en bas-relief de la princesse. Ce portrait en médaillon est supporté des deux mains par une grande figure de femme, en l'air quoique sans ailes, et aussi sans attributs. De l'autre côté s'élève

un petit génie ailé, de forme enfantine, portant une palme.

J'ai plus d'une fois entendu Canova parlant de cet ensemble, et de quelques-uns de ses accessoires pittoresques, s'en vanter, comme de ce qu'il croyoit avoir imaginé et exécuté de plus heureux. Il y avoit en effet chez lui, et dans le sentiment, soit de ses sculptures, soit de leurs compositions, une sorte d'instinct de peintre (qu'il étoit aussi), et dont son goût savoit tirer, dans l'exécution de sa sculpture, un charme qui lui fut particulier.

Le mausolée de Christine, dont je n'ai pu connoître ni l'ensemble ni les détails, que par sa belle gravure, et dont il ne m'a été donné de juger que par les relations d'autrui, m'a toujours paru l'œuvre, de grande composition, dont l'auteur parloit avec le plus de complaisance, et dont il aimoit à vanter, soit l'idée pittoresque, soit l'ensemble allégorique.

Jusqu'à un certain point, en effet, il y a dans la conception de cet ensemble, dans ses variétés de distributions, de masses et d'actions réparties sur plus d'un espace, quelque chose qui paroîtroit pouvoir appartenir au génie de la peinture, et qui indiqueroit une sorte de conquête de la part de la sculpture, sur le domaine de sa rivale. Ce n'est pas de l'emploi seul du bas-relief, dans l'espace supérieur de la pyramide, que je veux parler; ni

encore des figures d'en bas, qui sont réellement toutes en ronde bosse, et pourroient toutes se détacher en statues isolées. Non, c'est par la distribution de toutes ses masses, c'est par l'enchaînement des figures dans leurs rapports, c'est par la diversité de leurs rôles, de leur pantomime, et de leur effet, se détachant sur le fond de la pyramide, comme les figures peintes sur le fond d'un tableau; c'est encore par l'idée et l'intention de développer en sculpture, une action étendue dans un grand espace, et de faire sortir de leur répartition l'effet d'une scène dramatique telle, qu'elle pourroit convenir à un peintre; c'est enfin par l'espèce de sentiment qui a présidé à toute l'éxécution, que je pense qu'il seroit possible de regarder ce grand monument, non comme une invasion ambitieuse, mais comme une conquête ingénieuse sur le domaine poétique de la peinture.

Canova s'étoit rendu à Vienne, pour diriger en personne le placement des figures et leurs rapports, comme aussi pour donner sur le lieu même, à toutes les parties de l'ouvrage, les ragrémens et les retouches que doivent toujours exiger, soit de nouvelles situations, soit des changemens de jour, et le degré de lumière que l'ensemble doit recevoir. Son travail achevé, il quitta promptement Vienne, comblé d'eloges publics et de la munificence du duc Albert.

Statue de Vénus à Florence.

A son retour, il passa par Florence, où celui qui régnoit alors l'engagea à faire une copie de la Vénus de Médicis, qui venoit d'être enlevée de cette ville, pour orner le Musée de Paris. Canova avoit malgré lui commencé ce travail; mais le rôle de copiste auquel il ne convenoit guère, lui convenoit encore moins. Il abandonna bientôt le marbre ébauché, et il se mit à composer et exécuter une autre Vénus de sa propre invention.

Cette statue dont il fit une répétition, avec quelques variétés, en 1818, pour M. Hope à Londres, étoit, dans le fait, destinée à prendre, au Muséum de Florence, la place que venoit de laisser vide la Venus de Médicis exilée de sa seconde patrie. Ce devoit être une mission hasardeuse, que celle de remplacer une des célébrités de la sculpture antique, et dans le lieu, sur le piédestal même où, depuis plusieurs siècles, la déesse de la beauté avoit reçu les hommages d'admiration de toute l'Europe.

Aussi Canova, en artiste habile autant que modeste et intelligent, sut-il éviter, et de la manière que le sujet pouvoit comporter, le danger d'un parallèle trop sensible et trop voisin. La Vénus de Médicis, au moyen de l'indication du petit Amour sur le Dauphin accessoire, qui sert de tenon d'appui ou de solidité à la figure, exprime assez qu'on doit y voir Vénus sortie toute formée, selon les poètes, des eaux ou de l'écume de

la mer. Au contraire, Canova a prétendu seulement la montrer sous l'aspect et dans l'attitude d'une baigneuse, ou d'une femme sortant du bain. Plus d'une statue antique, entre celles qui nous sont parvenues en copies, (et celle même de Praxitèle, d'après les plus sûres indications, étoit de ce nombre) la font voir avec l'*alabastrum* (ou le vase aux essences) à côté d'elle, et tenant d'une main la draperie, qui fait pour le marbre l'office de tenon de support ou de solidité. Cependant celle de Canova enchérit encore sur cette indication. Sa figure est vue dans le moment, non de sortir, mais de paroître à peine sortie du bain. L'action de se sécher, exprimée d'une manière assez sensible, par la draperie que, de ses deux mains, elle presse sur son sein, et le mouvement général de la pose, l'indiquent particulièrement comme une *baigneuse*. Il faut convenir que cette indication offre en soi quelque chose de plus naturellement positif, et dès-lors une idée moins relevée que celle des Vénus antiques.

La chose auroit sans doute pu sembler un peu inconvenante dans l'antiquité, aux adorateurs de la déesse, qui, tout en assimilant leurs dieux et leurs actions aux habitans et aux habitudes terrestres, exigeoient pourtant de l'artiste, lorsqu'il en reproduisoit les images, un degré supérieur de noblesse dans les formes, et de réserve dans les actions.

Si la critique, celle du goût dont on vient de retracer quelques traits, devoit encore de nos jours s'appliquer aux modernes images de l'antique mythologie, et aux délicatesses de convenances à observer par l'artiste qui reproduit ses dieux, nous dirions qu'il y a dans la Vénus de Canova, pour un *puriste* délicat en ce genre, une sorte de disparate entre le caractère de la noblesse idéale dans la personne, et celui d'une réalité vulgaire dans son action.

Sans doute, on en conviendra, l'action matérielle de sortir d'un bain, sollicite fort naturellement l'action matérielle aussi d'étancher l'humidité. Sans doute également, cette action est parfaitement de nature à être exprimée par l'art, aussi heureusement que celle du baigneur antique, employant le *strigile* sur sa peau; *fecit et distringentem se.* (PLIN. lib. 35.) Mais alors on voudroit que la noblesse des traits caractéristiques d'une déesse n'impliquassent pas, pour un goût délicat, une contradiction trop évidente, entre l'élévation de la personne, et l'action, ou la position commune et vulgaire dans laquelle on la fait voir (1).

(1) Cette observation critique que j'eus dans le temps l'occasion de communiquer à Canova ne parut pas lui déplaire. On pourroit croire qu'il voulut plus tard y faire droit; et nous voyons que, dans la suite, il répéta cette Vénus en y supprimant et la draperie et l'action qui avoit donné lieu à cette espèce de critique.

A cela près de cette observation critique, qui peut-être aussi courra risque de contredire le plus grand nombre des spectateurs, nous reconnoîtrons qu'il y a de fort grands mérites dans cette figure. La tête, selon le galbe de celle qu'on attribue à la Vénus de Praxitèle, est une des plus belles que Canova ait traitées. Le nu, surtout dans toute la partie qui est libre de draperies, nous paroît offrir ce qu'il a produit en ce genre de plus excellent, c'est-à-dire un dessin grand, pur à la fois et large de formes, uni à la mollesse de la chair, à un travail sous lequel on voit disparoître toute idée de travail, et qui semble ne pouvoir se définir que par l'idée de création.

La Vénus de Canova vint consoler Florence de la perte de son antique. Quoiqu'elle en différât beaucoup, sous les rapports de la pensée, de la pose, du mouvement, de la composition, et particulièrement encore par une dimension plus grande, on lui fit prendre, dans le *Muséum*, la place du piédestal demeuré *veuf,* et on lui donna le nom de *Venere Italica.* Les poètes et les improvisateurs la chantèrent à l'envi. (*Voyez* à l'Appendice la Lettre du 19 mai 1812.)

Bientôt, sa réputation s'étant étendue, l'artiste fut obligé d'en faire deux répétitions : l'une pour le roi de Bavière, l'autre pour le prince de Canino. Un Anglais, lord Hope, en ayant sollicité encore

une, Canova, fatigué de ces répétitions, la reproduisit, mais toutefois avec un changemement qui en fit une toute autre statue. D'abord il la modela de nouveau en terre, et comme nous l'apprend M. Missirini (pag. 185), il lui supprima la draperie. Il en travailla le marbre avec tant de goût et d'amour, que lui-même déclaroit en être beaucoup plus satisfait que de la première.

Je ne doute pas que Canova ait eu lui-même ou le sentiment ou la connoissance de la critique de goût que j'ai hasardée sur sa Vénus sortant du bain. Je serois porté à croire qu'il n'auroit eu là-dessus besoin d'aucun avis. C'est donc à moi qu'il appartient de m'applaudir d'une critique qu'il s'étoit peut-être faite à lui-même.

Statue de Palamède.

Dans les intervalles, ou, si l'on veut, les repos de ses grandes entreprises, Canova fit le buste de l'empereur François II pour la Bibliothèque de Saint-Marc, à Venise, d'où il fut transporté à Vienne.

On rapporte encore, à la même époque, l'exécution d'une statue de Palamède plus grande que nature, pour le comte de Sommariva. Dans sa main gauche, le héros tenoit des dés à jouer, et dans la droite, on voyoit les lettres de l'alphabet grec dont il avoit passé pour être l'inventeur. Un accident arrivé à cette statue, qui tomba de la selle et se rompit en deux endroits, donna lieu

de remarquer l'espèce de fatalité bizarre dont on eût dit que le sort continuoit de poursuivre, jusque dans son effigie, le héros qui jadis avoit été injustement lapidé.

Mais deux statues d'une rare beauté occupèrent alors le ciseau de Canova : savoir, celle de M^{me} Lætitia, mère de Bonaparte, et celle de la princesse Paolina Borghèse.

Long-temps avant l'exécution définitive de la première, (deux ans avant) Canova m'avoit adressé à Paris un contour gravé en petit du modèle de la statue. Sur ce foible aperçu, qui ne permettoit d'y apprécier autre chose que ce qu'il faut appeler, dans une statue, le motif général de sa pose, et le parti de sa composition, je témoignai par lettre à Canova la crainte qu'on ne l'accusât de plagiat, ce qu'auroit pu motiver une sorte de redite apparente de l'attitude et de la disposition générale qui appartient à l'Agrippine du Capitole. J'aurois désiré, lui disois-je, qu'avec la facilité d'invention dont il étoit doué, il évitât une similitude quelconque avec un ouvrage antique aussi connu.

Statue de madame Lætitia.

Mais la suite me fit mieux connoître que je ne l'avois pressenti, combien s'étoit trouvée futile la crainte par moi conçue du raprochement dont j'avois à tort prévu la censure.

Dans la vérité, Canova étant devenu par le fait, et devant se considérer, ainsi que je le lui avois prédit, comme appelé à être le *continuateur de l'antique*, il ne devoit pas craindre de faire ce que de tout temps avoient fait les anciens statuaires. Or, on sait qu'en tout genre, ils répétèrent un certain nombre de types généraux, soit dans les positions, soit dans les caractères donnés du plus grand nombre de leurs figures, et dans les termes desquels ils savoient toutefois continuer d'être et de passer pour originaux. Disons encore que telle est la manière dont la nature, dans ses œuvres, sait, quoique se répétant toujours en apparence, ne pas cesser d'être, par le fait, toujours originale et toujours nouvelle. Tel avoit été effectivement, et en tout temps, le système de l'antiquité. Par exemple, dans les répétitions si nombreuses de ses Jupiter, de ses Apollon, de ses Vénus, de ses figures héroïques ou mythologiques, elle eut le secret de les rendre toujours différentes par la manière, le sentiment, le goût et le travail de l'art; mais toujours à peu près semblables par les mêmes données de leur caractère et de leur composition.

Canova se croyoit donc également permis, et il se sentoit capable de faire, dans une attitude semblable à celle de l'Agrippine, une figure qui ne laissât pas d'en être tout-à-fait dissemblable.

Aussi me récrivoit-il :

« Vous verrez un jour ma statue à Paris. Hé
» bien, je vous défie, vous, et qui que ce puisse
» être, d'y trouver même un seul pli emprunté à
» quelque ouvrage que ce soit. Si j'ai posé ma
» figure à peu près comme l'est l'épouse de Ger-
» manicus, il ne s'y trouvera aucune autre espèce
» de ressemblance, je n'entends pas seulement
» dans la tête, (ce qui va sans le dire) mais dans
» son ensemble, dans sa coiffure, dans le mou-
» vement des jambes, dans le parti général des
» draperies, dans leur ajustement, dans les pro-
» portions du tout, et dans les moindres dé-
» tails. »

L'objection, lorsque la statue arriva, fut reproduite, et Visconti y répondit péremptoirement, par l'exemple même de l'antique, où l'on trouve, sur un grand nombre de sujets, la même attitude et la même composition répétée nombre de fois. S'il y a, disoit-il, quelques exceptions, et il y en a nécessairement plus d'une à cette pratique, c'est, et ce doit être, lorsqu'il s'agit d'une statue, qui devra précisément, à la nature particulière soit de sa pose, soit de son attitude et de son action, un mérite d'invention tellement spécial, que la figure lui doive son principal mérite. Telles seroient, par exemple, les statues du célèbre Discobole de Myron, du Gladiateur ou guerrier

combattant, et quelques autres qu'on pourroit citer.

Je ne tardai pas moi-même à reconnoître ce qu'il y avoit eu de précipité dans l'objection que le simple contour en petit, de la *statue-portrait* dont il s'agit, m'avoit fait adresser à Canova. L'ouvrage original, exposé en marbre au sallon du Louvre, obtint tous les suffrages, et jouit, pendant tout le temps qu'on put le voir, d'une admiration toujours croissante.

Ceux qui connoissoient la statue d'Agrippine reconnurent bien que l'artiste moderne avoit pu faire asseoir sa figure, et sur un siége à dossier semblable, et dans la position qu'un pareil siége peut tout naturellement suggérer à la personne qui l'occupe. Mais on reconnut en même-temps que sur ce siége étoit assise une toute autre personne ; qu'à cela près de certains rapprochemens, que produit nécessairement le petit nombre d'attitudes prescrites par une position donnée, il n'existoit pas la moindre similitude entre les deux personnes, soit dans la dimension et les proportions, soit dans les détails de l'ajustement, soit pour le caractère de l'ensemble, et surtout de la tête, portrait en quelque sorte vivant qui donnoit la vie à tout le reste, soit pour la nature des étoffes et leur exécution. Le spectateur, en tournant autour de la statue, observoit que chaque

côté où chaque aspect offroit, dans un parti de plis naturel et varié, comme une figure toujours nouvelle, sans cesser d'être toujours la même. Il n'y eut qu'une voix sur cet ouvrage. On disoit que ce n'étoit plus une statue; elle sembloit parler et prête à se lever.

On reconnut dans Canova deux mérites éminens : celui de donner la vie à ses statues, et celui de la grâce, dont on peut dire aussi quelquefois en sculpture, *qu'elle est plus belle encore que la beauté.*

Le succès éclatant avec lequel Canova sut, à l'époque où nous sommes arrivés de ses travaux, ressusciter dans ses ouvrages le goût de l'antiquité, mérite quelques observations sur certaines circonstances qui favorisèrent son génie, et lui fournirent un encouragement particulier dans la carrière où il étoit entré.

<small>Quelques observations sur l'état de choses qui favorisa le génie de Canova.</small>

En reconnoissant, comme nous l'avons déjà fait, les causes premières qui ressuscitèrent presque partout l'étude et le goût de l'antiquité, dans les arts du dessin, il devoit sans doute arriver, que généralement une impulsion quelconque tendroit à faire reparoître, dans de nouveaux ouvrages, les principes long-temps méconnus des arts de la Grèce. Cependant, ces principes pouvoient rester encore bornés aux théories, tant qu'on

ne les verroit pas revivre avec éclat, par l'influence plus active de quelque génie moderne, surtout en Italie, c'est-à-dire dans leur ancienne patrie, mais alors déchue de la prospérité des temps passés.

Toutefois, il arriva que quelques causes imprévues servirent le changement dont on parle. Alors se firent sentir, par une commotion générale, les effets d'une révolution civile et guerrière, qui sembla vouloir faire revivre partout les anciens Grecs et Romains, et qui, remettant en honneur les souvenirs des siècles antiques, jetoit une sorte de discrédit sur les institutions, les opinions, et les manières d'être ou de penser des temps et des peuples modernes.

Il entra certainement quelque chose de cette influence en Italie, au temps dont nous parlons; et lorsqu'un délire révolutionnaire tendoit à tout déprimer dans le présent, en opposant aux institutions modernes, les images fantastiques des républiques du monde ancien, on ne sauroit nier que cette nouvelle révélation des arts antiques, n'ait pu fournir aux théories politiques un certain degré de faveur, et en recevoir aussi un encouragement nouveau.

Il y eut donc à cet égard une sorte de réciprocité. Les circonstances morales et politiques dont on a parlé, durent être favorables au génie de

Canova, comme les productions de son génie, en renouvelant le règne de l'antique, se trouvèrent favorisées par le cours des opinions nouvelles. C'est ainsi, et par cette tendance rétroactive des opinions et du goût vers les œuvres des siècles passés, que Canova put tout oser, en fait de style antique.

Cela donc nous explique comment il lui fut loisible, et tout en suivant l'impulsion donnée à son art, de se replacer, avec son atelier, si l'on peut dire, dans la Grèce et l'ancienne patrie des illusions et des croyances poétiques; comment il put s'imposer la tâche de faire revivre en marbre ses dieux et ses héros; comment il lui fut permis de transformer en images héroïques ou mythologiques, plus d'un personnage vivant et contemporain.

Nous venons de voir et d'admirer Agrippine reparoissant, sous le ciseau de Canova, avec le nom, la forme et les traits d'une moderne habitante de Rome. Il en va être autant de la Vénus victorieuse.

On sait qu'il faut voir dans cette statue, une de ces métamorphoses poétiques ou allégoriques dont je viens de parler. Elle représente en effet, par son portrait, la princesse Borghèse, fille de la personne dont on vient d'admirer l'image trans-

Statue de Vénus victorieuse.

formée, comme on l'a dit. Mais la fille se trouva digne, par sa beauté, de servir de type à la composition, ou, si l'on veut, à la transposition qu'en fit Canova, sous l'image de Vénus victorieuse.

Envisagée sous son rapport idéal, cette statue, une des plus gracieuses qu'il ait produites, a pour sujet véritable, le repos de Vénus sortie victorieuse du combat de la beauté, se reposant sur un lit, et semblant jouir du prix de sa victoire, c'est-à-dire, de la pomme d'or, qu'elle tient d'une main, et sur laquelle se fixe son regard.

Le lit sur lequel est étendue Vénus, sert de plinthe et, en quelque sorte, de soubassement à la statue. Son plateau, surmonté en tête d'un chevet élégamment orné, est, dans sa longueur, garni d'un matclas drapé avec goût. Plusieurs coussins l'un sur l'autre offrent un appui élevé au bras droit et à la partie supérieure de la personne, d'où il résulte, pour le reste du corps, un mouvement à la fois naturel et varié, qui donne à tout l'ensemble une flexibilité de formes et de contours, aussi gracieux en devant que dans le côté opposé.

La vue de la partie inférieure du corps, moins une des jambes, est élégamment masquée par une draperie, dont l'effet et le contraste font valoir adroitement la beauté du nu, dans la partie supérieure, et en relèvent le charme.

Ce qu'on doit admirer, et qu'on admire généralement dans cet œuvre de Canova, c'est le succès avec lequel il sut, grâce aussi à son modèle, produire la fidélité de la ressemblance, exigée par la nature du portrait dans la tête, et l'idéal dans le développement des formes du corps; le tout avec un tel accord, que ce qu'il y a de vérité positive et de vérité imaginative, loin de se combattre, se prête un mutuel agrément.

La Vénus victorieuse vint jouir d'un triomphe nouveau au palais Borghèse, où elle fut, pendant un certain temps, exposée et livrée aux jugemens du public. Le cortége des amateurs, tant de Rome que de l'étranger, ne cessoit point de se presser autour d'elle. Le jour ne suffisant pas à leur admiration, ils obtinrent de pouvoir la considérer de nuit, à la lumière des flambeaux, qui, comme l'on sait, accuse et fait découvrir les plus légères nuances du travail, et en accuse aussi les moindres négligences. On fut enfin obligé d'établir une enceinte, au moyen d'une barrière contre la foule, qui ne cessoit pas de se presser à l'entour.

L'Italie moderne, divisée en beaucoup de petits Etats, avoit présenté de très-bonne heure, et par cette division-là même, à tous les arts du dessin, les plus nombreuses occasions de se développer, et sous toutes sortes de formes, et dans

Mausolée du poète Alfieri dans l'église de Sainte-Croix à Florence.

tous les genres de monumens. On comprend que de là devoit naître, entre villes capitales, nombreuses et naturellement rivales, une émulation particulière, un désir de se surpasser, dans l'érection surtout des monumens religieux, qui durent appeler les artistes de tout genre, et susciter dèslors une émulation profitable aux arts d'embellissement.

Quant aux arts de l'imagination pure, ou du style, les Italiens devancèrent encore tous les autres peuples. L'ancienneté et le nombre de leurs poëmes en font foi.

Cependant, entre les divers genres de poésie, il en est un, qui cultivé d'abord avec succès, mais dépendant, plus que les autres, de circonstances étrangères aux poètes, produisit moins de chefs-d'œuvre, et parut ensuite céder, pour le nombre et le mérite, la palme à d'autres nations. Je veux parler de la poésie dramatique. Il manqua dans le fait aux Italiens ce que, littérairement parlant, les écrivains appellent un *théâtre*.

Certainement le génie n'eût pas manqué à l'Italie en ce genre. Indépendamment d'autres raisons qu'il ne sauroit être ici question de déduire, nous en trouvons une toute simple dans la rivalité déjà fort ancienne, de la musique, dès qu'elle réussit à s'emparer de toutes les scènes de l'Italie. Son ascendant devint tel, qu'à peine transportée

sur le théâtre de chaque ville, elle parvint, en se soumettant les inventions et les compositions du poète, à effacer d'abord, et puis à annuler le charme et la vertu de leurs effets. Quelque talent qu'aient Apostolo Zeno et Metastasio, leurs œuvres finirent par n'être au théâtre que les canevas du compositeur musicien.

Alfieri parut dans le dernier siècle, et forma le projet de se soustraire à l'empire du musicien. Nous n'avons pas pour objet de rechercher jusqu'à quel point il réussit, non dans le fait de ses compositions, mais dans le fait du projet qu'il auroit eu, de rendre populaire en Italie, le goût du drame tragique, sans l'accompagnement de la musique. Trop de causes probablement s'y opposeront. Cependant Alfieri peut et doit être jugé dans son talent, indépendamment des habitudes de sa nation, et apprécié, dans ses œuvres, de la manière dont, par exemple, on juge les dieux et déesses que Canova fit renaître, par la puissance magique de son ciseau.

Ce que nous avons dit plus haut, des causes qui tendirent à renouer, dans les arts du dessin, le fil des imitations modernes, et à le rattacher aux créations de la Grèce et de Rome antique, sembleroit avoir porté Alfieri à composer des tragédies dans le style sévère, grandiose et simple des tragiques grecs. Si néanmoins en faisant, dans cette

partie, ce que Canova faisoit dans la sienne, il n'obtint pas de procurer à ses œuvres la même étendue de célébrité, c'est que le poète dramatique d'un pays, ne seroit-ce que par la différence d'idiome, n'est pas le maître de se faire entendre partout, lorsque le statuaire et le peintre ont à leurs ordres une langue universelle.

Mais la grande renommée du talent d'Alfieri, méritoit, en Italie surtout, le témoignage éclatant d'une reconnoissance publique.

Déjà, sur la demande de la comtesse d'Albany, Canova avoit fait une composition en bas-relief, où figuroit un sarcophage, sur lequel s'élevoit le buste du célèbre poète tragique; et sur le devant on voyoit la figure en pied de l'Italie personnifiée et pleurante. Ce bas-relief étoit destiné à orner la face antérieure, soit d'un cippe, soit d'un cénotaphe.

Mais bientôt ce monument parut peu proportionné à la célébrité du poète, comme à la grandeur de l'église de *Santa-Croce* à Florence, où il devoit être érigé. Canova proposa donc à la comtesse d'Albany de transformer le bas-relief, avec l'idée de sa composition, en un monument colossal de ronde bosse. La proposition fut agréée, et bientôt on vit s'élever, au milieu d'une des grandes arcades latérales du temple, un sarcophage d'une vaste dimension, dans le système de

ceux de l'antiquité, c'est-à-dire, et principalement, surmonté de ce grand couvercle aux angles duquel on voit ordinairement sculptées des figures de masques, n'importe dans quelle intention. Mais ici il n'est pas besoin d'expliquer cet emploi. Le statuaire ne pouvoit guère employer d'accessoire mieux en rapport avec le poète tragique. Aussi ne manqua-t-il point d'y placer aux angles le masque connu pour être celui de la tragédie. De chacun de ces angles, en avant, pend une grande guirlande, au milieu de laquelle, et sur la face antérieure, est sculpté en médaillon le portrait du poète. Au-dessus, et dans le petit fronton du couvercle, est une grande couronne noblement ajustée avec ses bandelettes.

Le sarcophage se trouve reculé sur un grand soubassement, dont le devant est occupé par la statue colossale de l'Italie personnifiée. Sa tête est surmontée de la couronne tourrelée. Pour la distinguer de celle que l'on donne ordinairement comme emblème à une ville, l'artiste ici semble s'être étudié à y faire distinguer plusieurs tours séparées, voulant que l'on y vît la désignation, non d'une seule ville, mais d'une réunion de pays, c'est-à-dire de l'Italie entière. Aussi une corne d'abondance est-elle à ses pieds, qui, par la diversité des fruits, indique les diverses richesses naturelles du pays.

Mais il auroit fallu parler, avant tout, de la statue elle-même, qui passe, soit par sa proportion colossale, soit par l'ampleur et la richesse de ses draperies, pour une des plus heureuses et des plus nobles compositions de Canova. On ne peut refuser de justes éloges à l'heureux ajustement des deux étoffes qui forment son habillement, à la vérité de leur travail, à l'abondance de la draperie supérieure, et généralement à la simplicité grandiose d'une pensée expressive, et qui, à peu de frais, dit beaucoup plus encore à l'esprit qu'aux yeux.

On y admire effectivement, avant tout, la vérité de douleur profonde et noble, empreinte dans l'attitude et les traits de la tête de l'Italie personnifiée, qui pleure en se penchant sur le tombeau.

Statue de la princesse Léopoldine Lichtenstein. Il semble qu'un don particulier du talent et du génie de Canova fut, et de pouvoir mener ensemble tant d'ouvrages de style et de motifs les plus divers, et de savoir passer, avec autant de succès que de facilité, d'un sujet à un autre, et d'un caractère de composition imposant et sévère, à un motif d'expression naïve ou agréable.

Tout ordre exactement chronologique, dans l'exécution, et, par suite, dans les mentions des œuvres de Canova étant impossible, nous ne saurions dire si ce fut avant, pendant ou après le

travail du monument qui précède, (mais ce fut vers la même époque) que parut une des charmantes statues (on pourroit dire de Muse), qu'il exécuta sous les traits de la princesse Léopoldine *Esterhazy-Lichtenstein;* mais ce que lui-même nous a appris de cet ouvrage, c'est qu'il lui portoit une prédilection particulière. Nous en reçûmes de lui effectivement, dans le temps, deux dessins gravés au trait, qui font voir la figure sous ses quatre principaux aspects. La princesse Léopoldine auroit mérité, sous toutes sortes de rapports, et par ses talens divers, d'intéresser à sa gloire toutes les voix de la renommée poétique. Sans aucun doute, si elle eût vécu au seizième siècle, Raphaël n'auroit pas manqué de lui donner une place dans la peinture de son Parnasse.

La princesse avoit le goût de tous les beaux arts; mais elle s'étoit adonnée particulièrement à la peinture du paysage. C'est dans la position ou dans l'intention caractérisée de dessiner un site, ou une vue d'après nature, que Canova l'a représentée. D'une main elle tient le crayon; de l'autre, soit la toile, soit la planche sur laquelle est déjà tracé le dessin qu'elle paroît occupée à confronter avec la nature. Rien de plus vrai et de mieux senti que toute cette attitude. De quelque côté qu'on voie le personnage, son action, si l'on peut dire sans mouvement, ne laisse pas d'être expri-

mée sensiblement de toute part. Quoique sous des aspects variés, l'unité de pensée, plutôt que d'action, s'y trouve observée, de façon néanmoins à se reproduire avec le même sentiment. On admire, en tournant autour de la statue, comme quatre figures, qui rendent la même idée, et néanmoins avec des modifications, toutes si heureuses, qu'elles laissent le spectateur dans l'agréable embarras de choisir l'aspect auquel il donneroit la préférence.

Ce charmant ouvrage, peut-être un des moins renommés, dans la nombreuse suite des productions de Canova, fut un de ceux qui me confirmèrent le plus l'intention de réaliser la promesse de n'entreprendre aucune statue, dans un sujet qui pût s'y prêter, sans s'y être donné comme thème ou pour point de vue, de lutter contre un ouvrage analogue dans l'antiquité. En recevant les dessins de la statue de Léopoldine, je ne doutai pas (et il me le confirma lui-même) que son point d'ambition avoit été de placer en idée, pour les connoisseurs, une de ses statues en regard avec quelqu'une de cette charmante suite de Muses antiques, qui, de mon temps, avoient été découvertes dans les ruines de la *villa Adriana* à Tivoli, et transportées au Muséum du Vatican. Toutefois, aucune de ces Muses ne ressemble à la sienne. Mais c'est ainsi que dans les œuvres du génie qu'il imite, le génie de la véritable imitation ne fait

autre chose, que s'appliquer les principes et le sentiment qui ont produit ses modèles.

Je ne saurois parcourir les nombreux et si divers ouvrages de Canova, sans me trouver ramené à ce noble système d'imitation vraiment originale, dont le principe fut le véhicule particulier de son talent; principe abstrait en lui-même et dans ses applications, dès-lors peu connu de ceux qui ne sont point initiés aux mystères des opérations du génie.

Statues d'Ajax et d'Hector.

Nous allons en avoir une preuve nouvelle dans les deux statues d'Ajax et d'Hector, exécutées par Canova vers l'époque où nous sommes arrivés de ses travaux, et dont nous réunirons en un seul article, les mentions descriptives.

On peut se souvenir que Canova, ainsi que nous l'avons dit, avoit emprunté à l'ordre des sujets gymnastiques, les figures mises aujourd'hui en pendant, selon le vœu de leur destination, des deux Pugilateurs au Musée du Vatican; et nous remarquâmes que la statue du Discobole antique paroissoit lui avoir servi de régulateur, quant au genre des formes et du style de ce que l'on appelle la stature athlétique.

Ici, ce sera dans Homère qu'il aura dû chercher, ainsi que dans quelques figures héroïques, l'inspiration des deux caractères distinctifs, l'un

bouillant, l'autre plus noble, de ses deux gueriers, Ajax et Hector, prêts à en venir aux mains, dans le moment où les deux hérauts vinrent s'interposer entre eux.

Ce seroit s'exposer à les mal juger, et à méconnoître la justesse de leurs attitudes et celle du costume moral, si l'on peut dire, qui les distingue, que de les considérer isolément, et sans admettre, que les différences de leur stature et de leur musculature, ont dû être ici les moyens propres de l'art, pour rendre sensibles aux yeux les diversités de mœurs, de passion et de valeur guerrière des deux rivaux.

Le bouillant et féroce Ajax est représenté avec des formes lourdes et épaisses, des proportions courtes, une musculature très-prononcée, et dans une attitude où se peint l'emportement d'une violente colère. L'expression hardie de sa tête, le mouvement de ses bras, le style de dessin, et l'attitude de son corps massif, forment un contraste évident avec la noblesse de pose, l'expression simple d'un courage tranquille, et l'intrépidité héroïque de la contenance et de la physionomie d'Hector. Tout, jusqu'à sa pose et son ajustement, répond à l'idée qu'Homère nous donne du fils de Priam.

Indépendamment des différences de forme, de caractère et de physionomie, qui font reconnoî-

tre les qualités particulières à chacun des deux guerriers, l'artiste a eu soin encore de les caractériser par les détails de quelques attributs mythologiques qui peuvent les désigner. Ainsi, sur le casque d'Ajax est sculpté, ou gravé en relief, Hercule combattant le lion de Némée. On voit représenté sur le casque d'Hector l'enlèvement, par l'aigle, du jeune Troyen Ganymède.

Un artiste contemporain de Canova, Bossi, savant dans l'anatomie relative à l'imitation de l'art, s'est plu à faire remarquer, quant à la musculature d'Ajax, la justesse, non-seulement de chaque forme de chacun des muscles, mais de leurs divers mouvemens, en rapport avec l'action qu'ils produisent. Il y relève encore l'habileté de la manière et du travail de l'artiste, laquelle, suivant lui, coopère merveilleusement à l'expression de la vie, dans l'imitation du corps humain, selon le degré convenable au sujet.

On peut voir, dans les lettres de Canova, celles où il parle de son Ajax.

Il paroît qu'il mit à cette statue une importance de travail, d'étude et d'énergie, qui doit la placer en tête des ouvrages par lesquels il s'étudioit à répondre à ceux qui, ne pouvant lui contester la palme, dans le genre de la grâce et de la beauté, prétendoient qu'il manquoit de la force et de la valeur des statues héroïques de l'antiquité.

Statue de Terpsichore.

Les expositions biennales des ouvrages d'art, au salon du Louvre, avoient déjà, depuis quelques années, fondé à Paris la réputation de Canova. Il lui importoit non-seulement de la soutenir, mais encore de l'accroître. Car l'on sait, qu'en ce genre, comme en beaucoup d'autres, il faut s'élever toujours de plus en plus, pour ne pas paroître tomber.

L'exposition de l'année 1812, non-seulement soutint, mais vint confirmer avec éclat ce que beaucoup ignoroient, et ce que d'autres cherchoient à se dissimuler, savoir, qu'il y avoit en Canova une force productive extraordinaire, une source, en quelque sorte inépuisable, de dons naturels, et la capacité la plus étendue, c'est-à-dire propre à parcourir, avec un égal succès, tous les genres de sujets, et, si l'on peut dire, toutes les cordes de l'instrument qu'il s'étoit approprié.

Deux ouvrages nouveaux de son ciseau confirmèrent ce qu'on vient d'avancer, et ce dont peu de personnes avoient encore conçu l'entière assurance. Nous voulons parler d'une des trois statues de Danseuses dont on fera bientôt mention, et de la statue de *Terpsichore*.

Canova exécuta deux fois cette dernière, une fois pour Simon Clarke, une autre fois, et avec beaucoup plus de succès, pour M. de Sommariva, qui la fit paroître à l'exposition publique.

La lyre, comme l'on sait, étoit, dans le langage

de l'art, l'attribut particulier de cette Muse. Aussi lit-on, d'après l'autorité antique des peintures de Muses, dans le Muséum d'Herculanum, TERPSICHORA LYRAM, sur le cippe où s'appuie l'instrument qui se compose avec la statue. Cet instrument étoit, dans le fait, et d'après l'opinion générale, celui qui accompagnoit en Grèce les chants héroïques, dès-lors les compositions poétiques du genre le plus élevé; et qu'on appeloit lyrique.

La Muse de Canova parut répondre à sa destination, c'est-à-dire au caractère de richesse et de simplicité idéale toutefois, que le sujet exige. Noble sans affectation, ni recherche de détails minutieux, elle est vue debout, la main gauche appuyée sur le haut de sa lyre; la droite tient le *cestrum*. Son habillement est simple, mais riche en même temps, par la noblesse ingénieuse de l'ajustement de la draperie supérieure, qui, en découvrant l'étoffe de la tunique sur son sein, sur sa cuisse et sur sa jambe gauche, vient lui faire comme une sorte de ceinture. Celle-ci, se raccordant avec les plis inférieurs, produit une chute heureuse en accompagnement du cippe, et une variété de travail fort agréable entre les deux étoffes. La pose générale de la figure, par le fait d'une des jambes qui se croise sur l'autre, est à la fois simple et variée. La tête, dans la noblesse de sa forme et l'élégance de sa coiffure, rappelle ce que

l'antique, en ce genre, a pu inspirer de plus analogue au sujet. Cette tête, vue de profil quand le corps est vu de face, donne aussi un intérêt de variété à tout l'ensemble.

Difficilement on se persuaderoit que Canova n'auroit pas encore ici cherché à se mesurer avec le Parnasse des Grecs, dont nous avons vu que d'excellentes figures, découvertes à Tivoli de son temps, s'étoient trouvées réunies au Muséum du Vatican. Sans doute là, comme dans beaucoup d'autres sujets, l'artiste moderne a pu et dû recevoir plus d'une inspiration sur le caractère et le mode convenable à l'expression de son sujet. Disons toutefois, qu'entre sa Terpsichore, et les figures de la collection qu'on a citée, il se trouve si peu de ressemblance pour la pose, pour le motif général, et même pour le parti de draperies, qu'il seroit difficile, même en le faisant exprès, d'offrir autant de points de dissemblance.

<small>Statues des trois Danseuses. — Première Danseuse.</small>

Une des trois Danseuses qu'avoit exécutées Canova, pour charmer les déplaisirs que lui causoit la triste situation de Rome, à l'époque de l'enlèvement du Pape, par Bonaparte, fut envoyée alors à Paris, vers l'époque de l'exposition publique de la même année, 1812, et elle y accompagna la Muse Terpsichore, dont nous venons de donner la description.

La nouveauté de la pensée et de l'action dans cette figure, le charme de la vie et l'illusion du mouvement, dans la plus naïve des compositions, fit courir tout Paris comme à une sorte de représentation dramatique nouvelle. Je doute que jamais au théâtre la plus célèbre danseuse ait réuni un tel concours d'admirateurs, et reçu autant d'applaudissemens. La foule se pressoit autour du marbre, qui sembloit doué du mouvement et de la vie. Il se donne, quoique rarement, dans la sculpture, de ces sortes d'apparences de la vie, par le seul effet d'une composition tellement naïve et tellement simple, que chacun s'imagine qu'il l'auroit trouvée. Dans le fait, c'est-là ce qu'il y a ordinairement de plus introuvable, si l'on en juge par le petit nombre d'exemples qu'on en citeroit. Mais, ce qu'on peut affirmer, c'est-là précisément ce que l'on trouve le moins, quand on le cherche le plus.

On voit que l'image de cette charmante Danseuse naquit, chez Canova, d'un sentiment subit et d'une de ces vues rapides de l'imagination, qu'il est rarement donné à l'art du sculpteur de saisir et de fixer. Ici, il n'y a point de composition.

La jeune fille a ramené des deux mains, sur ses hanches, les plis de sa tunique, qui forment de chaque côté des chutes plus ou moins variées, et

font diversion à l'extrême simplicité de l'étoffe transparente, sous laquelle se laissent apercevoir les formes de sa légère structure. Le motif général donné par la position de ses deux bras, et des mains qui s'appuyent sur ses côtés, annonce qu'elle exécute, à elle seule, une danse *à parte*. Elle s'élève sur la pointe des deux pieds, dont l'un, celui de derrière, se trouve adroitement appuyé par le talon contre le tronc d'arbre, support obligé du marbre, et heureusement dissimulé.

Il y a dans l'allure vive de la figure, dans la proportion fine et svelte du corps, quelque chose de si vrai, d'une élégance si simple et si naïve, d'une composition si peu *composée*, que chacun se complaît dans son admiration, peut-être même à l'insu de l'amour-propre, par l'effet de ce sentiment qui fait croire qu'on en auroit fait autant. Nous n'avons rien dit de la tête couronnée de fleurs, parce que le discours ne sauroit en faire comprendre le charme. Rien enfin ne sauroit rendre l'effet de ce genre de séduction de l'art, qui, après avoir fixé de tout côté, et pendant plusieurs semaines, les yeux d'un si grand nombre de spectateurs, a laissé dans leur imagination une empreinte que le laps des années n'a pas encore effacée.

Canova crut devoir travailler la draperie de cette Danseuse tout au ciseau, et en y laissant, jus-

qu'à un certain point, évidentes les aspérités des traces de l'outil. Ce fut peut-être de sa part un calcul, qu'on pourroit taxer d'affectation, tendant à faire mieux briller l'agrément du nu. Sans prétendre blâmer ce calcul s'il eut lieu, on peut croire qu'un semblable genre d'opposition n'étoit pas ici nécessaire. Qui sait même si une recherche de plus dans le fini de ces plis légers, n'y eût pas ajouté une valeur nouvelle? Personne, au reste, ne me parut alors y avoir désiré le supplément de fini dont je viens de parler.

Il y eut à l'exposition du Louvre, où parurent les deux statues dont on vient de rendre compte, une coïncidence tout-à-fait fortuite, dans le rapprochement que beaucoup de spectateurs se plurent à en faire. On aimoit à se figurer qu'on eût mis à dessein, en regard, dans le même lieu, sous la figure de Terpsichore, la Muse de la musique, avec celle que tout le monde se plaisoit à appeler la Muse de la danse (1).

La gravure de la seconde des trois Danseuses en marbre de Canova, nous apprend qu'elle est, ou a été possédée par M. Dominique Manzoni, à

Deuxième Danseuse.

(1) La statue de Terpsichore est encore à Paris dans la galerie de feu M. de Sommariva. Celle de la Danseuse orna pendant quelque temps la galerie de Malmaison, d'où elle a été transportée en Russie par suite des événemens de 1815.

Forli. Sa dimension, comme celle de la précédente, est de grandeur naturelle.

Cette suite de Danseuses nous suggère l'idée d'une considération, qu'il nous paroît ici à propos de mettre sous les yeux du lecteur, dans la critique impartiale et judicieuse du talent de Canova.

Nous avons avancé plus haut, que se plaçant, ainsi qu'on l'a dit, à la suite des antiques pour en continuer ou en renouveler le style et le système imitatif, il n'étoit guère possible, que s'identifiant avec les anciens, et tendant à assimiler ses ouvrages aux leurs, il ne parût pas, surtout à quelques juges, ou partiaux ou superficiels, être devenu moins l'imitateur que le copiste de ses prédécesseurs. Nous croyons avoir déjà prévenu cette sorte d'accusation, en expliquant ce que comporte de différence, l'emprunt qu'on fait à l'antique de son style, de ses principes et de sa manière d'imiter la nature, ou bien le vol mal déguisé par la copie, soit des inventions et des compositions, soit des formes, des parties et des détails, que le plagiaire saura s'approprier. Le copiste encore se trahira plus ouvertement, en répétant, d'une manière plus ou moins identique, les mêmes sujets, et dans les mêmes apparences, soit de forme, soit d'idée, qu'il rencontrera dans les œuvres de l'antiquité.

Nous croyons, qu'entre les ouvrages de Ca-

nova que nous avons déjà parcourus, on auroit quelque peine à en trouver un dont le sujet, dont l'idée, dont la composition, dont le caractère et l'ensemble puissent paroître, non pas une redite formelle, mais même (excepté peut-être le Persée) une approximation sensible d'une figure antique sous les divers points que je viens d'indiquer.

Ainsi, par exemple, en parcourant la suite de ses trois Danseuses, on est forcé de reconnoître que Canova ne trouva dans aucune statue antique, aucun antécédent, à quoi pouvoir s'assimiler. Effectivement, nous ne connoissons de Danseuses représentées par la sculpture des anciens, qu'en petites figures de bas-relief, ou bien, si l'on veut, quelques Bacchantes, qui, sur des vases ou des frises, sont vues dans des attitudes plus appropriées à la course qu'à la danse.

Il nous semble donc qu'on peut regarder comme d'invention tout-à-fait nouvelle, en sculpture, et appartenant en propre à Canova, les trois Danseuses dont nous parcourons les variétés.

Il y a dans celle que je nomme la seconde, une pantomime tout-à-fait expressive. Elle me semble indiquer qu'elle est, ou doit être censée se trouver en rapport nécessaire avec un danseur, vers lequel se dirigent et le mouvement de sa tête, et un regard de coquetterie qui rappelleroit le *se cupit*

ante videri de **Virgile**. Sa main droite fait un geste d'accord avec l'inflexion de sa tête et le regard agaçant de ses yeux. Le bras gauche, qui se ploie et s'appuie sur sa hanche, porte une couronne de fleurs. C'est probablement là l'explication de ce que pourroit demander ou promettre l'index de la main droite, qui semble ou recommander le silence ou indiquer la condition du prix dont la couronne est le symbole.

Il seroit encore plus difficile d'expliquer, de manière à le faire comprendre en description, ce qu'il y a de mollesse, de grâce, d'élégance dans le galbe de toute la figure, et de cadencé dans tous ses mouvemens. Ce n'est plus une danse vive et animée comme celle de la précédente. Il y a ici de l'amour dans les contours ondoyans de toute la composition. La jambe droite qui se porte en l'air et en avant, produit une variété légère qui ne laisse pas de prêter un motif nouveau à l'harmonie de l'ajustement général des draperies.

Troisième Danseuse.

La troisième Danseuse, exécutée pour le prince Rosamowski, semble tenir plutôt du caractère et du genre des Bacchantes, mais dans le style vif et agréable de la danse du théâtre; ce qui la distingue des figures antiques si multipliées, que l'on voit transportées par les fureurs bachiques. Cependant elle a toute la légèreté de mouvement,

et le développement de toute la hardiesse que comporte la sculpture, sans tomber dans le vice de ce qu'on appelle tour de force. Assurément, le genre de danse et d'action de cette figure, est celui qui comporte de la hardiesse et de la liberté, mais toujours avec décence. De ses mains élevées au-dessus de sa tête, elle tient des cymbales, instrument dont les sons mesurés régloient la cadence et la vivacité des mouvemens orchestriques. L'expression de la tête et la vivacité de toute la composition, contrastent surtout avec le genre de la précédente.

Ces deux dernières Danseuses ne furent point connues à Paris, et elles ne peuvent l'être encore que par les belles gravures qu'on en a publiées.

A Paris, effectivement, on ne se doutoit ni de la grandeur des ouvrages de Canova, ni de l'étonnante multiplicité de ses statues, ni des variétés de mérite et de caractère, sous lesquelles son talent savoit se reproduire. On ne le jugeoit que de loin en loin, par un petit nombre d'ouvrages que quelques amateurs avoient ou commandés ou acquis. La première Danseuse, qui parut comme on l'a dit à l'exposition de 1812, vint enfin rendre de son talent un témoignage que personne n'osa plus récuser. C'est qu'en comparaison, tous les ouvrages voisins parurent n'être qu'une matière froide et inanimée. On comprit

que Canova avoit deux secrets, l'un de faire vivre le marbre par le travail d'un sentiment qui se communique à la matière, l'autre d'imprimer à ses figures (ce qui ne sauroit ni s'enseigner ni s'apprendre) le charme de cette grâce qu'on ne définit point, mais qui se révèle elle-même dans les imitations de l'art, par l'effet de la même vertu secrète qui l'a inspirée à l'artiste.

Enumération des portraits en buste et autres têtes sculptées par Canova.

Nous croyons ne pouvoir mieux faire, pour interrompre par quelque diversité cette énumération toujours croissante de statues et de monumens, que d'imiter Canova lui-même se reposant par intervalles de ses travaux en grand, dans l'exécution de petits ouvrages également nombreux, soit en bustes ou portraits d'après nature, soit en répétitions des têtes de celles de ses statues qui lui plaisoient le plus, et auxquelles il pouvoit employer des mains étrangères, se réservant d'en diversifier à son gré le travail par un fini nouveau.

Dans cette catégorie fort nombreuse d'ouvrages dont nous ne prétendrons, ni ne pourrions embrasser ici la totalité, on doit en distinguer de trois sortes :

1° Les portraits d'après nature ;

2° Les bustes ou portraits restitués de quelques grands hommes des temps passés ;

3° Les répétitions, d'après ses statues, d'un certain nombre de têtes qui lui plaisoient, et dont il faisoit volontiers des présens à plus d'une sorte de personnes et à ses amis particuliers.

1°. A l'égard des portraits de personnages vivans, faits d'après nature, il nous paroît, que sous le rapport de bustes, proprement dits originaux et destinés à n'être que cela, on doit distinguer avant tous autres, celui du Pape Pie VII, qu'il sculpta deux fois en marbre, la première pour le Pape; l'autre buste fut celui dont le Pontife fit présent à Bonaparte. Nous avons vu qu'il avoit fait le portrait isolé de ce dernier, pour sa statue colossale en pied, dont nous parlerons dans la partie suivante. Entre les portraits des personnages célèbres de son temps, il faut compter celui de l'empereur d'Autriche, François II; ceux de presque toute la famille Bonaparte : savoir, de madame Lætitia dont on a fait déjà mention en parlant de sa statue; de la princesse Borghèse, pour sa statue; de la princesse Élisa, dont la statue toutefois ne fut pas faite; ceux de Murat et de sa femme; celui du cardinal Fesch; celui de Marie-Louise, pour sa statue sous le nom allégorique de la *Concorde*.

On compte de lui, entre les portraits d'hommes renommés par leurs talens, ceux du célèbre compositeur Cimarosa; du peintre Bossi, dans une

proportion colossale; de l'historien de la sculpture, le comte Léopold Cicognara.

Comme portraits de famille, il fit celui de sa mère, celui de l'abbé son frère, et enfin son propre buste, dans la proportion qui appartiendroit à un colosse de douze pieds de haut. Ce portrait fut répété dans le monument que Venise lui a élevé (1).

2° Canova a produit un très-grand nombre de portraits qu'on peut appeler restitués, ou de bustes en marbre d'hommes de divers siècles, et qui furent célèbres dans presque toutes les parties des arts et des sciences chez les modernes.

Nous devons parler d'autant plus de cette collection et de ce qui lui donna naissance, que nous aurons, par la suite, occasion d'y revenir en parlant de la *Protomotheca* du Capitole.

Raphaël avoit été inhumé dans l'église du Panthéon, sous une des chapelles qu'il y avoit fait restaurer et orner d'une grande statue de la sainte Vierge, qu'on appelle la Madona del Sasso, sculptée par Lorenzetti, son élève. Nul autre signe extérieur, si ce n'est une épitaphe en deux vers, ne faisoit mention de sa sépulture. Dans le dix-septième siècle, Carle Maratte plaça tout près de cette chapelle, et dans une des très-petites niches ovales pratiquées tout autour de l'édifice, un buste

(1) Il est gravé en tête de notre ouvrage.

en marbre de Raphaël, avec une inscription. Long-temps après, Annibal Carrache, probablement inhumé dans le voisinage de la chapelle de Raphaël, reçut l'honneur d'un buste en marbre qui faisoit pendant au premier. Les choses restèrent en cet état jusqu'en l'année 1773, où le buste de Nicolas Poussin, mort à Rome, vint, par les soins de M. d'Agincourt, se placer dans la niche faisant suite à celle de Carrache. Bientôt on imagina d'y placer le buste de Winckelmann; bientôt après celui de Mengs, puis je ne sais quel autre. Ce devint à la fin comme un concours d'émulation. Canova voulut y placer Palladio. Chaque pays, chaque art et chaque science, réclama pour ses grands hommes. Toute la circonférence du Panthéon fut ornée de ces bustes, dont quelques-uns furent l'ouvrage de Canova, et le plus grand nombre faits sous son influence.

Le nom et l'idée profane de Panthéon avoient favorisé ce genre d'hommages que les curieux de tous les pays se plaisoient à y contempler. Mais ce concours-là même en fit sentir l'abus. Le Panthéon est une église, et bientôt ce concours de curieux avoit converti le lieu saint en une galerie de curiosités.

Le Pape Pie VII prit la résolution de faire cesser ce scandale, sans nuire à l'intérêt des arts et de la gloire des grands personnages qui formoient cette

intéressante réunion. Il donna l'ordre de préparer, dans l'aile droite du Capitole, un grand local où tous les bustes des hommes célèbres passés ou futurs, pussent trouver une exposition perpétuelle. Ce fut alors que, sans doute par méprise, le buste de Raphaël disparut aussi du Panthéon où il étoit enterré, et où l'on vient de retrouver ses restes, sous l'autel de la chapelle dont on a parlé, et qui devoit en quelque sorte lui tenir lieu de mausolée; l'érection de ces sortes de monumens n'ayant jamais blessé aucune des bienséances religieuses, dans les églises catholiques.

Ainsi, dans le changement de local des bustes du Panthéon au Capitole, Canova vit transporter un très-grand nombre de ses ouvrages. En tête figurèrent ceux qu'il avoit faits des premiers : savoir, pour la sculpture, Michel Ange; pour la peinture, Corrège et Titien; et Palladio pour l'architecture. On dut encore à son zèle les images en bustes de Dante, de Pétrarque, d'Arioste, du Tasse, d'Alfieri, de Goldoni, de Galilée, de Christophe Colomb, de Marcello, etc. tous ouvrages dont il avoit au moins été le promoteur.

3° Quant à la troisième série, celle de toutes les têtes de ses différentes statues dont il se plut à multiplier les copies, soit pour satisfaire aux demandes qu'on lui faisoit, soit pour en faire des présens, je crois qu'il seroit difficile d'en rendre

un compte entièrement, et, du reste, assez inutilement exact.

Dans le nombre de ces répétitions de têtes, empruntées aux statues par lui faites à différens personnages, on citera la tête d'une Muse pour la comtesse d'Albany; — celle de sa Terpsichore pour le professeur Rosini de Pise;—pour le comte Pezzoli de Bergame, celle d'une autre Muse;— pour lord Cawdor à Londres, la tête de sa statue de la Paix; — au chevalier Hamilton, à lord Wellington, au ministre Castelreag, et au chevalier Long, des têtes de Nymphes;—pour le comte Rasponi de Ravenne, les têtes de Sapho, de Laure, de Pétrarque, de la Béatrice du Dante, de l'Éléonore du Tasse; — pour la comtesse Albrizzi, à Venise, la tête d'Hélène, dont la coiffure est empruntée à la forme de l'œuf de Léda; — pour le Pape Pie VII, qui l'accepta comme hommage de reconnoissance, une tête demi-colossale de la Philosophie.

Canova affectionnoit, entre autres de ses statues, celle de son Pâris. Il en répéta plus d'une fois la tête. Une entre autres me fut adressée par lui avec inscription en témoignage d'amitié (1). Cette tête accompagna l'envoi de sa grande statue de *Pâris* pour Joséphine, à Malmaison, près Paris.

(1) *Voyez* la lettre du 31 décembre 1810.

Je m'empressai d'aller voir la statue dont je vais faire une mention toute particulière. La répétition de la tête que j'avois reçue excitoit chez moi le plus vif désir de connoître l'ensemble auquel appartenoit son original. Quant à la tête considérée seule, je dois dire que je n'ai jamais pu la regarder, comme ce qu'on entend ordinairement par *copie*, ni même comme beaucoup de celles que Canova faisoit souvent exécuter par les habiles praticiens qu'il employoit. Je la regarde comme ayant reçu de sa main un fini exprès et entièrement nouveau, tant la comparaison avec l'original y faisoit découvrir de variétés notables, soit dans la bouche, soit dans les yeux, soit dans l'exécution de plusieurs autres détails. La chose parut si évidente à Joséphine, qui avoit comparé les deux têtes, qu'en me voyant : Ah ! me dit-elle, que ne peut-on mettre votre tête sur ma statue, à la place de la sienne ! Non, lui répondis-je, il ne le faudroit pas, si cela étoit possible, nous y perdrions tous deux. La mienne feroit moins d'effet sur votre statue, et celle de la statue auroit moins de charme, si elle étoit celle de mon buste.

Statue de Pàris.

Puisque j'ai commencé à parler de ce chéf-d'œuvre, je vais de suite en placer ici la description.

J'ai avancé précédemment, que la manière de

Canova, en imitant l'antique, me paroissoit avoir consisté, non pas à se régler sur tel ou tel ouvrage, en répétant plus ou moins exactement, soit sa composition, soit le galbe ou les contours précis de son dessin et de ses formes, enfin en se traînant à sa suite en copiste, mais à bien s'empreindre du principe d'imitation et de vérité noble et grande, qui brille dans le système général adopté par les Grecs. Ainsi, voit-on que, lors même que dans quelques-unes de ses statues (toutefois en petit nombre) il a traité des sujets offrant quelques rapports de ressemblance assez marqués, avec certain ouvrage antique, (par exemple l'Agrippine du Capitole) loin qu'on y trouve ce qu'on peut appeler redite ou copie, c'est peut-être là qu'il sut donner la preuve d'une plus véritable et plus sensible originalité.

Sans aucun doute, si Canova fit un Hercule, il ne dut ni ne put se dispenser de s'approprier le type ou le genre de conformation propre à exprimer la force. C'est, si l'on peut dire, dans l'ordre des variétés de forme de la nature, une sorte de costume qui appartient à tous ceux qui feront et qui ont fait des Hercules. Nous reconnoissons ce type comme reproduit, sans être taxé de copie, dans tous les différens Hercules qui se voient en plus petites statues, ou sur des bas-reliefs antiques; et ce type, Glycon lui-même l'avoit reçu de

ses prédécesseurs. Mais personne n'a jamais taxé de copie ou d'emprunt, la tradition perpétuée de ce caractère.

Cette sorte de transmission de type, ou de caractère physique, et même poétique, n'a jamais empêché, et n'empêchera jamais l'artiste qui le répètera, d'être original dans la manière de le reproduire; tant il y a de variétés propres à tous les genres d'unité de caractère, que comporte tel ou tel sujet.

Peut-être cependant sera-t-il permis d'attribuer plus de mérite, ou un mérite d'un nouveau genre, à la production de l'artiste moderne, qui traitera sans antécédent, chez les anciens, un sujet héroïque, historique ou poétique, s'il remplit complétement l'idée véritable que l'on peut supposer, par assimilation, que les anciens eux-mêmes s'en étoient formée, ou qu'ils auroient réalisée, s'ils avoient eu à traiter, dans les mêmes données, le même sujet.

Hé bien! ce nouveau genre, ou ce surcroît de mérite, nous le trouvons dans l'admirable statue de Pâris, imaginée et exécutée par Canova, sous une dimension qui passe six pieds en hauteur.

Nous ne connoissons, effectivement, qu'une seule grande statue antique de Pâris, que l'on voit au Museum du Vatican. Mais elle est assise, habillée, et paroît être dans l'action de donner la

pomme à Vénus. Son costume est phrygien. Au nom près, on peut affirmer qu'il ne s'y trouve pas le moindre rapport de ressemblance et de composition avec le Pâris en pied, totalement nu, que Canova imagina, dans une intention de fait et d'idée entièrement différente.

La figure est debout, accompagnée d'un tronc d'arbre fort élevé, recouvert d'une draperie, lequel sert à la fois de soutien à la masse générale, et d'accessoire contrastant d'une manière très-heureuse avec le personnage, dont le bras gauche s'y appuie, en même temps que l'avant-bras et la main, se dirigeant vers la tête, indiquent le point de mire des yeux. Le bras droit et la main qui tient la pomme passent derrière le corps.

On ne sauroit s'y tromper; le juge des trois déesses est là représenté, dans le moment de sa délibération sur le jugement qu'il va porter. Le tronc d'arbre, dont on a parlé, fait en réalité une partie très-intéressante de l'ensemble, et contribue, plus qu'on ne sauroit le dire, à son agrandissement. Le bâton pastoral s'y accolle; et la chlamyde du royal berger, en s'y attachant, donne lieu à une chute de plis, qui, d'un accessoire de nécessité, font une richesse et un agrément dont l'effet complète et agrandit l'ensemble de la composition.

Voilà tout ce que les paroles, qui ne décrivent

l'ouvrage de l'art qu'en le décomposant, peuvent détailler, sans pouvoir dès-lors donner à comprendre, non-seulement ce qui fait le charme des parties, mais ce qui forme leur ensemble et leur admirable harmonie.

Il y avoit déjà long-temps, qu'écrivant à Canova sur les divers succès de ses ouvrages à Paris, où il désiroit bien d'établir sa réputation, ce qui ne pouvoit avoir lieu sans quelques contestations, au milieu de beaucoup de talens et aussi de quelques passions jalouses, je lui faisois entendre, que si certaines critiques avoient pu l'atteindre, il devoit plutôt s'en applaudir que s'en affliger.

« La critique, lui disois-je, me paroît ici une
» preuve de votre mérite. Elle ne peut, relative-
» ment à vos ouvrages, provenir que de l'envie,
» ou de l'intérêt de l'art. Si c'est l'envie, voilà la
» meilleure preuve de votre supériorité; si c'est
» intérêt de l'art, c'est encore signe de l'intérêt
» qu'on vous porte, car cette sorte de critique ne
» s'adresse jamais à la médiocrité. Passant en re-
» vue le très-petit nombre des supériorités en scul-
» pture des siècles modernes, et l'état de l'art au
» siècle présent, qui semble attendre par le re-
» nouvellement du goût de l'antiquité, l'appari-
» tion de quelque rival digne de se mesurer avec
» elle ; il est assez naturel, continuois-je, qu'il

» s'établisse en ce genre un assez vif débat entre
» vous et vos émules. »

Je souhaitois, en finissant, qu'il pût faire parvenir à Paris un ouvrage d'une plus haute importance que ceux qu'on y avoit déjà vus, soit pour le sujet, soit pour le style et l'exécution, et qui fixât définitivement, dans ce pays, l'opinion sur son compte. J'écrivois ceci au commencement de 1808, et en 1809 fut exécuté le Pâris, qui n'arriva ici que plus de trois ans après.

C'étoit l'ouvrage que je désirois. A son arrivée à la Malmaison, il frappa d'étonnement, non-seulement les premiers qui le virent sans s'intéresser à l'auteur, mais plus encore ceux qui, ayant eu connoissance de ses statues, aux précédentes expositions publiques, trouvèrent à celle-ci sur celles-là une prodigieuse supériorité. L'effet général qu'elle produisit sur les amateurs, fut, disoient-ils, semblable à celui que leur avoit fait autrefois à Rome la première vue de l'un des plus beaux antiques. Cet effet fut aussi celui que j'éprouvai.

C'est pourquoi je lui écrivis, du 27 février 1813 :

« Votre Pâris est un morceau digne de se placer
» à côté du plus bel antique. Voilà ce que tout le
» monde dit, et je dis comme tout le monde. Je
» l'ai considéré trois heures durant, et mon ad-

» miration n'a pu se lasser, et chacun en a éprouvé
» et dit autant. Simplicité et variété de composi-
» tion, grandeur de style, vérité de nature, ca-
» ractère propre au sujet, et qui est l'idéal d'un
» Pâris, justesse de dessin dans le tout et ses dé-
» tails, harmonie dans les contours, fermeté mê-
» lée de suavité dans les formes, beauté sous tous
» les aspects et dans le mouvement général, agré-
» ment et expression enchanteresse de la tête,
» heureux ajustement des accessoires, correc-
» tion parfaite dans toutes les parties, et charme
» de la vie répandu sur le tout, sans aucune
» trace du travail. Il faut, ajoutois-je, finir de
» louer, parce que les expressions manquent à la
» louange. »

Toutes les relations des écrivains contemporains firent écho à ces louanges. L'un disoit que le privilége de Canova étoit d'amollir le marbre, de lui donner le charme de la réalité, la douceur, la transparence, la légèreté de la nature vivante, sans rien ôter à la statue de sa solidité réelle. Selon un autre, il avoit retrouvé le secret de Pygmalion; et sous l'influence de son art, ajoutoit-il, la matière acquéroit la propriété de la vie réelle.

Cette belle statue fut enlevée à la France, avec beaucoup d'autres du même artiste, par l'acquisition qu'en firent les souverains étrangers, pen-

dant leur séjour en ce pays, après les événemens de 1815. Elle a été transportée en Russie.

Canova en avoit fait une répétition pour le prince de Bavière.

Canova, on l'a déjà dit, se livroit aux derniers ouvrages dont on vient de rendre compte, à une des époques les plus désastreuses dont Rome moderne ait essuyé les effets. {Quelques particularités de la vie de Canova.}

Lorsqu'il consacroit son temps et son art à des travaux diversement destinés à célébrer, dans Bonaparte, l'homme qui visoit à l'espèce de renommée que procure l'encouragement des beaux-arts, et de ceux qui les cultivent, il sembloit ne pas se douter que cette sorte d'ambition étoit la moindre de celles dont il étoit possédé. Il ne tarda pas à s'apercevoir que la passion dominante en lui, et qui renfermoit toutes les autres, étoit celle de la monarchie universelle, à laquelle il marchoit incessamment, tantôt par la puissance des armes, contre des nations belligérantes, tantôt par la ruse et l'intrigue, contre des États innoffensifs et désarmés.

Le moment étoit venu, en effet, où, convoitant la conquête de Rome, il devoit en faire enlever le souverain Pontife Pie VII, le même qui, quelques années auparavant, avoit consenti à venir en France pour lui donner, par une consécration

solennelle, cette sorte de sanction religieuse, dont le prestige pouvoit, au gré de quelques-uns, légitimer une position équivoque.

Peu d'années s'étoient écoulées depuis, lorsque le Pape fut arraché de son siége, conduit prisonnier à Savone, et par la suite en France, à Fontainebleau. Bientôt l'exil et tous les genres de proscription furent le partage des cardinaux, des prélats, des évêques, et de tout ce qui tenoit à la religion. La terreur, planant sur Rome, en bannit tous ceux qui, par leur naissance, leur état, et leur fortune, pouvoient éveiller l'esprit de rapine ou de persécution. Une misère inouie fut la conséquence immanquable de l'état de détresse, où la fuite des propriétaires, et de ceux qui, excepté les voleurs, avoient quelque chose à perdre, réduisit toute la population.

Canova fut épargné par ce fléau. Sa grande réputation et le crédit qu'on lui croyoit auprès du dominateur universel, le mirent à couvert. Mais il le dut beaucoup plus encore à l'emploi qu'il faisoit de sa fortune, en travaux bienfaisans, en secours prodigués aux indigens. Les tributs que son talent levoit sur tous les amateurs de l'Europe, avoient pour principal emploi de secourir les malheureux. Nous avons su, par une heureuse indiscrétion de celui qui administroit sa fortune, que, dans une de ces années de détresse,

ses aumônes et ses libéralités s'étoient élevées à la somme de 140 mille francs.

Il dut encore à la célébrité de son nom, et au crédit qu'elle lui donnoit, de pouvoir contribuer au bien-être de quelques artistes habiles, que sa seule réputation protégeoit auprès des autorités nouvelles. Ce fut ainsi par son seul crédit, que l'habile peintre Benvenuti fut accueilli, comme professeur, à l'académie de Florence; que l'architecte Mazzuoli obtint une place au lycée de Zara; que Finelli, sculpteur de mérite, fut reçu à l'académie d'Amsterdam.

De jeunes pensionnaires espagnols se trouvant à Rome en 1809, avoient refusé de prêter serment de fidélité au gouvernement nouveau, qu'ils regardoient, chez eux, comme illégitime et usurpateur. Faits prisonniers par les armées françaises, ils furent enfermés au château Saint-Ange. Canova l'apprend, et sans hésiter, il va trouver le général français, il plaide leur cause, et obtient leur liberté, en se portant caution pour eux. Ce n'étoit pas assez de les avoir délivrés, il sut pourvoir encore à la détresse de leur situation.

Un très-habile sculpteur espagnol, nommé Alvarès, avoit perdu les secours de sa patrie, par la révolution des Français en Espagne. Cependant son atelier étoit rempli d'ouvrages dont il ne trouvoit plus le débit. Beauharnais, alors vice-

roi à Milan, fut sollicité d'en faire l'acquisition. Mais il ne s'y vouloit déterminer que d'après les témoignages que Canova rendroit de leur mérite.

Voici quelle fut la réponse de Canova : « Les » ouvrages d'Alvarès restent invendus dans son » atelier, parce qu'ils ne sont point dans le mien. »

Il apprit qu'il étoit question, à Venise, de convertir en salle de bal le magnifique local de la célèbre bibliothèque de Saint-Marc. Il prit sur lui de dénoncer à l'Empereur cet attentat contre un ouvrage de Sansovino, que Palladio avoit déclaré être un des chefs-d'œuvre de l'architecture moderne.

Sur ces entrefaites, Rome, après la destruction du gouvernement pontifical, étoit devenue la capitale d'une petite province française. Canova ne pouvoit voir, sans un dépit mêlé de honte, cet avilissement du nom italien. Il refusa toutes les propositions qu'on lui fit d'emplois politiques. Désirant encore se démettre de la direction des Musées, il donna et sollicita avec ardeur sa démission. Enfin, il ne consentit à la retirer, que sur la promesse solennelle qui lui fut faite, que, dorénavant, il ne seroit rien enlevé des collections d'ouvrages d'art. Mais il refusa toute espèce de traitement.

Élu sénateur par décret, il persista dans le refus de toute distinction de ce genre.

Sur ces entrefaites, il fut appelé à Naples, pour prendre les renseignemens nécessaires à l'exécution de la statue colossale équestre en l'honneur de Bonaparte, et qu'on prétendoit destinée à la place du palais royal de cette ville.

Ce n'étoit, dans la vérité, qu'une voie détournée pour arriver à l'exécution et à l'érection d'un grand monument en bronze destiné pour Paris, et qui, sans les circonstances survenues depuis, auroit trouvé ici la place qu'on lui destinoit. Nous verrons que le reflux des événemens fit rester à Naples le cheval qu'on y avoit fondu, mais surmonté d'un autre cavalier, comme on le dira dans la suite.

CINQUIÈME PARTIE.

Dans le temps que les nouvelles autorités, créées par la tyrannie de la conquête et de la révolution, s'efforçoient de s'attacher dans Rome, celui qui, dorénavant, en faisoit le principal ornement, il y avoit sur le trône sorti de cette révolution, une ambition universelle, qui n'aspiroit à rien moins qu'à tout envahir, choses et personnes, leur réputation et leurs talens, et à s'approprier, tantôt les hommes par l'envahissement de leur pays, tantôt les pays par la corruption des hommes, et tout, en définitive, par le droit de la force.

Canova, après l'enlèvement du Pape et la dispersion ou l'incarcération de tout ce qu'il y avoit à Rome de personnes notables par leur naissance ou leurs emplois, y étoit resté enchaîné, si l'on peut dire, par le grand nombre d'ouvrages qu'on

Second voyage de Canova à Paris.

lui demandoit de toute part, et encore par ceux qui lui étoient commandés directement ou indirectement par Bonaparte. Il est en effet assez curieux de voir le même homme, qui, peu d'années auparavant, avoit refusé à Paris l'honneur d'un monument honorifique, (parce que, disoit-il, on n'en devoit aux hommes qu'après leur mort) se faire sculpter à Rome en statue colossale pour Paris, et faire commander, par Murat, à Canova, sa statue équestre en bronze. Mais il n'étoit pas content de cette possession indirecte de l'artiste et de son talent. Rome n'étant pas encore sa propriété, au moins nominalement, il visoit, après l'avoir dépouillée de ses plus beaux ouvrages, à lui enlever l'artiste dont la renommée l'offusquoit, tant que cette renommée étoit hors de sa dépendance.

Il prétexta donc le désir d'avoir le portrait de son épouse Marie-Louise, par Canova.

Profitant de cette occasion, il lui fit écrire par l'intendant général du Palais : — « Que Sa Ma-
» jesté l'appeloit à Paris, soit seulement pour
» quelque temps, soit pour s'y établir définitive-
» ment.

« Que le cas qu'elle faisoit de ses talens trans-
» cendans, et de l'étendue de ses connoissances
» dans toutes les parties des arts du dessin, lui
» donnoit à penser, que les conseils d'un homme
» tel que lui, seroient très-utiles au perfectionne-

» ment de tous les travaux d'art destinés à éter-
» niser la splendeur du règne actuel.

« Que ce nouvel emploi de son habileté, ne de-
» vroit pas nuire à l'exercice de l'art qu'il professe
» avec tant de distinction. Qu'il ne doutoit pas,
» que cette intention qu'a Sa Majesté de le rapro-
» cher de sa personne, en l'établissant dans la
» capitale de l'empire, ne dût le flatter infiniment. »

La lettre de l'intendant se terminoit par ces mots :

« Je n'ai point la hardiesse de prétendre inter-
» préter tout ce que Sa Majesté vous réserve dans
» sa munificence, pour que votre séjour auprès
» d'elle vous devienne agréable. Mais l'honorable
» distinction qu'elle vous accorde, peut vous assu-
» rer d'avance de tout ce qu'il vous est permis
» d'espérer de sa bienveillance. Veuillez bien
» peser les ouvertures que j'ai l'honneur de vous
» faire, et m'adresser une réponse que je puisse
» présenter à Sa Majesté. J'espère qu'elle sera de
» nature à ne m'offrir que les choses les plus
» obligeantes. »

Canova étoit à Florence, lorsqu'il reçut ces honorables et engageantes propositions. Quand on connoît l'attachement qu'il portoit à sa patrie, on peut se figurer quelles furent sa surprise et son anxiété, dans la réponse qu'il devoit faire.

Nous n'en citerons le contenu qu'en abrégé.

Après avoir protesté, et de sa reconnoissance, et du désir qu'il auroit de la prouver à Sa Majesté, par une prompte soumission aux engagemens qu'on lui proposoit, il ajoutoit qu'une soumission aussi conforme à ses vœux et à ses devoirs étoit absolument inconciliable avec la nature et les conditions de son art. — Qu'il ne lui seroit possible de correspondre aux témoignages de confiance qu'il recevoit, qu'en interrompant sur-le-champ les nombreux ouvrages commencés qui le fixoient à Rome. Ce qu'il étoit prêt à faire, en partant sans délai pour l'exécution du modèle du portrait de Marie-Louise, après quoi il seroit forcé de retourner à Rome. — Que le nombre prodigieux d'entreprises en statues et en colosses de marbre et de bronze qui l'attendoient, étoit, pour lui, d'un si grand intérêt, qu'il lui seroit impossible de s'éloigner de son atelier, sans les plus irréparables dommages. — Qu'habitué, depuis un fort grand nombre d'années, à la solitude de la vie la plus retirée, il n'avoit ni la santé, ni le caractère qui pussent se prêter à un genre de vie étranger à ses besoins et à ses inclinations. — Que changer de système de vie seroit pour lui la mort. — Qu'enfin il n'avoit d'autre grâce à implorer, que d'être laissé dans la pacifique retraite de ses travaux, où il continueroit à se rendre digne de la haute protection dont il avoit déjà reçu les faveurs.

Il exprima les mêmes sentimens à deux personnages en place, qu'il pria d'appuyer ses excuses auprès du *pouvoir*, et il partit sur-le-champ pour Fontainebleau, où il arriva au mois d'octobre 1810, puis à Paris, où il fut reçu, et habita, chez le comte Marescalchi, ministre du royaume d'Italie.

Ce palais étoit assez rapproché du lieu de mon habitation. J'eus dans nos entrevues habituelles, toutes sortes de facilités de connoître jusqu'aux moindres particularités de tout ce qui eut lieu, et fut dit entre Canova et Bonaparte.

Canova étoit doué d'une excellente mémoire. Dès qu'il étoit de retour des séances pour le portrait de Marie-Louise, il trouvoit dans son frère l'abbé, qui l'avoit accompagné, un secrétaire prompt à recueillir, sous sa dictée, tout ce qui s'étoit dit, fait et passé dans les entrevues et les séances, ou les audiences du déjeûner auxquelles il étoit admis.

Ces détails, que j'abrégerai beaucoup ici, ont été communiqués, avec les manuscrits où ils sont consignés, à M. Missirini, qui les a publiés. C'est pourquoi je n'en donnerai qu'un récit abrégé.

Le 12 octobre, Canova fut présenté par le maréchal du palais, Duroc, à Bonaparte, pendant son déjeûner avec Marie-Louise. *Entrevues et entretiens de Canova et de Bonaparte.*

Après les premiers remercîmens sur l'honneur

qu'il vouloit lui faire, en l'appelant à présider aux entreprises de l'art en ce pays, il lui développa franchement l'impossibilité où il étoit d'abandonner Rome, et les raisons de cette impossibilité.

Mais, lui dit Bonaparte, c'est ici la capitale des arts; il faut que vous y restiez, et vous y serez bien. — *Canova*. — Vous êtes maître de ma vie; mais, s'il vous plaît qu'elle soit employée à votre service, il faut que vous consentiez à mon retour à Rome, après que j'aurai terminé l'ouvrage pour lequel je suis venu. — *Bonaparte*. — Mais c'est ici votre centre. Ici sont réunis les chefs-d'œuvre antiques; il ne manque que l'Hercule Farnèse, et nous l'aurons aussi. — *Canova*. — Mais ne laisserez-vous rien à l'Italie? Les sculptures antiques forment un ensemble, une collection en rapport avec une infinité d'autres ouvrages, qui ne peuvent ni s'enlever ni se transporter. — En réponse à quelques demandes sur les découvertes que l'on pourroit faire par des fouilles nouvelles, Canova lui représenta que le peuple de Rome avoit un droit imprescriptible sur tous les monumens qu'il force la terre de restituer; droit tellement fondé sur la nature, l'usage et les lois du pays, que ni propriétaire, ni prince, ni le souverain lui-même, ne peuvent soit en disposer, soit les faire sortir de Rome. — A cela il n'y eut point de réponse.

L'entretien tomba ensuite sur la statue colossale que Canova exécutoit en marbre à Rome. Je l'aurois, dit Bonaparte, préférée avec un habillement. — Dieu lui-même, repartit Canova, n'auroit pu rien faire de beau en reproduisant votre personne en statue, avec l'habit, les bottes, et tout l'attirail du costume moderne. La sculpture, comme tous les autres arts, a ses deux langages; un commun, ou qu'on pourroit appeler prosaïque; l'autre, idéal et poétique. Le dernier, pour l'artiste, consiste dans la représentation du nu, ou du genre de draperies et d'ajustement, que le goût et l'imagination savent produire. Puis il lui cita une multitude d'exemples puisés dans les œuvres de l'antiquité. — Mais, passant à la statue équestre, pourquoi, lui demanda Bonaparte, ne la faites-vous pas nue? — Je la fais, répondit Canova, dans le style que nous appelons héroïque, c'est-à-dire dans le style ou le costume des guerriers de l'antiquité, et que les auteurs de tous les ouvrages modernes, en ce genre, se sont accordés à adopter. Ce seroit le comble du ridicule, de représenter à cheval, soit dans une cérémonie, soit à la tête d'une armée, le prince ou le général commandant l'action ou la manœuvre, sans les insignes du commandement.

Je veux venir à Rome, dit B. — Le pays mérite d'être vu, reprit C. qui lui fit les plus grands

récits des restes de l'antique magnificence des Romains. — Oh! les Romains étoient les maîtres du monde! — Il ne faut pas seulement la puissance, reprit Canova; il faut ajouter le génie italien, qui, dans les siècles modernes, a rempli, sans d'aussi grands moyens, toutes les villes de chefs-d'œuvre sans nombre; témoin Venise, témoin Florence, etc.

Cette entrevue se passa toute entière en conversations. Le jour fut pris pour la première séance du portrait de Marie-Louise.

Ce jour fut le 15 octobre. L'ouvrage exigea plusieurs séances, qui donnèrent lieu à divers sujets d'entretien, dans lesquels Canova trouva lieu d'exposer à Bonaparte l'état de misère où Rome étoit réduite, privée qu'elle se trouvoit de tout ce qu'elle offroit précédemment de personnages opulens, et de travaux utiles. Elle n'a plus, ajouta-t-il, d'espoir que dans votre protection. — Hé bien, répondit-il en souriant, nous en ferons la capitale de l'Italie, et nous y réunirons le royaume de Naples. Sur ce que Canova, passant en revue tous les pays et tous les temps anciens et modernes, lui faisoit voir que, toujours et partout, la religion avoit été le principal aliment et le promoteur universel des beaux-arts, mais surtout chez les modernes la religion catholique : — Il a raison, ajouta Bonaparte, en s'adres-

sant à Marie-Louise. La religion catholique a toujours favorisé les arts : aussi les Protestans n'ont rien de beau.

Une autre fois, la conversation tomba sur le souverain Pontife, sur les Papes et sur leur gouvernement. Canova se livra là-dessus à des réflexions très-hardies, que son auditeur écoutoit avec la patience la plus complaisante. Le discours étant tombé sur le Pape régnant, Pie VII, il se hasarda à lui demander pourquoi il n'en venoit pas à faire un accord avec lui. — Les Papes, reprit Bonaparte, ont toujours abaissé la nation Italienne. Il faut ceci, dit-il, en portant la main à son épée. *Ci vuole la spada.* — Non pas uniquement, dit Canova : la religion de Numa, selon Machiavelli, a autant contribué à l'agrandissement de Rome, que les armes de Romulus. — Hé bien, repartit Bonaparte, est-ce qu'il n'y a point ici de religion? Qui a relevé les autels? qui a protégé le clergé? — Soit, dit Canova : plus vos sujets seront religieux, plus ils vous seront affectionnés, et soumis à votre personne. — Je le veux bien, interrompit Bonaparte, mais le Pape est tout Allemand. Et, en disant ces paroles, il regarda Marie-Louise. Ah! interrompit-elle, je peux vous assurer que, quand j'étois en Allemagne, on disoit que le Pape étoit tout Français. — Bonaparte répliqua : Le Pape n'a point voulu chasser de ses

états les Russes et les Anglais, et c'est pour cela que nous l'avons abattu.

Dans une autre séance, la conversation tomba sur Venise, et Canova peignit avec beaucoup d'énergie la déplorable situation de ce pays, entre autres d'une de ses provinces, celle de *Passeriano*. Sur trois cent soixante mille habitans, deux cent soixante et dix mille avoient leurs biens absorbés par les hypothèques. Il remit à Bonaparte une pétition qui peignoit leur triste situation.

Un autre jour, il fut question de Florence, et des mausolées récemment élevés dans l'église de Sainte-Croix. Cette grande basilique, dit Canova, est dans un assez mauvais état, et elle auroit besoin partout de restauration. Le gouvernement qui s'est emparé des revenus, devroit bien assigner un fonds pour l'entretien des bâtimens publics. Le Dôme de Florence exigeroit aussi quelque restauration. On a enlevé les fonds destinés à cet objet.—Puis, à l'occasion de ces églises remplies de tant de beaux monumens : J'aurois, dit-il, à demander qu'il fût fait défense de vendre aux Juifs aucun ouvrage d'art. — Comment, vendre! reprit sur l'heure Bonaparte; toutes les belles choses je les ferai enlever et porter ici! — Non, interrompit Canova, laissez-les à Florence. Là elles sont, et pour l'histoire et pour l'art, en harmonie avec un grand nombre d'objets inamovibles,

comme, par exemple, les belles peintures contemporaines à fresque, que l'on ne peut ni enlever ni déplacer. Il seroit bon que le président de l'Académie, le comte Alessandri, pût disposer de quelques fonds, pour l'entretien et la conservation des monumens de Florence. Cela tourneroit aussi à votre gloire, d'autant mieux, dans le pays même, que j'entends dire que votre famille est d'origine Florentine. — Marie-Louise interrompant et se tournant vers Bonaparte : Mais est-ce que vous n'êtes pas Corse? — Si vraiment je le suis; mais ma famille est d'origine Florentine. — Oui, reprit Canova, vous êtes Italien, et nous nous en vantons. — Sans doute, je le suis. — Dès-lors, répliqua Canova, je vous recommande l'Académie Florentine.

Dans une autre séance, Canova lui parla fort au long en faveur de l'Académie de Saint-Luc à Rome, académie, lui dit-il, réduite à être sans écoles, sans existence, parce qu'elle est aujourd'hui sans revenus, et qui, tout au moins, devroit être mise sur le pied de celle de Milan. — Revenant sur le même sujet, il prit la liberté de lui dire, que s'il vouloit avoir un chanteur ou une chanteuse de moins, il trouveroit de quoi doter l'Académie de Saint-Luc. (Crescentini étoit payé 36,000 francs par an.) Ces discours avoient fait impression.

Canova, après cette séance, écrivit à Menneval,

secrétaire particulier de Bonaparte, pour lui faire part des dispositions où il l'avoit laissé, et sollicita la rédaction d'un décret à faire passer à la signature, en exécution des dispositions dont on vient de faire mention. Il désiroit, en outre, être lui-même le porteur de ces actes de bienfaisance. Ce qui eut lieu selon ses vœux.

Le buste de Marie-Louise étoit terminé, et le modèle en étoit moulé depuis peu. Le 4 novembre 1810, Canova en fit porter au palais une empreinte en plâtre; et l'ouvrage fut admiré pour le travail et la ressemblance, par toutes les dames de la cour. Peu de jours après, Bonaparte l'examina devant l'artiste et en présence de la personne même. Il en parut complètement satisfait.

Je pense, lui dît Canova, que cette physionomie conviendroit au motif de la statue, sur laquelle j'aurois intention de la placer; et cette statue seroit une image allégorique de la Concorde. Les anciens ont ainsi représenté plus d'une impératrice. Ce sujet paroît s'appliquer fort à propos à la double circonstance de la paix faite avec l'Autriche, et de l'heureuse union qui en est devenue le gage. Le silence sur cet objet fut approbateur, et la chose reçut par la suite son exécution.

Dans toutes les entrevues auxquelles donna lieu la confection du modèle de ce portrait, Canova n'avoit pas manqué une seule occasion de faire

comprendre la nécessité de son séjour à Rome, l'impossibilité de transporter avec lui, ses innombrables et vastes ouvrages commencés ou ébauchés à divers degrés, et une multitude de convenances qui rendoient un déplacement final pour lui, moralement et physiquement impossible. Il fut question de prendre congé. Ce qu'il fit après avoir fait emporter le buste en plâtre, et en protestant qu'il ne demandoit rien pour lui, désintéressement qui parut déplaire à Bonaparte. Son usage, en accordant ou refusant, étoit de ne dire ni oüi ni non. Cependant, après une insistance nouvelle, il donna congé à Canova, en disant : *Andate come volete* (1).

Canova eut enfin le double bonheur qu'il pouvoit ambitionner alors, celui d'être rendu à ses

Retour de Canova à Rome, et rétablissement de l'Académie de Saint-Luc.

(1) J'aurois pu allonger de beaucoup les détails toujours curieux des conversations qui eurent lieu entre Bonaparte et Canova; détails dont j'eus dans le temps connoissance, comme je l'ai déjà dit, par mes relations journalières avec Canova et avec son frère, qui, après chaque séance, en faisoit, si l'on peut dire, le procès-verbal. Cependant j'ai cru devoir me borner aux simples citations des détails les plus particulièrement relatifs à tous les points qui, dans ces entretiens, touchent spécialement à l'art, et surtout aux caractères des deux personnages. Je me suis resserré d'autant plus volontiers dans les termes d'un narré circonscrit, que déjà, tous ces détails, l'abbé Canova les avoit rendus publics, en communiquant ses procès-verbaux, si l'on peut dire, dans toute leur étendue, à M. Melchior Missirini, qui les a publiés dans son estimable ouvrage, imprimé en Italie, sur la vie de Canova, il y a bientôt dix ans ; ouvrage avec lequel je serois sans doute jaloux que le mien pût se mesurer, sans toutefois lui dérober des particularités de détail qui doivent lui garantir un intérêt spécial.

travaux de Rome, et celui de n'avoir tiré de son voyage à Paris, d'autres faveurs, que celles qu'il obtint dans l'intérêt des arts, et surtout par le rétablissement de l'Académie de Saint-Luc à Rome.

Effectivement, dès le 7 novembre 1810, étant encore à Paris, il avoit reçu du secrétaire Menneval la lettre suivante :

« Je m'empresse de vous faire savoir que S. M. a pris la décision suivante, par suite des diverses demandes que vous lui avez faites.

» 1° L'Académie de Saint-Luc sera transportée, avant le 1ᵉʳ décembre prochain, dans un édifice domanial de Rome.

» 2° Il est accordé à ladite Académie une rente de cent mille francs en toute propriété, c'est-à-dire vingt-cinq mille francs appliqués à l'Académie, et soixante-quinze mille à l'entretien des monumens antiques.

» 3° Il est en outre assigné un fonds de trois cent mille francs, savoir : deux cent mille pour les fouilles d'objets antiques, et cent mille pour encouragement aux artistes.

» 4° La demande du président de l'Académie de Florence, pour la conservation des édifices et objets d'art, est accordée.

» Telles sont les décisions de S. M. qui vous seront aussi communiquées par les autorités supérieures.

» En vous en donnant connoissance, je me trouve heureux d'avoir cette occasion de vous renouveler l'hommage de ma considération particulière, et de la haute estime que je porte à un homme de votre mérite. »

MENNEVAL.

Canova avoit été en même temps instruit, par le maréchal du palais, Duroc, d'une nouvelle

disposition souveraine, qui accordoit à l'Académie de Saint-Luc à Rome, cette partie du *Collegio Germanico*, appelée *Fabbrica vecchia*, pour y établir sa résidence et celle des écoles.

Au reçu officiel des pièces qui annonçoient de tels bienfaits, dûs à la sollicitation de Canova, l'Académie, empressée de lui en témoigner sa reconnoissance, lui députa trois de ses membres à Florence, où il s'étoit arrêté chez le sénateur Alessandri : et là, ils lui communiquèrent l'acte officiel, en vertu duquel il étoit nommé *prince de l'Académie*. Ce nouvel honneur, ainsi que son titre, Canova l'auroit refusé, s'il n'avoit écouté que les conseils de sa modestie. Il comprit toutefois, qu'un refus de sa part, et dans sa position, pourroit prêter à une interprétation directement contraire aux sentimens de son cœur. Il est, en effet, des cas où la modestie poussée trop loin, risqueroit de paroître un raffinement de l'orgueil. Acceptant donc un hommage, dont une partie s'adressoit aussi, dans sa personne, à la gloire de l'art, il sollicita quelques instans, pour faire par écrit une réponse à la députation, dont nous citerons les dernières lignes : « *Possa quest' atto di sin-* » *golare bontà rendermi sempre più capace a me-* » *ritarla! Io non so quello che si attende da me,* » *nè quello che io potrò fare in beneficio delle arti :* » *di buon volere io certamente non mancherò mai;*

» *di questo solo posso esser garante. Mi prometto*
» *tutto dal valore di tanti egregj compagni, e mi*
» *auguro che li tempi possano in qualche ma-*
» *niera secondar gli onesti sforzi nostri al bene e*
» *decoro dell' insigne nostra Accademia.* »

Avant de quitter Florence, Canova fit et arrêta avec la princesse Élisa, le sujet et la disposition de sa statue; il modela son portrait, dont il se proposoit de faire la tête de la Muse Polymnie. Toutefois, cette charmante figure, dont nous parlerons dans la suite, eut une autre destination.

Canova étoit en quelque sorte attendu à Rome, où il s'étoit pressé d'arriver, par deux fâcheux événemens. L'un fut la perte domestique d'une personne à laquelle il avoit depuis long-temps donné sa confiance, et qui le dispensoit des soins très-nombreux de son intérieur, avec ce zèle et cette fidélité que des sentimens généreux peuvent seuls inspirer. L'autre accident fut une grave maladie, que l'on crut ou occasionnée ou aggravée par le chagrin qu'il avoit éprouvé. Cependant, les soins de l'art, et surtout ceux de l'amitié, ne tardèrent pas à lui rendre la santé.

<small>Canova nommé prince de l'Académie.</small> Le titre honorifique, de prince de l'Académie, n'avoit rien de commun avec la place de président, que Canova remplissoit depuis trois ans, terme assigné à cette fonction. Canova, satisfait des amé-

liorations de tout genre qu'il avoit introduites, et dans les études et dans l'administration générale, réclama l'exécution des réglemens qu'il avoit sanctionnés lui-même, et il pria l'Académie de lui donner un successeur.

Il y eut à cet égard, entre lui et l'Académie, un combat de reconnoissance réciproque, dans lequel d'aucun côté on sembloit ne pouvoir céder. Du côté de l'Académie, le sentiment de la gratitude lui faisoit un devoir d'en manifester l'expression avec la plus grande authenticité. Canova pouvoit craindre que ce surcroît de bienveillance, qui sembloit lui conférer comme une sorte de dictature, en lui imposant peut-être trop de charge, ne privât le corps académique de cette émulation intérieure dont toutes les compagnies ont besoin.

Il écrivit donc à l'Académie une lettre dans laquelle, après lui avoir exprimé combien il étoit sensible aux témoignages d'estime et d'attachement qu'elle lui prodiguoit, il prenoit la liberté de lui faire observer que, si elle attachoit, à juste titre, une grande importance à l'honorable fonction de la présider, lui, de son côté, étoit obligé par représaille de l'opinion qu'il professoit à cet égard, de ne pas consentir à une faveur qui priveroit tous ses collégues de la perspective honorable que laisse à tous, le choix borné à trois années. Qu'en conséquence, loin de refuser le titre

honorable qu'elle vouloit lui conférer, il proposeroit un tempérament susceptible d'accorder sa reconnoissance, avec l'émulation dont ont besoin tous les membres d'un corps.

Qu'il accepteroit le titre de président perpétuel dont on vouloit le décorer, mais simplement de *président honoraire*, ce qui laisseroit intact le droit que chaque membre auroit, de parvenir à son tour à l'honneur de président ordinaire pour trois ans.

Ce tempérament fut adopté par l'Académie, qui réunit en un seul titre celui de prince et de président honoraire, *principe perpetuo dell' Accademia*. Ainsi fut terminé cet honorable débat, entre la reconnoissance d'une part, et la modestie de l'autre. Personne, en effet, n'étoit plus sensible que Canova aux témoignages d'affection et de gratitude; mais personne ne redoutoit plus les sujétions, et par suite les pertes de temps, auxquelles une grande réputation expose celui qui en jouit. En fait de récompenses et d'honneurs, sa devise eût été : *Mereri, non assequi.* Il vouloit tout à la fois mériter la célébrité, mais échapper aux importunités que la réputation ne multiplie que trop. Nous allons reprendre la suite de ses travaux.

<small>Statue colossale de Bonaparte.</small>

Canova, comme les récits précédens, et ses entretiens avec Bonaparte, ont pu le faire entendre,

avoit déjà, quelque temps avant l'époque où nous sommes arrivés de son histoire, exécuté et terminé en marbre, la statue colossale de Bonaparte, haute de douze pieds. Nous avons vu que celui-ci en avoit eu connoissance, par les récits qu'on lui en avoit faits, et que ces récits avoient pu contrarier un peu les idées, on ne peut pas plus vagues, qu'il avoit des arts et de leurs ouvrages. La vérité est qu'il ne s'occupoit que fugitivement, (et il n'en pouvoit guère en être autrement) des objets qui flattoient sa vanité, et que sans s'inquiéter de leur convenance ou de celle de leur emploi, il laissoit à l'artiste la plus grande indépendance.

Il paroîtroit cependant, que sa statue en marbre, lui avoit fait naître par la nudité, toute idéale ou héroïque qu'elle dût paroître, certains scrupules de convenance. Dans le fait, nonobstant les théories très-judicieuses de Canova, et que nous approuvons entièrement, nous sommes obligés de convenir qu'il peut y avoir plus d'une mesure à garder, pour les représentations des personnages vivans; que plus d'une bienséance aura droit de commander certaines modifications dans l'apparence ou le costume qu'elles doivent comporter, selon les opinions régnantes, enfin selon les lieux auxquels on destine quelques statues, et selon les places qu'elles y occuperont.

Aucune théorie de ce genre, très-certainement, n'avoit pu ni dû entrer dans l'esprit de l'homme qui, lorsque Canova lui parloit des artistes Grecs, des usages de leurs temps, ou bien de la différence entre le style prosaïque et le style poétique de l'imitation, lui disoit : « J'ai soixante-dix millions de » sujets, huit à neuf cent mille soldats, cent mille » cavaliers et des armées comme n'en eurent ja- » mais les Romains. J'ai livré quarante batailles. » A celle de Wagram, j'ai tiré cent mille coups » de canon, et cette dame que vous voyez (se » tournant vers Marie-Louise), alors archidu- » chesse d'Autriche, souhaitoit ma mort. » — *C'est bien vrai*, répondit-elle.

Canova, libre de toute sujétion de la part de celui dont ce devoit être l'image, et qui, n'ayant aucune idée ni volonté à cet égard, ne savoit lui-même, ni l'emploi qu'auroit le monument, ni la place qu'il occuperoit, Canova, dis-je, n'ayant en vue aucune destination, et livré à toute l'indépendance de son goût, ne trouva rien de mieux que de se faire encore ici le *continuateur de l'antique*. Travaillant pour l'homme qui se donnoit aussi, dans son genre, pour le *continuateur* de toutes les ambitions romaines, il n'imagina rien de mieux que de le faire voir dans sa statue, comme les Romains avoient eux-mêmes souvent représenté leurs empereurs. Or, on sait que dans

leurs statues en pied, l'artiste les figuroit très-souvent, sans autre vêtement que celui du style de cette nudité idéale, qui, au moyen d'accessoires allégoriques, les montroit comme transportés dans une région poétique et imaginaire. Le système antique admettoit aussi volontiers l'ajustement guerrier de la cuirasse ou l'équipement militaire, avec le *sagum* ou le *paludamentum*, costume qui permettoit la nudité des bras et des jambes, et dont l'imitation pourroit n'être aujourd'hui qu'un travestissement plus ou moins insolite.

J'avouerai que Canova auroit pu encore, et je lui en aurois peut-être donné le conseil, prendre un moyen terme qui auroit trouvé quelques autorités dans la sculpture moderne, et qu'auroient indiqué aussi diverses statues antiques. Je trouve, en effet, que dans plus d'une statue impériale à Rome, le style ou l'usage de la nudité, n'excluent pas de certains ajustemens de draperies, qui masquent quelques parties du corps, sans contredire le caractère du genre, et ne laisseroient pas, en y introduisant une certaine variété, d'y corriger, jusqu'à un certain degré, ce que l'entière nudité doit avoir d'inusité dans les pratiques ordinaires des peuples modernes.

Quoi qu'il en soit, ce fut en 1812 qu'arriva à Paris la statue de Bonaparte en marbre, haute de douze pieds, comme on l'a dit. La figure représen-

tée, d'après un grand nombre d'exemples et d'autorités célèbres, entièrement nue (moins une draperie tombant du bras gauche), tient de la main droite avancée et isolée du corps, une petite statue de la Victoire, en métal, et de la main gauche un long sceptre, qui, dans la plus grande partie de sa hauteur, se trouve accoté à la draperie dont on a parlé, laquelle tombe ou descend du bras gauche, et, accompagnant le corps de ce côté, établit entre les masses un équilibre fort heureux. Un tronc d'olivier sert d'accompagnement à la cuisse et à la jambe droite, et de soutien obligé à la masse totale. Un large sabre est attaché à ce tronc, de manière à rompre l'uniformité des lignes.

On trouve sans doute, sur plus d'un monument romain, et au revers de plus d'une médaille, le type et le motif général du parti de composition de cette figure. Elle est du nombre de celles qui ne sauroient se prêter à ce qu'on peut appeler une invention nouvelle. Les anciens eux-mêmes nous montrent, par les répétitions si connues des figures impériales, que leurs artistes ne cherchèrent dans ces *statues portraits*, ni action, ni composition dramatique.

Ce que l'on remarque, en examinant la statue impériale de Canova, c'est, avant tout, ce même esprit de simplicité dans l'action et le mouvement.

Mais la figure, si sa pose ne présente rien de nouveau, ne se recommande que mieux dans cette simplicité, par le développement harmonieux de toutes ses parties, par la largeur de ses formes, par l'accord d'un mouvement, qui exprime tout à la fois la noblesse d'une marche imposante, et l'activité d'un génie ambitieux de toute sorte de gloire. La tête offre, avec la ressemblance exacte des traits du visage, le double caractère expressif de méditation profonde et de volonté impérieuse et active. Le style du dessin, dans tout l'ensemble, tient un milieu assez juste, entre le système du genre idéal et la réalité du vrai positif ou individuel. Il y a noblesse et simplicité pour le tout; il y a justesse, pureté et correction pour les détails. Quant au travail du marbre, il se fait remarquer par de la largeur dans les pectoraux et les parties charnues, par une grande facilité d'exécution, par un fini à la fois moelleux et précis, noble tout ensemble et vrai.

Je vis cet ouvrage aussitôt qu'il fut possible de le voir.

Il étoit placé provisoirement, et d'une manière fort peu avantageuse, dans une salle basse du Louvre, et sur un socle postiche fort bas. Tout le monde sait quelle défaveur éprouvent généralement les statues, lorsque au lieu d'être élevées sur un piédestal, devant avoir généralement en

hauteur à peu près la moitié de celle que présente le personnage, on les voit terre à terre, ou à peu de chose près. Or, la statue dont il s'agit ici étoit destinée, par l'effet de sa composition, et par le fait de sa dimension, à occuper un local élevé et spacieux, dès-lors à surmonter un piédestal, où elle devoit être vue à distance, et de manière à permettre d'en jouir sous ses différens aspects, et à plus ou moins d'éloignement. Ici, aucunes de ces convenances n'avoient été observées. Il est vrai que la figure n'étoit encore que provisoirement exposée. Pour rendre son exposition publique, on attendoit les ordres du maître.

Il vint. (C'étoit au commencement de 1812.) Déjà des succès balancés, des craintes réelles sur les dispositions des puissances étrangères et sur l'état politique de l'Europe, avoient commencé de jeter sur son avenir des nuages assez menaçans. Il est donc probable que cette Victoire, placée dans la main droite de son portrait, lui parut pouvoir devenir un anachronisme ou un contre-sens. Le caractère général et fier de la figure, et l'aspect ambitieux de sa composition, purent lui paroître intempestifs. L'emplacement ingrat que la statue occupoit, l'effet nouveau à ses yeux de cette nudité, dont il ne pouvoit guère comprendre le sens allégorique ou poétique, l'emblème de la victoire déjà présumée douteuse; tout

contribua à l'indisposer. Il défendit de rendre la figure publique.

Elle fut donc retirée dans un emplacement renfoncé de la même salle, où on lui fit provisoirement une clôture en planches et en toiles, qui la dérobèrent entièrement à tous les yeux. Aucun journal ou écrit public n'en rendit compte; et aussi ne trouve-t-on, dans les écrits contemporains, nulle mention d'un ouvrage qui fut, sans aucun doute, un des plus remarquables de la sculpture moderne, et peut-être un de ceux où Canova a le mieux montré la flexibilité de son talent. Là, en effet, il n'y a, si l'on peut dire, rien pour l'imagination, rien qui puisse animer l'artiste par le sentiment, soit d'une composition poétique, soit d'un sujet passionné, soit d'une action qui inspire son travail. Là il ne pouvoit y avoir lieu à aucun genre de formes en rapport avec un sujet métaphorique. La tête, portrait fidèle et image d'un personnage vivant, ne permettoit, ni dans la conception, ni dans l'exécution ou le choix des formes, aucun essor à l'artiste, aucune de ces révélations d'une beauté idéale, dont on peut dire, avec Cicéron, que le charme qu'elle communique à l'artiste, dirige son goût et sa main : *Quam intuens, in eaque defixus, artem manumque dirigit.*

J'ai toujours regretté, pour la parfaite évaluation du talent et du génie de Canova, que ce grand

ouvrage, qui, dans l'échelle des degrés de l'imitation par la sculpture, doit se regarder comme étant du genre moyen, n'ait pu être soumis ici à la critique de la science et du goût.

Cependant une sorte de fatalité dans sa destinée, sembleroit avoir conspiré contre sa célébrité. Après la seconde chute de Bonaparte, à la journée de Waterloo, et par suite de l'événement qui termina sa destinée et sa vie, dans un exil perpétuel sur le rocher de Sainte-Hélène, sa statue, avec toutes celles qui existoient à Paris de la main de Canova, subit aussi une sorte d'exil. Nous avons vu le plus grand nombre de ses ouvrages, surtout ceux qui étoient à Malmaison, passer en Russie. La grande statue dont nous venons de parler, éprouva d'une autre manière le destin des vaincus. Elle passa entre les mains du vainqueur de Waterloo, qui la fit transporter en Angleterre.

De la même statue fondue en bronze pour Milan. Si Canova, ayant refusé de venir s'établir à Paris, avoit résisté à toutes les instances les plus actives à cet égard, nous avons vu qu'il y avoit, dans son refus, les raisons les plus impérieuses. Ces raisons purent être mal comprises, ou mal interprétées, par quelques critiques. On put croire qu'il y entroit la crainte de rencontrer ici des rivalités bien plus nombreuses qu'à Rome,

où dans le fait cependant, comme on le dira par la suite, il s'étoit déjà élevé contre lui, soit des opinions et des manières de voir rivales, soit des sentimens d'envie, dont nous verrons qu'il triompha. Quant à Paris, je n'ai jamais douté que cette ville n'ait été pour lui, et dans son genre, ce que Athènes étoit pour Alexandre, et il n'avoit pas besoin d'y résider pour éprouver l'aiguillon d'une généreuse émulation. Il avoit surtout compté sur sa statue de Bonaparte, comme étant l'œuvre d'une imitation plus positive de la nature, vue toutefois dans de grandes proportions, mais sans prétention au style de l'idéal; et c'est sur cet ouvrage, fruit d'un long et laborieux travail, qu'il espéroit recueillir ici des suffrages dont il ambitionnoit le prix, beaucoup plus qu'on ne pense.

J'avois plus d'une fois, et déjà très-anciennement, engagé Canova à multiplier ses ouvrages, et à les répéter, par le moyen de la fonte en bronze. C'est uniquement par l'emploi de ce procédé, que les *statuarii* de la Grèce (et ce mot les distinguoit des *sculptores*) purent produire ce prodigieux nombre de statues dont Pline nous a conservé les mentions, et qui, à l'égard de Lysippe surtout, excéderoient toute probabilité, à quelque point qu'on veuille les réduire, si l'on ne savoit que les opérations du moulage et de la fonte peuvent multiplier indéfiniment la même statue.

Comme nous ignorons les procédés pratiques de la fonte chez les anciens, je ne pensois pas qu'il fût possible à Canova, dans l'état actuel des choses, d'en reproduire, à beaucoup près, les effets; mais, du moins, il me sembloit qu'il auroit pu faire en ce genre quelque essai.

Effectivement il en commença l'épreuve sur la statue colossale de Bonaparte, qu'il fit fondre en bronze pour Milan. Mais il fut peu satisfait de cette expérience.

Sa lettre du 17 janvier 1810 m'apprend que la statue fut fondue. Toutefois il paroît que le peu de pratique qu'on avoit de cette opération, la lui rendit tellement dispendieuse, qu'il renonça à se mêler personnellement de ces sortes d'entreprises, du moins quant aux hasards de la fonte. On peut voir ses lettres du 17 décembre 1807, et du 17 janvier 1810.

<small>Groupe de Thésée vainqueur d'un Centaure.</small>

Dès l'année 1805, Canova avoit fait le modèle d'un groupe colossal de huit à neuf pieds de hauteur, représentant le combat de Thésée contre un Centaure, véritable pendant du groupe d'Hercule précipitant Lycas. Le marbre en étoit ébauché depuis long-temps; mais une série toujours nouvelle d'ouvrages demandés de toute part, ne lui avoit pas encore permis d'en terminer la sculpture. Je ne cessois de l'exhorter à en re-

prendre l'exécution. Il y mit enfin la dernière main.

On doit, selon moi, ranger le groupe de Thésée vainqueur d'un Centaure, au nombre, non-seulement des plus beaux et des plus hardis ouvrages de Canova, mais encore des principaux de ceux dans lesquels la sculpture moderne peut affronter le parallèle avec l'antiquité.

Il est possible, comme l'a soupçonné le célèbre auteur de l'*Histoire de la Sculpture moderne*, (Cicognara, tom. III, *page* 299.) que Canova ait pu se souvenir des gravures de l'ouvrage des *Antiquités d'Athènes*, par Stuart, et que, se rappelant le style des sculptures ou des sujets de métopes du temple de Minerve, il y ait puisé quelques inspirations d'un goût analogue à sa composition. Il y auroit loin, sans doute, de ce qu'on appelle inspiration, c'est-à-dire imitation purement intellectuelle et indéfinissable, à tout ce que l'on désigne, dans un sens plus ou moins défavorable, par les mots *plagiat, copie,* ou *emprunt*. En admettant effectivement, d'après la seule gravure du groupe de Canova, que sa composition et le style de sa sculpture ne se trouveroient pas déplacés entre les sujets de la frise du Parthénon, nous devons dire qu'on ne sauroit rien indiquer dans ceux-ci, qu'on puisse même soupçonner d'avoir été emprunté par l'artiste moderne.

S'il falloit opposer, non à l'ouvrage, mais à son sujet, quelques antécédens plus susceptibles d'en avoir fait naître l'idée, on en trouveroit deux; l'un dans l'antique, et l'autre dans la sculpture moderne. Chacun, effectivement, consiste en un groupe de Thésée luttant contre un Centaure. Mais que l'on consulte, dans le *Museo Fiorentino*, (tome II, *page* 64) le groupe antique, il est impossible d'y voir le moindre rapport de composition avec celui de Canova, qui en est plutôt le contraire que l'imitation. Nulle ressemblance dans l'action. Thésée, dans l'antique, simplement de debout, pèse sur la tête du Centaure, qui loin d'être renversé, lutte encore de résistance contre la pression du héros. Quant au groupe de Jean de Bologne, il y a plus de mouvement, si l'on veut, dans le Centaure, et une action plus expressive dans Thésée; mais Canova n'y a rien pu emprunter, tant est différente la scène qu'il a voulu représenter.

Ce que l'on doit d'abord faire admirer, quant au principal personnage, c'est la grandeur héroïque de l'attitude, fière et hardie sans exagération, puissante sans effort, et très-pittoresque de tous les côtés, qu'offre le héros combattant; attitude dont l'heureux développement produit dans tout l'ensemble une masse pyramidale.

Thésée, ayant déjà abattu le monstre, presse du bras et du genou gauche la partie supérieure, ou

celle du torse humain, et la force de se replojer violemment sur sa partie postérieure, ou autrement, celle de la croupe de cheval. Tenant le monstre ainsi renversé, il s'apprête à lui porter, de la massue qu'élève en l'air son bras droit, le dernier coup que le rival ne sauroit plus parer.

Rien donc de plus grandiose, de plus noble et de plus heureux que le développement de la figure de Thésée, chez lequel ne s'aperçoivent ni efforts, ni contractions, mais au contraire l'aisance et la sécurité du héros habitué à de pareils combats. Le style de son dessin est puissant à la fois et noble. Sa musculature est suffisamment prononcée; les formes ont de la grandeur, de l'énergie; les contours ont de la pureté. La tête, d'un caractère noble tout ensemble et animé, sans effort ni contraction, est coiffée d'un fort beau casque. Une ample draperie se trouve heureusement jetée dans cette composition. Tombant du bras gauche, elle suit, par le mouvement et la direction des plis, l'élan général de la figure, et elle se trouve composée de manière à servir de liaison aux deux personnages du groupe, sans cacher la moindre de ses parties.

La position et la composition du Centaure renversé, et luttant en vain contre la main qui le subjugue, forme un contraste aussi heureux que naturel, avec l'action de son vainqueur. Mais l'oppo-

sition n'est pas moins frappante pour ce qui est du style de son dessin, plus hardiment articulé, dans les formes beaucoup plus prononcées de la musculature, dans la contraction violente de toutes ses parties, ainsi que dans les vains efforts que fait le monstre pour se relever, et pour échapper au bras victorieux qui le dompte.

De quelque côté que l'on voie ce groupe, l'action, par le changement d'aspect, ne perd sous aucun l'effet principal, dont, il faut le dire, ce peu de paroles descriptives, ne sauroient ni réveiller, ni retracer l'idée, que dans la mémoire de ceux qui l'ont vu.

Difficilement, on doit le reconnoître, la sculpture pourroit trouver à traiter un sujet plus et mieux approprié, soit à ses moyens particuliers, soit à l'expression des deux genres de nature ou de formes caractéristiques, qui conviennent, les unes au genre de style noble et héroïque, les autres à la qualité d'une musculature fortement ressentie. Or ici, d'une part, et très-naturellement, sans aucun contraste cherché ou affecté, le sujet, par le rapprochement obligé des deux personnages, offre au spectateur, dans le héros vainqueur, toute la beauté d'un corps se développant, par une action forte, mais sans violence, sous les formes les plus heureuses. Ce sont les mouvemens les plus simples, les plus naturels, et tout

à la fois les plus propres à faire briller les ressorts puissans de la plus belle organisation corporelle que l'art puisse produire. D'autre part, on ne sauroit trouver ailleurs l'image d'une contraction plus violente et plus vraie à la fois, que celle du Centaure, terrassé sous la massue de son adversaire. On ne pourroit supposer un jeu de musculature plus énergiquement prononcée, ni une douleur plus fortement exprimée que celle de sa tête, ni en général une contraction plus hardie et plus vraie à la fois, ni plus savamment rendue, dans toutes les parties des deux natures dont se compose le corps du monstre abattu, et pressé sous le genou du héros.

On n'a pas non plus laissé d'admirer dans le Centaure la savante et adroite liaison des deux natures de l'homme et du cheval, liaison que certaines positions peuvent rendre quelquefois difficultueuse ou peu agréable à la vue.

Je savois que, depuis plusieurs années, occupé de tant de côtés, et distrait de tant de manières, Canova, après avoir formé le modèle de ce groupe, et l'avoir fait mettre aux points, ou ébaucher en marbre, le laissoit sans le terminer. Dans la vérité, cet ouvrage ne lui avoit point été commandé, et beaucoup d'autres, moins importans pour sa gloire, s'emparoient de tous ses momens. Cependant je l'engageois souvent à se commander lui-

même cet ouvrage, dût-il, ce que je ne pensois pas, rester sans acquéreur. Je ne cessois de lui exposer que quelquefois la réputation peut perdre, loin d'y gagner, à se diviser sur un trop grand nombre de travaux; que souvent encore, si elle gagne en étendue, elle peut perdre en valeur intrinsèque. Canova le comprenoit aussi, mais la fatigue d'une aussi grande entreprise commençoit à l'effrayer. Pour vaincre son indécision, il sembloit avoir besoin d'une sorte de contrainte, telle que la commande de quelque important personnage. C'est ce qui arriva enfin.

La ville de Milan désira en faire l'acquisition. Canova reprit courage. Rien ne pouvoit le flatter davantage, que de voir placer en Italie une de ses plus grandes entreprises. Il se mit donc à l'ouvrage avec la plus grande ardeur, et il parvint au terme de cette laborieuse exécution, en 1819 (1).

Ses vœux furent encore trompés.

Sur ces entrefaites, l'empereur d'Autriche vint à Rome, et dans la même année. Il vit le groupe colossal de Thésée et du Centaure avec une telle admiration, qu'il ne put résister au désir d'enrichir de ce nouvel ouvrage sa ville capitale. Les événemens de la guerre, et ceux de la paix qui l'avoient suivie, venoient de changer la destinée

(1) *Voyez* sa lettre en date du 25 novembre 1819.

de l'Italie, c'est-à-dire, qu'à l'exception de Venise et de Gênes, elle avoit vu rétablir sous leurs anciennes dominations, tous les États que les révolutions et la guerre leur avoient enlevés. Milan étoit par conséquent redevenu une dépendance de la puissance Autrichienne. L'empereur d'Autriche se retrouva donc un droit acquis, sur l'ouvrage destiné à une ville rentrée sous son autorité, et il fit transporter le groupe à Vienne.

On sait qu'il reçut dans cette ville de magnifiques hommages. Un édifice, rappelant celui du temple de Thésée à Athènes, fut construit pour le recevoir, et plus d'un autre morceau de la sculpture de Canova lui sert d'accompagnement.

Assez long-temps avant l'achèvement de ce groupe, achèvement dont le retard fut causé par beaucoup de circonstances, je reçus de Canova une lettre qui m'annonçoit l'entreprise d'une statue équestre colossale de bronze, en l'honneur de l'homme dont il venoit d'achever la statue pédestre et colossale en marbre. Dans cette lettre, il me rappeloit, qu'à son premier voyage à Paris, en 1802, pour faire le portrait de Bonaparte, qu'il destinoit à une statue de marbre en pied, je lui avois conseillé de se conduire dans sa partie, comme je voyois que faisoit et devoit continuer de faire son modèle, dans la politique; c'est-à-dire

Statues équestres colossales en bronze.

de le suivre dans l'ascension de son ambition toujours croissante, et de transformer l'ouvrage de marbre en pied, contre un monument équestre en bronze. (*Voyez plus haut, page* 124.) Canova m'envoyoit en même temps deux gravures au trait, comprenant les quatre aspects principaux de sa nouvelle composition. Ces gravures m'étoient dédiées à cause du conseil que je viens de rappeler, et j'en ai reproduit le texte. (*Page* 125.)

D'après ces dessins, je ne pus guère juger d'autre chose, que de l'ensemble ou de la composition générale. J'y fus donc frappé de la position ou de l'attitude, à mon gré tout-à-fait nouvelle, du cavalier. En effet, on l'y voit se retournant, comme pour regarder en arrière, et sans doute, pour indiquer qu'il commande à ses troupes de le suivre. Ce mouvement me parut assez significatif, et clairement désigné, lorsqu'on sait qu'il s'agit d'un général d'armée. Je l'aurois fort approuvé, non-seulement en peinture, mais aussi dans un bas-relief où se trouveroient représentés, et plus ou moins indiqués, soit celui qui ordonne, soit ceux auxquels s'adresse l'ordre de suivre.

Mais l'isolement nécessaire de la statue en ronde bosse, au milieu du vide d'une grande place, me paroissoit ne devoir offrir au spectateur qu'une image tronquée, ou la moitié d'un fait que rien ne pouvoit compléter. Il me sembloit d'ailleurs,

que supposer en sculpture le général d'une armée, se retournant vers un groupe de soldats pour ordonner de le suivre, seroit une sorte d'hypothèse aujourd'hui difficile à rendre admissible. Que l'art militaire actuel, vu le nombre infini d'hommes qui composent une armée, tend à exclure dorénavant l'idée, et plus encore la réalité d'action physique et individuelle de la part du général, qui fait, par ses ordres, et non par son exemple particulier, mouvoir d'innombrables masses. Que dès-lors, l'idée d'un général en statue, peut bien consister, comme on l'a fait quelquefois, dans le geste, mais simplement abstrait du commandement; et, par *abstrait*, j'entends généralisé, ou qui n'a point besoin d'être particularisé d'une manière trop positive.

Une autre considération me parut propre à détourner le statuaire, de donner à son cavalier une posture dramatique et une position contournée; je voulois parler du manque de noblesse. Or, on sait qu'à l'égard d'un monument honorifique, il existe une certaine loi de convenance, qui, comme dans les opinions sociales, interdit le trop de mouvement, et que, sur ce point, toutes les autorités antiques et modernes, se sont toujours trouvées d'accord. A plus forte raison pour une statue colossale, le choix d'une posture, qui ôte au corps d'un héros la gravité, la simplicité de position,

et qui oblige à y introduire des lignes tourmentées ou trop diversifiées, nuira-t-il à l'effet de simplicité, toujours joint à l'idée de noblesse dans les discours, dans les actions, dans les positions et les dehors auxquels la sculpture est nécessairement bornée.

Après avoir déduit ces idées un peu abstraites, contre le projet qu'avoit Canova, de faire retourner et regarder en arrière le corps et le visage de son cavalier, je lui citai tout ce que nous connoissons, tant dans l'antique que chez les modernes, de statues équestres en bronze. Je lui objectai, à son égard, l'inconvénient qu'il y auroit d'introduire en ce genre une nouveauté, qui probablement réuniroit contre elle le plus grand nombre des critiques.

Je lui accordois, que ce que je posois ici, d'après l'usage tout seul, comme une règle de convenance qu'il lui seroit dangereux d'enfreindre le premier, je ne prétendrois pas en faire un axiome universellement applicable à toute espèce d'ouvrage en ce genre. Raisonnant hors du point de la question actuelle, j'accordois qu'il pouvoit y avoir à faire une distinction admissible, entre ce qu'il faut appeler *statue* purement *monumentale*, et ce qu'on peut appeler *statue* simplement *dramatique*, ou sans emploi politique.

La première, selon la signification grammaticale du mot *statua*, *quæ stat*, veut être simple

dans sa composition. Ce n'est que l'imitation généralisée et abstraite de l'*homme*. Si c'est un portrait, elle comportera des modifications particulières, mais elle exclura encore une trop grande variété de mouvement, qui nuiroit à l'effet de la ressemblance. Mais, surtout si le portrait doit être celui d'un grand ou célèbre personnage, tout le monde sait que le trop de mouvement s'accorde mal avec l'impression de la dignité.

Quant à la seconde espèce de statue, que j'appelle *dramatique* et purement d'imagination, c'est-à-dire lorsqu'elle n'est ni portrait, ni monument honorifique, l'artiste est pleinement le maître d'en faire ce qu'il veut.

On admettra encore, disois-je, cette liberté de composition dans des ouvrages d'une petite dimension, et qui n'ont point à jouer de rôle public. J'en citois ici un exemple qu'on trouve parmi les bronzes d'Herculanum, dans une très-petite statue équestre d'Alexandre, dont le cheval au galop, a les deux jambes de devant en l'air; idée tolérable en petit, mais, selon moi, fausse en grand, et surtout en grand colossal, non-seulement par toutes sortes de raisons physiques ou mécaniques, mais parce que de grands mouvemens ou des tours de force, ne sauroient s'accorder avec la gravité qu'exige la représentation honorifique d'un grand personnage.

Mais Canova tenoit beaucoup à sa composition. Il tenoit à l'idée que la statue équestre de Bonaparte devoit exprimer, précisément par le mouvement même dans lequel il le plaçoit, et l'agitation de son esprit, et la vivacité de ses opérations militaires (1).

Du reste, notre discussion n'étoit peut-être pas encore épuisée, que de nouveaux événemens vinrent y mettre fin.

Cependant, le cheval modelé séparément, et fondu de même, par la suite, (heureuse méthode que les événemens survenus ont bien justifiée) fut long-temps exposé dans Rome à la curiosité du public; et il n'y eut qu'un sentiment d'admiration sur la pureté du dessin, la vérité imitative, la noblesse du mouvement, l'expression de la vie. Ce modèle fut ensuite transporté à Naples, où il a été heureusement fondu par Righetti.

Les événemens politiques, comme je l'ai dit, vinrent enfin terminer toute discussion à l'égard du cavalier qui devoit compléter la composition. Ils démontrèrent de plus combien il avoit été prudent pour l'intérêt de l'art, indépendamment de la facilité des opérations mécaniques du fondeur, de diviser le cheval et le cavalier en deux fontes particulières.

(1) *Voyez* la lettre du 11 avril 1810.

On eut bientôt aussi la preuve de ce qui a été avancé plus haut, que Joachim, fait roi à Naples par Bonaparte, n'étoit que le prête-nom, et de celui qui, dans la réalité, commandoit l'ouvrage, et de celui pour qui il devoit être exécuté. La chute politique du premier entraîna la chute de tous les rois qu'il avoit faits en Europe, et qui ne devoient être d'abord que des figurans, pour devenir ses lieutenans et ses instrumens.

Canova plaça donc enfin sur le cheval de bronze dont on vient de parler, la statue d'un légitime roi de Naples, Charles III. Nous lisons qu'il lui donna un caractère majestueux de grandeur et de repos, tel qu'il convient à la dignité d'un prince. On y admire, dit-on, la magnificence du manteau dont la figure est drapée. L'action donnée au personnage, est celle d'indiquer les beaux édifices dont ce prince avoit singulièrement orné sa capitale.

Ce monument devant occuper un des côtés de la belle place, pratiquée en avant du grand temple érigé en l'honneur de saint François de Paule, et en face du palais du Roi, par l'architecte Bianchi, il parut nécessaire de lui donner un pendant. Canova fut donc chargé d'exécuter une seconde statue équestre et colossale en bronze, destinée au roi Ferdinand (1). Le cheval, dont il acheva le

(1) *Voyez* les lettres des 18 mai et 13 juillet 1821.

modèle dans une dimension un peu inférieure à celle du précédent, passe, selon l'opinion des connoisseurs, pour un ouvrage encore préférable au premier. On y trouve dans tous les détails, un charme supérieur de contours et de formes, une vivacité de mouvemens et une expression qu'on ne se lasse point d'y admirer, mais surtout dans la tête qui, dit-on, fait l'illusion de la vie.

Les circonstances ne permirent point à Canova de terminer le monument par l'exécution de la figure du roi Ferdinand.

<small>Canova est en butte à quelques attaques de l'envie.</small> Quelques années avant l'époque des derniers travaux de Canova, dont nous venons de rendre compte dans cette cinquième partie, et dont nous n'avons pas cru devoir interrompre le récit, certaines passions envieuses tentèrent une attaque contre lui. La haute renommée à laquelle il étoit parvenu, l'accroissement continuel de ses ouvrages et la célébrité de leurs succès, avoient dû éveiller et susciter contre lui les sentimens d'une maligne envie. Il y fut sensible. C'étoit cependant un honneur qu'il devoit partager avec tous ceux qui s'élèvent trop au-dessus des autres.

On n'avoit pas encore vu d'artiste, en sculpture surtout, recueillir avec un tel accord les suffrages de tous les pays, par des demandes de plus en plus multipliées, soit d'ouvrages nouveaux et ori-

ginaux, soit de répétitions de la même statue, qui, recevant de lui, d'après un premier modèle, un fini de travail toujours différent, devenoient, par le fait, autant de nouveaux originaux, entre lesquels la critique la plus exercée n'auroit su établir aucune préférence. Il n'y avoit point eu dans les temps modernes, et il est difficile qu'on y voie dorénavant nulle part, l'atelier d'un sculpteur transformé, comme on vit celui de Canova, en une sorte de quartier de la ville, et dont l'étendue suffisoit à peine à tous les genres d'exploitations, si l'on peut dire, que d'innombrables commandes le forçoient de multiplier. On pouvoit appliquer à Canova ce que Pline a dit, sous un autre rapport, des peintres dans les beaux temps des arts en Grèce, en changeant seulement le nom de l'art : *Sculptorque res communis terrarum erat.*

Rome, en effet, malgré la fatalité des circonstances, s'étoit encore trouvée le lieu le plus propice à l'extension d'une renommée jusqu'alors sans égale. Presque toutes les nations envoyant des élèves à l'école de Rome, ceux-ci, à leur retour dans leur pays, ne manquoient pas d'y propager le nom de Canova.

Entre ces diverses nations, celle qui alors y comptoit le plus de sujets, ou passagers comme étudians, ou fixés comme talens formés, étoit la grande nation allemande, de tout temps féconde

en savans antiquaires, et que le grand renom de Winckelmann venoit récemment de faire briller par sa célèbre *Histoire de l'Art antique*. Cet ouvrage avoit aussi donné depuis peu l'éveil, dans les contrées germaniques, aux ambitions modernes, et au désir de rivaliser avec l'antique, dans la carrière de la sculpture. On distinguoit donc alors à Rome un sculpteur allemand de beaucoup de mérite, qui vit encore, et dont l'esprit de parti essaya d'opposer le crédit à celui dont jouissoit Canova.

Il est rare que l'esprit dont on parle, garde dans ses prétentions, surtout en fait de goût, une juste mesure. Les arts, en effet, quoiqu'ils aient des principes communs, peuvent comporter, dans leurs applications, de nombreuses variétés, et tous les grands hommes passés nous montrent que la nature, si elle a d'immuables règles, comporte cependant plus d'une manière d'être vue et d'être imitée. Il en est de même de l'imitation en sculpture. Réunissant dans ses œuvres plus d'une sorte de qualité, diversement en rapport avec les diverses facultés de notre ame, elle peut comporter plus d'une sorte de mérite, selon les yeux, et selon les ouvrages de ceux qui se mesurent avec l'antique.

Ainsi, dans l'espèce de lutte qui exerçoit alors la critique, les uns pouvoient emprunter au goût

et aux qualités des statues antiques, ou du moins avant toute autre qualité, celle du grand, du fort, du simple, et pouvoient aussi tomber dans la roideur et la froideur. Il fut assez naturel à ceux qui voyoient l'antique avec cette lunette, de trouver aux ouvrages de Canova quelque chose qui, tendant plus à la grâce qu'à la force, leur paroissoit être inférieur à ce qu'ils prétendoient être la qualité supérieure à toute autre.

On doit dire sur cette question, ce que Canova lui-même avoit remarqué, savoir, que de beaucoup la pluralité des statues antiques étant des copies, et peut-être copies d'autres copies, le plus grand nombre a dû, tout en conservant le caractère de grandeur et de simplicité des originaux, perdre, sous un travail plus ou moins routinier, un certain charme de grâce, une certaine mollesse des chairs, qui ne se trouvent effectivement qu'à un assez petit nombre des morceaux qui nous sont parvenus. Canova n'entendoit point faire en sculpture des hommes de marbre, ou des corps pétrifiés, comme cela put arriver à plus d'un de ses contemporains : il vouloit rivaliser avec la nature, jusque dans l'expression de la vie, qui doit résulter du mouvement que donne l'imitation de la chair. A cela, n'en doutons pas, et au sentiment qui guide le ciseau dans cette route de la vérité, fut due sa grande renommée. Du reste,

cette petite guerre ne fut pas de longue durée. La découverte et l'importation en Angleterre des restes de statues, que la barbarie turque avoit épargnées dans les frontons du temple de Minerve à Athènes, répondit pour lui à ses détracteurs. C'est là qu'on vit que la grandeur du style, la correction du dessin, la hardiesse et la sévérité des formes du corps, peuvent s'allier avec la mollesse des chairs, et avec une certaine flexibilité de lignes et de contours, que le sentiment du grand et du vrai imprime à la matière la plus réfractaire.

Je n'ai rappelé ici la petite guerre de rivalité qui fut suscitée contre Canova, vers le temps où nous sommes de son histoire, que pour dire qu'il fut sensible à quelques attaques d'une malveillance honteuse, et qu'il en triompha, au point de rester sans contradicteur, et sans aucune opposition à Rome.

Ce n'est pas que la critique l'ait jamais blessé, quelque tort qu'elle eût, pourvu qu'il n'y découvrît point de malignité. Il lui arriva quelquefois de me mettre dans la confidence de ses plaintes, sur le manque de succès qu'éprouvèrent à Paris certains envois qu'il y avoit faits. Quelquefois aussi, il se plaignoit des prédilections qu'avoient obtenu certains de ses ouvrages, qu'il estimoit moins, sur quelques autres qui avoient eu un moindre succès.

Ainsi, jaloux de se faire connoître, dans les premiers temps, par des ouvrages d'une plus haute importance que sa Madeleine pénitente, il avoit envoyé à Paris le torse moulé et coulé en plâtre de son génie du tombeau de Rezzonico, et un plâtre du premier de ses deux Pugilateurs. Ces deux ouvrages ne furent guère vus que des artistes, et ne se rencontrèrent point avec l'époque d'une exposition publique. Dès lors, leur sensation fut assez médiocre. Un fragment de figure détaché de son ensemble ne pouvoit point provoquer une grande admiration, et le Pugilateur en plâtre, vu sans son pendant, perdoit beaucoup de son intérêt. Je ne dissimulai point à Canova l'effet, ou, pour mieux dire, le manque d'effet de ces deux morceaux, résultat toutefois fort insignifiant pour son talent. Il m'y parut cependant assez sensible, si j'en juge par la réponse qu'il me fit.

Il arriva, en effet, que ce prétendu désagrément coïncida avec les tracasseries envieuses dont j'ai précédemment parlé, et dont il me donnoit quelques détails dans cette même réponse. On y voit que, son zèle allant toujours croissant avec le nombre et la grandeur de ses entreprises et de ses succès, il souffroit avec peine les éloges donnés à ses premiers ouvrages. C'étoit, pour ainsi dire, le désobliger, que de louer devant lui cette admirable Madeleine pénitente, qui avoit re-

cueilli, quelques années auparavant, à Paris, les plus éclatans témoignages d'admiration.

Seconde et nouvelle statue de la Madeleine pénitente. Auroit-il porté contre ce charmant ouvrage, un sentiment contraire à celui que la nature inspire à tous les pères pour leurs premiers nés? Je serois porté à le croire, d'après l'indifférence avec laquelle il m'en parloit. Ce qui me le feroit penser encore, c'est que, vers le temps où nous sommes parvenus de son histoire, il voulut exécuter une nouvelle Madeleine pour le prince Eugène, et qu'on voyoit dans son palais à Munich. Du reste, quelques critiques avoient été faites sur la première, à laquelle on reprochoit une légère incohérence de proportion entre le visage si heureusement atténué par le jeûne ou la douleur, et quelques autres parties du corps, telles que les bras, qui paroissoient moins en harmonie avec le sentiment d'exténuation, indiqué si heureusement et avec tant d'habileté dans le visage. Peut-être Canova auroit-il pu profiter de cette seconde édition pour faire disparoître ce léger manque d'accord.

SIXIÈME PARTIE.

CANOVA n'avoit pu ne pas être sensible aux attaques d'une critique, dont l'excès, de la part de certains censeurs, devint bientôt le correctif. Ajoutons que s'il en manifesta le déplaisir à quelques amis, il eut le bon esprit de n'y répondre publiquement que par de nouveaux ouvrages; et bientôt sa réputation l'éleva trop haut, pour que les traits de l'envie pussent l'atteindre.

Ce fut alors qu'il termina la statue de Marie-Louise sous l'emblême de la *Concordia*. Ce motif lui fut inspiré par le fait même qui avoit ou occasionné, ou fait conclure la paix avec l'empereur d'Autriche.

Il fut réellement heureux pour Canova, de s'être rencontré dans un temps et à une époque où, avec l'indépendance absolue de son talent, le goût

<small>Statue de Marie-Louise sous la forme d'une *Concordia*.</small>

de l'antiquité s'étant répandu de plus en plus, il eut l'entière liberté de devenir le *continuateur* des anciens. Or, c'est ce qu'il fit avec un succès toujours croissant, soit dans la manière et le style de ses compositions idéales, soit dans les motifs et les idées métaphoriques des statues-portraits de ses contemporains. Nous voyons qu'il eut l'art et le secret de les travestir, avec autant de liberté que de vraisemblance, en personnages dont le costume les feroit passer, tantôt pour des matrones romaines, tantôt pour des divinités fabuleuses, tantôt pour des images allégoriques, et avec une si heureuse réminiscence du goût approprié jadis à leur personnification, qu'un ancien Grec ou Romain, s'il revenoit au monde, en recevroit l'illusion complète de ses anciennes pratiques.

Nous ne trouvons guère, je pense, dans les antiques qui nous sont parvenus, de statues auxquelles on pourroit donner, avec quelque certitude, le nom d'une *Concordia*. Canova n'en a pu emprunter que l'idée, mais non la composition, à des revers d'un assez grand nombre de monnoies romaines, où cette image est réduite à la plus petite dimension possible. Ainsi il eut, dans sa statue, l'entier mérite de l'invention Ce lui en fut encore un particulier qu'il faut reconnoître, d'avoir su convertir en une tête propre au rôle

allégorique de sa statue, et toutefois sans manquer à la ressemblance, les traits sans valeur idéale ou poétique de la princesse. On diroit que Canova auroit eu un secret particulier, celui de voir le médiocre, le vulgaire et le banal, comme au travers d'une lunette qui supprimoit à ses yeux les petitesses, les incorrections d'une ressemblance minutieuse, pour n'en conserver que l'ensemble et les traits généraux. Mais que dis-je? ce fut vraiment là ce verre magique, dont usèrent réellement tous les grands artistes de l'antiquité, et c'est à son aide encore que celui qui sait s'en approprier l'emploi, passe trop souvent pour être le copiste des ouvrages des anciens, lorsqu'il ne fait que se rendre propre le système de leur manière de voir.

Ainsi donc, Marie-Louise, fort reconnoissable dans les traits généraux de sa physionomie, se trouva, sans disparate aucune, transformée, par la composition de Canova, en une sorte de déesse majestueuse, assise sur un' de ces trônes que les Grecs, dans leurs temples, donnoient à leurs divinités, en y comprenant le *thranium* ou marchepied. Un diadême est sur sa tête, d'où descend, en se composant avec beaucoup de dignité, l'ample draperie dont l'artiste a su fort habilement diversifier tous les mouvemens, selon les différens aspects, et avec autant de goût que d'élégance.

Sa main droite élevée tient un long sceptre, et la gauche porte une patère.

Le célèbre et savant historien de la sculpture moderne, M. Cicognara, se rappelant, à l'occasion de cette statue, la partie de notre ouvrage intitulé le *Jupiter Olympien*, où nous avons traité avec détail, et restitué en dessin, ce qui regarde les *trônes des divinités*, autrement les divinités des deux sexes assises dans de magnifiques trônes, s'est plu à citer quelques-unes des restitutions que nous en avons données. Nous pensons comme cet illustre critique, et nous aimons à penser comme lui, qu'il ne manqueroit que l'ancienneté à la *Concordia* de Canova, pour mériter de trouver place parmi ces ouvrages de l'art grec.

Après les événemens politiques survenus en France, par la chute de l'époux de Marie-Louise, l'empereur d'Autriche revendiqua cette statue, et il la fit placer à Colorno.

Statue de la Muse Polymnie.

Mais un des plus charmans ouvrages qu'ait produit le ciseau de Canova, fut, à cette époque, une statue féminine, destinée à devenir une Muse, sous le prête-nom de la princesse Élisa, et à redevenir par la suite une statue tout-à-fait idéale. Il paroît que, dans l'origine, la statue auroit reçu la tête portrait dont on a parlé; et, quoique la chose eût cessé d'avoir lieu, plusieurs ont continué

de lui donner le nom de la personne que nous venons de désigner.

Dans la vérité, Canova, en entreprenant cette statue, eut une double intention; soit de donner à la tête la ressemblance de la personne désignée; soit, selon les circonstances, de lui faire, s'il y avoit lieu, une tête idéale.

On ignore, et il est devenu tout-à-fait indifférent de le rechercher, ce qui put mettre l'artiste dans le cas de se réserver la chance de cette alternative. Toutefois, on devine facilement que plus d'une circonstance, selon les événemens de ce temps, auroit pu donner lieu à quelque prévision prudente.

Il est certain qu'en exécutant cette statue, destinée à porter dans tous les cas le nom de la Muse Polymnie, Canova laissa long-temps le marbre de sa tête dans un état d'ébauche, qui, jusqu'à la fin, devoit permettre l'indécision. Il n'est pas moins certain que, finalement, cette tête fut terminée tout-à-fait selon le caractère purement idéal; ce dont je possède la preuve, par une copie en marbre que m'en a envoyée Canova. Tel est toutefois le pouvoir magique de la prévention, que la statue ayant été exposée en public, les uns (c'est M. Cicognara qui nous l'apprend) vouloient y trouver le portrait de Caroline, les autres d'Élisa, deux sœurs de Bonaparte : discussion au reste deve-

nue aujourd'hui tout-à-fait oiseuse. Mais ce qui ne produisit ni incertitude ni contestation lorsque la figure parut, destinée qu'elle avoit été à être, n'importe sous quel semblant, la Muse Polymnie, ce fut le charme tout-à-fait particulier qui en retraça l'idée poétique, avec une élégance de talent, qu'aucune autre figure de Canova n'avoit encore spécifiée avec autant de bonheur.

Les attributions que la mythologie du parnasse grec affecte à cette Muse, sont, comme l'on sait, de plus d'un genre. On en a fait quelquefois la dépositaire des faits passés ou des annales historiques. Souvent encore (et c'est l'hypothèse la plus probable, d'après la composition de son nom, où l'on trouve à changer la syllabe du mot μνια en μνημα) elle est devenue la même que *Mnémosyne.* Effectivement ce que l'on appelle les *fables,* n'étant, le plus souvent, que des traditions de choses, de personnes, ou d'actions défigurées ou dénaturées, on fit assez naturellement de leurs souvenirs tronqués une des attributions de Polymnie. Cela se trouve prouvé par l'épigraphe de la Polymnie des peintures d'Herculanum, dont la plinthe porte écrits ces mots : Πολυμνια μυθοι. Ainsi, ce que nous appelons les fables ou les *mythes,* (choses, personnes, ou actions, que recouvre le voile plus ou moins épais des temps passés) étant

du domaine mythologique de Polymnie; on a remarqué que l'art, dans ses images ou ses représentations figurées, a eu soin d'y introduire une particularité assez intelligible aux yeux. Pour rendre sensible cette obscurité, qui enveloppe plus ou moins la science du passé dont elle est l'emblème, les artistes ont drapé ses figures, de façon à lui couvrir entièrement le corps. Telle est en effet la Polymnie du Musée du Vatican. Ses deux bras sont enfermés dans les plis de l'ample étoffe qui la couvre et l'enveloppe du haut en bas.

La Polymnie de Canova est restée fidèle à ce costume allégorique. Un de ses bras est entièrement recouvert ainsi que la main, sous le *peplos*, qui en laisse toutefois distinguer les contours. L'autre avant-bras qui sort de la draperie, se dirige vers sa bouche ainsi que l'index de la main qui s'en approche, à l'instar de la Polymnie peinte du Musée d'Herculanum. Le geste ou la position de la main, telle qu'on vient de la décrire, est, comme chacun sait, l'indication sensible du mouvement instinctif de celui qui cherche à rappeler dans sa mémoire une chose passée. Canova n'a pas oublié non plus la couronne de fleurs qui est encore un des attributs de cette Muse; mais, au lieu de la lui mettre sur la tête, il l'a fait entrer fort agréablement, comme accessoire suspendu, au

bout d'un des bras du trône, sur lequel siége la figure avec une grâce infinie.

Le trône dont on parle est un superbe siége, avec deux bras, un dossier à l'antique, et des jambes recourbées. Un *scabelon* est sous les pieds de la Muse. Mais que peut faire le discours pour donner à comprendre ce que les yeux seuls peuvent saisir, c'est-à-dire l'ensemble de la plus gracieuse composition qui soit peut-être sortie du génie de Canova? En effet, pour la décrire, il faut la décomposer. Il faut, en tournant, et en parcourant ainsi tous ses aspects, du haut en bas de la figure, dire que l'attitude est pleine de charme; que la position de la tête et l'élégance de sa coiffure se disputent les suffrages du spectateur; que les contours du cou et l'attitude générale du corps respirent la grâce; que le jet de sa draperie ondoyante est des plus heureux; que les variétés pittoresques et l'ampleur de ses plis, ne dissimulant aucune partie de son corps, en rendent les formes sensibles de quelque côté qu'on se tourne. Mais, lorsque le discours aura rappelé à celui qui a vu l'ouvrage les beautés et les charmes dont sa mémoire a conservé l'empreinte, il n'aura, dans le fait, rien appris à celui qui ne l'aura point vu. Ce qui sera vérité pour l'un, restera toujours pour l'autre ou énigme ou problème.

Cette charmante production de Canova m'a

toujours paru une de celles qui, tout en faisant évaluer au plus juste la nature de son talent, aident à mieux définir chez lui le mérite d'originalité, qu'il avoit plu à quelques-uns de lui contester.

Il faut en effet comprendre que, s'étant une fois placé franchement sur le terrain et dans le système de l'art antique, dont il se fit le continuateur, il ne se pouvoit pas que, dans plus d'un ouvrage, il ne reçût le ton de chacun des modes propres aux inventions de l'antiquité. Oui sans doute, cela fut vrai de lui, comme cela l'avoit été, pendant plusieurs suites de générations, d'un grand nombre d'artistes venus successivement, tels que les Phidias, les Scopas, les Polyclète, les Myron, les Praxitèle, les Lysippe, etc. etc. Tous ces grands artistes, répétant toujours le même style, les mêmes principes, les mêmes erremens de goût, les mêmes procédés d'exécution, n'en furent pas moins reconnus pour originaux dans leurs ouvrages; ouvrages fort différens de ceux que de nombreux copistes répétèrent mécaniquement par la suite, et dont un très-grand nombre sans doute nous est parvenu.

Ainsi devons-nous avancer que Canova imita l'antique, c'est-à-dire, comme l'avoient fait jadis les artistes des plus beaux siècles, en s'identifiant avec les erremens, les maximes, le goût et la

manière généralisée de voir et d'imiter la nature ; en se réglant, si l'on veut, sur les maximes des prédécesseurs ; en marchant, si l'on veut encore, dans leurs routes, mais non sur leurs pas. Chacun donc imprimoit à ses œuvres les qualités qui lui étoient propres, et aussi ses défauts personnels.

Ainsi reconnoît-on que, dans tout ce qu'a produit Canova, rien, si l'on peut dire, ne respire plus l'antique et d'une manière plus sensible, que sa Muse Polymnie; et toutefois, il faut reconnoître qu'il n'a jamais été plus original, plus lui-même, que dans ce charmant morceau.

Il devoit encore être enlevé à l'Italie. La ville de Venise en fit présent à l'empereur d'Autriche, à l'occasion de son nouveau mariage.

<small>Groupe des trois Grâces.</small> Si ce que je viens de dire, sur ce que doit être l'imitation de l'antique jointe à l'originalité de l'imitateur, avoit besoin d'une démonstration plus frappante, on la trouveroit encore, je pense, dans le groupe des trois Grâces, que Joséphine avoit demandé à Canova, et dont il fit depuis une répétition pour lord Bedford.

Ce sujet dut être assez multiplié dans l'antique, si l'on en juge par les notions très-nombreuses que les écrivains nous en ont transmises, et par les restes qui nous en sont parvenus, œuvres

soit de peinture, soit de bas-relief, soit de ronde bosse.

Selon l'idée que nous en a donnée Pausanias, dans le groupe de ce temple qui leur étoit consacré à Élis, chaque figure, faite en bois avec des draperies dorées, tenoit un symbole, savoir : une branche de myrte, une rose et un osselet. Cela nous semble indiquer que les trois figures, au lieu d'être posées et réunies, à la manière du marbre de Sienne, en ligne droite, et de sorte que deux soient vues en face ou en devant, et l'autre par le dos, devoient se composer en cercle, se tenant chacune par un bras. (On sait que telles sont les Grâces de Germain Pilon, pour s'accorder à l'emploi que le sculpteur leur avoit donné.) Très-certainement encore devoient être ainsi groupées en cercle, les trois Grâces situées au haut d'un des deux montans du dossier du trône du Jupiter Olympien, par Phidias. L'espace n'auroit pas permis de les placer à cet endroit sur une ligne droite.

Soit que l'on consulte les autorités antiques sur la composition des trois Grâces, soit, qu'à part tout exemple, on cherche les variétés d'agencement que ce sujet, nécessairement en groupe, peut comporter, on n'a que le choix entre les figures en cercle, ou les mêmes en ligne droite; et nous croyons avoir assez montré qu'il y a, dans

l'antique, exemples de l'une et de l'autre manière.

Maintenant, nous pouvons avancer, qu'à l'égard d'un groupe en figures de grandeur naturelle, le monument de Sienne eût été le seul que Canova auroit pu prendre pour type.

Cependant, libre de toute sujétion mythologique en ce genre, il nous paroît qu'il ne dut considérer son sujet, pour les temps modernes, que sous le rapport vague et indéfini de la qualité que nous appelons *la grâce*. Les symboles donnés par les anciens à chacune de leurs trois Grâces, pourroient donner lieu à des interprétations, qui, devenues plus ou moins vagues aujourd'hui, auroient ici peu d'intérêt. Le seul point de critique en rapport avec le parallèle que nous pouvons faire du groupe de Sienne et de celui de Canova, est que le premier devoit représenter des divinités ou des êtres existans dans la croyance religieuse, et dont une succession de monumens répétés par l'art, avoit dû consacrer la manière d'être.

Sans doute il pouvoit être libre à l'artiste moderne de reproduire cette personnification mythologique, comme celles des autres divinités de l'antique Olympe. Mais telle n'a point été l'intention de Canova, dans son groupe des trois Grâces.

C'est ce que nous démontre, et la composition générale par sa variété, et le genre particulier

d'expression qu'il a su imprimer au tout, par le caractère de chacune des figures, et à chacune d'elles, par le motif de son action et l'intention de son rapport avec ses compagnes.

Au lieu donc de faire ce qu'on appela jadis les *trois Grâces*, Canova prétendit faire ce que nous appelons aujourd'hui *la grâce*, sous trois aspects. Or, *la grâce* comme nous l'entendons, n'est plus, et dans la langue, et dans le sens qu'on donne à ce mot, qu'une sorte d'agrément que l'analyse du discours ne sauroit définir, puisqu'il sert lui-même à définir les êtres, les actions, les choses et les ouvrages qui le possèdent. C'est au sentiment seul à définir le sentiment, ce qui signifie qu'il est indéfinissable.

Mais, comme le sentiment de *la grâce* se fait saisir dans les ouvrages de la nature et de l'art qui possèdent cette qualité, Canova a prétendu la rendre sensible; d'abord en empruntant, pour la personnifier les images du sexe féminin, que la nature a doué spécialement de ce privilége; ensuite en donnant à chacune de ses figures les mouvemens qui se prêtent le plus au développement de cette qualité; enfin, en imprimant dans les traits de leur physionomie quelques-unes des nuances toujours sensibles, mais toujours légères, (et qui se manifestent diversement) d'une affection plus ou moins timide ou démonstrative, plus ou

moins empressée ou réservée, selon les différences de caractère et de tempérament.

Ce sont donc les variétés légères de cette qualité ou de ce sentiment, que l'artiste, qui en étoit éminemment doué lui-même, a prétendu rendre ici sensibles, mais dont notre froide analyse peut à peine faire comprendre le système. Ce sont, non les emblêmes mystiques de *la grâce*, mais les modifications visibles d'une qualité abstraite, qu'il a voulu nous faire saisir par un enlacement ingénieux et nouveau de trois figures féminines, qui, de quelque côté qu'on les considère, en tournant à l'entour, nous montrent, sous des aspects toujours divers, des variétés de positions, de formes, de contours, d'idées et d'affections ingénieusement nuancées.

Le groupe des Grâces de Sienne se trouve, par le fait obligé de son système, composé dans la manière et l'esprit du bas-relief. De ses trois figures, deux, savoir celles de chaque côté, sont entièrement symétriques; de sorte que, sous l'un et l'autre des deux seuls aspects qu'il présente, l'un en devant, l'autre en arrière, il y a nécessairement répétition identique de deux figures.

Le groupe de Canova, au contraire, offre un enlacement des trois Grâces, tellement combiné dans le sens des variétés d'affections qu'il doit produire, que, de quelque côté qu'il le considère,

le spectateur a toujours à voir trois poses, trois dispositions, trois aspects différens. Or ces aspects divers, sans être contraires, présentent des variétés de proportions, de formes, de contours et de mouvemens, dans lesquels chaque figure se développe avec un charme toujours nouveau. Il y a également dans l'enlacement des bras de chacune des Grâces, autour des épaules, des corps et des têtes l'une de l'autre, une disposition toute nouvelle et tout-à-fait conforme au but que l'artiste s'est proposé. Ce but, nous l'avons indiqué, en disant que ces figures ne sont que l'expression, mise en mouvement, des effets extérieurs produits dans les actions, les positions et les formes, par le sentiment de ce que nous appelons *la grâce*. Or, on doit l'avouer, nul ne peut voir ce groupe sans y trouver écrite cette idée et ses principales variétés.

Il y avoit un autre point à observer, et toutefois d'une observance difficile en un pareil sujet; je veux parler de la bienséance, nonobstant la nudité que le sujet, dans le langage de l'art, devoit exiger. On doit dire que l'artiste y a pourvu autant qu'il étoit possible. Une sorte de draperie, en manière d'une longue écharpe, que l'on peut supposer avoir dû servir, dans les usages de la danse, aux évolutions et aux enlacemens variés des personnages entre eux, joue et semble encore ba-

diner ici entre leurs positions : elle y introduit encore quelques détails propres à faire valoir le travail de la chair. Mais ces détails de draperies ont eu aussi pour objet de voiler ce que la bienséance devoit recommander de soustraire aux yeux.

Un autel à l'antique est placé en arrière de deux de ces figures, soit comme point d'appui et objet de solidité naturelle, soit aussi comme accessoire analogue au sujet. Il est environné de guirlandes, et il porte trois couronnes de fleurs.

C'est bien par cet ouvrage, qu'en terminant sa description, nous désirons et faire voir et donner à comprendre comment, et avec quel sentiment original et à lui propre, Canova sut, en se pénétrant du goût de l'antiquité, en devenir l'imitateur libre, et non le servile copiste, ou le froid traducteur.

Statue de la Paix. Le sujet de la statue de la Paix, annonce une époque saisie par Canova en 1814, pour célébrer l'aurore d'une paix, qui, bien que troublée quelques instans par la rentrée de Bonaparte en France l'année suivante, fut bientôt rétablie. Cette paix avoit rendu à Rome le souverain Pontife Pie VII, enlevé de sa capitale, et captif en France depuis plus de quatre ans. Canova exécuta cette statue dans la proportion de six pieds, pour le comte Romanzoff, en Russie.

L'ensemble de la statue ne manque ni de grandeur ni de noblesse. Une *stola* d'un assez bel ajustement, laisse à découvert une bonne partie de la draperie, ou du vêtement de dessous, dont les plis fins et légers contrastent avec l'étoffe supérieure. La tête de la figure est élégamment posée, et sa coiffure est ornée d'une couronne faite dans la forme de feston, mêlé à des feuilles de laurier. Son bras gauche tient un long sceptre. Le droit repose sur un cippe circulaire très-élevé, et sa main tient une branche d'olivier. Le pied de la figure, du même côté, presse le corps d'un volumineux serpent, dont les anneaux et les replis nombreux viennent en avant de la plinthe et se composent avec elle.

Sur le cippe dont on a parlé, sont gravées les dates de divers traités de paix conclus avec la Russie.

Il nous reste à parler d'un accessoire assez nouveau dans ce sujet, donné par Canova à sa figure de la Paix; je veux dire les deux grandes ailes qu'on lui voit. J'ignore s'il est permis d'affirmer qu'on trouve dans l'antique un exemple de cet attribut, donné aux figures crues être celles de la Paix, sur les revers de plus d'une médaille. On sait que trop souvent les monétaires faisoient, et assez arbitrairement, des transpositions d'attributs à certaines figures; l'on n'ignore pas non

plus que ceux qui expliquent les revers des monnoies romaines, ont pu se méprendre dans l'interprétation de certains accessoires, et leurs applications à certaines figures. Généralement, il nous semble que c'est à la Renommée que les anciens donnèrent des ailes, et plus souvent encore à la Victoire.

Cette dernière, cependant, fut plus d'une fois (c'est Pausanias qui nous l'apprend) représentée sans ailes. Il y avoit à Athènes un temple de la Victoire ανπερος. L'intention avoit été, dit le voyageur écrivain, de la fixer dans la ville, en lui ôtant les moyens de s'envoler.

Seroit-il possible ou probable que, dans un motif contraire, mais dont l'application allégorique eût été provoquée par les circonstances de son époque, et du temps où il fit cette statue, l'artiste auroit eu l'intention d'exprimer les nombreuses et rapides variations de guerre et de paix, que les puissances belligérantes d'alors éprouvèrent? Au reste, les diverses dates de traités de paix, gravées sur le cippe, qui accompagnent la figure, pourroient avoir fait imaginer de désigner, par un accessoire aussi sensible, les vicissitudes, alors si multipliées, de l'état de paix.

Quel qu'ait été le motif de cet accessoire, on ne peut nier qu'il ne donne à cette statue un intérêt nouveau, qui en agrandit la composition, et ajoute

à la noblesse de son apparence. L'ensemble de la pose, le noble maintien de la tête, l'aspect général, le style du costume, la variété des lignes, ne peuvent que recommander l'ouvrage, comme une des plus estimables productions de Canova.

Nous croyons devoir placer ici, et immédiatement après, un ouvrage de lui beaucoup plus important, qui suivit le précédent d'une année, mais qu'un rapport facile à saisir, en doit encore rapprocher. Je veux parler du beau groupe de Mars et de Vénus, dont le sujet, entendu mythologiquement ou allégoriquement, doit être considéré comme l'emblême le plus significatif de la paix.

Groupe de Mars et Vénus.

L'antiquité nous présente d'assez nombreuses images de Mars et Vénus groupés, où la déesse est représentée dans l'action ou l'intention de fléchir, par ses discours, le terrible dieu des combats. Quelques groupes de ce genre nous sont parvenus, où ce sujet nous est clairement représenté. L'un se voit dans la collection gravée du *Museo Fiorentino*. L'autre existe au *Museo Capitolino*, où la tête de Mars semble être un portrait. Nous crûmes, dans le temps où fut transportée à Paris la Vénus de Milo, que cette figure, semblable par sa pose, sa composition et sa draperie, aux Vénus des deux groupes cités, avoit dû ap-

partenir aussi à un semblable groupe de Vénus et Mars ; groupe qu'on retrouve figuré de même sur des revers de médailles impériales, et sur des camées ou pierres gravées antiques.

Dans toutes ces compositions, répétées sans doute en des temps divers, d'après quelque bel original, il règne une assez grande simplicité d'action ; les attitudes ont peu de mouvement ; le tout présente une expression peu significative, surtout dans la figure de Mars. On explique fort naturellement cette sobriété de pantomime, et on la trouve fort convenable, dès qu'il s'agit d'abord de mettre en scène des personnages divins, et quand on pense ensuite que la scène est entre une figure qui parle, et une autre qui écoute. Une telle réserve convient aussi au système de dignité qu'ont généralement observé les anciens, surtout à l'égard d'êtres appartenant à l'ordre de leurs divinités.

Si maintenant il s'agit de mettre en parallèle, avec ce système de convenance, le même sujet traité par Canova, on se permettra de faire observer que pour l'artiste, ainsi que pour le spectateur moderne, les personnages des dieux anciens, la plupart, mais surtout de Mars et de Vénus, ne sont plus que de simples et arbitraires allégories. Ce sont des personnifications purement idéales ou poétiques, selon l'image ou la réminiscence

desquelles, l'art de l'artiste et le *goût* du public actuel, prennent plaisir à voir se reproduire aux yeux, les idées jadis religieuses, aujourd'hui simplement emblématiques, qu'expriment, par exemple, les mots *guerre* et *paix*.

Ainsi les représentations que l'art antique fit jadis de ce sujet, durent être appelées *mystiques*, et par conséquent être soumises à des conventions analogues. Mais celles que l'art moderne, et en particulier celui de Canova, s'est plu à renouveler pour nos opinions, ne peuvent être que des inventions *dramatiques*. Les noms de *Mars* et *Vénus* ne sont pas plus à nos yeux la désignation de deux divinités, que leurs images ne sont des simulacres réputés réellement divins. Ce sont uniquement deux idées morales ou poétiques, auxquelles l'artiste est libre de donner, toujours cependant avec la vraisemblance de la fiction qui a continué de leur rester attachée, plus ou moins d'action, de mouvement et d'expression.

Aussi voyons-nous que Canova, en caractérisant le Génie de la guerre, sous les apparences et avec les attributs du Mars antique, a non-seulement pu, mais dû, d'après l'intention dramatique de son personnage, le faire voir dans une pose qui caractérise beaucoup plus l'action. Il est armé pour le combat, il va partir; toute son attitude est celle de l'ardeur guerrière et d'un mouvement belliqueux.

Mais le Génie de la paix semble s'être subitement présenté à lui, pour suspendre son départ et arrêter sa course. Autant la liberté du goût dramatique aura permis à l'artiste poète moderne, de donner du mouvement à sa Guerre personnifiée ; autant il lui deviendra nécessaire d'exprimer, soit par plus de vivacité, soit par le pathétique du geste le plus caressant, la persuasion qui doit arrêter la marche, et changer la détermination de celui qu'elle implore.

Telle me paroîtroit devoir être la théorie critique du goût, en vertu de laquelle il conviendroit de juger le groupe moderne et sa composition, en parallèle avec le caractère et la composition du groupe antique. Dans ce dernier, Mars n'exprime sur son visage aucune passion, et aucun mouvement de son corps ne donne l'idée d'ardeur guerrière. Dans le groupe moderne, au contraire, le visage et le mouvement de la tête du guerrier, l'attitude irrésolue de son corps, manifestent l'effet de ce combat, entre l'amour et la fierté, entre l'ardeur guerrière et la tendresse, qui se disputent ses sentimens et sa résolution.

Il en est de même du personnage de la Vénus, sous l'apparence de laquelle se trouve figurée la Paix, dans le goût moderne. Vénus, dans l'antique, n'exprime, par son attitude, que l'idée

d'une allocution noble et paisible. Dans le groupe moderne, il est difficile de se figurer et d'exprimer avec une plus grande vivacité, tempérée toutefois par la noblesse, une attitude plus calme à la fois et plus passionnée; un mouvement des bras enlacés avec plus d'amour et de tendresse, autour du cou et de la tête du guerrier; une direction plus touchante et plus parlante de la tête; un visage où se fasse mieux entendre l'éloquence d'une supplication amoureuse, et qui déjà, comme on le devine, a produit chez son adversaire un commencement visible d'irrésolution, présage du désarmement qui doit s'ensuivre.

Ce groupe, dont tous les aspects, lorsqu'on tourne à l'entour, produisent les plus heureuses variétés, a été exécuté avec une largeur de formes, et, si l'on peut dire, un amour de travail, qui, sans préjudice de la pureté du dessin, produisent la vérité de la chair, et font disparoître, avec les traces de l'exécution technique, l'idée même de la matière.

Il me paroît, et j'en juge par la date du temps où l'ouvrage fut terminé, que Canova ne lui donna le dernier fini, qu'après le retour à Rome de son troisième voyage en France. Or, ce voyage fut suivi de celui d'Angleterre, où il se trouva, lorsque parurent à Londres ce que l'on appela *les marbres d'Elgin*, c'est-à-dire les restes des statues

placées autrefois par Phidias dans les deux frontons du Parthénon.

A la vue de ces mémorables ouvrages, Canova, comme nous le redirons par la suite, fut frappé, et de la grandeur de leur style, et tout à la fois de la pureté, comme de la largeur de leurs formes; mais surtout de ce prodigieux sentiment d'imitation de la chair, qui semble faire vivre le marbre. Or, c'est ce sentiment qu'il s'étoit toujours proposé de rendre visible dans ses marbres, et c'étoit la recherche de cette vérité imitative, et de son alliance avec la sévérité de la forme, qui avoient suscité contre lui quelques froids et méthodiques imitateurs des statues antiques.

Il y avoit en effet, chez ces hommes, manque de critique, sur une grande partie des antiques de Rome, objets toujours précieux, mais qui ne sont visiblement que des copies, ou de froides et roides contrefaçons d'originaux anéantis. Canova, au contraire, en imitant l'antique, n'entendoit imiter ni la roideur, ni la froideur des lignes droites de ces répétitions, plus ou moins dénaturées jadis par les copistes. Il vit donc, avec un grand plaisir, que son sentiment se trouvoit justifié par les sculptures du Parthénon.

Pour revenir au groupe de Mars et Vénus, son exécution en marbre, commencée dans la prévision ou le pressentiment du goût d'imitation dont

nous venons de parler, eut l'avantage d'être terminée par Canova, après la leçon qu'il avoit reçue des statues de Phidias ou de son école.

L'ouvrage fut définitivement achevé pour le roi d'Angleterre.

Canova, on l'a dit plus haut, avoit déjà répété la statue de son Hébé. Cette jolie figure devoit trouver plus facilement que beaucoup d'autres, et par sa moyenne dimension, et par la nature de son sujet, à se placer, par exemple, dans les salles à manger des palais.

Statue d'Hébé, troisième et quatrième répétitions.

Déjà, en effet, Canova l'avoit exécutée deux fois. Il dut encore en faire deux répétitions : l'une pour lord Cawdor en Angleterre ; l'autre pour la comtesse Veronica Guicciardini à Florence. Sans doute il n'en faisoit pas, à chaque fois, une autre figure ; mais il n'en reproduisoit pas mécaniquement non plus l'image identique. Quelquefois, nous dirons même le plus souvent, les amateurs préfèrent, et non sans raison, un premier ouvrage, en tant qu'original, aux copies que la routine en peut multiplier. Il n'a pas dû en être ainsi des redites de Canova. Jamais personne n'eut moins que lui l'habitude de copier, et surtout d'être son propre copiste. L'incroyable facilité qu'il avoit dans le travail du marbre, le mettoit à portée de faire, et en peu de temps, dans les marbres que

ses praticiens lui livroient, des changemens de détail, des variétés de goût, des inflexions de sentiment, qui pouvoient donner à ce qu'on appelleroit une *copie*, des supériorités de charme, sur ce qui passeroit pour être l'original. De sa part, entre tous les ouvrages dont il multiplioit les épreuves, il y avoit bien, si l'on veut, fraternité : mais cette fraternité n'avoit point de privilége, ni de droit d'aînesse; et nous indiquerions tel de ses ouvrages derniers nés, qui ne reconnoîtroit aucune supériorité à ses aînés d'âge, et qui réclameroit, au contraire, celle de plus d'une sorte de mérite et de préférence.

<small>Naïade se réveillant au son de la lyre de l'Amour.</small>

Nul autre exemple moderne ne peut mieux, que celui de Canova, nous expliquer et nous rendre probable, ce que les récits des écrivains nous ont transmis de la fécondité des statuaires de la Grèce. A quelque point qu'on veuille réduire le nombre des statues de Lysippe, par exemple, et tout en avouant, qu'ayant pratiqué surtout l'art des statues en bronze, plus d'un procédé, aujourd'hui inconnu, a pu lui procurer les moyens de multiplier au delà de notre croyance, les répétitions faciles de la même statue; il résultera toujours, des descriptions de Pline, un nombre de productions, qui, jusqu'ici, d'après les autorités modernes, aura pu être regardé comme fabuleux.

Cependant, à quelque différence près, la même abondance d'ouvrages auroit plus ou moins caractérisé les sculpteurs grecs en marbre.

Nous avions, en quelque sorte, besoin de l'exemple de Canova, pour donner de la vraisemblance aux récits et aux descriptions de l'historien de l'art antique. Car qui peut dire jusqu'à quel nombre il eût porté la liste de ses statues, si, sans excéder les bornes ordinaires de la vie humaine, il lui eût été accordé de vivre encore dix ans, et si plus d'une circonstance ne l'eût pas trop souvent distrait des travaux dont nous allons reprendre la suite?

Nous avons décrit plus haut, dans la statue de Vénus victorieuse, l'image, pleine de noblesse, d'une beauté étendue avec dignité sur un lit richement meublé, et composé de beaux coussins, qui, en tenant élevée la partie supérieure du corps de la figure, donnent à sa pose et à tout l'ensemble, un mélange de grâce et de dignité convenable au caractère de la déesse.

La figure dont nous avons ici à rendre compte, est aussi celle d'une femme couchée. Mais l'espèce de personnage à représenter ainsi, avoit dû suggérer un motif différent. Dans la première, le lecteur peut s'en souvenir, (*voy.* pag. 148) Vénus, mollement couchée, tenant la pomme d'une main, semble, en se délassant du combat, jouir de sa victoire. Dans celle-ci, nous voyons une simple

Nymphe des fontaines, rustiquement étendue sur une peau de lion, qui recouvre, et le terrain, et aussi la butte rocailleuse, laquelle lui sert de chevet, si l'on peut dire, et surmonte l'urne d'où s'échappe l'eau qui désigne l'emploi de la Nymphe. Celle-ci vient de sortir du sommeil; elle se retourne et aperçoit le petit Amour jouant de la lyre, dont les sons ont provoqué son réveil.

Cette statue est entièrement nue, et l'on peut dire d'elle, que pour la décence, elle n'a d'autre voile, que celui de ce certain sentiment noble et chaste, dont l'artiste avoit le don de savoir revêtir la nudité. Du reste, c'est une de ses productions les plus pures de style, les plus correctes, et du travail le plus châtié.

Nous lisons, dans le compte qu'en a rendu M. Cicognara, (tome III, pag. 258) que Canova, pour l'exécution finale de ses dernières statues, avoit pris l'habitude de les faire mouler, et d'en tirer des exemplaires en plâtre. Je me rappelle que, plus d'une fois, je lui avois donné ce conseil. Mais ma seule idée étoit sur ce point, que, ses ouvrages allant se disséminant dans toute l'Europe, on pût en conserver et en voir le recueil, dans une collection de plâtres, susceptibles eux-mêmes de se multiplier, du moins par parties, au moyen du surmoulage.

Mais j'apprends, par M. Cicognara, que Ca-

nova, en faisant mouler ses statues finies en marbre, l'avoit fait, pour tirer de ses empreintes en plâtre, un avantage relatif au rendu de ses marbres. Effectivement l'opération du moulage, procurant l'isolement et la vue séparée de chaque partie des corps, a l'avantage d'accuser à l'œil de l'artiste, beaucoup de petites négligences ou d'irrégularités que la position de ces parties, dans l'ensemble de l'ouvrage en marbre, permet difficilement d'apercevoir. Le plâtre, ensuite, n'ayant ni les luisans, ni la transparence ou le séduisant du marbre, fait naturellement paroître, et dénonce beaucoup de négligences de travail, ce qui suggère à l'artiste de nouvelles recherches, auxquelles, sans cette sorte de critique, il n'auroit peut-être point pensé à se livrer.

Pour revenir à la statue de la Naïade couchée, nous sommes forcés d'en dire ce que tout ouvrage vrai, naïf et simple exige de sa description, savoir, qu'on ne peut pas le décrire. C'est l'effet nécessaire d'une harmonie de formes et de contours, dont les yeux seuls peuvent jouir et juger. Disons cependant que cette statue fut un des ouvrages les plus admirés de la maturité du talent de Canova, et que, lorsqu'elle parut, on la jugea comme étant ce qu'il avoit produit de plus gracieux et de plus complet, dans toutes les parties de l'art que peut réunir un semblable sujet.

Canova en fit, ou du moins il en commença une répétition pour lord Darnley.

<small>Statue colossale de la Religion.</small>

Lorsqu'en 1814, les efforts réunis des souverains alliés eurent renversé la puissance du dominateur de l'Europe, le joug sous lequel continuoit d'être opprimé, depuis plus de quatre ans, le souverain Pontife, fut naturellement brisé. Il se trouva libre, et retourna sans délai à Rome, où il reprit l'exercice actif de son autorité religieuse et politique.

Un semblable événement, qui paroissoit tenir du miracle, devoit naturellement éveiller au plus haut degré le génie des arts. Jamais en effet plus belle occasion n'auroit pu lui être offerte, de signaler la puissance de la religion, dans le triomphe pacifique de son auguste chef. Jamais plus heureux motif ne pouvoit se présenter, d'élever un monument propre à célébrer, et à signifier en même temps, la perpétuité promise au siége apostolique, sur le roc où l'a placé son tout-puissant fondateur.

Mais que peut le génie des arts, lorsque toutes les sources de la fortune publique se trouvent taries, comme elles l'étoient alors à Rome? Ce pays avoit été livré, par tous les genres de tyrannie, de révolutions et de spoliations, à la plus extrême détresse; et le successeur de saint Pierre,

de retour dans sa capitale, eut de la peine à y trouver où reposer sa tête. Toutefois, tel est le privilége d'une religion qui prêche avant tout le mépris des richesses, et dont la vraie grandeur est l'opposé des grandeurs humaines! le souverain Pontife n'en parut dans sa pauvreté et son abaissement, que plus grand et plus riche, mais d'une toute autre grandeur et d'une autre richesse que celles du monde.

Cependant, comme on l'a vu, Canova et sa fortune avoient, par le privilége d'un talent et d'une renommée extraordinaires, échappé aux fureurs et à la proscription de la tyrannie révolutionnaire, et il méditoit un grand projet avec son ami, M. Cicognara.

Ce dernier m'apprend (tom. III, pag. 298 de son *Histoire*) que, vers cette époque, il avoit eu connoissance du grand ouvrage que je venois de publier précisément alors, sur cette partie complètement ignorée par les artistes, des grands ouvrages de la *Statuaire colossale en or et ivoire* chez les Grecs. J'avois pris la liberté, d'après les descriptions les plus détaillées des écrivains antiques, d'en renouveler en dessin les compositions, les proportions, les formes, les accessoires et le goût. Cette grande révélation venoit de paroître dans un très-grand format, sous le titre (que j'ai déjà eu l'occasion de citer) du *Jupiter Olympien, etc.*

Cette réapparition de statues colossales, bien que leur genre, leur matière et leur composition, ne pussent certainement pas reparoître ou se renouveler, dans les conditions de leur antique existence, sembleroit, si j'en crois le savant écrivain que je viens de citer, avoir éveillé chez Canova l'idée de célébrer l'événement du retour de Pie VII à Rome sur le trône pontifical, par une statue colossale représentant, dans une dimension de vingt à trente pieds de hauteur, la Religion chrétienne. Son projet, en outre, étoit d'en faire uniquement à ses frais l'exécution.

En effet, il en présenta bientôt un modèle, mais réduit à la moitié de la grandeur que devoit avoir l'original.

La Religion y est représentée debout, élevant la main droite vers le ciel, tenant de l'autre la croix, qui se compose avec un piédestal circulaire, portant des inscriptions, et sur lequel s'élève un très-grand médaillon, où l'on voit, figurées en buste, les images de saint Pierre et de saint Paul. Ce médaillon est situé de manière à se composer avec une partie de l'ample draperie, qui, descendant du sommet de la tête de la Religion, passe sur le bras droit et retombe à grands plis du même côté. La figure de la Religion porte pour coiffure une espèce de mitre; son vêtement à l'antique est formé de plis, dont la

chute, simple et perpendiculaire, descend jusqu'aux pieds.

Il y a beaucoup d'ampleur dans l'ensemble de cette composition. Peut-être une disposition de draperies un peu surabondantes, contribue-t-elle à donner quelque lourdeur à la masse générale, dont l'ensemble se trouve forcé d'offrir une disposition un peu quarrée. Mais ce modèle, à moitié de grandeur, auroit pu, dans une dimension double, recevoir de son auteur plus d'une sorte de modification.

Du reste, nous pensons avec M. Missirini, que si, selon les paroles de Pline, la majesté du Jupiter Olympien, œuvre de Phidias, avoit ajouté à la religion des païens une autorité nouvelle; le grandiose imposant du simulacre projeté par Canova, n'auroit pu qu'ajouter un nouvel éclat au culte des chrétiens, et ne seroit pas resté, pour le sens extérieur, au-dessous de la hauteur morale des croyances qu'il prêche, et des sentimens que ses doctrines inspirent.

Le désir de Canova auroit été, que ce grand monument de la piété chrétienne, pût trouver à se placer dans la basilique de Saint-Pierre. C'eût été mettre ensemble les deux plus grands ouvrages, l'un de sculpture et l'autre d'architecture.

Il s'adressa donc à l'Académie de Saint-Luc, et il l'invita à donner son avis sur ces deux ques-

tions : *Le monument convient-il à l'église de Saint-Pierre? Dans quelle partie de cet édifice pourra-t-il trouver une place convenable?* L'Académie s'empressa de répondre à l'une et à l'autre de ces questions. Sans aucun doute elle ne pouvoit que désirer, après avoir répondu en général à la première question d'une manière approbative, trouver dans la grande basilique un local approprié au colosse. Elle crut y avoir réussi, en proposant de placer la statue à l'autel *dei santi Processo e Martiniano.*

Pour nous, nous croyons qu'il n'y avoit, dans Saint-Pierre, aucun local propre à recevoir un colosse, qui, par la nature de son sujet, et son énorme dimension, ne devoit occuper, en quelque édifice que ce fût, d'autre local qu'un local principal. Or, toute place de ce genre est déjà prise et occupée depuis long-temps dans Saint-Pierre. Il eût été ridicule que l'objet de sculpture le plus imposant et le plus important, se trouvât relégué dans une des places très-secondaires de l'église. Il eût été moins convenable encore de le situer adossé à un des piliers de la nef, où sans doute il auroit été en vue, mais où il eût gâté l'aspect de l'ordonnance, et où il n'auroit figuré que comme un hors d'œuvre. Un tel monument doit être principal, là où il se trouve; et dans le fait, il n'auroit pu trouver d'emplacement digne de lui, sous tous les

rapports, que dans quelqu'une de ces églises, dont le fond se termine par une grande niche, ce qu'on appelle architecturalement chez les anciens, *hémicycle,* et *cul-de-four,* dans le langage technique de la construction moderne.

Nous voyons, par le résultat qu'eut définitivement cette grande pensée de Canova, qu'il avoit été trop habitué, dans le plus grand nombre de ses ouvrages, à faire des statues sans commande, et sans s'inquiéter de leur destination, ni du local qu'elles devroient recevoir. Peut-être, avant de réaliser son projet de statue, auroit-il dû faire choix de l'emplacement précis qu'elle auroit pu occuper à Rome. Qui sait si, n'y ayant point de place convenable dans l'intérieur de l'église de Saint-Pierre, il n'y auroit pas eu lieu, au moyen de quelque déplacement dans les sommités extérieures de l'édifice, de lui trouver un local digne de la recevoir, et de lui procurer l'effet qu'un tel colosse auroit dû comporter.

L'anarchie usurpatrice qui régna dans Rome pendant plusieurs années, (depuis 1809 jusqu'en 1814) avoit singulièrement favorisé la déprédation, le trafic et le vol des ouvrages antiques. A peine Pie VII fut-il rassis sur le siège pontifical, que Canova reprit l'exercice de la place qui lui avoit été confiée, pour la répression

Canova rétablit et soutient l'Académie d'archéologie.

des abus. Devenu lui-même sans pouvoir, pendant l'interrègne des lois, il profita des premiers instans de la restauration politique, pour attirer l'attention du gouvernement sur ces abus, et le prier de remettre en vigueur les anciens réglemens.

Une institution favorable à ces vues lui dut aussi son renouvellement d'activité. On veut parler de l'Académie d'Archéologie, qui, privée depuis long-temps de tout secours du gouvernement, se seroit trouvée entièrement dissoute, si Canova n'eût mis en œuvre tout ce qu'il pouvoit avoir de moyens pour la soutenir, et s'il n'eût employé ses propres deniers, pour l'aider à reprendre ses séances et à continuer ses travaux.

Nous voyons, lorsque les temps furent devenus meilleurs, qu'il contribua, non-seulement par le crédit de son nom et l'autorité de sa place, à raviver les études archéologiques, mais encore à diriger vers leur encouragement ses propres loisirs, en communiquant à l'Académie un certain nombre d'observations théoriques, que l'étude et la pratique savante des arts et du génie de l'antiquité, l'avoient mis à portée de recueillir, et de rédiger même par écrit. On dut à son zèle de précieuses observations sur les caractères propres des ouvrages grecs et romains, sur la destination originaire de certains ouvrages antiques, auxquels soit leur mutilation, soit le défaut d'objets de paral-

lèle suffisans, a fait prendre des dénominations apocryphes, fondées sur quelques opinions tout-à-fait arbitraires.

Il faut avouer, en effet, que la science de l'art, et le sentiment exercé du goût ou du style, de la manière et du travail des ouvrages, peuvent offrir, en archéologie, des lumières entièrement nouvelles. Si ce ne sont pas toujours des argumens positifs ou des preuves démonstratives, qui pourroit se refuser à y trouver des indications plausibles en faveur des siècles, des pays, des écoles qui produisirent ou purent avoir produit ces ouvrages? On peut ajouter à ces témoignages ceux qui résultent, pour un œil exercé, d'un degré plus ou moins évident du caractère d'originalité ou de copie dans le travail; caractère que rendent sensible, soit la composition de certaines figures, soit la franchise et la hardiesse, soit la mollesse et la timidité de l'exécution. Or on est obligé de convenir, qu'une pareille critique appartient nécessairement à l'artiste, qui se livre à l'exécution de la matière même des statues.

Autant en vue des progrès de la science archéologique, que des études de l'artiste, Canova ne cessa point de solliciter du souverain Pontife, les moyens d'augmenter, avec de nouvelles acquisitions, le recueil établi par ses soins, sous le nom de *Musco Chiaramonti*, qui, vu le surcroît d'une

très-longue galerie, forme aujourd'hui un des bras du grand corps qu'on nomme le Muséum du Vatican. Ce nouveau recueil devient de plus en plus précieux, par le nombre toujours croissant de fragmens en tout genre de sculptures, et par les débris instructifs de construction et d'architecture antique.

« Il n'y a, (écrivoit Canova, dans un mémoire au Pape sur cet objet) et l'on ne découvre aucun
» fragment de l'antiquité, ou de l'art antique, si
» petit qu'il soit, qui n'ait, ou ne puisse acquérir
» par de nouveaux rapprochemens, un mérite par-
» ticulier, jusqu'alors méconnu, et qui le rende
» propre à servir, ou d'autorité à l'antiquaire, ou
» de modèle à l'artiste. »

Le renouvellement de l'Académie d'Archéologie donna lieu à plus d'un antiquaire ou littérateur, de composer et de produire de nouvelles dissertations, d'où résultèrent des discussions intéressantes, et d'utiles parallèles, entre les œuvres antiques et les travaux modernes.

Trop de titres honorables à la confiance du souverain et à l'estime publique, trop de succès et de glorieuses entreprises, trop d'honneurs et de renommée enfin, sembloient s'être accumulés sur Canova, pour que l'envie n'ait pas dû se réveiller encore contre lui. Déjà, chez quelques étrangers surtout, s'étoit manifesté un esprit de dépression,

sur sa manière d'imiter la grâce de l'antique, plutôt que son austérité. Le même sentiment d'envie se manifesta par un nouveau genre de censure. On prétendit l'accuser de plagiat, reproche banal, et sujet de méprise toujours renaissante, entre l'idée d'imitateur et celle de copiste.

Mais il paroît que l'envie essaya encore de l'atteindre, en se plaçant sur le terrain des opinions et des ressentimens politiques. Qui le croiroit? On imagina de lui faire un reproche d'avoir, sous le gouvernement usurpateur, accepté la direction des Arts et des Musées. On oublioit, ou on faisoit semblant d'avoir oublié, qu'il avoit refusé toutes les distinctions et places honorifiques qui lui avoient été offertes dans la région politique, et que l'intérêt seul des arts l'avoit engagé d'accepter un emploi, hors de toute participation au régime révolutionnaire.

Canova garda long-temps le silence. Il le rompit enfin, et défia qui que ce fût de l'égaler dans ses sentimens de vénération pour le saint Père, et dans son zèle pour les intérêts de Rome et des beaux-arts. « Aurois-je donc démérité, dit-il, en
» instituant à mes frais des prix publics en faveur
» des jeunes artistes, ou une pension à l'artiste
» élève de Rome, dont le talent donneroit des
» espérances; en déboursant 10,000 francs, pour
» sauver, dans ces derniers temps, le médaillier du

» saint Père; en entreprenant le projet d'une sta-
» tue colossale en marbre, plus grande que tout
» ce qu'il y a de plus grand à Rome. »

On a trouvé encore de lui, dans ses papiers, des morceaux détachés de la critique de ses propres ouvrages, critique dans laquelle il s'étoit plu à examiner certains reproches, faits à quelques-uns sans prétexte, à quelques autres avec plus de raison. Pour se justifier d'avoir, selon les censeurs, produit un trop grand nombre d'ouvrages, il cite l'exemple de Michel Ange et de Raphaël. Mais que ne citoit-il donc, avant tous, le plus grand nombre des statuaires de la Grèce; les Phidias, les Praxitèle, et particulièrement le statuaire Lysippe, qui, selon Pline, (liv. XXXVI) avoit mis une pièce de monnoie dans un tronc, à chaque ouvrage sortant de ses ateliers; ce qui, après lui, en fit monter le nombre à 1,500, selon les uns, selon d'autres à 700? Lysippe, il est vrai, comme statuaire en bronze, avoit pu par la fonte, reproduire indéfiniment le même ouvrage; ce qui ne sauroit avoir lieu, à beaucoup près au même degré, dans la sculpture en marbre.

Troisième voyage de Canova à Paris, en 1815.

Les détails qui précèdent ne nous ont déjà que trop mis dans le cas d'interrompre les mentions ou descriptions des ouvrages de Canova, comme ils purent aussi l'avoir plus ou moins distrait de

donner à ses entreprises leur suite habituelle. Cependant, nous touchons à une lacune beaucoup plus considérable dans ses travaux. Nous voulons parler de cette mission, sans doute fort honorable, par laquelle, investi de la haute confiance de son souverain, il dut, pour y répondre, quitter pendant près d'une année, et son laboratoire et ses travaux, et le paisible séjour de Rome.

L'homme extraordinaire que des circonstances, jusqu'alors inouies, mirent à même d'ambitionner la conquête de toute l'Europe, avoit presque touché au plus haut point de son ambition sans pouvoir l'atteindre. Sa formidable armée avoit, en 1812, trouvé son tombeau sous les glaces de la Russie. Une tentative pour se relever l'année suivante, se termina encore contre lui par l'affreux désastre de Leipsik. Le bassin de la balance des succès descendant de plus en plus de son côté, fit remonter d'autant celui des puissances de l'Europe, qu'il avoit depuis long-temps opprimées. En 1814, leurs armées débordèrent en France. Le débat ne fut pas long. Paris fut occupé par les troupes des alliés, qui rétablirent le roi légitime Louis XVIII, et se retirèrent. Le vainqueur de tant de royaumes obtint pour refuge l'île d'Elbe. Il la quitta l'année suivante, se retrouva à la tête de son ancienne armée, rentra dans Paris, et espéra ressaisir son autorité. Mais le congrès de

toutes les puissances étoit encore réuni à Vienne en Autriche. Toutes leurs armées furent bientôt rassemblées, et la bataille de Waterloo prononça définitivement, au mois de juin 1815, sur le sort du conquérant. Il fut transporté à l'île de Sainte-Hélène, où il mourut.

Cependant les chefs des grandes puissances victorieuses, avoient eu le temps de s'apercevoir du tort que leur avoit causé, l'année précédente, l'excès de leur générosité. Elles prirent cette année la résolution commune, de se faire rembourser leurs dépenses et restituer leurs pertes.

Dès qu'il eut été décidé de faire payer par la France les frais de la guerre, tous les Etats que la guerre avoit pillés ou spoliés, depuis un grand nombre d'années, formèrent leur réclamation. Au nombre de ces réclamations, se présenta de toute part celle des précieux objets d'art enlevés, contre le droit des gens reconnu en Europe, à un grand nombre de nations. Les chefs-d'œuvre des arts du dessin réclamèrent bien naturellement le droit d'être compris dans ces restitutions.

Bientôt on vit l'Espagne, la Prusse, la Hesse, la Belgique, le Piémont, Venise et Florence, et surtout Rome, réclamer les médailles, les bronzes, les planches de gravure, les statues antiques, et les plus précieux ouvrages de la peinture moderne, que la France révolutionnaire avoit enlevés de toute part.

Les réclamations de Rome surtout, indépendamment de tout sentiment de justice, intéressoient toutes les puissances de l'Europe. Rome en effet, soit comme centre du monde chrétien, soit comme légataire et légitime héritière d'une infinité de trésors d'histoire, d'art et d'antiquité, inhérens au sol même, et qu'aucun pouvoir n'en sauroit enlever, est, si l'on peut dire, une ville commune à toute l'Europe. Ses richesses d'art tirent donc une partie de leur valeur du lieu même où elles sont, des rapports nécessaires qu'ont entre elles les statues qui ornoient les édifices, avec le genre et le goût de l'architecture des monumens. Il existe à cet égard des traditions d'harmonie locale, qu'on ne sauroit transférer ailleurs. On ne sauroit faire sortir du pays les parallèles instructifs qui en dérivent, les leçons, les exemples, les impressions, et les sensations qui transmettent aux yeux et à l'esprit, la corrélation de chaque partie avec le tout, et du tout avec chaque partie.

Lors de la première invasion de Bonaparte en Italie, dès l'année 1796, j'appris qu'il manifestoit le projet de faire acheter au Pape Pie VI, avec lequel il n'étoit point en guerre, l'espoir d'une paix trompeuse, par la cession des principales statues antiques. Je publiai alors un écrit en forme de lettres, contre cette inique et funeste spoliation,

et j'en adressai un exemplaire au général Bonaparte lui-même, alors en Italie.

Qui m'eût dit que vingt ans après, Canova viendroit en France, mon écrit en main, qu'il fit réimprimer, et muni des pouvoirs du Pape Pie VII, pour réclamer, de concert avec les envoyés ou délégués de toutes les autres puissances de l'Europe, les propriétés inaliénables qu'une tyrannie jusqu'alors inconnue avoit enlevées de Rome?

Aucun voyage, par le but de sa mission, ne fut plus important; aucun, par son succès, ne fut plus honorable pour Canova. Mais aucun des séjours qu'il eut occasion de faire à Paris n'eut pour lui moins d'agrément. Par un retour singulier et bizarre des positions et des événemens qui avoient depuis long-temps faussé ici, sur plus d'un point, les notions du juste et de l'injuste, les mêmes hommes qui avoient applaudi aux spoliations de puissances imbelligérantes, prétendoient refuser au plus fort le droit de reprendre ce qui lui avoit été pris lorsqu'il étoit le plus foible. Certes si l'étranger, invoquant par réciprocité le droit du plus fort, qu'on avoit jadis exercé contre lui, eût voulu, non pas seulement reprendre le sien, mais user vis-à-vis de la France de la peine du talion, en lui enlevant ses véritables propriétés, quelle loi (excepté celle de l'Evangile) auroit pu condamner cette vengeance?

Cependant Canova, jadis accueilli avec tant de zèle en France, y retournoit au moment où les circonstances d'une guerre funeste avoient désappointé une multitude d'intérêts, de passions, d'ambitions, et jeté dans la société un malaise physique et moral. Une partie de ces effets tendant à rendre odieux le rôle de Canova et l'objet de sa mission, le contre-sens de la vanité blessée fut porté au point, que l'envoyé de Rome passoit pour être le spoliateur de ce dont Rome avoit été dépouillée.

La position toute nouvelle encore du Roi, replacé sur son trône par la défaite de l'usurpateur et le secours des puissances alliées, lui commandoit une réserve particulière de conduite. Il ne pouvoit et il n'auroit pas voulu résister aux reprises des puissances étrangères. Il craignoit aussi de heurter inutilement, par une coopération quelconque, les préventions publiques. Dans cette position ambiguë, le gouvernement français ne pouvant s'opposer aux restitutions, se tint dans une neutralité, ou pour mieux dire une nullité absolue d'action, ne resistant et ne se prêtant à rien.

Canova fut donc obligé d'invoquer, pour récupérer les ouvrages, statues, tableaux, médailles, etc. le secours matériel de la force militaire des alliés, et d'en user tout le temps que durèrent les opérations longues et pénibles de déplacement,

d'encaissement, et de transport de tout genre, exigées par les diverses natures des objets qu'il devoit reprendre.

Il faut dire encore ici qu'il entroit dans les instructions de Canova, de ne pas porter les réclamations à toute leur rigueur. Et de fait, autorisé qu'il étoit par le Pape à faire les concessions qu'il croiroit convenables, Canova fit au Muséum de Paris l'abandon de plusieurs objets notables, qui pouvoient tempérer la rigueur de sa mission. De ce nombre furent, entre autres objets de sculpture, la statue colossale du Tibre, la grande et belle Minerve colossale trouvée à Velletri. C'est par l'effet de la même modération dans les reprises qu'on pouvoit exiger, que le vaste tableau de la Cène, chef-d'œuvre de Paul Veronèse, resta au Muséum des tableaux.

Je puis en dire autant et beaucoup plus, pour y avoir pris quelque part, de la restitution des médailles et collections des monnoies antiques enlévées au Pape. Se trouvant confondues dans l'immense médaillier du cabinet de la Bibliothèque du Roi, et transportées sans inventaire; depuis mêlées avec beaucoup d'autres suites, sans aucun moyen, pour les commissaires du Pape, de les discerner et de les retrouver; il se fit une sorte de transaction, dans laquelle j'ai su qu'il ne fut accordé par les conservateurs du cabinet, que ce

qu'ils voulurent ; et, dans le fait, il eût été impossible, en ce genre d'objets, de désigner les pièces enlevées.

Le séjour de Canova à Paris, vu les circonstances, et le désagrément que sa mission lui causoit, n'eut pour lui que des embarras et des dégoûts. J'étois au courant de tous ces embarras ; et, quoique je le visse tous les jours, je n'avois pu, ni par moi, ni par mes amis, lui être le moins du monde en aide. Telle étoit la tournure singulière de l'état des choses, et de l'esprit du moment, faussé par une longue habitude de prendre, que l'idée de rendre n'étoit plus comprise.

Tout le temps que Canova passa à Paris, hors les soins et les sollicitudes de sa mission, il le partageoit entre quelques amis en petit nombre, avec lesquels il se réunissoit tous les soirs. Ce fut dans ces réunions, et les entretiens auxquels elles donnoient lieu, que je me rappelle de lui avoir conseillé de recueillir enfin, dans un très-grand volume atlas, les belles gravures qu'il avoit déjà fait, et qu'il continuoit de faire exécuter, de ses statues et compositions de monumens, par de très-habiles burins. Je lui fis même imprimer, dans l'immense format de ses planches, et les titres de ce magnifique recueil, et un texte préliminaire. Il n'étoit plus question alors que de le compléter, et, en attendant, de faire le choix de quelque

correspondant sûr, pour donner à cette magnifique collection la publicité qu'elle méritoit. Je ne saurois dire ce que devint ce projet, qui auroit exigé de Canova un plus long séjour à Paris; mais il étoit impatient de quitter cette ville, et de se rendre à Londres avant de retourner à Rome.

<small>Voyage de Canova à Londres.</small>

Délivré de la pénible mission qu'il avoit acceptée, et après avoir présidé à l'encaissement et au départ de toutes les caisses, dont les unes devoient retourner à Rome par terre, les autres par mer, Canova, désormais inutile aux soins de leur départ et de leur transport confié à des agens très-sûrs, résolut d'aller en Angleterre. Déjà Visconti étoit arrivé à Londres, sur la demande de lord Elgin, pour procéder à l'estimation des dépenses dont ce dernier réclamoit le remboursement.

Ces magnifiques restes des sculptures du temple de Minerve à Athènes, plus ou moins endommagées par le temps et par la barbarie, avoient très-heureusement été enlevés à la dégradation toujours croissante, où les exposoit de plus en plus le lieu qu'ils occupoient. On ne pouvoit point révoquer en doute que toutes ces sculptures, dont Phidias avoit eu la direction supérieure, ne dussent porter plus ou moins l'empreinte du style et du génie de ce grand sculpteur, et aussi du plus célèbre siècle des arts en Grèce.

Cependant quand tous ces morceaux ou fragmens, plus ou moins bien conservés, et dont quelques-uns sont dans la plus parfaite intégrité de leur travail, furent, au premier moment de leur décaissement, rangés à terre, et sans ordre, sous quelque hangard, ou local provisoire de décharge, leur effet, au plus grand nombre de spectateurs, ou d'yeux inexpérimentés, ne parut pas répondre à la célébrité qui leur étoit due. Londres avoit peu d'amateurs, et de véritables connoisseurs en ce genre. Les sommes que répétoit lord Elgin paroissoient exorbitantes au gouvernement. Aux yeux et au jugement des hommes de l'administration, il falloit que la dépense du transport de ces objets, dût se trouver balancée par une célébrité et une rareté, qui, attirant la curiosité des étrangers, pût entrer dans les intérêts du commerce.

Lord Elgin eut donc besoin d'appeler à son aide le suffrage de Visconti, lequel, en partant de Paris pour Londres, engagea Canova, qui ne demandoit pas mieux, à venir donner sa voix dans cette discussion.

Rien ne pouvoit lui arriver de plus agréable que cette proposition de voyage. Canova vouloit m'emmener avec lui : toutes sortes de circonstances m'empêchèrent de l'accompagner ; mais, en me promettant de me donner connoissance de

son jugement et de sa manière de penser sur ces sculptures, il exigea de moi et me fit promettre d'aller, dès que je le pourrois, à Londres, et de lui faire part, en toute franchise, de mon opinion sur les ouvrages en question. C'est ce que je fis quelque temps après, dans un recueil de *Lettres sur les Marbres d'Elgin*, que je lui adressai de Londres, et qui furent imprimées sous la rubrique de Rome. J'eus, dans le contenu de ces lettres, le bonheur que mes jugemens se rencontrèrent pleinement avec les siens.

Il régnoit alors à Rome, comme j'ai déjà eu l'occasion de l'indiquer, un certain système d'imitation de l'antique, auquel Canova et ses ouvrages avoient paru être plus ou moins contraires. Il est assez démontré que le plus grand nombre des statues qui sont arrivées jusqu'à nous, furent ou des copies d'après de célèbres originaux, ou des copies d'après ces copies, ou des originaux d'artistes inférieurs en mérite, qui, comme il doit arriver, font souvent de leur art un simple métier, répétant les mêmes sujets, indépendamment du sentiment du beau et de l'étude du vrai puisé dans la nature. Ces ouvrages, qu'un œil exercé distingue facilement, n'ont souvent du goût et du style des grands maîtres, qu'une apparence de tradition plus ou moins fidèle. On leur trouve une sorte de roideur en place de grandeur, de la froideur au

lieu de pureté, enfin, quelque chose d'un travail d'exécution pratique, qui les dénonce comme ayant pu être des redites de précédentes redites.

Il est plus facile aujourd'hui d'imiter l'antique, dans les abus qu'un grand nombre de copies ont pu faire de leurs originaux, que de savoir, avec la critique d'un goût éclairé et d'un sentiment délicat, remonter par les copies à leurs originaux. De là, chez la plus grande partie des sectateurs de l'antique en sculpture, et surtout à l'époque dont on parle ici, un genre de dessin roide, une représentation de nature qu'on pourroit dire inanimée; de là des formes sans grâce, de la grandeur faite, si l'on peut dire, au compas. De là des figures de corps privés de l'apparence de la vie; de là des statues d'un aspect sage, si l'on veut, d'un style pur, si l'on veut, et, si l'on veut encore, sans disproportion, sans aucun manque d'ensemble, mais privées de l'illusion de la vie, n'ayant ni mouvement dans le travail de la chair, ni souplesse dans leur action, ni charme dans leur apparence. De là enfin cette privation de sentiment original, qui donne à tout l'illusion de la vie; qui parvient, en quelque sorte, à faire agir, mouvoir, et, si l'on peut dire, penser et parler la matière.

C'étoit le contraire de ces défauts, qui devoit faire l'immense renommée de Canova et de ses

ouvrages, et c'est là ce qu'il espéroit trouver dans les sculptures de Phidias ou de son école.

Voilà en effet ce qu'il y trouva, comme il me l'exprima lui-même par sa lettre en date de Londres du 9 décembre 1815, et que je vais rapporter en entier, dans son original, de peur que la traduction n'en altère l'expression vive et animée.

« Eccomi a Londra, Mio caro ed ottimo ami-
» co : capitale sorprendente; bellissime strade,
» bellissime piazze, bellissimi ponti, grande puli-
» zia; e quello che più sorprende, è che si vede
» ogni dove, il ben essere dell'umanità.

» Ho veduto i marmi venuti di Grecia. De' bassi-
» rilievi già ne avevamo una idea dalle stampe,
» da qualche gesso, ed ancora da qualche pezzo
» di marmo. Ma delle figure in grande, nelle quali
» l'artista può far mostra del vero suo sapere,
» non ne sapevamo nulla. Se è vero che queste
» siano opere di Fidia, o dirette da esso, o ch'egli
» v'abbia posto le mani per ultimarle; queste
» mostrano chiaramente, che i gran maestri erano
» veri imitatori della bella natura : niente ave-
» vano di affettato, niente di esagerato ne di duro,
» cioe nulla di quelle parti che si chiamerebbero
» di convenzione e geometriche. Concludo che
» tante e tante statue che noi abbiamo, con quelle
» esagerazioni, devono esser copie fatte da que'

» tanti scultori, che replicavano le belle opere
» Greche per ispedirle a Roma.

» L'opere di Fidia sono una vera carne, cioè
» la bella natura, come lo sono le altre esimie
» sculture antiche; perchè carne è il Mercurio di
» Belvedere, carne il Torso, carne il Gladiator
» combattente, carne le tante copie del Satiro di
» Prassitele, carne il Cupido di cui si trovan fram-
» menti da per tutto, carne la Venere, ed una Ve-
» nere poi di questo real Museo è carne verissima.

» Devo confessarvi, che in aver veduto queste
» belle cose, il mio amor proprio è stato solleti-
» cato, perchè sempre sono stato di sentimento,
» che li gran maestri avessero dovuto operar in
» questo modo, e non altrimente. Non crediate
» che lo stile dei bassirilievi del tempio di Mi-
» nerva sia diverso. Essi hanno tutti le buone forme
» e la carnosità, perchè sono sempre gli uomini
» stati composti di carne flessibile, e non di bronzo.

» Basta questo giudizio, per determinar una
» volta efficacemente gli scultori, a rinunziare ad
» ogni rigidità, attenendosi piutosto al bello e
» morbido impasto naturale. »

Le séjour de Canova à Londres le dédommagea
des ennuis, de la contrainte et des froideurs que
les circonstances et les effets de sa mission lui
avoient fait éprouver à Paris. Cette mission-là
même, qu'il venoit de terminer avec succès, l'a-

voit mis en rapport avec les premiers personnages de l'Angleterre. Ce fut, entre eux, à qui se disputeroit le plaisir de le recevoir et de le fêter, soit à la ville, soit dans leurs campagnes. Les artistes surtout, et à leur tête étoit le célèbre Flaxman, lui firent une réception des plus splendides, dans un grand banquet, qui eut lieu par invitation du président et du Conseil académique, au milieu de la salle même du Conseil.

Son départ de Londres fut annoncé par les feuilles publiques, qui se firent un devoir de reproduire les opinions que Canova avoit manifestées sur l'excellence des *Marbres d'Elgin*, ou sculptures du Parthénon, ouvrages qu'il n'hésitoit pas, dirent-elles, à mettre, pour la grandeur du style unie à la vérité de la nature, au-dessus des plus beaux antiques de Rome.

Nous fûmes heureux nous-mêmes, quelque temps après, de nous rencontrer avec Canova dans ce jugement. On peut s'en convaincre par les *Lettres* imprimées que nous lui adressâmes de Londres, ainsi que nous l'avons dit plus haut, et où, sans aucun concert ni accord convenu avec lui, nous développâmes, avec beaucoup plus de détails critiques, les raisons et les preuves de cette supériorité.

Dans la visite de congé que Canova eut l'honneur de faire au Régent, ce prince, judicieux

amateur des beaux arts, lui témoigna le désir qu'il avoit d'acquérir à Rome, pour les études des élèves de l'Académie, une collection de figures en plâtre, moulées sur les plus belles statues antiques. Porteur de ce vœu, Canova, de retour à Rome, le communiqua au saint Père, qui s'empressa d'y correspondre. A l'envoi de ces objets pour l'école des arts à Londres, l'artiste joignit l'hommage de quatre de ses plus agréables têtes en marbre, destinées en présent au duc de Wellington, à lord Castelreag, à Charles Long, et au chevalier Hamilton, qui avoit à Paris puissamment appuyé les réclamations du souverain Pontife.

Le retour et l'arrivée de Canova à Rome furent pour lui un véritable triomphe. On peut juger des acclamations de la reconnoissance publique dont il fut salué, lorsqu'on le vit entrer, lui, le rénovateur du goût et de la gloire de l'art antique, accompagné des chefs-d'œuvre de l'antiquité, dont leur véritable patrie déploroit depuis si long-temps la perte. Mais l'expression de cette reconnoissance ne devoit pas se borner aux témoignages flatteurs, dont l'allégresse du peuple s'étoit rendue l'éloquent interprète.

Le souverain Pontife voulut consacrer ce sentiment, et en perpétuer l'expression, par tout ce

Retour de Canova à Rome.

qu'il put imaginer, pour égaler la reconnoissance publique, à l'importance du succès qu'avoit obtenu la mission de Canova.

<small>Canova est nommé marquis d'Ischia.</small>

Le Pape décora Canova du titre de Marquis d'Ischia, sous lequel il fut inscrit au livre d'Or du Capitole. A ce titre d'honneur fut jointe une rente de trois mille écus romains. (16,000 francs.) Nous allons rapporter ici le texte même italien, tant de la lettre du cardinal Consalvi, que du diplôme du Sénat.

<small>Lettre du cardinal Consalvi.</small>

« I meriti singolari che distinguono il signòr
» cavalier Antonio Canova, Principe perpetuo dell'
» Accademia Romana delle belle arti, le rare pre-
» rogative del suo animo, e la celebrità del suo
» scarpello emulatore di quello di Fidia, quanto
» avevano giustamente meritato la pubblica stima,
» altrettanto si erano conciliata la considerazione
» e l'affetto della Santità di nostro Signore, il
» quale nel possedere un artista cotanto illustre,
» vedeva risarciti in gran parte que' vantaggi e
» quello splendore che la sede delle belle arti
» avea perduto, perdendo i più preziosi monu-
» menti.

» Appena sorse qualche speranza di poterne ot-
» tenere la ricupera, la Santità Sua non ad altri
» giudicò di affidarne l'ardua e delicata incom-

» benza, che al detto sign. cavaliere, ben conos-
» cendo quanto avrebbe potuto contribuire all'
» intento la fama di uomo si grande, accompa-
» gnata dalla saviezza della sua condotta, dall'
» amabilità delle sue maniere, e da tante sue uti-
» lissime relazioni.

» L'esito avendo felicemente corrisposto alle
» vedute del Santo Padre, mentre egli prova la
» più viva compiacenza di avere ridonato a Roma
» e alle altre illustri città dello Stato, i capi d'opera
» della arte che accrescono il loro lustro, e vi
» riconducono le risorse del genio, ha creduto
» della sua gloria, non meno che del suo cuore
» riconoscente, il dare a quello, cui deve in tanta
» parte una si importante ricupera, un attestato
» della sua sovrana soddisfazione e della partico-
» lare sua stima.

« A tal fine si è degnata la Santita Sua di ordinare
» che il signor cavaliere Antonio Canova sia as-
» critto nel libro d'Oro del Campidoglio, come
» sommamente bene merito della Nobiltà e Po-
» polo Romano, e che gli si conferisca il titolo di
» Marchese d'Ischia, e gli sia assegnata un'annua
» rendita di scudi romani tremila, sul prodotto de'
» beni camerali, ed in caso che questi non ne for-
» massero il pieno, dovrà supplirsi, per la man-
» cante quantità dalla cassa del pubblico erario.

« Il Cardinal Segretario di Stato, nel passare al

» detto signor cavaliere un tale riscontro, si con-
» gratula seco stesso, di esser l'organo di questa
» graziosa sovrana disposizione, così ben meritata
» da un soggetto che tanto onora la città che lo
» possiede, e il secolo in cui vive. »

<div style="text-align:right">E. Cardinale Consalvi.</div>

Dalla Segretaria di Stato, 6 gennaro 1816.

Diplôme du Sénat romain en l'honneur de Canova.

« Fu sempre mai nobile e celebrato per tutto
« il mondo lo studio del Senato e del Popolo Ro-
» mano, gli uomini illustri e adorni di alcuna
» singolare virtù ascrivere al rango de' nobili
» cittadini Romani, e quelli e i loro posteri dei
» romani onori decorare, onde viepiù di giorno
» in giorno prendesse incremento lo splendore e
» l'ornamento della eterna città, e perchè nella
» memoria de' posteri i suoi fasti commendati ri-
» splendessero sempre di più bella chiarezza.

« Memore di questa esimia esemplar costu-
» manza, il santissimo nostro Signore Pio VII Pon-
» tefice massimo felicemente regnante, e delle arti
» liberali protettore munificentissimo, stabilì che
» di questa acclamazione illustrata venisse la cele-
» brità del sublime artefice cavaliere Antonio Ca-
» nova Veneto cittadino, e per esso dichiarato
» Marchese d'Ischia, il quale la Greca bellezza
» nell'arte statuaria desiderata invano finora

» dopo i tempi di Fidia e di Prassitele, con altis-
» simo animo imprese a ristorare, e poscia mirabil-
» mente perfezionò con felice fatica ne' molti suoi
» prestantissimi ed immortali monumenti sparsi
» in ogni parte dell' Europa.

« Laonde a noi, che ci gloriamo seguire l'esem-
» pio de' nostri maggiori, commandò e prescrisse
» il predetto Santissimo Nostro Signore, che lo
» stesso egregio cavaliere Antonio Canova Mar-
» chese d'Ischia per noi si ascrivesse all' ordine
» de' cospicui nobili Romani, e distintamente si
» registrasse al libro di Oro conservato ab antiquo
» nelle stanze Capitoline, ed insieme si rilasciassero
» al medesimo lettere patenti, perch' ei s'avesse in
» queste una pubblica testimonianza della sua par-
» ticolare benevolenza, e un monumento della gra-
» titudine di Roma, per la sua solerzia e instancabile
» premura, nel rivendicare le preclarissime opere
» degli eccellenti antichi maestri tanto in pittura
» che in scultura, delle quali Roma era stata spo-
» gliata. La qual cosa ad esso dal Sommo Pontefice
» affidata, che egli dopo lunghi viaggi e gravissimi
» incomodi, con giocondo animo sostenuti, l'ab-
» bia coll' ajuto di Dio a prospero fine condotta,
» ci empiè di inesprimibil diletto.

« E perciò noi ben volentieri obbedendo ai
» commandi del sommo e sapientissimo Principe,
» Te, o inclito e a niun secondo nella scultura,

» cavalier Canova, di cui la fama racconterà eter-
» namente i meriti, lo ingegno e le fatiche, e il
» cui nome già serve di perenne esempio all'arti
» liberali, Te finalmente tanto bene merito del
» Principe e del Popolo Romano, di buon grado
» ascriviamo all'ordine de'cospicui nobili cittadini
» Romani, e le presenti pubbliche lettere per noi
» firmate, e sottoscritte dallo scriba del Senato
» e del Popolo Romano, e munite del solito sigillo
» di Roma trasmettiamo a Te, perchè coll'autorità
» loro sia a tutti manifesto esser Tu stato insignito
» della pienissima nobiltà Romana, ed avuto nel
» numero de'nobili cittadini Romani, con facoltà
» di godere e far uso di tutti i relativi diritti, onori,
» facoltà, gradi, privilegj, prerogative e premi-
» nenze, delle quali i nobili Romani nati godono,
» e noi stessi godiamo e ci rechiamo a gloria di
» godere.

« Fatto nel Campidoglio l'anno dalla fabbrica-
» zione di Roma 2566, e della Redenzione del mon-
» do 1816, giorno decimo sesto dalle calende di
» Marzo.

Conte Alessandro CARDELLI, *Conservatore.* — *Cav.* Francesco BERNINI, *Conservatore.* — Fortunato DANDI. *Conte* GANGALANDI, *Conservatore.*
Registrata 45;

Angelo BANDANINI, *Proscriba del Senato e Popolo Romano.* »

Il n'y avoit, comme l'a observé M. Missirini, que le désintéressement de Canova, qui pût surpasser la libéralité de son bienfaiteur.

De l'emploi fait par Canova, en faveur des arts, de la libéralité du Pape.

Il ne crut pouvoir mieux lui témoigner sa reconnoissance, qu'en faisant émaner du bienfait particulier, une destination publique de fonds, affectés aux progrès des beaux-arts et des artistes, dont la gratitude ne sauroit manquer de remonter vers l'auteur d'une telle munificence.

Canova résolut donc de faire, par une donation légale, l'emploi du revenu de son marquisat d'Ischia, en fondations d'encouragemens et de prix publics, dans l'école des beaux-arts, en acquisitions de livres pour l'Académie, en secours à des artistes pauvres et infirmes.

Voici les principales dispositions de l'emploi fait par Canova, du revenu annuel de son marquisat d'Ischia.

1° Une dotation fixe à l'Académie d'Archéologie, de six cents écus romains par an, (3 à 4 mille francs) pour la mettre à même de continuer ses séances, et de se livrer à l'explication, à l'illustration des monumens antiques, et à l'éclaircissement des textes des histoires sacrée et profane, aussi bien que de leur chronologie.

2° Trois prix, de cent vingt écus chacun, pour trois artistes Romains, ou des États Pontificaux. Ces prix seront proposés pour un concours qui

aura lieu tous les trois ans, dans les trois premières classes de sculpture, peinture et architecture.

3° Une pension de vingt écus par mois, pendant trois ans, accordée aux trois jeunes artistes qui auront remporté les prix ci-dessus; lequel temps expiré, il sera rouvert un nouveau concours pour trois nouvelles années.

4° Une somme de cent écus (ou 550 francs) sera assignée à l'Académie de Saint-Luc, pour achat de livres d'art et d'antiquités, et pour une gratification de vingt écus à son concierge.

5° Une somme annuelle de cent vingt écus, pour frais de l'Académie dite *de' Lincei*.

6° Une somme de onze cents écus (ou six mille francs) pour secours aux artistes domiciliés à Rome, ou infirmes, ou vieillards nécessiteux.

Le reste sera destiné à l'augmentation du prix désigné sous le nom d'*anonyme*.

Afin que cette disposition reçoive un plein et impartial effet, l'exécution en sera confiée à une Commission spéciale de cinq professeurs, associés de l'Académie de Saint-Luc.

« En vertu des dispositions arrêtées ci-dessus, » l'Académie de Saint-Luc, chargée de leur exé- » cution, à commencer de l'année 1817, ouvrira » le Concours du prix et de la pension qui y sera » attachée, en proposant les sujets à exécuter, et

» promettant aux jeunes élèves qui seroient dé-
» pourvus de moyens, les secours nécessaires pour
» terminer leur travail.

» Les jeunes gens qui solliciteront des se-
» cours devront faire preuve de leur capacité, et
» fournir des renseignemens sur leur conduite
» morale.

» L'Académie nommera une commission de
» cinq de ses membres, pour veiller à l'administra-
» tion et à l'emploi des fonds confiés à ses soins,
» prendre des renseignemens relatifs aux artistes
» pauvres, vieux ou malades, et leur faire parve-
» nir des secours en raison de leurs besoins.

» Pour que l'Académie puisse conserver les tra-
» ditions des concours qui auront lieu, les jeunes
» gens qui auront remporté les prix, sont tenus de
» laisser leurs ouvrages à l'Académie qui en aura
» la propriété. »

Ces concours eurent leur exécution. A la mort de Canova, les trois années des pensions étant révolues, son héritier continua d'en acquitter, jusqu'à leur échéance, les sommes stipulées.

{Choix fait par Canova du type de ses armoiries.} Avant de reprendre ses travaux, Canova crut devoir, par un acte de sa part bien dénué de vanité, se conformer à ce que les bienséances exigeoient de lui, en reconnoissance des honneurs qu'il avoit reçus, par son aggrégation au corps

de la noblesse romaine. Il se donna des armoiries, et se plut à en tracer le dessin.

Il imagina d'en emprunter le sujet et la composition, à l'idée de l'ouvrage qu'il pouvoit regarder effectivement comme son véritable coup d'essai, dans l'art proprement dit de la sculpture. Or, celui qu'à bon droit il regardoit ainsi, avoit été le groupe d'Orphée et d'Eurydice. Celle-ci étoit morte de la piqûre d'un serpent; c'étoit au son de la lyre, qu'Orphée avoit pénétré aux enfers pour la rendre à la lumière. Canova réunit dans un seul ajustement, pour ses armes et son cachet, la lyre et le serpent, comme une sorte de monograme des deux personnages de son premier groupe.

Du reste, tous les honneurs qu'il reçut, toutes les distinctions qu'on lui avoit, si l'on peut parler ainsi, fait subir, ne parvinrent à produire aucun changement, ni dans ses mœurs, ni dans ses opinions, ni dans ses habitudes. Dès que cela lui fut permis, il reprit son ancien train de vie, c'est-à-dire de travail, n'ayant d'autre point de vue que de réparer le temps perdu pour son art, par un surcroît d'activité, et de surpasser ses anciens travaux, par une plus grande perfection dans ceux dont nous allons, avec lui, reprendre le cours.

SEPTIÈME PARTIE.

Rendu enfin à lui-même et aux délices de sa laborieuse vie, Canova ne s'occupa plus qu'à regagner le temps, qu'il avoit sans doute bien utilement employé pour son pays et la gloire des arts, mais qui étoit à ses yeux un temps perdu pour la gloire personnelle de l'artiste. L'activité qu'il mit à remplir cette honorable lacune, parut bientôt dans de nouveaux ouvrages, où l'on fut d'accord de voir, non les indices du moindre déclin, mais bien au contraire un surcroît ou une variété de perfections, dont quelques-unes de ses dernières statues ont offert plus d'une preuve.

Suite des travaux de Canova après son retour à Rome.

Le premier ouvrage auquel son goût alors le porta, fut la statue de Washington, qui lui avoit été demandée pour la salle d'assemblée de la Caroline.

Statue de Washington.

Pour mieux se pénétrer de l'esprit de son sujet, il se fit lire toute l'histoire de l'affranchissement de l'Amérique du nord, et spécialement la partie de cette histoire, qui rend le compte le plus détaillé des faits particuliers au héros dont il devoit reproduire l'image en statue.

Canova l'a représenté dans le costume guerrier des généraux romains. De fait, nous ne voyons pas, à parler le vrai langage poétique de l'art, sous quel autre genre d'habillement, une figure en marbre de six pieds de proportion, représentant un guerrier célèbre, auroit pu être, ou devenir le sujet d'une statue votive, et d'un ouvrage exécuté par ce qu'il faut appeler un vrai statuaire. La peinture peut encore plaire aux yeux, et même au goût, dans l'emploi du costume le plus rebelle à l'imitation des corps, parce qu'elle a pour plaire, quel que soit le sujet auquel s'appliquent ses pinceaux, les prestiges, soit de la couleur et de l'harmonie, soit encore d'un fond qui, par le surcroît de plus d'un accessoire, peut entourer de quelque intérêt le personnage vêtu de l'habillement le plus ingrat pour l'imitation.

La sculpture n'a aucun de ces moyens de faire diversion à des formes bizarres ou ingrates. Dans les portraits des personnages modernes, elle ne peut parler à l'esprit qu'en s'adressant aux yeux, et elle ne peut réunir leurs suffrages que par l'en-

tremise d'une métaphore qui consiste dans la transposition de l'habit vulgaire, contre un ajustement reconnu pour s'accorder avec des souvenirs ou des idées qui ennoblissent le personnage. Cette pratique devient un des accens de son langage poétique.

C'est surtout à l'égard des hautes réputations, que l'art est autorisé à user de cette sorte de privilége. Il la doit même, cette espèce de transformation, à ces hommes dont le renom ayant franchi les bornes, soit d'un temps rapproché, soit de l'étroit espace de leur pays, les désigne comme des hommes universels. Alors l'artiste non-seulement peut, mais doit, autant dans l'intérêt de leur gloire, que pour celui de son art et de son talent, changer l'apparence vulgaire et locale de leurs images, soit contre celle de la nudité héroïque, soit contre cette sorte de costume historique, dont le privilége est de généraliser le plus possible l'idée de leur personne.

Washington, guerrier célèbre, et non moins illustre législateur, donnoit un double droit à l'art, d'employer, à sa représentation, la transposition idéale dont je viens de parler. C'étoit surtout par la guerre de l'indépendance, que de son vivant il étoit devenu célèbre. Dès lors, l'habillement militaire du peuple qui a porté le plus haut et le plus loin la renommée de son génie dans l'art de la

guerre et des combats, étoit le seul que les convenances, généralement reçues entre les gens de goût, permettoient d'appliquer à la statue de l'homme qui, de plus d'une manière, rappeloit à la mémoire quelques-uns des héros de la république romaine.

C'est donc avec la cuirasse et le *sagum*, costume sous lequel nous voyons représentés tant de généraux célèbres et d'empereurs romains, que l'art antique reparoissant sous le ciseau de Canova, dut représenter le général Washington.

Tout le monde est d'accord, sur le point de la ressemblance, que la fidélité du portrait est parfaite. Canova, à défaut de la connoissance de l'original, eut l'avantage d'opérer d'après un masque en plâtre moulé sur nature, pour le buste qu'avoit fait précédement du général, et dans le pays même, le sculpteur Ceracchi.

Quant à la statue exécutée par Canova, le motif et l'idée principale de sa composition ont pour objet de représenter le personnage guerrier, mais surtout législateur, dans l'action de rédiger l'acte de sa renonciation au commandement. Il est assis, et tient de la main droite un stylet. La gauche s'appuie sur le haut d'une longue tablette, où se trouvent déjà écrits les premiers mots de la lettre d'abdication : *Georges Washington au Peuple des États-Unis*, 1796. L'attitude, le motif général et

l'aspect de cet ensemble, ont de la noblesse réunie à cette vérité de nature que devoit exiger une statue portrait, genre nécessairement moyen quant aux choix des formes.

Nous lisons que l'ouvrage fut reçu et inauguré aux applaudissemens de tout le pays, et que le nom de Canova, joint à celui du promoteur de la liberté américaine, devra rester dans la postérité comme un monument propre à marquer, par une nouvelle conquête dans le pays, l'union des dons du génie, avec les avantages de l'indépendance politique.

Un nouveau monument funéraire, destiné à être placé dans Saint-Pierre, vint bientôt témoigner de la capacité particulière de Canova, et de son habileté à savoir se ployer aux convenances les plus gênantes, d'un local ingrat et d'un espace exigu. Cet espace, qui fait face dans la basilique au grand mausolée de Rezzonico qu'on a décrit plus haut, fit voir que l'homme de génie peut se montrer également grand dans de petites dimensions, c'est-à-dire, que son habileté trouve moyen de remplacer, par l'intelligence de combinaisons nouvelles, l'intérêt que sembleroit refuser au monument, la petitesse de l'espace qu'il doit occuper. *Mausolée des Stuarts à Saint-Pierre.*

Soit à raison de la dignité de l'édifice sacré, soit par le fait des bienséances religieuses, qui s'oppo-

sent à ce que le lieu saint devienne, par un abus trop sensible, une sorte de cimetière public, comme cela a pu arriver à quelques églises, la grande basilique de Saint-Pierre, par plus d'une raison, n'a point pu se prêter à une multiplication sans ordre de monumens funéraires. Un certain nombre d'emplacemens dans les bas côtés ou dans quelques arcades symétriques, avoient paru, à diverses époques, propres à recevoir les mausolées de quelques Papes, sans gâter l'ordonnance générale, et sans introduire, comme il est arrivé trop souvent ailleurs, des hors d'œuvres qui nuisant à l'ensemble n'embellissent point les parties. Le mausolée du pape Rezzonico trouva encore à occuper le dernier local susceptible de recevoir la grande composition sculpturale de Canova, dont nous avons donné plus haut la description.

Le cardinal d'Yorck avoit terminé sa longue carrière en l'année 1807. Il étoit le dernier des trois Stuarts, qui, depuis la révolution de 1689 en Angleterre, étoient, à différentes époques, morts à Rome, et dont la mémoire n'avoit été rappelée par aucun monument public. Le cardinal ayant été inhumé dans les souterrains de Saint-Pierre, l'occasion de la présence de Canova à Londres, éveilla chez quelques Anglais l'idée de lui demander une composition de monument, qui fût susceptible d'occuper dans la ba-

siliqué une place quelconque, si resserrée qu'elle pût être.

Canova, dès qu'il fut de retour à Rome, ne manqua point de se livrer à ce soin. Après bien des recherches, il ne put trouver dans Saint-Pierre qu'un espace libre d'entre-pilastre, dont la largeur n'excède guère 15 palmes. (10 pieds.) Ce fut cet espace qu'il se proposa de remplir, et qu'il remplit en effet, par l'exécution d'un petit monument dont on s'accorde à vanter, au-delà de toute expression, la noble et gracieuse pensée, le travail plus noble et plus gracieux encore.

Sur le fond d'entre-pilastre adossé au mur, s'élève un cippe montant de bas-relief en marbre, supporté par des degrés. Sa masse totale n'a que 40 pieds en hauteur, sur 10 de large. Au sommet, couronné par une corniche élégante, est placé l'écusson de la Grande-Bretagne. La surface de ce montant se trouve occupée, de façon à ne remplir que les deux tiers de sa hauteur, par les portraits ou médaillons en demi relief, des trois personnages auxquels le monument est consacré.

Plus bas et au-dessous, est une porte simulée, ou censée être celle qui donneroit entrée dans un vrai sépulcre. De chaque côté de cette ouverture feinte, sont sculptés aussi en demi relief, deux Génies en pied, qui, chacun dans un ajustement

varié, sont vus s'appuyant sur leurs flambeaux éteints et renversés.

Ces figures angéliques que nous avons appelées Génies, imitations de ceux dont on trouve de nombreux exemples aux angles des sarcophages antiques, sont représentées comme étant de l'âge d'à peu près dix-huit ans. Elles expriment, avec une grâce que le discours ne sauroit faire comprendre, un sentiment de douleur, mais de douleur religieuse, de celle enfin qui convient au sujet et au local. On regarde généralement ces figures comme ce que Canova a pu faire, en ce genre, de plus pur, de plus noble, de plus remarquable par le genre d'expression la plus convenable, et au monument, et au lieu qu'il occupe.

Il a été remarqué que ce petit ouvrage, par l'heureux à-propos, si l'on peut dire, de sa composition, et par le charme d'une sorte d'inspiration ou d'un talent improvisé, est du nombre des travaux de Canova, qui ont le plus facilement réuni l'universalité des suffrages, soit par la valeur réelle de l'art, soit parce que les petites compositions sont à la portée du plus grand nombre, soit peut-être encore, parce qu'il entre dans les calculs des passions envieuses d'exalter de préférence, entre les ouvrages de celui qu'on jalouse, les productions les moins étendues et les moins importantes.

Du reste, il n'y eut qu'une voix sur l'habileté

avec laquelle l'artiste sut tirer un parti aussi intéressant, d'un espace aussi ingrat. On y a remarqué, en effet, que loin de nuire à la conception de l'ensemble, les deux colonnes ou pilastres, entre lesquelles ce petit monument est placé, semblent, par l'heureux parti que l'artiste en a tiré, n'être plus ni un hors d'œuvre, ni un embarras pour la composition qui s'y trouve renfermée, mais plutôt un auxiliaire qui en fait si l'on peut dire partie. Mérite rare et particulier, et qui, dans ce charmant ouvrage, sut convertir en surcroît d'agrément ce qui pouvoit nuire au succès de la composition, et agrandir ce qui auroit pu rapetisser le monument, pour l'esprit comme pour la vue. Ainsi l'art parvient quelquefois, sous la main du génie, à rendre grand ce que l'espace auroit condamné à être petit : *sic*

Natura in parvis claudere magna solet.

Plus Canova, grâce à son étonnante fécondité, produisoit d'ouvrages, tous divers par leurs sujets, par leur destination, par leur dimension, mais tous cependant achevés dans leur genre, plus il devenoit difficile, soit à l'admiration publique de trouver de nouveaux éloges, soit à la reconnoissance du gouvernement qu'il illustroit, d'inventer des témoignages d'estime et d'honneur, propor-

Canova nommé président de la commission consultative des arts.

tionnés aux surcroîts de mérite et de réputation d'un talent qui sembloit s'être placé au-delà de toutes les mesures.

Cependant le cardinal Pacca, Camerlingue de la sainte Eglise, amateur des arts et connoisseur des plus distingués, venoit d'établir une commission consultative des beaux-arts. Il nomma Canova à la présidence de ce nouvel établissement. C'étoit, dans la vérité, le dernier hommage qu'il fut à même d'imaginer en son honneur, et la dernière mission qu'il fut possible de lui faire accepter. On ne sauroit douter, à l'égard de ce nouvel établissement, que ses idées et ses conseils eussent été très-favorables à la direction générale des beaux-arts, si de plus longs jours lui eussent été accordés.

Statue d'Endymion dormant.

A mesure que Canova avançoit dans la carrière de la vie qu'il lui fut donné de parcourir, on voyoit redoubler son ardeur pour le travail. On remarquoit encore que ses ouvrages, après avoir reçu, nonobstant une étude consommée, l'apparence d'une extraordinaire facilité, réunissoient au fini le plus précieux du travail le plus correct, ce charme inexprimable d'une grâce qui fait disparoître toute trace de recherche ou de contrainte, et donne à l'œuvre de l'artiste l'apparence d'être née plutôt que faite.

On s'accorde à trouver ce rare mérite, qu'aucune description ne peut décrire, que les récits et les paroles peuvent proclamer sans en donner l'idée, à la statue d'*Endymion endormi*, statue qu'il produisit vers l'époque où nous sommes arrivés. (Elle appartient au duc de Devonshire.)

Cet ouvrage surtout fit remarquer, et signala, dans le goût de travail et la manière de l'artiste, une imitation sensible du style vrai, grandiose, large, et, si l'on peut dire, *charnu*, dont les restes des sculptures de Phidias ou de son école, au Parthénon d'Athènes, l'avoient singulièrement engagé à suivre les erremens, à reproduire le goût.

Nous avons déjà donné à entendre, qu'une certaine cabale s'étoit formée contre Canova quelques années auparavant, déprisant sa manière, sous prétexte que la grâce chez lui excluoit la force. L'antique effectivement, si l'on ne porte à son étude et à son imitation un certain esprit de critique, peut facilement induire ses imitateurs dans deux manières également vicieuses. Si on prend sans choix, pour modèles, certains ouvrages qui, la plupart, nous sont parvenus en copies, et peut-être de copies elles-mêmes, on court le risque d'adopter un goût et une manière de faire méthodiques. De là résultera un style qui, à la vérité, contrastera d'une manière frappante avec le système sans méthode de la sculpture moderne, ou

celui de l'imitation d'un modèle, mais qui n'en sera pas moins faux. C'étoit à peu près vers ce but formel d'opposition avec le moderne, que quelques-uns des contemporains de Canova bornoient leurs vues et leurs efforts.

Pour lui, après avoir fait choix de quelques ouvrages antiques, où se concilioient la force et et la grâce, la noblesse des contours et la variété des formes, la pureté du dessin et l'expression de la chair qui revêt toute la charpente humaine, il ne pouvoit se persuader que les beaux ouvrages des célèbres artistes de la Grèce, n'eussent point réuni complètement l'accord de toutes ces qualités. Fort de cette persuasion, il visoit constamment à faire vivre et remuer, si l'on peut dire, ses statues, par l'amalgame de la grandeur des formes avec l'apparence de la chair.

Les critiques qu'il avoit essuyées, sur sa manière de voir et de faire, ne l'avoient jamais détourné de la voie qu'il s'étoit ouverte. Toujours il avoit persisté à penser, que le corps humain représenté par la sculpture, pouvoit avoir force, énergie, caractère et pureté de formes, sans cesser de paroître un composé de chair, revêtu d'une peau plus ou moins fine et délicate, sous l'enveloppe de laquelle devoit se manifester, d'une manière plus ou moins ressentie, le jeu des masses musculaires, si propre à donner à l'imitation dans une

statue, les apparences du mouvement et de la vie.

Mais Canova, depuis qu'il avoit vu à Londres les sculptures mêmes de Phidias ou de son école, se confirma de plus en plus dans son système d'imitation de la nature, par ces ouvrages, dont un sentiment prophétique lui avoit, depuis long-temps, révélé le caractère. Ainsi confirmé dans ses prévisions par les plus authentiques témoignages, il avoit résolu de se livrer, en toute liberté, à sa manière de voir, de comprendre et d'imiter les anciens.

C'est ce dont témoigna, de la manière la plus évidente à la fois et la plus heureuse, sa statue d'Endymion endormi.

Nul sujet ne pouvoit mieux se prêter à cette heureuse expression de la souplesse dans les formes, de la grâce dans la pose, de la mollesse dans le rendu des chairs, que le choix de l'amant de Diane, livré aux douceurs du sommeil. Aucun sujet ne pouvoit mieux donner lieu de réunir à l'idée de la mollesse dans le caractère, cette largeur de plans, cette ondoyance de contours, que quelques-uns des *marbres de lord Elgin* avoient montrées à Canova, comme ayant distingué les œuvres de l'école de Phidias. Rien, en effet, ne le démontre mieux que la figure couchée du fronton occidental du Parthénon, à laquelle on a donné le nom d'*Ilyssus,* dans la supposition qu'il

devoit représenter le fleuve de ce nom, qui coule près d'Athènes.

On pourroit donc croire qu'un certain rapport d'attitude auroit porté Canova à se mesurer, en idée, avec la figure couchée de l'*Ilyssus*, et lui auroit inspiré le sujet d'Endymion couché et endormi.

Cette analogie pourroit être plus vraie, sans être aussi agréable à l'imagination, que celle d'un des admirateurs de Canova, selon lequel l'artiste auroit puisé dans les vers du poète Syracusain, le type de cette heureuse composition, et de l'expression d'abandon, convenable à l'instant où le sommeil s'empare du corps. Selon ce programme, le beau chasseur seroit vu, non endormi, mais s'endormant de la manière décrite par le poète, « qui lui fait étendre mollement les bras, et tomber » de ses mains les dards qu'elles abandonnent; sans » oublier son fidèle gardien, le chien qui veille » quand son maître dort, et qui semble, en le re- » gardant, guetter le moment de son réveil. »

<small>Divers ouvrages répétés ou commencés par Canova.</small>

Plus Canova avançoit en âge, comme s'il eût eu le pressentiment que de longues années ne lui seroient point accordées, plus il avoit d'ardeur, soit pour entreprendre à la fois plusieurs ouvrages, soit à faire des répétitions d'anciennes figures, pour les améliorer. On pourroit croire aussi,

qu'ayant entrepris à Possagno, son lieu natal, une immense construction, dont il ne lui étoit guère donné de prévoir la dépense, il ne se refusoit pas à multiplier d'après certaines statues, des copies, dont les sommes trouveroient leur application dans l'entreprise de la construction qu'on vient d'indiquer.

Ainsi le voyons-nous refaire cette Madeleine, dont nous avons donné une description, pag. 66. Dans la vérité, Canova n'avoit jamais ratifié l'admiration qu'obtint à Paris, en 1801, celle qui avoit commencé sa réputation dans cette ville. Il y a aussi, chez plus d'un artiste, dans le goût de préférence qu'il accorde aux enfans de son génie, une sorte d'instinct de paternité, qui le porte à donner sa prédilection aux derniers venus. Quoi qu'il en soit, la nouvelle Madeleine, reproduite avec quelque diversité dans sa composition, fut, nous dit-on, d'un style plus sévère. L'expression de la tête fut d'une énergie particulière, et dans l'abandon de tout son corps, on trouvoit la hardiesse réunie à la vérité. A en croire aussi les jugemens des artistes, la nouvelle Madeleine se fit remarquer par une observance plus sévère des principes de l'art.

De deux Nymphes couchées qu'il entreprit alors, l'une tenant plutôt, dans sa tête et son expression, du caractère de Bacchante, n'eut de terminé par

Canova, que la tête. L'autre fut finie par lui, et il la représenta dormante. La nature de son dessin, la mollesse de ses formes, sembloient avoir la fluidité qui convient à une Néréide, ou Nymphe des fontaines.

Modèle du monument funéraire du marquis Salsa Berio.

A la même époque se rapporte un ouvrage de bas-relief, destiné au monument sépulcral du marquis Salsa Berio de Naples.

On y voit le mort étendu sur le lit funéraire, au milieu des personnages qui forment la composition. De l'un et de l'autre côtés sont les parens et les amis, dans le désespoir et dans les larmes. Toutes les actions sont celles de la douleur, toutes les expressions sont de l'abattement.

Le style de l'ouvrage tient de la manière des sculptures du quinzième siècle, et particulièrement de Donatello, dont Canova paroîtroit s'être attaché ici à imiter le caractère. Ainsi les expressions y sont fortement tracées, selon l'usage de cette époque; les formes y offrent aussi la simplicité du temps, seulement elles ont plus de grâce et de noblesse.

Cet ouvrage, par le fait de la mort de l'auteur, est resté en modèle.

Statue colossale de Pie VI, placée dans Saint-Pierre.

Le pape Braschi, Pie VI, étoit mort prisonnier en France. Dès l'an 1796, Bonaparte, simple gé-

néral en Italie, mais déjà, grâce à l'oligarchie régnante en France, devenu indépendant, et méditant les projets de sa future ambition, avoit fait acheter au Pape Pie VI la conservation de Rome, au prix de ce qu'elle possédoit de plus précieux; et il l'avoit forcé de se racheter lui-même, par une somme considérable. Tout cela entroit dès-lors dans les prévisions et les préparatifs de ce qu'on l'a vu achever, lorsqu'il se trouva le maître et seul maître.

Pie VI donc, comme on le sait, expulsé de Rome quelque temps après, et sans guerre, par le gouvernement appelé le Directoire, et conduit à Valence, y étoit mort en 1799. Bonaparte étoit alors en Égypte. De retour en France, il détrôna le Directoire, et se mit à sa place sous le titre de Consul. Comme il entroit dans ses vues de rétablissement de la religion et du culte catholique, de se mettre bien avec le pape Pie VII, élu à Venise quelques mois après son retour d'Égypte, il voulut se donner le mérite de renier la conduite du gouvernement précédent envers Pie VI, dont il n'avoit fait que préparer la chute. Ainsi il ordonna l'érection, à Valence, d'un petit monument à sa mémoire, et il consentit au transport de ses restes à Rome.

Alors il fut question de lui ériger un mausolée. Mais Pie VI, dans son testament, avoit expressé-

ment manifesté le désir, si on vouloit lui consacrer un monument commémoratif, qu'on se bornât à le représenter priant à genoux devant la Confession du grand autel de Saint-Pierre, où l'on vénère les reliques des saints apôtres Pierre et Paul.

En exécution de ce pieux désir, le prince Braschi, son neveu, commanda à Canova l'érection d'une statue portrait du Pape Pie VI, qui pût remplir le vœu qu'il avoit manifesté. Canova ne tarda point à entreprendre, et bientôt à terminer cet ouvrage. Il y fit admirer, comme de coutume, la grandeur du parti de composition, la simplicité et la noblesse de l'ajustement du costume pontifical, le mouvement expressif et religieux de la pose, sans compter la grande fidélité de la ressemblance.

Cependant, lorsque l'ouvrage étoit encore dans l'atelier de l'artiste, soumis aux jugemens du public, quelques censeurs, jugeant de la dimension donnée par Canova à la statue, en la comparant au local borné qu'elle y occupoit, lui trouvoient une grandeur exagérée. Mais lorsque, placée dans la Confession du grand autel, la statue se trouva entourée de tous les genres de grandeur, soit de l'église, soit de la coupole, soit de l'autel et du baldaquin qui le couronne, les censeurs furent obligés de changer d'avis et de se rétracter. Tout

le monde admira la justesse de la prévision de Canova, et l'on rendit hommage à la sureté du sentiment, qui avoit si bien calculé la grandeur physique et morale de l'ouvrage.

Canova eut ainsi l'avantage d'immortaliser son nom, en l'attachant aux monumens de trois Papes qui se suivirent immédiatement : Clément XIII, ou Rezzonico; Clément XIV, ou Ganganelli; Pie VI, ou Braschi.

Canova arrivoit à un âge où, sans éprouver aucun des symptômes de la caducité corporelle et de l'affoiblissement moral du talent, il ne se pouvoit pas que son activité, diminuant nécessairement, à mesure qu'augmentoit sa renommée, il satisfît aux demandes toujours croissantes des amateurs, de plus en plus empressés d'obtenir quelque ouvrage de son ciseau.

Du grand nombre des répétitions faites par Canova de ses statues.

Cela nous explique comment il se vit obligé, dans ses dernières années, de reproduire en marbre, par les procédés mécaniques que l'on connoît, un certain nombre de ses statues les plus recherchées, pour leur sujet et leur renommée, et dont plusieurs, dans ces répétitions qui repassoient définitivement sous sa retouche, pouvoient quelquefois acquérir une valeur, ou plus grande, ou toute autre que celle de leurs originaux. La même chose eut effectivement lieu à l'égard d'un bon nombre

des plus célèbres tableaux de Raphaël. Il avoit aussi, de son temps, d'habiles élèves formés dans son goût, et reproduisant sa manière, au point que de légères retouches pouvoient suffire à ces copies, pour acquérir autrefois, ce qu'elles ont conservé de nos jours, la valeur d'originaux.

Nous avons déjà parlé de ces copies, vraiment devenues de doubles originaux, sous la retouche et le nouveau fini que Canova leur donnoit. Il nous seroit donc possible de multiplier encore ici, et à l'époque où nous sommes arrivés, plusieurs de ces répétitions, rivales de leurs précédentes statues. Nous trouvons en effet à citer une troisième statue du Pâris; une de ses trois Danseuses, celle que nous avons décrite la première, (voy. page 162) pour M. Simon Clarke, à Londres; une Nymphe endormie, transformée par la Ciste qui l'accompagne, en Bacchante; un petit saint Jean-Baptiste, exécuté la première fois pour M. de Blacas, et qui fut copié ou répété ensuite pour M. Bering, à Londres.

Saint Jean-Baptiste enfant.

Cette petite figure en marbre de Jean-Baptiste enfant, représenté simplement assis, et tenant une croix, ne nous est connue que par l'estampe que Canova en fit faire à Rome. Cette gravure ne sauroit faire apprécier le degré de mérite et de valeur imitative de son original, qui d'ailleurs n'offre,

dans sa composition ou son action, rien, soit de pittoresque, soit d'expressif. L'antiquité n'ayant guère exécuté, à ce qu'il paroît, de figures d'enfans en sculpture, qu'on puisse mettre sur la ligne des statues devenues modèles de dessin, de caractère et d'exécution; quelques critiques ont pensé que le genre de la nature enfantine, c'est-à-dire non encore formée, auroit autrefois été regardé, en tant qu'ébauche de l'homme, au-dessous des ambitions de la sculpture. Canova auroit-il hérité de cette manière de voir, qu'on peut soupçonner avoir été celle de l'antiquité?

Mais une toute autre considération m'a porté à faire ici mention du petit saint Jean de Canova. Cette considération est celle du sujet en lui-même, le seul, après toutefois la Madeleine pénitente, qui (entre tous les ouvrages déjà parcourus) appartienne en propre à la religion chrétienne. Or ceci tend encore à me rappeler certains entretiens que j'eus avec Canova, lors de son dernier séjour à Paris, en 1815.

Dans une de nos conversations, je lui représentai qu'il avoit à peu près épuisé, dans le genre de la nature idéale en sculpture, tous les sujets de genre historique ou mythologique du paganisme. Qu'à l'époque de la vie où il étoit arrivé, il n'étoit pas probable que, dans le même cercle

Proposition faite à Canova de traiter des sujets chrétiens.

d'idées et de sujets, il pût se surpasser lui-même, et que s'il ne montoit pas, il descendroit, ou que l'envie le feroit descendre. Qu'il y avoit pour lui un nouveau moyen de soutenir son talent, et de rajeunir en quelque sorte sa réputation. Qu'une route nouvelle s'ouvroit encore à lui, où il pourroit, en dépit de ce qui avoit été fait, se placer sur un terrain original, celui de la religion chrétienne, prise d'abord dans la poésie biblique, et puis dans les siècles primitifs de l'Eglise, qui avoient fourni, à Raphaël surtout, tant de scènes sublimes, tant de sujets pathétiques. Que les peintures seules de Raphaël lui donnoient, en ce genre, et les leçons et les modèles. Que, nonobstant quelques sculpteurs du quinzième siècle, l'arène étoit encore ouverte, et à parcourir en original, par l'homme qui sauroit imprimer en sculpture, à beaucoup de sujets chrétiens, la grandeur religieuse qu'ils comportent. Qu'à tout prendre, le sculpteur moderne n'auroit à redouter aucun prédécesseur redoutable. Que Michel Ange avoit à peine abordé en sculpture les sujets en question. Que depuis lui, les Guglielmo della Porta, les Algardi, les Rossi, les Rusconi, les Bernini, les Legros, les Fiamingo ne seroient point des rivaux à redouter, surtout en se plaçant sous un tout autre point de vue de l'art. Qu'enfin le christianisme, dans un nombre infini, non-seulement de

scènes grandes et pathétiques, (patrimoine, si l'on veut, de la peinture) mais seulement de personnages diversement sublimes, et pris même dans l'Evangile, sauroit prêter à l'artiste capable d'en sentir les beautés, soit de nobles motifs de statues isolées, soit des sujets de bas-reliefs, soit des motifs de groupes, à la fois les plus expressifs, et les plus susceptibles de faire admirer le génie du sculpteur.

En continuant de deviser avec Canova sur un sujet, auquel il me paroissoit donner très-volontiers son assentiment, je le conduisis dans la plus grande de toutes les églises d'architecture moderne à Paris, église remarquable par son frontispice en colonnes, ouvrage de Servandoni, et dont l'intérieur étoit, encore à cette époque, dépouillé de ses anciens ornemens. Je lui fis remarquer le chœur, effectivement privé des statues des Apôtres sculptées par Bouchardon, et que j'espérois y voir restituer, comme il arriva peu après. Lui faisant observer l'autel placé à l'entrée du chœur, et isolé sur la ligne de la croisée, dans le retour de laquelle devoient se replacer la statue du Christ embrassant la croix, et celle de la sainte Vierge, je lui donnai à entendre que cet autel isolé et situé ainsi, seroit une magnifique place pour un groupe représentant une descente de croix, ou le Christ mort vu avec la sainte Vierge et Marie Madeleine.

Cette conversation, appuyée d'un exemple sensible, sur un local merveilleusement approprié au sujet, me parut avoir frappé Canova. Lorsque nous fûmes sortis de l'église, je lui remis sous les yeux mon projet de groupe. Faites-le, lui dis-je, sinon en marbre, au moins coulé en bronze, vous aurez moins de besogne; mais faites-en le modèle, et faites-moi savoir qu'il est fait. Ne doutez pas de la suite, et de la juste indemnité qui vous sera accordée. Je sais certaines voies pour y faire face : quelque chose qui pût arriver, jamais un semblable ouvrage, de vous, ne manquera d'acquéreur. Je crus m'apercevoir que mes paroles ne seroient pas perdues. Bientôt après Canova quitta Paris.

Lorsque, peu d'années après, j'appris qu'il avoit modelé à Rome le groupe dont je vais parler (1), le souvenir de ce que j'ai raconté se représenta à ma mémoire. J'accueillis de grand cœur l'heureuse réminiscence de notre conversation. Je m'applaudissois ; mais bientôt... Hélas ! j'étois loin de penser alors que Canova ne devoit pas lui-même le terminer en marbre.

<small>Groupe d'une Descente de croix.</small> Ce groupe, dont j'emprunterai une mention abrégée à la description qu'en a publiée M. *de Romanis*, dans les Éphémérides et le *Diario* de

(1) *Voyez* la lettre du 19 juin 1819.

Rome, se compose de trois figures de grandeur naturelle; la sainte Vierge, le Sauveur mort, et sainte Marie Madeleine. Les maîtres de l'art y ont reconnu la belle et admirable réunion de toutes les parties propres à former un véritable groupe; tant les figures y sont heureusement et toutefois nécessairement liées entre elles, par des rapports obligés. Les draperies y sont disposées dans un accord naturel. Les différens aspects, de quelque côté qu'on se tourne, offrent un intérêt nouveau. Chaque point de vue ainsi se présente, sans rompre l'unité, avec une heureuse variété qui lui est particulière. L'œil enfin peut de toute part, sans cesser de jouir de l'ensemble, y admirer des détails toujours heureux, par les modulations diverses de la même conception. Le Christ, étant au milieu de deux figures drapées, arrête convenablement les yeux sur le point principal du sujet, et qui est également celui de l'art, c'est-à-dire le nu. La croix, placée au centre de la composition, contribue encore à l'effet pyramidal de l'ensemble.

Quant aux figures en particulier, les artistes admirent surtout l'expression de la douleur sur le visage des deux femmes. La Vierge, assise au pied de la croix, manifeste, et dans son attitude et sur son visage, une affliction d'autant plus forte, qu'elle est concentrée; c'est celle d'une per-

sonne qui n'a plus de larmes, et qui ne sauroit trouver à sa douleur d'autre voie de manifestation, que dans l'offre qu'elle en fait à Dieu, comme hommage de la rédemption. Quant à Madeleine, elle présente l'image et l'idée d'une douleur plus humaine, et d'un abandon qui put permettre à l'artiste une pantomime plus expressive dans son visage, et aussi, quant à toute sa personne, plus d'élégance dans ses dehors, plus de mouvement, et une plus grande vivacité d'effet.

Le style de draperies de ces deux personnages est parfaitement d'accord avec leur caractère; ample, simple, austère pour la Vierge, il offre, à l'égard de la figure de Madeleine, plus de variété dans leur jet et leur travail.

Pour ce qui regarde la figure du Christ, continue la description, elle est au-dessus de ce qu'il appartient à de simples paroles de faire concevoir. « Segna, per vero dire, i termini dell' arte
» quel volto di Cristo per significare le sembi-
» anze divine. Morto non pare, ma in dolce sonno
» assorto: non terreno, ma riposato nella somma
» pace dei cieli, e ritornato al godimento dell'
» eterno suo Padre. Il torso è di una dolcezza e
» morbidezza singolare, e le forme di tutta la
» persona ben si compongono all' ideale di un
» vero Uomo Dio. »

Nous lisons à la suite de cette description, que

le projet du frère de Canova étoit de faire exécuter et fondre en bronze ce beau groupe, qui, ayant été le dernier ouvrage du plus fécond artiste, en sculpture, des temps modernes, doit terminer aussi la longue énumération de ses insignes et immortels travaux.

En annonçant ce groupe comme ayant été, à parler moralement, celui qui fit la clôture des œuvres émanées du génie de Canova, nous n'avons pas prétendu terminer brusquement par là son histoire. Nous ne nous sommes guère permis d'en interrompre le cours par les mentions multipliées d'objets secondaires, dont il faisoit plutôt ses délassemens que son occupation, soit en peinture, soit en compositions historiques de bas-reliefs. {Divers sujets de bas-reliefs.}

Nous nous permettrons donc de rappeler ici quelques-uns de ces ouvrages destinés à orner le grand monument d'architecture, ou le vaste temple qu'il étoit en train d'élever dans son humble village, et qui, depuis lui, par les soins de son frère, a reçu sa dernière exécution. Ce grand monument étoit devenu le centre de ses pensées, l'unique point de vue des ouvrages et des objets d'ornement qu'il lui destinoit.

Tant que, dans l'exercice assez habituel de compositions en bas-reliefs, qui occupoient ses momens de loisir, Canova se livroit, sans aucun

but arrêté, à fixer en modèle les sujets que ses lectures lui suggéroient, c'étoit ordinairement sur ceux de la mythologie, ou de l'histoire de la Grèce, qu'il laissoit son ébauchoir s'exercer en liberté. Ainsi avons-nous déjà cité (et à plusieurs reprises) certaines séries de ces compositions improvisées. Nous en retrouvons quelques nouvelles suites, qui comprennent la Mort de Socrate; — l'offrande du Péplos à Minerve; — la Naissance de Bacchus; — la Mort d'Adonis; — les fureurs d'Hercule contre ses propres enfans; — la Danse de Vénus avec les Grâces.

<small>Bas-reliefs destinés aux métopes du temple de Possagno.</small>

Mais lorsqu'il vit s'élever les dix colonnes (dont deux en retour) d'ordre dorique, du temple dont nous parlerons bientôt, il trouva là des motifs nécessaires de bas-reliefs, et aussi de sujets convenables à l'édifice religieux dont ils devoient décorer le frontispice. Je veux parler de ces intervalles appelés *métopes*, qui se trouvent entre les triglyphes de la frise Dorique.

D'après ce que plusieurs dessins nous ont fait connoître de l'élévation extérieure de ce monument, il paroît qu'il auroit pu y avoir lieu, en comptant les deux retours de l'entablement, à vingt-six métopes, et par conséquent à un nombre égal de sujets en bas-relief. Du reste, il faut se faire de ces compositions, l'idée que nous en ont

donnée celles des métopes du temple de Minerve à Athènes, c'est-à-dire de sujets réduits à deux et au plus à trois figures.

Le temple que Canova élevoit sous l'invocation de la *sainte Trinité*, devoit embrasser toute l'étendue d'une religion qui remonte à la naissance du monde. Les sujets des métopes de son frontispice devoient donc comprendre les histoires de l'ancien comme du nouveau Testament. Nous trouvons que déjà sept bas-reliefs de métopes avoient été modelés par lui. Leurs sujets sont : la Création du monde; — la Création de l'homme par le Père éternel; — le Fratricide de Caïn; — le Sacrifice d'Isaac; — l'Annonciation; — la Visitation; — la Purification de la Vierge Marie.

C'étoit vers ce grand monument, et aux embellissemens que son art se flattoit d'y prodiguer, qu'étoient dirigées toutes les affections et toutes les idées de Canova, dans ses deux ou trois dernières années. Aussi, ne manquoit-t-il point d'aller tous les ans à Possagno, visiter, surveiller et accélérer les travaux de sa grande entreprise. Le sentiment du pays natal et le plaisir qu'il éprouvoit à s'y trouver s'expliquent aisément, quand on pense à l'espèce d'affections nobles et généreuses qu'il devoit ressentir, en se rappelant le

Hommages rendus à Canova.

point dont il étoit parti, et repassant de là, comme le voyageur du haut de la montagne, la route immense qu'il avoit parcourue. C'étoit encore un point de vue digne de lui, (et nous savons quel intérêt il y portoit) que celui de donner à tous ses travaux, pour but suprême, cette grande proclamation en faveur de la religion, qui, au milieu des désordres irréligieux et de l'athéisme de son siècle, montroit que le christianisme l'avoit toujours compté au nombre de ses plus fidèles sectateurs.

Ainsi, c'étoit plus encore comme enfant de la religion catholique, que comme artiste, qu'il étoit jaloux d'inscrire son nom sur un monument, gage de sa foi, de son dévoûment filial au chef du catholicisme, monument qu'il eût désiré élever à Rome, si cela lui eût été possible.

Ces voyages périodiques étoient aussi, pour lui, des espèces de vacances qu'il se procuroit, et des intervalles de travail qu'il croyoit utiles à sa santé. Dans ses excursions, il jouissoit du plaisir de visiter ses amis, et de faire trêve avec les exigences sans nombre, et surtout les témoignages d'honneur dont, à Rome, une renommée sans bornes fatiguoit sa modestie.

Toutefois, il lui étoit devenu fort difficile d'échapper, en quelque lieu qu'il fût, aux sujétions de sa célébrité. Nombre de fois dans ses voyages, il fut obligé de se soumettre au tribut de félicita-

tions honorifiques, que sa présence et son nom lui imposoient inévitablement. Passant un jour par Padoue, et s'y étant arrêté chez un ami, il se rendit le soir au théâtre. Dès qu'on l'eut aperçu, un mouvement électrique fit lever tous les spectateurs. Pareille chose lui étoit déjà arrivée à Vérone.

Il étoit impossible à Canova de faire un pas, quelque part que ce fût, sans que son aspect ne provoquât, malgré qu'il en eût, des témoignages éclatans d'estime et d'admiration; et partout où il avoit séjourné, même dans son enfance, ce souvenir devenoit un titre de gloire pour le pays. Ainsi la commune de *Pagnano*, où il avoit passé quelques-unes des premières années de sa vie, lui consacra cette inscription publique :

SALVETE. LOCA. NULLIS. BEATIORA
QUAE.
A. CANOVAM
PHIDIACAE. ARTIS. ELEMENTA. DISCENTEM. VIDISTIS
SALVETE. ITERUM. ITERUMQUE.

Comment Canova put-il former le projet et commencer l'exécution d'un monument aujourd'hui achevé, selon ce que nous apprenons; monument qui, d'après ce que l'on en connoît, trouveroit difficilement de nos jours, soit la volonté, soit les moyens nécessaires à une telle entreprise? {Temple élevé par Canova à Possagno, sa patrie.}

Comment ensuite Canova se détermina-t-il à construire un temple aussi magnifique, dans le chétif endroit qui l'a vu naître?

En réponse à la seconde de ces deux questions, je dirai, ce que peut-être on concevra difficilement, que ce fut parce que la vanité n'avoit jamais été le mobile principal de ses actions; qu'en conséquence, ce qui lui convint dans le choix du modeste pays où il vouloit élever son monument, fut, avant tout, la facilité qu'il trouva à placer en ce lieu, un édifice à la fois magnifique et religieux, pour la construction duquel il auroit peut-être difficilement obtenu ailleurs l'emplacement et les facilités nécessaires. J'ajoute encore, que le pays où il naquit, étant des plus riches et des plus abondans en belles pierres, il lui promettoit, soit pour la matière, soit pour la main d'œuvre, une très-notable économie.

Quant à la première question, qui se rapporte à la dépense, je réponds qu'il suffit de se rappeler le nombre extraordinaire d'ouvrages, soit destinés à des monumens publics, soit payés par les plus riches personnages de l'Europe, et dont l'exécution remplit quarante ans de la vie de Canova, pour concevoir que des sommes considérables durent s'accumuler dans ses mains.

Mais voici ce qui dut encore les augmenter. C'est que la richesse eût été pour lui une incommodité,

s'il eût dû n'en appliquer l'emploi qu'à lui-même.
C'est que jamais homme n'eut, moins que lui, le
besoin où le désir de la fortune. Jamais homme ne
fut plus modeste, plus sobre, plus étranger aux
plaisirs ordinaires de la vie. Levé avec le jour,
son plus grand plaisir (je le tiens de lui) étoit celui
qui précède ou qui suit le sommeil, que le travail
journalier ne manquoit pas de lui procurer. Avec
de telles habitudes, que faire pour lui, des sommes
qui affluoient chez lui? La charité sans doute venoit à son secours, et nous l'avons fait voir ailleurs. Mais il regardoit aussi comme œuvre de
charité bien ordonnée, de procurer du travail
aux pauvres. Et voilà encore ce qui lui fit naître
la pensée d'employer sa richesse, à des travaux
fructueux pour les pauvres ouvriers de son pays
natal.

Ainsi, le grand édifice élevé dans cet endroit,
en y attirant les étrangers, devoit devenir pour
les habitans, par le concours des curieux et des
voyageurs, une source de richesses et de consommations, sans compter ce que la religion y ajouteroit d'importance.

Je ne saurois douter encore, par la connoissance
intime que j'eus de Canova, par l'extraordinaire
confiance dont il m'honora toujours, que ce temple, dédié à la Trinité, devoit avoir aussi, dans les
vues de l'artiste chrétien, une destination parti-

culière à son art. J'ai raconté l'entretien que j'eus avec lui à Paris, sur la nouvelle carrière que les sujets religieux devoient lui offrir; et l'on a vu que le groupe de Descente de croix, dont je lui avois suggéré l'idée, fut, bientôt après son retour à Rome, réalisé par lui, et qu'il doit orner l'autel de son temple.

Nous l'avons vu aussi s'essayer sur des sujets en modèle de l'ancien et du nouveau Testament, pour les métopes du frontispice de cet édifice. Je ne doute donc pas qu'une des principales vues de Canova n'ait été de se retirer dans sa jolie *villa* de *Possagno,* et là, dans un religieux loisir, de s'occuper à embellir son monument d'une suite de sujets empruntés à l'histoire sainte. Nous l'aurions vu, se transportant dans un autre monde d'idées et de conceptions, nous prouver que les images de la Bible, que les figures des anges, des patriarches, des prophètes, traitées avec tant d'éclat par des pinceaux célèbres, pouvoient encore procurer une gloire nouvelle à son ciseau. Que de conceptions heureuses les scènes touchantes de l'Evangile, les miracles de ses apôtres, l'héroïsme surhumain des martyrs, ne lui auroient-ils pas donné lieu de multiplier, dans ce nouveau sanctuaire du christianisme? Le monument de Canova seroit devenu pour lui la matière d'une nouvelle gloire.

Nous ne pouvons donner qu'une idée encore générale, et par conséquent succincte, de l'ensemble du monument qui devoit, comme on l'a déjà dit, réunir dans son péristyle l'ordonnance Dorique du Parthénon, et dans son intérieur la forme sphérique du Panthéon.

Idée générale du temple de Possagno.

Le frontispice du temple est formé de deux lignes de colonnes, au nombre de huit chacune, dont la proportion, le galbe et le chapiteau paroissent une fidèle imitation de l'ouvrage d'Ictinus, que les dessins de Stuart ont fait connoître avec la plus grande précision. Ce *pronaos* donne entrée dans une rotonde, qui, par plus d'une partie de son ordonnance intérieure, et par sa voûte ornée de caissons, rappelle nécessairement, sans en être à beaucoup près une copie, celle du Panthéon d'Agrippa à Rome. Effectivement cette voûte, d'après le dessin que nous avons sous les yeux, offre un nombre de rangées de caissons, double de celles du Panthéon. Le mur d'enceinte intérieur de la rotonde est orné de huit grands renfoncemens en forme de niches, propres à recevoir, ou des statues colossales, ou des autels. Les intervalles ou pied-droits qui séparent ces grands renfoncemens, offrent, sur le dessin que nous avons sous les yeux, dans la hauteur de leur masse, l'idée de deux rangs, l'un au dessus de l'autre, de petits emplacemens convenables à des bas-reliefs

ou à des bustes. Généralement, tout y indique le projet (ce qui n'est pas difficile à croire) de préparer à l'art de la sculpture de nombreux emplois, proportionnés à tous les genres de sujets.

Rien donc ne me paroît plus propre à confirmer ce que j'ai avancé simplement comme probable, savoir, que Canova, dans son monument de Possagno, s'étoit préparé, avec la retraite où il aspiroit, la matière d'un nouvel exercice de son talent, appliqué dorénavant à célébrer les héros et les merveilles du christianisme. Ne doutons pas que le modèle de 15 pieds en hauteur, propre à être doublé de dimension, dans la statue colossale de la Religion, qui ne put être convenablement placée à Saint-Pierre, doit orner (si la chose n'est déjà faite) la niche principale en face de l'entrée de la rotonde du temple de Possagno.

Pose de la première pierre du temple.

Le projet d'élever une nouvelle église chrétienne avoit besoin, mais ne pouvoit pas manquer de la sanction du pouvoir ecclésiastique. Canova ne tarda point à recevoir le diplôme de Jean-Baptiste de Rossi, archiprêtre-doyen de l'église cathédrale de Trévise, et vicaire-général, le siége épiscopal vacant. Dans cet acte, Canova recevoit toutes les félicitations dues à son zèle religieux.

La première pierre de l'édifice fut posée par lui, le 11 juillet 1819, avec la plus grande

solennité. Ce fut dans le pays, et dans tous ceux d'alentour, une fête comme on n'y en avoit jamais vu, et des réjouissances de tout genre signalèrent encore cette solennité religieuse. Canova ne manqua point, dans les deux ou trois années qu'il survécut à cette cérémonie, d'en venir fidèlement célébrer l'anniversaire. C'étoit, comme je l'ai déjà dit, le but dorénavant unique de ses pensées, de ses travaux et de ses soins. C'est vers cet objet que se dirigeoient les projets de son art, tant en sculpture qu'en peinture.

Nous avons en effet renvoyé à cette septième partie de notre histoire (*voy. pag.* 74) de parler plus au long du talent de Canova dans la peinture. Nous n'avons pas cru devoir interrompre la série de ses grands ouvrages en sculpture, par une mention plus étendue de quelques travaux en peinture, qui, n'ayant été pour lui que des délassemens, n'auroient pu soutenir le moindre parallèle avec ses statues; et nous nous proposions alors de revenir sur cette partie de son talent, à l'occasion d'une grande composition qui fut probablement destinée à orner le temple de Possagno, et qui coïncide par conséquent avec l'époque à laquelle nous sommes arrivés.

Du talent de Canova en peinture.

Dans des Mémoires sur la vie de Canova, adressés à Ladi William Bentink par Joseph Falier,

on lit que, dès les premiers temps de ses études, l'artiste, devenu si célèbre dans la sculpture, annonçoit un goût particulier et de rares dispositions pour la peinture, et que sa liaison à Rome avec le peintre anglais Hamilton, n'avoit pas peu contribué à les accroître. Mais ce goût et ces dispositions se réveillèrent particulièrement dans son absence de Rome, pendant les années désastreuses de la fin du dix-huitième siècle, et dans le séjour qu'il fit à Possagno, de retour du voyage d'Allemagne pour le mausolée de Christine à Vienne.

Grand tableau de la Déposition de Croix.

C'est dans cette tranquille retraite que, libre de tout soin, sans aucun autre dessein que d'occuper ses loisirs, il voulut se rendre compte, non de ce qu'il pourroit, mais de ce qu'il auroit pu faire, si une direction de circonstances différentes l'eût porté de préférence dans le domaine de la peinture en grand. Ce fut lorsqu'il se hasarda à tenter une vaste composition.

Lui-même a laissé dans ses écrits, sur cet ouvrage, une note de sa main, où, en spécifiant son sujet, il nous apprend que le tableau n'avoit guère moins de vingt-quatre palmes de haut; (17 pieds) qu'il représentoit la déposition de croix, avec l'apparition, dans le ciel, du Père éternel, dont la splendeur illumine toute la scène terrestre composée en bas de Marie, de Jean, de Nicodème, etc.

L'idée de cette apparition lumineuse du Père éternel, en contraste dans le haut de la composition avec les nombreux personnages dont on a parlé, et les autres saintes femmes, au milieu desquelles la Mère du Sauveur joue le principal rôle; les expressions variées de chacun des acteurs de cette scène, à la fois douloureuse et d'un effet nouveau, faisoient de cette composition, au dire de ceux qui la virent alors, un ouvrage aussi remarquable par sa pensée que par la magie des couleurs. On y admiroit encore un emploi varié, et nuancé habilement, de tous les degrés d'affections douloureuses.

Canova, comme on l'a raconté plus haut, avoit été bientôt rappelé à Rome, par les révolutions politiques qui firent monter le cardinal Chiaramonti sur le siége de saint Pierre, avec le nom de Pie VII. Il dut abandonner cette entreprise, et laisser sa composition à Possagno, pour reprendre à Rome les travaux habituels de sculpture qui l'y attendoient. Cependant, le grand tableau étoit resté toujours présent à son esprit, et n'avoit rien perdu de la faveur qu'il lui portoit. A son dernier voyage à Paris, (1815) il m'en parla avec prédilection, et encore du dessin qu'on en avoit fait pour la gravure, dont il me promit une épreuve. Mais trop de soins l'empêchèrent alors de tenir sa parole.

Ce fut donc lors des fréquens voyages que la construction de son grand édifice lui occasionnoit, et dans un de ses séjours à Possagno l'été de 1821, que Canova, après vingt années, se mit à retoucher son grand tableau, et y introduisit plus d'un changement. « On trouva, dit un journal de ce temps à Venise, qu'il avoit donné plus
» d'expression à quelques physionomies; qu'il avoit
» amélioré certains ajustemens de draperies; qu'il
» avoit agrandi la scène, par la suppression du
» tombeau précédemment placé au milieu; qu'il
» avoit donné plus de vigueur et d'éclat à la gloire
» du Père éternel; toutes améliorations, ajoute-
» t-on, qui font conclure que le premier scul-
» pteur de notre temps, sut aussi produire, en
» peinture, un œuvre que ne désavoueroit aucun
» de nos meilleurs peintres. »

Développement des premiers symptômes de la maladie de Canova.

Il a été remarqué avec étonnement que, lorsqu'en général, chez les autres artistes, avec le progrès des années on voit diminuer la force du talent et l'activité dans le travail, Canova, à mesure qu'il avançoit en âge, acquéroit une puissance de génie toujours croissante. Cependant il n'en étoit pas ainsi des forces du corps, quoiqu'il se fût toujours montré docile aux exigences de ses entreprises les plus fatigantes. L'ardeur morale que rien ne ralentissoit chez lui, alloit jusqu'à lui faire ou-

blier toute espèce de soin physique de sa santé. Entraîné par le charme de son travail, il lui arrivoit souvent de passer les journées sans prendre la moindre nouriture, encore moins de délassement; ne quittant l'ouvrage que lorsque la foiblesse lui faisoit tomber le ciseau de la main, et s'obstinant à ce travail excessif, comme s'il eût encore été dans la vigueur de la jeunesse.

En vain cherchoit-on à le détourner de l'abus opiniâtre qu'il faisoit de ses forces; on n'en obtenoit rien. Docile aux moindres recommandations de ses amis, il restoit cependant inflexible aux conseils qui lui prêchoient la modération dans le travail. S'il accueilloit les avis et tous les soins que lui prescrivoient les douloureuses affections d'estomac qu'il ressentoit, le seul point auquel il se refusoit, étoit de les attribuer à l'abus d'un travail immodéré.

L'affaissement du thorax occasionné, comme on l'a vu, (*page* 63) par l'excessive pression de l'action du trépan, et la dépression des côtes, en étoient venus à lui causer, avec le laps des années, un désordre dans les digestions. Mais ce fut au printemps de l'année 1822, que se manifestèrent les symptômes inquiétans d'une maladie organique fort dangereuse.

Canova crut que l'action d'un voyage à Naples lui seroit salutaire. Il se rendit dans cette ville

pour surveiller aussi les opérations de la fonte du cavalier destiné au premier cheval colossal qu'il avoit exécuté, et qui n'attendoit plus que son complément. Le changement d'air et de lieu ne produisit aucune amélioration sur sa santé. Son état même parut avoir empiré.

De retour à Rome, il se remit au travail avec une ardeur, en quelque sorte toujours croissante. L'extraordinaire chaleur que l'été de cette année fit éprouver dans cette ville, ne put ralentir son activité. Au lieu de s'adonner à modeler en terre, il ne voulut point faire trêve avec le travail du marbre.

Mort de Canova.

Enfin, le mal qui le minoit fit de tels progrès, qu'il fut obligé de renoncer à tous travaux. Il se décida à partir pour Possagno, à l'effet de visiter l'état de la construction de son temple, et dans l'espoir que le changement de lieu et l'air natal apporteroient quelque soulagement à son mal. Il y arriva vers la mi-septembre, dans un état de maigreur et de dépérissement qui jeta la douleur chez tous ceux qui le virent.

Toutefois, son esprit conservoit la plus grande tranquillité. Il se plaisoit à inviter ses amis, qui se faisoient un devoir de répondre à ses désirs. C'étoit aussi une agréable diversion aux peines qu'il éprouvoit, que le progrès rapide de sa grande

construction, dont la masse s'élevoit déjà à une hauteur majestueuse.

Quelques excursions dans les environs lui procurèrent le plaisir de visiter encore quelques amis, et surtout au château d'Asolo, la famille Falier, dont l'illustre chef avoit jadis si généreusement encouragé ses premiers efforts.

A peine parti d'Asolo, il se sentit en route, pris d'une telle attaque de son mal, qu'avec peine il put gagner Possagno, d'où il résolut de se faire immédiatement transporter à Venise, pour y recevoir plus efficacement les secours des habiles médecins de cette ville. Il y arriva le soir du 4 octobre, et alla loger dans la maison de son ami Pierre Francesconi, où sur-le-champ il s'alita, et où il trouva tout ce qu'une pieuse amitié pouvoit lui offrir de soins généreux, de secours empressés et de consolations, dans ses derniers momens.

La maladie étoit ancienne, et elle étoit arrivée à son dernier terme. Elle remontoit, nous l'avons déjà dit, à l'époque des travaux du mausolée de Ganganelli. On avéra, après sa mort, que la dépression de la partie droite du thorax et des côtes, avoit fini, avec le laps du temps, par unir la superficie antérieure du poumon droit, à la face correspondante intérieure de la poitrine. De là avoit dû résulter un désordre dont les effets furent long-temps à se développer, mais qui devoient

finir par l'obstruction des passages de la nourriture.

Les causes et les effets de cette maladie ont été l'objet de savantes recherches et de très-lumineuses descriptions, de la part des plus habiles médecins de Venise. Nous n'en dirons pas davantage ici. Du reste, tout ce que les soins les plus actifs de la médecine purent obtenir, fut de prolonger sa vie de quelques jours, pendant lesquels ils reçut toutes les consolations et tous les secours de la science, de l'amitié, et de la religion. Il mourut le matin du 12 octobre 1822.

<small>Honneurs funèbres rendus à Canova.</small> Le matin du 16 octobre, la pompe funèbre du convoi de Canova se rendit processionnellement à la basilique de Saint-Marc.

Les professeurs et les élèves de l'Académie royale des beaux-arts voulurent à l'envi être les porteurs du cercueil, qui fut élevé dans l'église sur un superbe catafalque, composé par le professeur Borsato.

Après la réception du corps, une messe pontificale fut célébrée par le prélat Jean Ladislas Pyrker, patriarche de Venise, conseiller d'État de S. M. Impériale, grand dignitaire du royaume.

Assistèrent à la cérémonie funèbre tous les membres du gouvernement des provinces vénitiennes, les principaux corps de magistrature de

la ville, les membres de l'Institut royal, les professeurs de l'Académie royale des beaux-arts, les associés de l'Athénée de Venise, et une multitude des premiers citoyens.

Les cérémonies de l'église terminées, le convoi accompagna processionnellement le cercueil jusqu'à la rive de la *Piazzetta*, et le remit à l'archiprêtre de Possagno, venu à Venise pour en recevoir le dépôt, et le conduire jusqu'à sa destination provisoire, en attendant son transport dans le nouveau temple, lorsque sa construction sera terminée.

Rien ne peut donner l'idée du concours des habitans des pays à la ronde de Possagno, lorsqu'approcha le char funéraire qui portoit le cercueil ; et l'on ne sauroit décrire les marques de désolation, les larmes et les gémissemens de toute cette population.

Pareils transports eurent lieu le 25 octobre, lorsque furent renouvelées à Possagno les cérémonies des funérailles. Son éloge funèbre ne put être prononcé dans l'église par le desservant. Il lui fallut se porter sur la place publique, au milieu de la foule immense qui s'étoit rendue à cette cérémonie.

Mais, pour revenir au service funèbre de Venise, nous devons rendre compte de ce qui eut lieu, lorsque le convoi passa devant le palais de l'Académie royale des beaux-arts. Il fallut se

rendre aux acclamations universelles de tout le cortège, et surtout des élèves et des professeurs, qui demandèrent à posséder une dernière fois, dans les murs de l'Académie, l'illustre défunt, et à lui payer en ce lieu le tribut de leurs larmes.

Le corps fut donc transporté dans la grande salle de cet édifice, et là le célèbre président de l'Académie, le comte Cicognara, improvisa, avec l'éloquence du plus profond sentiment, l'éloge de son illustre ami, repassant, au milieu des larmes de l'auditoire qui l'interrompirent souvent, les grands travaux de Canova, ses brillantes qualités, les éminentes vertus qui l'avoient distingué, et en avoient fait la merveille de son temps.

Mais l'orateur ne pouvoit manquer de saisir cette circonstance pour proposer, ce qu'un concert unanime approuva, savoir, que, dans ce même local, qui devoit posséder le cœur de Canova, il lui fût élevé un monument véritablement Européen, par le fait d'une souscription ouverte dans toute l'Europe. Un transport d'approbation unanime sanctionna cette proposition, et les circonstances concoururent à en faciliter l'exécution et le succès.

Souscription européenne pour le monument à élever à Canova.

A cette époque, le Congrès de Vérone réunissoit encore un grand nombre des Souverains de l'Europe. Ils furent les premiers à souscrire pour

l'exécution de ce monument, et leur exemple eut bientôt une multitude d'imitateurs. Le concours des souscripteurs fut tel, qu'avant le printemps de l'année suivante, il fut donné commencement à l'entreprise.

Canova, nous l'avons déjà dit, (*voy. pag.* 129.) avoit, dès 1794, imaginé d'élever un mausolée au célèbre Titien, dans l'église *de' Frari* à Venise, et les circonstances politiques étoient venues contrarier ce projet, dont une simple esquisse étoit restée à l'Académie. Nous avons dit encore que, désespérant de voir jamais renaître l'occasion d'en réaliser la conception générale, qui lui plaisoit beaucoup, il avoit saisi la circonstance du mausolée de l'archiduchesse Christine, pour reproduire, plus en petit, le même projet, avec d'autres sujets de personnages et d'allégories.

Ce fut ce projet, resté dans son esquisse originale à Venise, que le comte Cicognara proposa de reprendre, et de faire exécuter dans toute son intégrité, pour devenir, au milieu de l'Académie, le monument funéraire à la fois et honorifique de Canova. Tout étant donné quant à l'invention, il ne s'agissoit plus que de distribuer l'exécution des figures, entre les habiles maîtres de l'Académie.

Une approbation universelle sanctionna la proposition. Les artistes mirent la main à l'œuvre. Les

sommes de la souscription européenne suffirent à l'exécution finale du monument, qui fut terminé dans l'espace de trois années.

Ayant reçu, en tant que souscripteur, la médaille qui fut frappée à Venise, laquelle représente, d'un côté, le portrait de Canova, d'après son buste colossal, et de l'autre, l'image fidèle du monument élevé en son honneur, j'en trouve assez sur ce revers, pour pouvoir prendre et donner une idée de sa composition.

Or, elle est exactement la même que celle du mausolée de Vienne. (*Voyez page* 129.) Le fond consiste également en une pyramide, sur la surface de laquelle deux figures ailées et drapées s'élèvent en bas-relief, et supportent le grand médaillon, rempli par le portrait de l'artiste. Une porte s'ouvre également, dans le bas de la pyramide, à une figure de femme voilée, portant l'urne cinéraire. Du côté droit de la porte et à son entrée, est couché le lion ailé, symbole de Venise, et au-dessus, sur un des degrés, est un génie pleurant : de l'autre côté, et derrière la figure qui porte l'urne, sont distribués sur les degrés, deux groupes, l'un de deux femmes, l'autre de deux petits génies. Toutes ces figures, que leur petitesse sur le champ de la médaille m'empêche de pouvoir caractériser nominativement, devoient, appliquées au monument de Titien, être les per-

sonnifications des arts et du génie de ces arts. En transportant la pensée principale et les détails de cette composition, au monument de l'archiduchesse Christine, les figures des arts, comme on l'a vu, devinrent des figures de vertus, et le génie allégorique devint le génie héraldique de la famille impériale.

Ramenée à sa première destination, la composition du monument de Canova n'avoit plus besoin d'aucune modification. Les arts faisant cortège dans la cérémonie du transport de l'urne de Titien, ne demandoient, à l'égard du nouveau personnage, aucune transposition de sujet ou de symbole; et celui du lion ailé, emblème de Venise, devoit garder sa place près du monument d'un autre artiste Vénitien.

Canova, par le nombre infini de ses ouvrages, qui, pendant quarante ans, en avoient fait l'artiste de toute l'Europe, avoit joui, chez toutes les nations, d'une renommée sans exemple. Aussi peut-on dire que sa mort fut suivie d'une sorte de deuil universel. Mais il appartenoit sans doute à l'Italie d'en ressentir plus vivement, et d'en manifester avec plus d'éclat les regrets. Aussi Naples, Milan, Florence se distinguèrent-elles, dans ce concert de témoignages de deuil. Il seroit trop long d'en faire le détail.

Honneurs rendus à la mémoire de Canova par toutes les villes d'Italie.

La ville de Trévise se signala, dans le nombre, par un pompeux catafalque, dont la gravure a perpétué et multiplié les touchantes images.

On pourroit faire, et probablement on a fait un recueil de toutes les inscriptions honorifiques et commémoratives, qui furent composées à la mémoire du célèbre artiste. Contentons-nous de rapporter la belle inscription latine que composa l'antiquaire Schiassi, pour la cérémonie qui eut lieu à Massa, en Lombardie.

MEMORIAE

ANTONII. CANOVAE. MARCHIONIS

SCULPTORIS. MAXIMI

QUI. PRISCORUM. ARTIFICUM. MIRACULIS

AETATE. NOSTRA. RENOVATIS

ANTIQUITATIS. RESTITUTOR

ORBIS. CONSENSU. HABITUS. EST

IDEM. MOLITIONE. TEMPLI. MAGNIFICENTISSIMI

EX. INGENIO. PRAESCRIPTOQUE. SUO

INGENTI. SUMPTU. POSSANI. SUSCEPTA

EXIMIAE. RELIGIONIS. EXEMPLUM. POSTERIS

RELIQUIT

MAGNAS. OPES. IN. EGENORUM. SUBSIDIUM

EFFUDIT

SUMMAM. NOMINIS. GLORIAM. UBIQUE. ADEPTUS. EST

ET. MUNERIBUS. HONORIBUSQUE. AMPLISSIMIS

A. PRINCIPIBUS. EUROPAE. UNIVERSAE

CUMULATUS

ANIMOS. NUNQUAM. EXTULIT
VIXIT. A. LXV
DECESSIT. VENETIIS. III. ID. OCT.
A. MDCCCXXII
SODALES. MAJORES. VEXILARII
MARIAE. SIDERIBUS. RECEPTAE
JACTURAM. TANTI. COLLEGAE
COLLACRIMANTES
P. C.

Mais Rome devoit à Canova les plus éclatans hommages. D'abord les Académies, celle d'Archéologie, celle du Tibre, celle des *Lincei* lui décernèrent, chacune en particulier, dans des séances publiques, des éloges solennels.

C'étoit surtout à l'Académie de Saint-Luc qu'il appartenoit d'enchérir en solennité et en magnificence, sur tous les témoignages de regret, de reconnoissance et d'admiration. Deux propositions furent faites, et accueillies par le concert de tous les suffrages. {Service solennel et catafalque en l'honneur de Canova à Rome.}

La première fut d'élever au plus tôt, pour être placée dans la salle de réunion de l'Académie, la statue en marbre de Canova; et trois sculpteurs de l'Académie, Alvarès, Fabbris et Alexandre d'Este, furent chargés de cette entreprise.

La seconde proposition fut d'exécuter, avec toute la magnificence de l'art, un catafalque, et

un service funèbre, dans une des églises de Rome. On choisit, pour cet objet, la grande église des Saints-Apôtres, précisément celle qui avoit reçu, et où l'on voyoit le premier des grands ouvrages exécutés par Canova, dans le mausolée du Pape Ganganelli, Clément XIV. Le Cardinal Pacca, Camerlingue de la sainte Eglise, et, en cette qualité, protecteur de l'Académie, pour donner à cette solennité tout l'éclat qu'elle méritoit, voulut concourir à sa dépense, sur les fonds destinés à l'encouragement des arts.

L'architecte Valadier, chargé d'exécuter les intentions de l'Académie, fit un projet de décoration, qui transformoit en entier tout l'édifice. Quant aux ornemens en bas-reliefs ou statues, il fit choix entre les œuvres de Canova, dont il existoit des modèles ou des plâtres, dans ses ateliers, de tous les sujets religieux qu'il avoit traités; tels que son groupe de la Descente de croix; la figure de la Piété; le groupe de la Bienfaisance ou de la Charité, au mausolée de Christine; les lions du tombeau de Rezzonico; la statue colossale de la Religion; les bas-reliefs représentant les œuvres de Miséricorde; les sept métopes du temple de Possagno, etc., en sorte que Canova devint encore le décorateur de toute cette composition.

Le temple des Saints-Apôtres se trouva ainsi tout entier métamorphosé, offrant un ensemble

à la fois funéraire, et comme une sorte d'apothéose de l'artiste, se survivant, si l'on peut dire, dans la réunion des objets décoratifs, que son art présentoit de nouveau aux souvenirs et à l'admiration du public.

Des inscriptions analogues, composées par l'habile antiquaire l'abbé Amati, contribuèrent à donner un nouvel intérêt à tout l'ensemble de la composition.

Une messe des plus solennelles fut accompagnée de la musique du fameux Jomelli, exécutée à deux orchestres. Le célébrant fut l'archevêque de Calcédoine. Entre les premiers chanteurs de l'époque, le célèbre David se fit remarquer par un morceau qui produisit sur tout l'auditoire une impression que rien ne peut rendre.

L'oraison funèbre de Canova fut prononcée par M. l'abbé Melchior Missirini, secrétaire de l'Académie, et dont nous avons plus d'une fois emprunté les doctes opinions, dans le cours de notre histoire.

Lui-même a recueilli, sur cette cérémonie, des notions et des détails qui eurent, dans le temps et pour Rome, un intérêt que l'éloignement de temps et de lieu ne nous auroit pas permis de reproduire.

Il nous suffit de dire, que Rome toute entière, par le concours et la réunion de tous les ordres, de toutes les classes, des plus grands dignitaires,

des nationaux et des étrangers, et par une affluence inusitée, fit de cette cérémonie un événement dont la postérité la plus reculée gardera le souvenir.

Depuis le catafalque de Michel Ange à Florence, rien de semblable à celui de Canova ne s'étoit renouvelé dans aucun pays, en l'honneur d'aucun artiste.

<small>Monument honorifique élevé à Canova au Capitole.</small>

Nous avons consacré plus haut (*voy*. pag. 170) un article ou paragraphe, à la mention et à l'énumération des portraits en buste et des têtes que sculpta séparément Canova, pour plus d'une sorte de destination. Nous avons cité particulièrement plusieurs des bustes de grands hommes, qu'il s'étoit plu à multiplier, pour remplir les petites niches de la circonférence intérieure du Panthéon. Ces objets de curiosité profane, attirant dans le monument, devenu église chrétienne, une curiosité irrévérente, le cardinal Consalvi proposa au Pape Pie VII, qui l'adopta et le fit executer, le projet d'ouvrir, dans les bâtimens du Capitole, une nouvelle galerie, destinée à renfermer et consacrer les bustes de tous les hommes célèbres de l'Italie, et à recevoir ceux du Panthéon. On a donné à ce nouveau *Museum* le nom de *Protomotheca, ou recueil de bustes*. Déjà le nombre de ceux qu'on y a recueillis de divers endroits, ou par des dons particuliers, monte à soixante-huit.

Ce bel établissement, devant progressivement s'accroître, ne sera pas un des moins propres à exciter et entretenir une utile et noble émulation.

Canova étant mort à Venise sa patrie, où toutes sortes d'honneurs, comme on l'a vu, furent rendus à ses restes mortels, Rome, dont il avoit fait si long-temps l'illustration, n'avoit pu lui consacrer aucun monument, proprement dit funéraire. D'après cette circonstance, le Pape Léon XII ne crut pouvoir imaginer rien de plus convenable, et en même temps de plus honorable, en lui élevant un monument honorifique, que d'en confier le dépôt au local même, qui déjà étoit redevable à l'artiste, des images de plus d'un homme célèbre. Il commanda l'exécution du monument, dont nous allons donner une courte description, au célèbre statuaire Fabris, qui vient de le terminer, et de l'ériger, il y a peu de temps, dans la salle d'entrée du nouveau *Museum*, où déjà le buste de Canova avoit été placé, en 1826, par Cincinnato Baruzzi.

Ce monument se compose de deux parties.

L'une est la statue de Canova, représenté couché et appuyé sur une tête de Minerve. Il est à demi drapé dans le style antique, et l'expression de la figure est celle de l'inspiration. Sa proportion est de sept pieds.

L'autre partie de la composition consiste en un

très-haut piédestal, servant de support à la statue couchée. Sur son champ antérieur, sont sculptées, de grandeur naturelle, les figures qui représentent les trois arts du dessin éplorés. Près d'elles se voit, aussi de grandeur naturelle, un petit génie tenant un livre. On croit trouver, dans l'agencement de ce groupe des trois arts, une réminiscence de composition, qui ne pouvoit qu'être heureuse, du groupe des trois Grâces par Canova.

Au bas du monument, qui a de douze à treize pieds de haut, on lit pour inscription :

AD. ANT. CANOVA. LEON. XII. PONT. MAX.

POST-SCRIPTUM.

Je n'ai pas dû ranger dans le nombre des travaux de Canova, la collection gravée de ses principaux ouvrages. Cependant il m'a paru impossible de passer entièrement sous silence cette entreprise, à la vérité successive, de statues et autres objets gravés au burin, dans une proportion de beaucoup supérieure à celle que la gravure avoit donnée jusqu'à présent aux ouvrages de la sculpture. Canova avoit commencé, et depuis il continua ce genre d'entreprises et de dépenses, dans la vue d'encourager à Rome les talens de plusieurs habiles graveurs. Indépendamment de la grande dimension des planches, on doit dire de la plupart d'entre elles, et de quelques-unes, entre autres, qu'elles méritent d'être citées comme des ouvrages qui, dans ce genre, n'ont pas leurs pareils.

Le mérite et la beauté de plusieurs, la renommée des statues dont elles multiplioient les compositions, le fait de leur publication successive, mais plus ou moins interrompue, avoient habitué le public à les regarder comme des productions

Recueil gravé des principaux ouvrages de Canova.

isolées, que l'on ne pouvoit rencontrer qu'accidentellement chez les marchands d'estampes.

On ne sauroit dire, et Canova lui-même n'avoit peut-être jamais prévu, à quelle somme de dépense ces ouvrages, produits séparément, avoient dû l'engager. Cependant, à l'époque de son dernier voyage à Paris, je lui proposai de réunir en un corps complet les soixante-dix planches de la plus haute dimension, qui pouvoient former la plus grande partie de ses œuvres jusqu'alors gravées.

De concert avec lui, je fis imprimer un grand frontispice, portant ces mots : *Recueil de Statues, Groupes, Bustes, Mausolées, Colosses et monumens de tout genre, exécutés par* Canova ; — *dessinés et gravés sous les yeux de l'auteur. A Rome.* Ce titre étoit suivi d'un sommaire explicatif du sujet de chaque planche. Il eût été facile d'augmenter ce recueil, soit en français, soit en italien, d'une description plus ou moins abrégée de chaque sujet.

Ainsi le plus grand nombre des œuvres de Canova, aujourd'hui disséminées dans toutes les contrées de l'Europe, auroient acquis, par le moyen d'une semblable collection, propre à se placer dans les bibliothèques, une publicité aussi honorable pour leur auteur, que profitable à l'art et aux artistes.

Canova avoit goûté ce projet. Il emporta les

épreuves du commencement de texte dont je viens de parler. C'étoit à Rome, ainsi je l'avois entendu avec lui, que devoit se terminer le complément de l'entreprise; c'étoit à Rome, centre habituel des riches amateurs qui visitent l'Italie, que je pensois qu'une pareille collection auroit pu trouver un débit infaillible.

Cependant Canova, de retour à Rome, et au milieu de ses travaux, en jugea autrement. Il fit un arrangement à Paris, avec je ne sais quel commissionnaire, ou négligent, ou infidèle, qui reçut de lui une masse assez considérable des estampes, avec les textes de leurs explications. Je n'avois, et je n'aurois pu avoir aucun rapport de surveillance sur le dépôt qui lui étoit confié. Cependant je voyois exposées chez beaucoup de marchands d'estampes, les planches détaillées, qui n'auroient dû se vendre que par collection.

Je ne saurois dire ce que devint cette affaire, à laquelle je n'avois nul droit de prendre part. Canova m'en écrivoit souvent, et je ne savois que lui récrire. Je ne puis savoir enfin ce que sont devenus et le dépôt et le dépositaire.

Cependant les planches ont dû continuer de rester à Rome. N'y auroit-il donc pas lieu d'espérer, qu'une semblable mine pût être de nouveau exploitée, moins encore en vue du produit, que dans l'intérêt de la gloire de Canova? Certaine-

ment la collection de ses œuvres, rassemblée et reliée en un grand format atlas, ne manqueroit pas, dans ce point de réunion des amateurs du monde entier, de trouver de riches curieux, en état de mettre le prix à un ouvrage qui n'a point son pareil.

Ne seroit-il pas encore, permis de croire que le gouvernement romain pourroit mettre cette dispendieuse collection, au nombre des objets précieux, qu'il doit être, comme le sont tous les souverains, dans le cas de distribuer en présens?

APPENDICE

CONTENANT

UN CHOIX DE LETTRES

ADRESSÉES

PAR CANOVA A L'AUTEUR.*

Roma, 22 marzo 1803.

Preclarissimo Amico,

Io mi professo infinitamente grato alla sua cordiale amicizia, per gli carissimi suggerimenti avvanzatimi, e per l'interesse e premura speciale che sente a favore delle cose mie. Il suo piano sarebbe ottimo, e di sicura riuscita, ma costerebbe a me troppi pensieri, quando anche volessi affatto affidar ad altri l'impresa; ella solo potrebbe verificare l'ideata operazione, e per cio io mi riserbo di dipendere interamente dalla sua prudente direzione, quando compirà il desiderio di rivedere Roma. Allora avremo tempo di esaminare tutti gli rapporti e le convenienze, e si potrà risolvere qualche cosa di proposito. Ma senza

* Parmi un grand nombre de Lettres que j'ai conservées de Canova, j'ai fait un choix particulier de celles qui se rapportent aux ouvrages dont je donne les mentions ou les descriptions. Ces Lettres m'ont semblé devoir être les *pièces*, en quelque sorte, *justificatives* des Mémoires historiques qui précèdent.

la sua persona, io non sono capace di prendere verun partito.

Riceverò molto volontieri la dissertazione sua accennatami, e ne la ringrazio infinitamente. Ella mi presenti occasione a fargli conoscere la estenzione della mia grata amicizia. Non cessi di ricordarmi a tutte le pregiate persone che le addomandessero nuove di me; mentre unitamente al fratello ho il bene di esserle con perfetta stima ed affezione, il vostro serv. ed amico

<div style="text-align:right">Antonio CANOVA.</div>

P. S. Quando sarà pronto, vi manderò il gruppo, ed il busto del mio ritratto.

<div style="text-align:right">Roma, 21 marzo 1804.</div>

Veramente io resto sorpreso del vostro si lungo silenzio, specialmente dopo una promessa di darmi un giusto e sincero ragguaglio sopra i miei gessi. Voi sapete, anzi voi stesso m'avete scritto, che stavano per essere esposti; e che mene avreste comunicato, unitamente al vostro savio parere, quello di cotesti intelligenti professori. Fra tanto voi non mi diceste una parola, mentre io ho avuto campo di leggere nel Publicista un longo curioso articolo sul mio Lottatore. Quindi bramo grandemente di sentir il vostro gindizio, per cui sapete bene quanta deferenza io abbia, e quale venerazione, perchè proveniente da quel tesoro di belle cognizioni acquistate mediante lo studio profondo sull'antico.

Favorite dunque di dirmi, qual senso abbiano in voi destato queste due mie opere. Pur v'è noto come io ho

sempre reso giustizia al vostro fino gusto; parlandone con chiunque, mi capitava di parlar di voi, e come ho studiato di trarne ognora quel maggior profitto che mi è stato possibile, mettendo in esecuzione i vostri saggi e amichevoli avvertimenti e consigli.

Così nel presente, una giudiziosa relazione dettata da quell'aurea sincerità, che fa tanto onore al vostro bel animo, sarà veramente capace di giustificare il mio timore, come di rassicurar le mie speranze. Voi sapete render conto delle critiche vostre, non parlando a capriccio, ma a ragione veduta.

Ma in tal maniera non mi pare che la discorrà l'estensore di quel giornale, il quale, fra le altre cose, ha trovato da criticar nel mio Lottatore, che il corpo visto di profilo comparisce troppo svelto alle reni. Eppure avrebbe potuto agevolmente farne il confronto con parecchie statue antiche, anzi col capo d'opera di studio de' più grandi maestri, col celeberrimo Torso di Belvedere. Questo conserva ne' fianchi le medesime proporzioni tra la larghezza di faccia, colla profondità e grossezza del ventre, che conserva il mio Lottatore. Quantunque sia inutile farvi osservare le sostanziali differenze di azione e di mossa dell'uno e dell'altro, il tergo così inchinato e curvo, dovrebbe ingrossare molto più di quello che fa il suo ventre, laddove questo, nel mio, risulta asciutto e svelto, per la necessaria tenzione del fianco, cagionata dalla sua inspettiva attitudine. Notate che il preteso Gladiator Borghese è ancora più svelto, nel stato stesso. Gli altri, che all'estensore sembrano difetti *peut-être*, non sembrano ne meno a me di gran rilievo, potendo sene trovare di eguale valore, anche

ne' più classici monumenti antichi. Pure quelli che ne furono gli artefici, ad onta di questi piccoli noi, saranno sempre, come lo furono, giudicati degni di eterna fama. Il punto sta di esaminare (ciò che appunto di tutto mi preme) se lo stile, le forme, l'assieme annunziano quì opera fatta dietro lo studio di quelle de' Greci. È ciò quello che io desidero dalla vostra amicizia. Quando potessi averne l'affermativa, crederei aver guadagnato anche troppo.

Non so poi se sia ben collocato, all'occasione di parlare di questa mia statua, il paragone della grazia e dell'eleganza, che si vuole fare di tutte le opere mie, colla grazia di Giovanni di Bologna.

Voglio pur anche osservare, che non a caso si è voluto omettere di far alcun cenno in questo rigoroso esame, che li due gessi arrivarono costì tutti rotti e fracassati, per segno che dovettero essere accomodati dal S. Getti con grandissima difficoltà, sicome mene scrisse egli stesso, nozione quanto necessaria da premettersi ad una critica, altrettanto sufficiente a scemar in gran parte il rigore.

Ho detto tutto questo, non già per giustificarmi con voi, a cui poco o nulla potrei dire di nuovo, ma per semplice piacere di far una più longa conversazione, e stimolarvi quindi vieppiu fortemente, a favorirmi una risposta analoga al mio desiderio, ed alla vostra amichevole promessa; fidandomi a segno del vostro retto sentimento e sincero, di non voler riposare intieramente su qualche lettera con plauso, che mi fu scritta in tal proposito.

Così pure amo di sapere unito al vostro, il parere del nostro commune amico M. G. che tanto io stimo, apprezzo, e che cordialmente riverisco.

Vi raccomando delle solite convenienze a chiunque vi domandasse di me, pregandovi di credermi inalterabilmente col fratello, ec.

Roma, 17 dicembre 1807.

Vi devo scrivere d'aver modellato una Ninfa del ballo, soggetto leggiadro, e che incontra molto nel publico gradimento, non altrimente di quello di un Paride poco più grande del naturale, nudo, stante con clamide sopra di un tronco, che serve di sostegno e di appoggio al gomito del braccio sinistro. Di questo pure si è pronunciato un molto vantaggio dei professori. Oh quanto gradirei di poter aggiungere ai loro anche il vostro suffragio!

È già qualche mese ch' ho terminato il secondo modello in grande del monumento d'Alfieri, non essendo io stato persuaso di andar più avanti coll' altro bello chè' finito, attesa la inconvenienza del luogo in cui si voleva eretto. Ho procurato di tenerlo d'uno stile grave e maestoso, più che mi fu possibile, per corrispondere nel carattere dell' opera, alla fierezza della penna di questo sommo poeta. Posso assicurarvi che mi venne fatto elogio all'idea, di cui spero più in là di mandarvene qualche disegno, unitamente a quelli d'altri nuovi monumenti sepolcrali da me ultimamente eseguiti.

Mi sono poi impegnato di fare fare a tutto mio carico il getto in bronzo della statua colossale di Napoleone, d'ordine del governo di Milano. A tal effetto io faccio venire quì a Roma un alunno di quel medesimo professor Zanner, che ha fuso con tanta eccellenza la equestre statua di

Giuseppe II; della qual opera avrete letto già, su i publici foglj, le opportune osservazioni. Deggio per altro confessarvi d'esser ben pentito d'avermi preso questo grave incarico. Almeno veniste voi in Italia per giovarmi colle ottime vostre riflessioni e consigli! Ma questo è poco o nulla, in confronto d'altra opera importantissima che deggio eseguire, consistente in una statua equestre per Napoleone a conto del rè di Napoli. Ecco il monumento che voi eravate tanto vago di vedere da me. Imaginatevi se io poteva conciliare tutte queste nuove opere, colla moltitudine dei lavori ai quali sono legato con quasi tutte le corte di Europa! Ma non mi fu mezzo di liberarmi.

Già ho quasi terminato il modello in creta di un cavallo al naturale. Dovrà questo essere trasportato in una proporzione più grande del Marc-Aurelio in Roma. Per la materia dipende da me che sia a fuso, o di marmo. Io per altro prima di decidermi per il getto, voglio vedere come mi riesce questo della statua pedestre. Secondo che mi verrà bene, saprò prender consiglio e prudenza.

Ora voi ben capite, quanto mi sarebbe utile, non che necessaria, la vostra promessa di tornare a Roma. Via, da bravo decidetevi. Quì voi troverete il cavaliere de Rossi, che sta preparando un opera esso pure sopra de' vasi, da voi chiamati *ceramographici*, possedendone una bella e curiosa collezione.

Nell'estate ho avuto anch'io febbri terzane; ora sto bene.

Roma, 21 gennaro 1809.

Io non so da qual parte cominciar questa lettera, onde ringraziarvi con tutto il mio animo dell'onorevole testimonianza d'amicizia, che voi voleste darmi con quella gravissima dissertazione inscritta nel Monitor, sotto il giorno 28 decorso. Posso assicurarvi che la sua lettera mi cagionava un dolcissimo diletto, misto ad un soave sentimento di rossore, che mi ricercava tutte le vene ad ogni passo. Avessi io la vostra lingua per rendervene il degno contraccambio.

Dalla vostra mano ricevo con eguale compiacenza e le lodi e le critiche, perchè sono sempre e le une e le altre corroborate da luminose ragioni. Quelle m'incoragiscono, e queste m'illuminano nella difficile carriera della mia professione.

A mi piacque sempre la vostra schietta e franca maniera di sentire e di scrivere; e sempre vi ho incitato a dirmi con sincerità il vostro parere, o buono o acerbo, che dovesse riuscirmi. E voi potete farmi fede se ascolto con docilità e gratitudine ogni vostro amichevole consiglio. Ora mi è caro assai che abbiate voi stesso fatto sapere anche al pubblico, questo mio naturale desiderio d'intendere l'altrui parere, qualunque sia, sul proposito delle opere mie. Tanto è vero, ch'io non che altro vi deggio assolutamente esser molto tenuto, delle ingenue e saggie considerazioni che mi fate della statua dell'Ebe. Io le trovo tutte giuste e senza risposta: e nella replica della statua medesima, che tengo per anche allo studio, avrò cura espressa di farvi quel cangiamento ai taloni de' piedi, dove appunto desiderate voi la correzione.

In una mia lettera al chiar. signor Visconti, parlando della figura di *Madama,* io toccava presso a poco le stesse riflessioni fatte da voi, sulla rassomiglianza di attitudine nelle statue antiche di nobile non complicata composizione. Io medesimo era più che convinto della facilità, per non dire della necessità d'incontrarsi operando, anche senza volerlo, in qualche azione antica, tutte le volte che debbasi rappresentare un soggetto simile a questa statua di Madama, al Mercurio di Belvedere, ch'io sono ambizioso di avere colto nel vostro stesso parere, sì conditamente da voi sostenuto e vinto.

Nelle note per voi publicate di miei successivi lavori, era corso uno sbaglio nel monumento dell'Emo, al quale deve sostituirsi il *Cenotafo del senator Veneto Falier.*

Dopo quel tempo io modellava in figura di Musa in piede, il ritratto di madama *Lucien,* poi un Ettore nudo con clamide sopra una spalla, e pugnale sfoderato, in atto di assalir il suo avversario Ajace, quando appunto giungono due eraldi dell'armate a separargli: questo è alquanto più grande del vero.

Quindi feci il modello della principessa Esterhazy maritata al principe Maurizio di Lichtenstein, sedente e in attitudine di designante, pregio distinto della giovine dama.

In questo fratempo terminava due Veneri in marmo, e la statua della principessa Paolina sdrajata sopra un sofà.

Adesso si sta preparando lamaulina per la vorare il modello colossale come deve essere, del gruppo equestre di Napoleone, avendone già fatto, da un anno, quello al naturale, citato nella vostra dissertazione. Spero di poter vene

mandar una qualche idea, come pure del monumento d'Alfieri, nel quale ho procurato, per quanto poteva, di seguir le vostre e mie massime inculcate in uno scritto particolare sopra de' monumenti sepolcrali.

Appunto al numero di questi deggio aggiungere anche un cenotafio per il conte di Souza morto in Roma, già ambasciador di Portogallo; altro simile per il principe Federico d'Orange mancato di vita in Padova, ec.

O se la via del mare fosse sicura, quanto volontieri vorrei poter mandarvi i gessi di alcune di queste sepolcrali memorie, onde sopra di esse esercitare il vostro spirito osservatore. Vogliatemi sempre bene.

<p style="text-align:center">Roma, 1° febbraro 1809.</p>

Merita largo perdono il vostro silenzio, se fu seguitato da un contrasegno si onorevole di amicizia. Per me era anche troppo il chiaro elogio da voi fattomi nella dottissima vostra dissertazione. Voi voleste porre il colmo al vostro amore, e alla mia gratitudine, con accompagnarmi quello scritto d'una lettera tanto candida e lusinghiera. Voi conoscete il mio cor sensibile, e quindi vi è facile il vedere che a me devono mancare l'espressioni, per degnamente rendervi un grato contraccambio.

Riguardo alle saggie vostre considerazioni sulla *Ebe*, mi rimetto a quanto vi dissi, coll'antecedente mia, per la quale mi faceva un espresso dovere di ringraziare la vostra benevolenza e predilezione verso di me e delle cose mie. Bravo Amico, non cessate mai di aprirmi il vostro schietto e franco parere. Questo sarà il più distinto segno

di amicizia e di stima. Dal canto mio vi giuro che io ne farò sempre quel conto prezioso, che merita un tanto e sì raro bene. E sicome fra di noi due passa una sì leale corrispondenza, io non ometterò di dirvi una riflessione che faccio sopra me stesso. Egli mi pare, se non è un illusione dell'amor proprio, che l'ultima opera ch'esce dalle mie mani, riporti un qualche vantaggio sensibile sul merito dell'antecedente: almeno così ne giudica il pubblico, il quale sempre si compiace di dare la preferenza a quelle novelle produzioni sopra le altre. Vero è che io non abbandono mai mio scopo, e che in ogni mio lavoro ultimo, metto il possibile studio e impegno per superar me stesso.

Vi rinovo il desiderio di mandarvi, potendo lo fare con poca spesa, qualcuno de' gessi de' miei cenotafi con qualch'altra cosetta. Se voi trovate la via, indicatemela.

Sul proposito di cotesto bronzo venuto da Berlino, sappiate che in Italia sono conosciuti e quasi comuni i gessi, specialmente a Venezia se ne trovano con facilità. Io ne vedi l'originale. Non è perciò ch'io me creda meno obbligato alla vostra cordialissima offerta. Egualmente ch'io vi sono tenuto del consiglio datomi sull'edizione a contorni delle mie opere. Sappiate ch'io pure vi penso, e sempre in vano, per mancanza di un bravo disegnatore a contorni, che finora non mi è capitato in questo genere. Oh ne avessi un di Parigi, dove il numero abbonda!

Vi sono grato per la cura di far vendere i miei ritratti di ragione dell'amico d'Este.

APPENDICE.

Roma, 17 gennaro 1810.

Sabbato scorso ho fatto risposta alla grata vostra presentatami dallo scolare del degno signor Percier, che favorirete salutarmi caramente, quando avrete l'occasione di vederlo.

Ora ricevo l'altra vostra in data 26 decembre ultimo scorso, dalla quale rilevo che non avete mai ricevuto le stampe dell'idea della statua equestre, che ora sto modellando in grande. Attenderò dunque il giovane amico vostro, che deve venire, e con esso men' intenderò, onde mandarvene de nuove con qualch'altra cosetta.

L'aversione che ho sempre avuta al modo di lavorare in gesso o sia stucco, conoscendo dimostrativamente ch'il lavoro in questa materia riesce sempre duro e stentato, questo appunto mi ha fatto risolvere, sino da miei primi anni, ad attaccarmi alla creta; e di fatto ho avuto la temerità d'intraprendere i modelli delle statue del monumento Ganganelli della stessa grandezza, cosa non più accostumata in Roma, prima di quell'epoca, mentre tutto lavoravasi collo stucco, quando dovevano fare un modello poco più grande della metà del vero. Ho penato alquanto anch'io, ma coll'operare ho trovata la via, subito che tutti hanno abbandonato il modellare in piccolo, e in grande sono io stato, e tutti tutti si sono attaccati alla creta in grande. Non è di già più un mistero questo modo, mentre ognuno lo pratica. Certamente che non è gloriarmi, se dico di aver pratica grande, giacchè ho fatti tanti modelli colossali, che ora mi parrebbe ridere a far sostenere al suo luogo, qualunque gruppo colossale il più difficile.

Spero che il cavallo sarà compito circa la metà del venturo Febbraro. Dovrò poi modellarvi sopra il cavaliere; ma attenderò quando il cavallo sia gettato in gesso. Già di ogni cosa tengo il modello studiato più grande del naturale, del quale sono cavate le stampine a contorni che vi mandai, e che vi rimanderò col mezzo del vostro amico che verrà.

Io non voglio impicciarmi per nulla nell' affari della fusione in bronzo della statua equestre. Voglio soltanto far i modelli, dirigere la cera, vigilar al ritocco del bronzo; ma voglio viver tranquillo, non voglio impicci. Mi sono bastatamente burlato coll'esser garante nella fusione della statua pedestre, ch'ho fatta in marmo; sono lavori che devono farsi a conto di corte.

P. S. Mio fratello vi fa tanti complimenti, e vi eccita a venir a casa nostra, ove troverete una biblioteca che non vi spiacerebbe, e ancora una raccolta di medaglie.

<div style="text-align:right">Roma, 11 aprile 1810.</div>

Li vostri delicati riguardi mi offendono. Voi dovreste troppo conoscermi, e la maniera del pensar mio. Sperava di avervi dato prove bastanti per affidarvi a dirmi liberamente sempre il parer vostro, o le voci altrui, qualunque pur siano, rispetto alle opere mie. Per massima e per carattere abborrisco l'adulazione, come il mio più crudel nemico, e tanto più ragionevolmente in quelle persone, che al pari di voi saperebbero meglio degli altri giovarmi de' loro salutari consigli. Non sono così povero d'amor

proprio, ne sì sconsigliato al mio vero interesse, da voler invecchiare nell'errore, piutosto che patire un utile ammonestamento, non dirò d'un amico qual voi mi siete, ma da qualunque altra persona ignota, e da me poco o niente curante. Vi assicuro al contrario, che le vostre lettere gradite sempre più, ancora lo sono ogni volta che mi vengono condite dalle sincere osservazioni, o di voi o di altri.

Ora venendo al caso nostro, io prima di tutto vorrei persuadervi, non essermi passato mai per la mente di volermi singolarizzar, adottando ed operando un'attitudine stravagante, e non analoga alla gravità e al genio del mio lavoro. All'incontro pensando io che quasi tutte le statue equestri hanno un punto solo il più favorito degli altri, quello di faccia, e riflettendo che per dovere essere anche la mia collocata nel mezzo d'una gran piazza, isolata, verrebbe a portar l'istesso pericolo, cioè di presentar la schiena, e le spalle dell'eroe, con la gruppa del cavallo in un aspetto poco (secondo il parere mio) aggradevole; volsi tentare di mettere un qualche grado d'interesse, anche in questa parte, incatenendo il punto di dietro con quello d'avanti, e quindi mi parve di trascegliere e dar quel atto, quel giro di testa alla figura, nella guisa che voi vedete, bramoso nel tempo stesso di far capire ai riguardanti, cio appunto che voi stesso avete benissimo indovinato, momento tutto proprio e necessario d'un eroe, impossibile a rappresentar in positura tranquilla ed oziosa. Questa, e non altra, era la mia intenzione. Per altro se vi richiamarete bene a memoria l'indicatami statua Farnesiana in Piacenza, dovrete convenir meco, che non ha

dessa punto che far con la mia. Di questo accettate per ora la mia garanzia. Ma l'affare sta di veder se io abbia fatto male o bene, a scegliere questo movimento, e questo atto. E prima di tutto si vorrebbe sapere se io l'abbia colpito con questa verità naturale che non senta, e participi dell'affettato, e dello spirito Berninesco che voi giustamente abborrite, e che io fugo e pavento. Io non posso essere giudice e parte in questo esame. Potrei dirvi solo quello che ne hanno parlato, o parlono in Roma, artisti e non artisti, i quali unitamente a forestieri molti, che ne hanno veduto e vedono il piccolo modello, e poi questo altro colossale del cavallo con tanta frequenza, che io dovesse chiudere lo studio per non pregiudicare col ritardo la forma di una mole così pericolosa in creta. Niuno che io sappia fece ancora una sola delle difficoltà che voi movete; niuno arrivò a notar qual pericolo, quei vizj di massime di cui voi sembrate pienamente convinto. Io non voglio credere quel che se dice di me in faccia, ma io so bene che la verità si udì da pochi. Tuttavia argomentando dal passato, sicome vorrei sapere delle altri utili verità, così dovrei anche adesso, se non di fronte, almeno di fianco, udire ciò che altri condanno. Gli applausi non mi lusingano, anzi mi spaventano; e in luogo d'assopirmi o affidarmi, hanno la virtù di scaltrirmi e spronarmi con maggior calore verso la perfezione dell'arte.

Ma a che servano tante tante ciance? Io non intendo già discolparmi, o di mascherar la coscienza de miei difetti, che pur troppo ne avrò anch'io di molti. Ma la volontà di correggermi è in me sincera e verace. E se io vi parlo con questo tuono franco, e se vengo a questionare

con voi, con chi meno il dovrei, lo faccio solamente per renderri conto delle ragioni che mi hanno persuaso a operar così, e non altrimente; poichè voi non vorrete già pretendere che io operi a capriccio, e senza una ben fondata ragione. Bramerei unicamente che voi foste quì, e in difetto di cio, fate per amor mio, come io vene congiuro, fate così. Incaricate questo bravo amico signor L. M. a comunicarvi in segreto, e senza che io ne possa indovinar gli autori, tutto quello che se dice di questa opera mia dagli artisti e curiosi quì in Roma. Esso è in grado di scavare la verità, rendendosi notiziato d'ogni più piccola diceria privata e pubblica. Se dal resultato delle sue critiche raccolte voi dedurrete la conferma delle vostre squisite riflessioni, io mi terrò della parte. E giacchè non ho modellato ancora il cavaliere, muterò, correggerò quanto meglio saràmi possibile, la condannata attitudine, e quando pure bisognasse di rifare con l'eroe anche il cavallo, rifarei e l'uno e l'altro. Non mi fa paura ne la spesa, ne la fatica, ne il tempo; purchè vi vadi dell'onor mio, e di quello dell'arte, mi basta.

Ma voi del cavallo mi sembrate sufficientemente contento, ed io mi compiaccio, anzi mi onoro del vostro candido suffraggio autorevole, perchè voi non solete lodare, ne approvare senza alte ragioni. Trovo giustissima la vostra osservazione toccante la gamba di dietro che pianta. Io già nel modello grande, che ora si sta formando, avea procurato di moderare la esagerata sua tenzione che a voi dava noja, e che ne pur a me non finirà di dispiacere; ma la rivedrò poscia a occhio fresco, la esaminerò di nuovo, e cercherò di renderla più ragionata. Allongai

similmente la vita del cavallo, che a voi sembrava troppo corta. Nel trasportare il piccolo modello al grande, ho avuto motivo di praticar alcune variazioni, che finora sono altrettanti miglioramenti nel creder mio, se pur non m'inganno.

Alla fine de' conti, quando bene io non dovessi cambiare da capo a fondo l'azione dell'eroe nel modellarlo, il vostro consiglio m'averà sempre reso un importante servizio, cautelandomi contro il pericolo di cader nel caricato vizio ch'io temo tanto, e ch'avrò sempre davanti agli occhi, spezialmente in questa opera. Ah perchè non volete fare una gira in Italia pel venturo autunno, o per l'inverno! nel qual tempo io starò modellando il cavaliere.

Mi sovvengo d'essermi stato domandato, tempo fa, da un forestiere, se la mia statua equestre si eseguiva da me per Lione. Io risposi di no; e non vi ebbi quindi innanzi più da dire una parola. Bensì in questo punto ricevo una lettera dal Prefetto di Montpellier, che in nome e d'ordine del dipartamento de l'Hérault mi domanda un gesso di quest'opera, supponendo ch'io n'abbia già fatta fare la forma, e con altre particolarità di prezzo, di piedestallo, ec.

Vogliatemi bene; scrivetemi sempre con libertà, senza paura di offendermi, anzi colla certezza di tradire la candida amicizia che io vi professo, celandomi tanto e quanto di quel che sapete voi, da voi stesso, o lo intendete d'altrui.

La cassetta per voi sta ancora da me. Mr. Le M. non ha creduto bene d'inviarvela col mezzo d'un vetturale, che domandava un prezzo eccessivo. Ve la manderà col convoglio dell'effetti della galleria Borghese.

Mio fratello vi ricambia i suoi complimenti, ed io vi sono con tutta l'anima.

P. S. Potete domandar a M.r Durand, che si reca a Parigi, le particolarità tutte di questa mia opera; egli vi dirà il suo e l'altrui sentimento.

<center>Firenze, 22 settembre 1810.</center>

Sappiate che l'Imperatore ha avuto la clemenza di chiamarmi a far il ritratto e la statua della novella Augusta, e per suo secondo dispaccio in data di Amsterdam, d'invitarmi a trasferirmi in Parigi appresso la M. S. anche per sempre, se io vi acconsento.

Io parto adunque al momento, per ringraziare la munificenza sovrana di tanta benignità onde si degna onorarmi, e per implorar in grazia di rimanere al mio studio e in Roma, alle mie solite abitudini, al mio clima fuori del quale morirei, a me stesso, e all'arte mia.

Vengo perciò a fare il ritratto dell'Imperatrice, e non per altro, sperando che la M. S. voglia esser generosa di lasciarmi nel mio tranquillo soggiorno, dove ho tante opere, e colossi, e statue, e studi, che assolutamente vogliono la mia persona, e senza de quali io non potrei vivere un solo giorno.

Appena arrivato costà, smonto alla locanda, e volo immediatamente da voi, come al primo amico ch'io m'abbia, e poi per giovarmi de' consigli vostri, che per me sono autorevolissimi e sacrosanti. In tanto potreste prendere, se vi si dà l'occasione, delle notizie a questo proposito, ed informarmi di tutto ciò che potesse aver relazione con me, e

con questo mio viaggio. Voi già m'intendete, senza che io mi spieghi con più parole.

Fontainebleau, 27 ottobre 1810.

Oggi sarà terminato il ritratto, somigliantissimo, per quello che ne dicono le persone che lo hanno finora veduto, e per gliela dire in un orecchio, senza una sola seduta; così in due piedi con qualche occhiata di tratto in tratto, e mentre l'Imperatrice si divertiva con le sue dame al bigliardo, per due sole volte.

Ho voluto scegliere un momento piutosto allegro, che serio, onde poter prendere il vantaggio possibile da una fisonomia non tanto facile. La pettinatura sembra piacevole, e grata a modo e scelta dell'autore.

Lunedi se ne farà la forma, e noi saremo in Parigi dentro mercoledi alla più longa. Io sono bramosissimo di rivederla; e mio fratello, che l'abbraccia di vivo cuore, divide meco la mia impazienza. Ci ami, come facciamo noi, e come ella ha fatto fin qui, e mi creda, ec.

Parigi, rue d'Angoulême, venerdi mattina,
9 novembre 1810.

Voi saprete che siamo ritornati da Fontainebleau da due giorni. Ma, caro Amico, ne meno oggi che dobbiamo andar a Malmaison, posso avere il bene di vedervi, quantunque ne ardo di voglia.

Il salone, jeri e per l'altro, mi tenne occupato con qualche impiccio che indispensabilmente dovevo fare. Spero per domani o dopo domani che vi vedrò.

APPENDICE.

In tanto vi prevengo che sono libero di andarmene quando mi piace, che S. M. mi ha accordato de'beni per le arti a Roma, e che è restato contento del ritrattino.

Addio, addio, con tutta l'anima.

Roma, 31 dicembre 1810.

Eccomi finalmente a Roma, e dentro il mio studio, dopo sei mesi e mezzo di lontananza. Il viaggio nostro fu sempre felice. Desidero che voi possiate e vogliate da vero mantenere la promessa fattami di presto rivedervi quì, dove avrete e stanza e parca frugalissima mensa in casa del vostro amico. Ho trovato con piacere che Mr L. M. abbia spedita da più di trenta giorni la cassa con la testa del Paride. Sono impazientissimo che voi la vediate. Forse il marmo vi sembrerà aver avuto l'incausto; e pur non è vero, essendo parte d'un masso maggiore, del quale vedrete un giorno anche la statua ormai vicina al suo termine, e che ha l'istesso color naturale. Voi poscia mi direte il vostro candido sentimento, sopra questo pezzo di scultura ch'io lavorai con tanto amore, anche sull'idea che dovrebbe servir per voi.

Vi acchiudo alcuni prospetti del Museo Chiaramonte, sul quale alla vostra amicizia raccomando le soscrizioni desiderate.

Roma, 18 agosto 1811.

L'ultima cara vostra mi accenna che Mr G. ha fatto delle osservazioni sopra la mia statua, o per meglio dire

delle critiche, che voi trovate e giudicate in gran parte simili al vero. Mi sono messo in curiosità di saperle, e mi duole non aver veduto per anche il bravo amico vostro M.r L. M. il quale credo che sia presentemente in campagna. Non è però senza mia compiacenza il sentire che il prelodato M.r G. generalmente abbia trovato di sua soddisfazione il mio lavoro; e di cio mi consolo moltissimo, come infinitamente mi ha consolato da questi giorni una lettera dell'immortal David, il quale spontaneamente, e senza invito alcuno, mi fa con poche ma fortissime parole, un elogio dell'opera mia, che io non mi sarei mai aspettato. Vi assicuro che ne sono maravigliatissimo e contento.

Della statua equestre non posso dirvi altro finora, se non che si sta ora terminando la forma buona del cavallo grande, e che io, probabilmente nella prossima primavera, mi metterò a lavorar l'eroe.

Il modello della Imperatrice passa per una delle migliori opere, che io abbia fatto fin quì. Tutti generalmente sembrano di questo sentimento, che per me è un gran elogio.

Avea in pensiero di mandarvene due disegni in carta, perchè ne conosceste l'idea. Ma ripensando meglio, ho veduto che non si sarebbe potuto così in piccolo d'averne una sufficiente cognizione; onde sia meglio che aspettiate di vederla in marmo, e giudicarne per bene allora.

Roma, 21 dicembre 1811.

È molto tempo che io non vi ho scritto, ad onta che voi mi abbiate mostrato gran desiderio che io vi faccia sapere le nuove di mia salute più spesso, che io non voglio fare.

Perdonatemi, e non imputate la infrequenza a difetto di volontà. Molto meno dovete temere, quando io non vi scrivo, che la mia salute non sia prospera e vigorosa. Perciò vi assicuro che sarete pontualmente informato sempre, e così Dio me la conservi, come presentemente la godo, ottima, in altro tempo mai.

Ho finito il modello d'un Ajace più grande del vero, che farà compagno all'Ettore già modellato, anni sono, e abbozzato in marmo. Di questo Ajace sono tentato a compiacermene assai, poichè gli artisti e gli amatori lo vidderò tutti con gran diletto, e me ne fecerò de' complimenti infinitamente lusinghieri: e tale fu il compatimento e il concorso, che io dovetti tardare qualche giorno di più, per farne la forma in gesso. Egli è tutto nudo, e sta in atto di spuntare il pugnale contro di Ettore, momento accennato da Omero, nel verso 273 del Canto VII. Le forme, il carattere suo è qual si conviene ad un parente di Ercole. Oh quanto avrei caro che lo vedeste ancor voi! Ma questa vostra venuta s'aspetta sempre, e sempre mai non si verifica.

La statua dell'Imperatrice si lavora in marmo, e avanza molto.

Io fra qualche settimane mi metterò intorno al gruppo dell'Ercole con Lica, opera che mi spaventa a doverla ripigliare dopo tanti anni che l'ho creata. E ci vorrà pazienza, e forza che basti a degnamente condurla al suo fine.

In tanto mi si va preparando il modello in creta del Napoleone a cavallo, in proporzione come sapete di 20 palmi romani.

Non voglio scordarmi di dirvi che debbo fare la statua della *Pace* per il colonello di Romanzow, ministro di Stato dell'Impero Russo.

La stampa a bulino del mio Teseo di schiena è finita, ed è bella assai. Ora si sta intagliando le due dell'Ercole, e l'altra del Teseo di faccia. Quando sieno terminate tutte, ve le manderò.

<div style="text-align:right">Roma, 11 febbraro 1812.</div>

Ed io ho fatto appunto quello che voi desiderate. Anzi dissi male d'averlo fatto, perchè veramente non so nè posso lusingarmi, d'aver fatto un modello di stile così perfetto, come voi melo proponete. Certo si è che io ebbi in vista e in pensiero il vostro Ajace, e quello di Pasquino m'era sempre sotto gli occhi e alla mente. E se nello scrivervi dissi d'averlo fatto d'un carattere *Ercolesco*, fu per maniera di esprimermi, non intendendo che voi doveste prender la parola nel suo chetto significato.

Ora mi piace moltissimo d'essermi affrontato col vostro pensiere, e così vi foss' io riuscito, come vi ho poste in lavorar tutte le forze dell'anima. Per mia consolazione e vostra, potrei dirvi, che gl'intendenti lo trovano assai degno di lode e di compatimento. Ed è cosa ben degna di meraviglia, e di conforto insieme per me, il vedere che tutti li suffraggj concorrono sempre ad esaltar le ultime mie opere come megliori dell'altre.

Questo mi fa sperare e credere, che finora io abbia fatto piutosto dei passi avanti che addietro nell'arte. Vedremo in seguita quello che ne averrà. Io ben vorrei,

come cosa più desiderabile che io conosca, che voi foste quì, e vedeste e giudicaste ancor voi questo modello, e le altre opere mie che non conoscete.

Per esempio, in questi giorni ho finito in marmo la seconda Venere; ho finito la Musa Tersicore mia favorita, e una Dansatrice, tutte e tre visibili dal pubblico nel mio studio, insieme ad alcune teste ideali in marmo. La Musa e la Dansatrice verranno a Parigi, col Paride che anche esso è vicino ad essere terminato.

In questi giorni mi metterò all' Ercole. Oh che lavoro! Oh che male, quanto sudore mi costerà, e quanta fatica! Non vedo l'ora d'esserne fuori; che veramente mi pare d'aver un peso insupportabile, se non finisco ancor questo a dirittura, dopo tanti anni d'averlo modellato.

Vedrete col tempo, pressochè tutte le cose mie incise, parte a contorni, parte a bulino. Ed io gradirò quella che volete mandarmi, come tutto quello che mi viene da voi mi è carissimo.

Pure la statua della Pace si farà, venga ne la guerra, essa non potrà impedirla. Ma io temo bene, che alla pace generale non si farà statua per ora. Così si potesse farla, come io vorrei, anche a mie spese.

Addio. Vogliatemi bene, e credetemi unitamente al fratello, che vi saluta ed abbraccia cordialmente.

<div style="text-align:center">Firenze, 19 maggio 1812.</div>

Mi trovo quì da parecchi giorni, espressamente per situare la mia Venere nella tribuna di questa imperiale galleria, dove altra volta esisteva la Medicea. Vi assicuro che

ho tremato e tremo ancora dell' onore che vien fatto all' opera mia. Il combattere, o per dir meglio, l'esser posto a fianco di così meravigliosi rivali, è un rischio a tutta perdita.

Pure, a mia consolazione e vostra, posso assicurarvi che il successo supera la mia espettazione. Il concorso è continuo alla galleria, di curiosi ed amatori, a' quali sembra che la mia statua non sia tanto indegna de'suoi vicini.

Tra gli sonetti vene voglio trascrivere uno, che troverete in un cartolino. Ma io delle poesie non mi fiderei, bensi del pubblico, il quale è giudice incommutabile e sano per lo più; e questo finora sembra star a favor mio.

Deh perche non venite voi pure a giudicarme? Me lo fate sperare sempre, e pure ci verrete una volta!

Tra pochi giorni io sarò di ritorno al mio studio, dove mi aspettano diverse opere che vogliono esser terminate subito. Vogliatemi bene, e credetemi, ec.

SONETTO

ALLA VENERE DI CANOVA.

Quando la dea d' amor fece ritorno,
Parver' che gioja e meraviglia desti;
Nel già vedovo e muto albergo intorno
Rasserenarsi i simulacri mesti (1),

E dir: Le dive membra el velo adorno
In quai pure acque immergesti,
Onde farti più bella? in qual soggiorno
Di numi un meglior nettare bevesti?

(1) Nella tribuna della Venere Medicea stavano l'Apollino, il Fauno, la Lotta.

Ella di superar se stessa antica
Godendo, a un dolce suono il roseo labbro
Schiuder parea, che sì favelli, e dica:

Non fonte mi cangiò, non la mia stella,
Ne rinacqui dal mare: Italo fabbro
Quando vita mi die', mi fe' più bella.

- Roma, 21 febbraro 1813.

Ho ricevuto la dolcissima vostra, e vi ringrazio delle notizie che mi favorite sulla mia statua della *Tersicore*. Veggo anche io, che la sua esposizione si è fatta in cattivo momento, e che l'altre due arriveranno pur troppo tardi. Una vi è già stata collocata. Solamente mi rincresce che si abbia voluto darle il nome di *Tersicore*, come alla prima. Io non l'ho mai chiamata per tal nome, e se n'avessi voluto far una Musa, l'avrei tenuta d'uno stile più severo, e meno elegante e grazioso. Bensi è vero, ch'io dissi, che si sarebbe potuto nominarla anche *Erato*, la Musa della danza amorosa; ma non intesi mai di appropriarle tal dignità.

Comunque sia, sono anziosissimo d'udirne il vostro sentimento libero, come il solito, e franco.

La speranza di venire a trovarvi mi vien tolta dalla necessità di andare a Napoli, per dove parto in questo momento.

Vogliatemi bene; scrivetemi il parer vostro sopra le opere mie, e credetemi constantamente il vostro affez° amico.

P. S. Le critiche da voi accennatemi non mi destano

alcun rimorso, anzi mi pare di esserne non mal contento.

La Tersicore dovea esser ritratto; ma le cose che mene dite non mi feriscono punto. Io volsi fare apposta quello che altri disapprova e condanna; e anche dopo le riflessioni vostre, non so riprendere il mio ardimento, nel quale entrai per secondar qualche bel motivo tolto in natura, e che a me sembrava dover far un ottimo effetto, come al giudizio di tanti artisti nostri parve il medesimo.

Ho eseguito il modello al vero della Gran-Duchessa sedente, in modo per tutto diverso di madama Letizia, e che dai conoscitori viene generalmente e assai compatito. Gli elogi che ne ricevo, mi lusingano infinitamente.

Non so d'avervi detto che feci anche il modello della *Pace* in piedi, al naturale, e della quale mi pare di esser piutosto soddisfatto, se però non m'inganno.

Scusate le molte riprese della lettera scritta in furia, nel momento della partenza.

———

Napoli, 23 febbraro 1813.

A Velletri ho veduto l'altro jeri una Venere antica di marmo, che ha le spalle basse quanto e forse più che ne le ha la mia Musa. Del collo grosso, e lungo troppo, non son ancor persuaso; e mi lusingo che voi pure considerandola bene e posatamente, saprete giustificarmi, mentre dall'altra parte io mi credo giustificato abbastanza coll'esempio degli antichi.

Sul proposito del seno, che si trova poco risentito e rilevato, voi vi rammenterete le statue delle Muse, che si ri-

putavano vergini benchè non fossero, e vi sovverrete, che fra loro molte manifestano appena un indizio del petto, sì poco è rilevato. E voi sapete ancora che le giovani Greche, desiderose di apparir belle, solevano mettersi sopra le mammelle della polvere di Nasso, onde impedire al petto di crescere troppo; perchè il seno piutosto asciutto è segno di freschezza e di gioventù. Ma forse m'inganno, e certamente dico delle cose inutili già notissime a voi.

Quello di che per ora non so render conto, si è della vostra osservazione sopra il panneggiamento, parendo a voi che io avessi dovuto tener d'una maniera più fina e sottile la sottoveste, e per avventura in ciò voi avete ragione. Mi preme poi che mi diciate liberissimamente il parer vostro sopra tutte e tre queste statue, e mi participiate ancora quello dell'intelligenti. Io non sprezzo le critiche, anzi desidero di udirle per correggermi, ed emendare in seguito i miei errori. Voi mi conoscete a questa ora abbastanza.

Vi scrivo da Napoli dove giunsi jeri sera felicemente. Voi rispondetemi pure a Roma, perchè io ci sarò di ritorno tra 15, o 20 giorni al più.

P. S. Vi scrissi un altra da Roma prima di partire, dicendovi che io non ho chiamato la Dansatrice, Musa *Tersicore*, ma che mi pareva potervi darle il nome di *Erato*, Musa della danza amorosa, e lasciai all'arbitrio di chiunque. Se avessi avuto idea di rappresentare una Musa, non mi sarei creduto obbligato ad un stile più severo.

Roma, 31 marzo 1813.

La vostra del 12 Febbraro mi venne a ritrovar in Napoli; quella del 27, mi aspettò quà di ritorno. Quanto vi sono obbligato dell'una e dell'altra! Piacere più profondo, più sensibile e vero non mi si potrà far mai, fin che io viva, dopo quello che m'hanno procurato queste due soavissime lettere, che sono per me un segno inestimabile, e degne solo dell'amicizia che tanto mi consola e adorna.

Godo infinitamente che l'Imperatrice Giuseppina abbia voluto secondar il mio desiderio, invitandovi subito a vedere il mio Paride. Ma quello che io provo e sento in tutto me stesso, per l'espressione di compiacenza e di lode che voi donate a questa mia opera, è impossibile a mettersi in carta; il cuore solo vene rende quelle grazie che può e deve maggiori. Ah! se voi lo vedeste questo mio cuore, quanto egli è pieno di giubilo, e quanto trionfa d'aver meritato da voi uno sfogo di vero amico, purchè l'affetto e la parzialità, con che mirate me e le cose mie, non v'abbiano fatto illusione. Che io non mi sarei aspettato mai una consolazione pari a questa; e sempre temo di abbandonarmi ad una lusinga che all'amor proprio di autore suol essere troppo cara. Ma sicome voi non solete mai criticar senza ragione, così mi fo a credere agevolmente che sia giusto anche ricevere senza scrupolo le vostre lodi, che dalla lingua d'un verace amico sono scevere d'adulazione.

Che vorrei poi dirvi sull'idea che vi siete proposta di scrivere qualche cosa sopra dell'ultime opere mie. Io non

ho voci bastanti per renderne a voi i dovuti ringraziamenti. Bensi posso assicurare, e voi lo crederete, che non vi sarà cuore, più del mio, penetrato di verace riconoscenza verso di voi.

Il mio viaggio a Napoli mi tolse l'opportunità di farne un altro a Parigi. Le vostre riflessioni sono ottime, ed io avrei dovuto pensarvi molto ancora prima di decidermi. Staremo fra tanto a vedere quello che mene averrà.

Vogliatemi sempre bene. Ricevete i cordiali saluti del fratello, e tenetemi per quello che io sono e sarò eternamente, ec.

Roma, 17 agosto 1814.

Ma voi non mi date segni di vita è già un secolo. Possono avvenire prodigi ancor maggiori dei veduti fin quì, che voi non vi risvegliate? Perocchè ho sentito dirvi più volte, e più volte me lo avete pure scritto, che all'epoca della pace, al ritorno del S. Padre in Roma, voi sareste ritornato in Italia e quì, a rivedere dell'oggetti per voi cari e sacri. Cosa vuol dire adunque che ora vi tenete come morto? Fatemi sapere di voi, della vostra vita, e della volontà, se pur l'avete, di riveder il vostro amico.

Io sono occupato presentemente in molte opere di marmo, e appunto in questi giorni ho terminata la statua della *Pace* per commissione, di tre anni fa, della Corte di Russia.

Ma l'opera mia speciale è la figura della Religione, che ho stabilito di eseguire in marmo, d'una proporzione maggiore di quante statue marmoree che siano in San-Pietro, dove la ho destinata. Il modello piccolo è già fatto. Ed

ora faccio preparare l'altro colossale, anzi due, l'uno di creta, grande la metà della statua, cioè 15 o 16 palmi, l'altro di materiali diversi, per vederne l'effetto reale in grande, e nella misura appunto della statua; cioè di circa trenta palmi.

Io voglio ben credere che voi sarete qui un giorno a vedermi lavorare in questo colosso, e a giovarmi de' vostri consigli; e se nol fate, mio danno è vostro, perchè anche voi dovrete pentirvi d'aver mancato d'ajutar col cenno l'amico vostro, se mai l'opera che farò, come è pur troppo naturale, meritasse critiche, e avessi difetti che si potevano evitar. Poichè due occhi non possono veder tutto, e voi vedete tanto più in là degli altri.

Spero che i miei proposti non saranno vani, e che voi vi lascierete muover dal desiderio mio.

Amatemi sempre, e credetemi col fratello, che vi riverisce, ec.

Roma, 30 ottobre 1814.

Mi avete scritto una sì cara e amabile e tenera lettera, che io non posso negarvi il perdono del vostro ostinato e sì lungo silenzio. Veramente non ho dubitato mai ne della vostra amicizia, ne della costante benevolenza che vi piace di aver per me e per le cose mie. Questo è una verità scrittami in fondo del cuore, e prima di perderla, mi si trarrà l'anima e il fiato.

Spiacemi sentirvi di tratto in tratto attaccato da umori melancolici, i quali pur troppo assediano l'anime sensibili, con tante ragioni di tristezza e di rabbia, che abbiamo avuto

fin qui, e che non sono ancora distrutte affatto. Dio voglia ridonarci una pace stabile, e mettere nel petto degli augusti Sovrani adunati a Vienna per ciò, che si leghino con vincoli adamantini d'una concordia, che consoli per parecchi anni la stanca e desolata umanità!

Vi lodo che abbiate intitolato la vostra grande opera (*il Giove Olimpio*) al Rè; non dovete farmi scusa veruna. Io ne sono più contento di voi, perchè amo il vostro bene e il vostro onore, come il mio proprio. Sono impaziente di vederla e di leggerla ; e già mi fo certo di trovarla degna di voi, e ricca di peregrine cognizioni, delle quali abonda sempre la ricchissima vostra mente, nudrita nello studio de' classici e dell' arti nostre.

La mia statua della Religione dovrà collocarsi a S. Pietro, in faccia del S. Pietro di bronzo, se voi ben vi ricordate il sito. Ma ci vorrà del tempo molto, ed io spero che la vedrete prima che io la finisca.

Sono desideroso di udire, e quando a voi parerà, ciò che mi accennate nella vostra lettera con qualche sospensione... Per quanto posso travedere, mi sembra che la cosa debba essere di vostra soddisfazione, e questo consolami infinitamente. L'interesse ch' io prendo a tutto ciò che vi riguarda, è fuori d'ogni espressione. Io vi amo così come io vi stimo, e per Dio se non potete rivenire voi in Italia, io ritornerò in Francia espressamente per voi. Da ciò vederete se io dico il vero, quando vi assicuro che vi tengo in cima dell' anima mia, e che a voi penso così sovente che penso a me stesso.

Tra qualche giorno avrò occasione di dar una lettera per voi a M..... che voi già conoscer dovete ; che vi ren-

derà alcune stampe di opere mie, che ho pubblicate in continuazione a quelle che già possedete.

Seguitate ad amarmi come fate, che io vi sarò continuamente, e collo stesso affetto vivissimo, ec.

———

Londra, 13 novembre 1815.

Permetta che ancor io le scriva due righe da Londra, dove siamo da dieci giorni, in continuo movimento.

Si è molto parlato della di lei opera; ed il signor Hamilton è persuaso ch'ella ne mandi, al di lui nome, almeno sei copie, ed egli risponde dell'esito. Queste serviranno, in tanto, a farla un poco conoscere: indi si verrà a maggiori commissioni, sicome io spero, e n'abbiamo quasi una certezza. Il medesimo amico nostro si occupa a farne stampare il prospetto in Inglese, cosa che aguzzerà la curiosità degli amatori.

Ora deggio venire ad un'altra importante commissione, che affido alla di lei conosciuta benevolenza. Mio fratello sarebbe nella disposizione di ripigliare, potendo, la statua di Napoleon, a suo conto, e farla trasportar poi a Roma. Ella pensi nella sua prudenza, se l'idea può aver alcun effetto, e se la proposizione di mio fratello, quando egli sarà ritornato a Roma, merita d'essere esternata. In caso ch'ella trovi luogo a procedere secondo il di lui desiderio, ci scriva e ci faccia conoscere a quel patto si renderebbe all'autore, un'opera nella quale egli ha sudato molto, e che forse sarebbe, per colpa delle circostanze politiche sepolta in un magazzino eternamente.

Mi risponda qualche linea in Londra, dove spero che

la sua lettera mi arriverà in tempo, e dia la lettera al giovane d'Este, dal quale riceverà la presente; e mi creda, ec.

<p style="text-align:center">Roma, 22 febbraro 1816.</p>

Voglio darvi notizia del mio stato, benchè voi mi tenghiate sempre all'oscuro del vostro. Io non so perchè non mi abbiate scritto mai una linea sola a Londra, di dove vi mandai qualche mia lettera, che rimase senza risposta. Spero che questa mia vi perverrà, e che voi sarete compiacente di farmi conoscere le nuove di voi, che mi interessano tanto, e il vostro progetto di riveder l'Italia.

Io mi sono restituito al mio nido con sommo diletto, dopo un assenza di cinque mesi, e me vi ritrovo così bene in salute, che mai più mi ricordo d'esser stato meglio de ora.

Le Grazie formano l'attuale mia occupazione, e nell'occasione spero che voi abbiate un giorno a vederle finite quì nel mio studio, se il cielo vorrà pur farmi la grazia di rivedervi, di avervi ospite in casa mia.

Scrivetemi di quel che fate e che meditate fare.

Seguitate a volermi ben. Aggradite i saluti del fratello, e credetemi con tutta l'affezione, ec.

<p style="text-align:center">Roma, 2 marzo 1816.</p>

Le nostre lettere si saranno salutate per la strada, mentre la mia dovrebbe esser giunta quasi al tempo stesso che a me venne la vostra del 6 decorso. Io vi ringrazio della parte amorevole che prendete agli onori fattimi dal nostro adorato Sovrano, e mi conoscete abbastanza per dispensarmi dal farvi su tal punto alcuna osservazione.

Venghiamo adunque ai monumenti che tanto v'interessano, che son già collocati, come rilevarete dell'annesso cartolino del Diario Romano. Ad eccezione di quella piccola disgrazia del Laocoonte, tutti gli altri capi d'opera di scultura e di pittura non hanno sofferto il minimo danno del viaggio. L'altro convoglio sta in Anversa, donde sarà portato quà in primavera sopra bastimenti Inglesi.

Riguardo alla lettera di mio fratello scritta da Londra, ho inteso, e va bene che la cosa rimanga in quel termine perche non è tempo di parlare di ciò in questi momenti, ne la proposizione può esser mai accettata.

Desidero che possiate verificare il progetto, cioè la promessa di ritornare in Italia. Se la pace sarà stabile, di che non voglio temere, voi avrete agio e libertà di eseguirla.

Ho portato con me l'esemplare della magnifica e dotta vostra opera, che feci vedere a Sua Santità. Trovo bene che mandiate le cinque o sei copie a Roma, dove procurerò certamente d'esitarle, e lodo il pensiere di farne omaggio di una al Santo Padre.

Io tengo memoria delle stampe che possedete delle opere mie, e vene spedirò le seguenti ad occasione opportuna. Non perderò di vista il monumento Rezzonico e la testa di Elena.

Della statua di S. Pietro (la Religione) nulla posso ancora dirvi di positivo; ma non si dovrebbe tardar molto a risolvere.

Il cavallo è senza cavalier tuttora, ne so che vi metteremo sopra. Nulla mi fu detto a tal proposito, e di tutto vi renderò informato quando lo sappia io stesso.

Ne meno del sepolcro di Nelson s'è fatto parola.

Io lavoro alle tre Grazie, che deggiono esser finite presto, ed ho già parecchie altre statue in marmo che mi aspettano.

La mia salute è ottima e perfettissima.

Mi rincresce che le statue di Malmaison siano partite; erano così ben situate, e tanto accessibili agli amatori, che io n'era sì veramente beato. Così chi sa dove e come verranno collocate, e in paesi tanto lontani da nostri?

Seguitate a volermi bene. Gradite i saluti del fratello, e credetemi sempre, ec.

11 agosto 1817.

Finalmente avete dato segni di vita, dopo tanti mesi d'ingrato silenzio, e dopo tante mie lettere senza risposta. Ed io per vendicarmi di voi, scrivendo alla illustre vostra amica la Marchesa di Grollier, la pregava a non farvi ne meno un saluto, e dirvi che non mandava il busto vostro, coi due, che si spedivano a lei, perchè sono venuto in dubbio e scropolo se mi convenga destinare a voi quello d'Elena, dopo averne fatti degli altri per persone alle quali non potei rifiutarmi.

Sono lieto d'intendere che abbiate ricevute le note stampe, e che siate rimasto contento della mia Religione, la quale probabilmente verrà posta, non più in S. Pietro, ma nel Pantheon, dove campeggierà più maestosamente, come io ho ragione di credere.

Vi ringrazio delle notizie su l'esposizione del Salone, e dirovi che anche da altre parti sento farsi grandi elogj del nuovo grandioso ammirabile quadro di M. Gérard,

col quale per il mezzo vostro cordialmente mi rallegro, e pregovi di fargli i miei sinceri saluti.

Sul proposito de' marmi di Atene, io vene diedi una breve relazione, fino da quando era in Londra. Bisogna che questa mia lettera siasi perduta. Vi assicuro che ho goduto moltissimo nel vedere e ammirare quelle sculture insigni, e fin dal primo momento che le osservai, mi persuasi della massima e del sentimento stesso, che lessi poi nella dissertazione del famoso Visconti; cosa che fecemi un piacer infinito. E dirvi ancor deggio, che il mio amor proprio trovò di che soddisfarsi, nel riconoscere e toccar con mano, che Fidia, e i pari suoi, e del suo tempo, amavano d'imitar la bella natura, e di rappresentarla viva e carnosa, come si può averne certezza da questi marmi, i quali tanto son veri, che pajono formati su un vero bello.

Io ne ho ricevuto ne' passati giorni un gesso dell'Ilisso, e sentirò quello che ne diranno li nostri artisti. Certo io mi fo, che i gessi di queste sculture, che si spargeranno ben presto in tutti li Musei d'Europa, opereranno gran vantaggio e progresso nell'arte.

Vi scongiuro di non privarmi delle vostre lettere, come fatto avete fin qui.

Roma, 15 ottobre 1817.

Il signor *** mi ha recato la cara vostra lettera, per la quale vi piace dirigerlo a me, che sarò ben felice di poter far alcuna cosa in favor suo.

Le ragioni da voi addotte, per giustificar il vostro lento rispondere alle mie lettere, mi sembrano bastantemente

fondate, perchè io mi persuada ad assolvervi; forse anche le prediche di mio fratello, che vi saluta di cuore.

Stasi tuttora in dubbio sul sito che dovrà contenere il mio colosso della Religione.

Sono impaziente che veggiate ancor voi quelle meravigliose sculture del Partenone esistenti in Londra, alcuni gessi delle quali saranno spediti a Parigi. Il vostro giudizio sullo stile di esse, mi sarà molto grato, e carissima poi la cognizione di ciò che avete preparato di pubblicar sulla composizione del frontone occidentale.

Statevi tranquillo, che io non perdo la memoria dell'impegno toltomi colla chiesa di San-Sulpizio. Vado ruminando sempre nella mente il soggetto, e a tempo suo vene farò consapevole.

Il mio cavallo si va ora fondendo a Napoli, ma non si farà già così presto come a Parigi dal Piggiani. Quello che mi affligge è il doverci modellar sopra, il Carlo III, lavoro che veramente non vorrei far per ora, e che pur si dovrà eseguire presto, e forse in questo anno seguente.

Anche il gruppo di Teseo col Centauro mi sta sul cuore, e m'invita a terminarlo, prima che gli anni più crescano, e mi scevri il calore del corpo, e la vigoria della mente, la quale pur troppo declinerà presto. Finora però non mene avvedo, e forse sono in errore, e mene accorgerò tutto ad un tratto.

Per la via di Cività-Vecchia e Marsiglia, ho spedito una cassa con due gessi del busto mio, e di quello del pittor Bossi, e di due altre teste, l'una della Pace, e l'altra, che dovea essere della Venere di Firenze, fu messa per isbaglio, quantunque sia tratta dal marmo eseguito da me in

questi ultimi tempi. Vi manderò la Venere per altra occasione.

P. S. Non so come troverete le due teste di M.da Grollier. Essendosi riuscito il marmo non perfetto di quella prima già terminata, ho voluto aggiungervi la seconda, che aveva fatto abbozzare per ritrarre Maria-Luisa, e che ho poi trasformata in testa ideale. Ditemi il parer vostro, quando le avrete ben esaminate.

Roma, 22 marzo 1818.

Ho consegnato al signor Conte Sommariva un rotolo di mie stampe per voi e per madama Récamier, alla quale vi prego di farle recapitar in mio nome, subito che vi verranno affidate dal detto cavaliere, che se restituisce a Parigi.

Io non so se abbiate mai avuta una mia lettera, per la quale io vi dava relazione dell'aver letta e gustata sommamente la vostra grande e magistrale opera del Giove Olimpio.

Certo è che io non ebbi mai riscontro di essa, motivo per cui vengo portato a credere che siasi smarrita.

Ora sperar voglio che vi giungerà questa mia, e che vi piacerà d'intendere come io abbia fatto rileggermi un altra volta questa vostra insigne opera, e come io sia rimasto pieno di nuova meraviglia e soddisfazione, per le infinite belle cose che contiene, e per la sana e giudiciosa critica, onde l'avete dal principio al fine accompagnata, con una savia moderazione ch'incanta e persuade ogni lettore. Io

vene ripeto le mie congratulazioni, e vi assicuro che vi riscontrai passo passo la verità, e la ponderosa giustezza delle vostre osservazioni.

<center>Roma, 18 giugno 1818.</center>

Bene avete fatto di ristorarmi del lungo silenzio vostro, colla gentile lettera del 18 passato, per la quale m'informate di parecchie cose che io desiderava sapere, e di cui voi pienamente mi soddisfate.

Piacemi d'intendere che abbiate ricevuto finalmente il mio ritratto, al quale concedeste più degno sito ch'egli per avventura non merita; tutto effetto di quella graziosa benevolenza e amicizia che mi accordate. Son poi infinitamente contento che abbiate trovato motivo di lodarmi per le altre teste ch'erano similmente inserite nella cassa medesima.

Vi sono grato delle stampe mandate per me alla signora Récamier; e vi assicuro che delle altre che successivamente usciranno delle opere mie, e le quali saranno diverse, avrete indubitamente e regolatamente le copie, onde formarne il secondo volume.

La relazione sulla fusione della statua equestre di Enrico IV mi riesci molto soddisfacente; è piena di quei detagli che tornar possono di qualch'utilità per quella che si sta fondendo a Napoli, al fonditore della quale ho comunicato tutte quelle osservazioni che credeva essere profittevoli al di lui lume e vantaggio; di che sommamente ringrazio l'amicizia vostra, e quella dell'egregio e bravo signor Piggiani, che saluto di vero cuore.

Intendo cio che disponete per la cassa inviata a Roma, colla direzione all' Ab. Sambucy, e sarete fedelmente servito di quanto mi ordinate. Ditemi ora come volete disporre del prezzo da me incassato per l'esemplari della vostra grande opera, il Giove Olimpico, rimanendone uno in mie mani, che forse verrà acquistato dal Conte Italinski, ministro Russo a Roma; per altro non ne ho ancora forte sicurezza.

Ricordate i miei affettuosi rispetti alla gentilissima vostra parente, e accertatela che subito che sarà fatta la stampa (se mai si farà) del mio quadro, ove rappresentasi il Padre eterno, io le ne manderò volentieri una copia.

A quella scultura per San-Sulpicio non lascio di pensarci. Datemi tempo, e vi servirò.

Intanto voglio mettermi subito, nell'autunno seguente, al gruppo di Teseo per levarmi dal cuore questa gran faccenda, che mi affanna e tormenta, finche io non l'abbia condotta al suo fine. Bene voi mi consigliate e spronate a tal opera, ed io seguitar amo il consiglio e le riflessioni vostre, che hanno sopra l'animo mio un peso grandissimo. Spero di potervi dire alla primavera prossima, che il gruppo sia vicino al suo compimento.

Io già mi aspettava da un giorno all'altro la nuova, che la statua di madama Letizia dovesse uscir di Parigi. Per assecondare alla brama vostra, avrei bisogno di conoscere con precisione il vero prezzo che sene domanda, onde regolar le mie richieste, nel caso che trovassi persona la quale pensasse di farne l'acquisto; voi fornitemi questo indizio con esatezza. Riguardo poi al mutar nome alla statua, o darle altri simboli, ec. oserei dissentire in

cio dal parer vostro, sembrandomi (se non m'inganno) che il soggetto debba eccitare maggiormente il desiderio dell'amatore, che se la statua rappresentasse altro soggetto morale o allegorico. Fuor di Francia specialmente, ciò riuscirà più probabile, ed io non dispero di potervi servire, subito che ne conosca le condizioni.

Seguite ad amarmi come fate. Aggradite i saluti del fratello, e credetemi tutto vostro amico.

<div style="text-align:center">Roma, 22 agosto 1818.</div>

Ho il piacere di rispondere alla carissima vostra del 13 passato, e di rallegrarmi con voi del vostro viaggio a Londra, e della entusiastica soddisfazione provata alla vista e contemplazione de quei meravigliosi capi d'opera dell'arte antica. Spiacemi sommamente che siasi smarrita quella mia lettera scritta a voi da Londra, ove io mi ritrovava tre anni fa, e nella quale mi compiaceva di manifestarvi l'estasi mia, e le riflessioni da me fatte su quei monumenti. Gradirò infinitamente la pubblicazione delle indicate lettere a me dirette, le quali servir debbono a sviluppare le vostre nuove teorie; e la intitolazione che ne avete disegnata mi piace e mi lusinga moltissimo.

Tengo presso di me la cassetta delle due copie del vostro Giove Olimpio per Napoli, dove sarà immediatamente avviata, subito ch'io sappia la spesa del porto da Parigi a Roma, perchè quel signor Abate Sambucy non me l'ha per anche significata.

In vano però feci ad esso richiamo della scatoletta contenente la mostra di metallo da voi citata; in questa casset-

tina non si è potuto invenire, e forse voi l'avrete dimenticata, o si sarà perduta. Converrebbe che la gentilezza vostra volesse supplire a queste inconvenienze, col ripetermi la spedizione per altro mezzo, che a voi non mancherà.

Il prezzo della statua di madama Letizia mi sembra alterato, non essendo punto vero che a me fosse pagata più di *luigi mille e due cento cinquanta*. Ho già scritto ad un amatore che desiderava qualche opera mia, e ne sentirò la risposta. Saria per altro necessario che voi mi permetteste che io lo facessi comunicare direttamente, e pel mezzo vostro col proprietario della statua, onde passasserò d'intelligenza fra loro sopra del prezzo. Su di che attenderò un cenno vostro.

Finito il modello di Carlo III sopra il cavallo che ora si sta fondendo a Napoli, e terminato il gruppo del Tesco, mi sembrerà di esser più giovine di quello che ora sono, senza questi due pesi sul cuore.

Non tarderò allora ad occuparmi d'alcun soggetto relativo alla commissione vostra.

A proposito del cortese consiglio vostro sulla diligenza nel lavorare le pieghe, come ringrazio la candida vostra amicizia, da cui è dettato, così darò fatica a ben comprendere il vero significato dopo ai saggi da me dati su tel argomento, parendomi che nel Paride, nella Tersicore, nell'Imperatrice Maria-Luisa, e nella Italia al sepolcro d'Alfieri, per tacere d'altri, non manchino prove sufficienti della mia estrema cura, nel lavorare questa parte della scultura; e vorrei che appunto ne foste giudice voi stesso. Tuttavia l'avviso vostro mi serve di nuovo sperone, e me lo terrò sempre dinanzi agli occhi....

Ora vi invito a consigliarmi, a dirigermi sul progetto che avrei, di far fare in mano di qualche grosso libraro, o negoziante di stampe a Parigi, il deposito di alcuni corpi delle stampe delle mie opere. Voi potreste ajutarmi su questo punto, e far parlar a qualcuno che volesse e potesse incaricarsi di tal negoziato, alle condizioni e patti che verrannogli dichiarati dal mio negoziante e depositario di Roma, il signor Pier-Luigi Scheri, il quale aprirebbe la corrispondenza col vostro Parigino. Vi prego di volermi dire alcuna cosa su questo articolo, che mi interessa non poco.

Seguite ad amarmi; aggradite i rispetti del fratello, e credetemi sempre, ec.

Roma, 24 ottobre 1818.

Rispondo alla carissima vostra del 9 passato, per la quale mi confermate la promessa d'indirizzar al mio nome le lettere vostre (da Londra) su i marmi Elginiani. Sarò impaziente di conoscere e gustare questo nuovo saggio del vostro squisito intendimento nell'arti nostre.

La scatolina col pezzo di metallo non fu ritrovata, ad onta di mille replicate diligenze; onde sarà necessario che voi, per altra occasione, abbiate la compiacenza di mandarmene una seconda mostra.

L'amico al quale io scrissi per la statua di madama Letizia mi ha risposto d'aver abbandonato questo disegno, e mi lascia in libertà, come io lascio voi e il proprietario di detta statua, non sapendo altrimenti adoperare per il suo acquisto. Bensì vi ringrazio del pronto riscontro al mio desiderio.

Sono dietro a terminare il modello colossale dell' eroe che sta sul cavallo già destinato per Napoleone, e che ora è Carlo III. Questa statua equestre in bronzo verrà collocata nella nuova piazza ove si sta fabbricando la magnifica chiesa di S. Francesco de Paola.

Vi do parola ce ne ll'inverno prossimo imminente, se la salute non mi abbandona, spero di dar compimento al gruppo di Teseo, che veramente mi pesa sul cuor.

Ho consegnato l'esemplar della vostra grande opera ad un negoziante perchè lo venda, e starò aspettando da voi il termine del benefizio che fu accordato, onde regolare la spedizione di alcuni altri esemplari.

Giacchè mi proponete di ridurre le mie stampe a forma di libro per le biblioteche specialmente, converrebe farvi precedere qualche sorta di testo, che le accompagnasse, onde giustificare la loro trasformazione; come mi consigliereste voi di fare? Oh non vi sentireste voi l'animo bastante di dettare un discorso analogo alle stampe, che si farebbe poi pubblicare dall'editore delle medesime! Parlatemi con libertà, come siete solito di far sempre con me, ed io vi sarò grato del vostro consiglio. Approvo assolutamente l'idea propostami di presentar queste incisioni sotto forma di una collezione. Il progetto mi piace moltissimo, e trovo che partorirà un ottimo e utilissimo effetto.

Gradirò certamente le dissertazioni antiquarie che mi promettete.

Continuate ad amarmi, e a credermi, unito al fratello, ec.

Roma, 12 dicembre 1818.

Il signor *** mi recò la gentil vostra lettera del 15 novembre passato.

Ho avuto un gran piacer delle cose varie che mi fate conoscere, e sopra tutto sarò lieto del vostro contento, per la testa di marmo, che la signora Marchesa di Grollier vi ha donato. Voi avete interpretato bene il senso del mio poscritto. Quella testa fu abbozzata per esser ritratto.

La cassa mandata a Marsiglia è diretta a voi, e contiene due busti in gesso che io vi mando.

Sono veramente fuori di me per la gioja d'aver prevenuto il vostro stesso entusiasmo e le vostre osservazioni relative ai marmi Elginiani. La lettera che io vene scrissi da Londra, conteneva le medesimi rilievi e considerazioni. Tutte le frasi vostre combinano col sentimento mio, e non potevate esprimervi più degnamente, secondo il mio stesso pensiero, se io vi avessi dettate le parole.

Il paragon poi che voi ed altri amano di fare con queste insigni opere, e colle mie, è troppo seducente, e troppo lusinga il mio amor proprio, perchè io non debba esserne altamente penetrato e commosso. Son persuaso anche io che l'arte debba ritrarre qualche solenne vantaggio dallo studio di questi frammenti.

Venendo alla fusione della statua di Enrico IV, rilevo con mia sorpresa che la forma avesse quel difetto originato dalla composizione del luto, il quale non è dunque *luto sapiente*, come mi aveano supposto. Sarò quindi grato alla vostra amicizia, se vorrete aver la bontà di mandarmi una notizia precisa di tutto l'ordine della operazione, e secondo i capi notati già nell'antecedente mia, aggiun-

gendo le osservazioni vostre ancora : e ditemi se la statua equestre era d'un pezzo solo, o di quanti. Questo ragguaglio deve tornarmi di grande utilità, come voi stesso velo credete.

Seguite ad amarmi, e credetemi sempre vostro affezionato amico.

Roma, 24 febbraro 1819.

Vi acchiudo una letterina per il nostro amico il cavaliere Cicognara, eleggendo una occasione favorevole del signor Canning, ministro Britannico nella Svizzera, il quale partendo da quì per Londra, si è voluto gentilmente incaricar della presente per voi.

Io nulla ho da dirvi di nuovo, dopo all'ultima mia. Solamente vi repeto che da vinti giorni, sono alle prese col Teseo, e che vi lavoro con grandissima passione e calore, nella impazienza di levarmi dall'animo questo carico, il quale mi pesa infinitamente, si chè mi parrà di non aver più che fare nulla, finito che io abbia questa laboriosissima e dura e lunga opera.

Seguite ad amarmi bene, e fate che io vi rivegga ancora una volta; ma fra noi, poiche io non credo, ne vorrei ritornar al di là delle Alpi mai più.

Vi saluta il fratello, ed io vi sono sempre vostro affezionato amico.

Roma, 24 aprile 1819.

Il nostro comune amico cavaliere Cicognara mi scrisse in data degli otto dell'andante, che partiva per Londra,

dopo aver preso e fissato con voi cio che si doveva fare per il libro delle mie stampe. Io anticipo i miei ringraziamenti per questo atto d'insigne amicizia dell' uno e dell' altro per me.

Le casse partono dopo domani. In una di esse contengonsi dieci stampe per voi, e dieci consimili per madama Récamier, alla quale verranno gentilmente consegnate col mezzo vostro (al solito franche d'ogni spesa per l'una et per l'altro.)

Il gruppo del Teseo procede a gran passi, e non l'abbandono se non l'ho finito appieno.

Gradite i saluti del fratello, e credetemi sempre, ec.

Roma, 19 giugno 1819.

Vi scrivo due righe per annunciarvi che mi sono occupato dell' idea di quel Cristo (*) che voi desiderate, e che è stato da me abbozzato in piccolo, per averne una prova, e conoscerne l'effetto; e parmi che non dovrei esser mal soddisfatto del mio pensiero. Fra non molto tempo vene manderò un piccolo disegno, onde anche voi ne possiate formar una qualche idea.

Voi vedete che non perdo di vista le vostre premure.

Tra qualche giorno io partirò per Venezia, anzi per Possagno mia patria, dove ho destinato far edificar una chiesa, della qual fabbrica ora si stanno a scavar le fondamenta, alle quali si darà cominciamento al mio arrivo.

La dimora, per altro, che io farò a quelle parti, non

(*) C'est de la Descente de Croix qu'il s'agit.

sarà che di un mese o poco più, onde potrete dirigermi sempre le vostre care lettere a Roma.

Seguitate a volermi bene, e a credermi, tutto vostro, ec.

———

Roma, 22 giugno 1819.

Benchè io vi abbia scritto nel passato sabbato, non posso a meno di scrivervi anche queste due righe, per darvi la fausta notizia del getto del mio cavallo fuso in bronzo felicemente, per le cure del signor Righetti. Egli mene scrive appunto in data del 19 andante, e mi annuncia che il cavallo è tutto scoperto, e ogni sua parte compresa la coda è riuscita perfettamente oltre qualunque aspettazione. Io sono lietissimo di questo evento, che tanto stavami a cuore. Tra qualche mese, e allora appunto che la figura sarà stata cavata della fossa, io farò una gira a Napoli, per osservare in persona l'esito di questa bella fusione.

Ora mi viene domandato di saper da voi quanti chilogrammi e migliaja di libre di metallo occorserò per il getto di Enrico IV. A vostro agio siatemi cortese di tal riscontro.

Vi confermo l'antecedente mia coll avviso del piccolo modello da me fatto del Cristo, riservandomi a darvene una idea, subito che io l'abbia più maturata.

Vogliatemi bene, e credetemi sempre vostro; ec.

———

APPENDICE.

Roma, 25 novembre 1819.

Finalmente sono confortato per la cara vostra del 8 andante. Questo solo avviso mi è giunto da voi dell'arrivo delle due casse delle mie stampe; giacchè finora niuna lettera mi pervenne dal signor B...

Mio fratello, che vi riverisce distintamente, ha parlato con, questo librajo signor *Mariano de Romanis*, al quale potete comunicare il vostro desiderio ; poichè sembra disposto di servir al vostro intendimento.

Appena ritornato di Venezia nel passato mese d'agosto, ho eseguito il modello al naturale d'un Endimione dormente con clamide sopra d'un sasso, e coi due giavelotti, che sembrano uscirgli di mano, secondo che lo descrive Luciano, nel suo dialogo sull'astronomia. Questa figura ha fatto un grande effetto nell'animo di chiunque la vidde, e veniva giudicata per una delle megliori mie produzioni : cosa che mi sento ripetere ad ogni opera nuova, e che mi venne ricantata subito dopo, cioè nel mese del passato ottobre, quando esposi un altro modello di una seconda Maddalena distesa in terra, e svenuta quasi per eccesso di dolore di sua penitenza, soggetto che piace moltissimo, e che mi ha procurato molto compatimento, ed elogi assai lusinghieri.

Ora ho terminato un terzo modello di una Ninfa da me intitolata Dirce, nutrice di Bacco, che siede sopra una pelle di lince, e appoggiase col destro braccio sopra una cista, (o *paniere*) simile a quelli che ricavansi dalle iniziate a i misteri di Bacco. La novità del soggetto, e il modo con che ho studiato di condurre il modello, pare che

abbia riunito l'opinione de' più a giudicare questa figura per il mio capo d'opera; si chè se io dovessi affidarmi alle parole ed a i complimenti che mi vengono fatti, potrei credere che non vado ancora in dietro nell'arte mia, quantunque mi crescanno gli anni.

Tutte e tre queste statue dovranno probabilmente esser mandate in Inghilterra.

Il Teseo è già finito, e posto sopra un grande bilico, sul quale gira con somma facilità; onde può vedersi da ogni punto ad un buon lume, nel mio studio, dove spero che resterà molto tempo, finchè si edifichi un tempio in Vienna, volendo l'Imperator che sia colà trasportato. Non potete imaginare quanto sono felice dell'avere finalmente condotto al suo termine un lavoro che mi pesava sull'anima.

Si come pesami assai il debito di fare un secondo modello equestre, per accompagnare quello di Carlo III; ma spero di riuscire al più presto possibile : e fatta questa grande e faticosa opera, rinuncio per sempre a simili componimenti, che non sono più conformi alla mia età.

Se potessi esser con voi, saprei rendervi le ragioni dell'aver io preferito di edificare quella chiesa a Possagno mia patria, piutosto che a Roma. Esse sono molte, e molto sufficienti a persuadermi che io facessi bene a fissarmi in tale proposito.

Datemi talvolta nuove di voi, e credete che sebbene non vi scrivo spesso, vi amo sempre egualmente, e sempre vi sono, ec.

Roma, 18 maggio 1821.

Ricevo la carissima vostra del 30 passato, coll'inserta cambialetta di scudi cento che ho subito verificata. Sono grato alle vostre cure per favorirmi, e nel pregarvi di non rimetter punto del vostro zelo a tal uopo. Scrivo, nel senso che suggerite, a questo signor *** relativamente al deposito, ec.

Io non ho mandato per anche le due busti per madama D. nel dubbio di recare una inutile briga...

Mi consolo che il vostro reale Museo abbia fatto il pregevole acquisto della Venere trovata nell'isola di Milo, e gradirò sommamente di leggere la vostra dotta illustrazione su questo insigne capo d'opera di Greco lavoro.

Se non fossi ritenuto dallo scropolo di farvi spendere nel trasporto della cassa d'un gesso dell'ultima Venere eseguita da me per M. Th. Hope, io velo manderei ben volontieri, onde averne il vostro savio parere.

Ho veramente finito ne' giorni scorsi il modello che era in gesso, del colossale cavallo per il gruppo equestre del Rè Ferdinando primo; e se amore di autore non m'inganna, sono tentato di credere che siami riuscito non inferiore al primo, se pure non è anche migliore. Almeno l'opinione di quei che lo veggono, tende a persuadermi di questo.

Parmi d'avervi scritto che ho fatto il modello di una seconda Maddalena giacente, e svenuta per eccesso di dolore sopra il terreno; e quello d'una Ninfa che dorme, e l'Endimione, e la Dirce che farà la compagna all'altra Ninfa con l'Amorino per S. M. il Rè Georgio IV.

La mia salute è ottima, e mi serve egregiamente fin qui, in tutte le opere che lavoro. Dio voglia che seguiti per lungo tempo ancora, onde si verifichi il vostro augurio di una eterna gioventù.

Credetemi sempre unito al fratello, ec.

Roma, 13 luglio 1821.

Ho il piacere di rispondere alla gentilissima vostra del 25 passato, e di dirvi che ho ricevuto la cambialetta di scudi 172, 25, sopra di questo banchiere signor Lavaggi, in pagamento delle 196 stampe inviate al S. B. dedotta la sua rimessa, ed il prezzo dei cento esemplari del testo.

La mia salute, grazie al Signore, è ottima, e vi sono tenuto della cortese amorevolezza che avete nel raccomandarmi di averne cura gelosa; e veramente ho bisogno di stare bene, se voglio seguitar a dar opera a miei lavori.

Dopo il modello de l'Endimione, della Maddalena, e della Ninfa nutrice di Bacco, ho eseguito quello d'una Ninfa che dorme, e che viene tanto lodata, che si vorrebbe crederla migliore delle altre opere mie. Finora mi avvienne sempre così, che l'ultima ottiene il pregio di preferenza sull'altre. Da cio potrei cavare buon augurio, e persuadermi che almeno non vado ancora in dietro ne' miei studj, e cerco di mantenermi in qualche grado di opinione favorevole, della quale il pubblico si compiace di onorarmi.

Su questi giorni sto per finire il modello del cavallo per la statua equestre di Ferdinando primo. Questo modello è grande al vero, ma il gruppo equestre deve esser colossale come l'altro di Carlo III.

Dopo subito mi pongo a terminar la statua del general Washington, in tanto che si sta preparando la creta per il modello colossale del suddetto cavallo di Ferdinando.

Voi vedete che non perdo tempo, e se la salute mi accompagna, spero di tirar innanzi un gran pezzo, e dare fuori delle altre opere, delle quali tengo in mente i soggetti. Vogliatemi bene; gradite i rispetti del fratello, e credetemi, ec.

Roma, 20 settembre 1821.

So rit ornato da Possagno, mia patria, nello stato Veneto, dopo due mesi e mezzo di assenza. La mia salute è ottima, e ne profitto subito col pormi al modello d'un gruppo della *Pietà* composto di Cristo morto, della Madonna, e di Maria Maddalena. Vedete che io son di parola nel trattar questo soggetto, si come vi avea promesso da tanto tempo.

Prima di partir da Roma, io vi diressi una lettera nello scorso mese di giugno, relativamente al signor.....

Voi che siete costì, e che dovete avere grand impero sull'animo suo, potete certamente aver mezzo di guarantirmi da qualche infausto successo. Favorite di prender le vie più spedite e sicure a tal uopo. Siatemi cortese di un gentil e pronto riscontro a mia quiete....

Se mi amate, non perdete di vista questa faccenda, e fatela vostra propria.

Mio fratello vi riverisce con molto affetto, ed io vi abbraccio, e sono, ec.

CANOVA.

Roma, primo dicembre 1821.

Benche m'abbiate lasciato tanto tempo senza lettere vostre, pure io voglio darvi prova che sono vivo e sano, e che seguito fare qualche nuova opera, si come vene darà certezza l'annesso articolo del nostro Diario. Tacendo degli elogj che mi vengono fatti in esso foglio, non posso tacervi, che la parte descrittiva del gruppo verrebbe esser al quanto più fedele ed esatta : ma nell' insienne non ista male, e può correre.

Il modello non si forma per anche in gesso, perche si è dovuto ritardarne la forma, onde servire all' universale desiderio del pubblico, che non si saziava mai, ne' passati giorni, di concorrere a rivederlo più volte. Se dovesse fare argomento del merito di questa opera, da' complimenti che mene vengono fatti generalmente, avrei motivo di esserne molto contento, giacchè, per dire sinceramente la verità con voi che mi siete amico leale, non mi ricordo d'aver sentito mai fin quì espressioni più graziose e lusinghevoli, di quelle fattemi per ragione di questo modello.

Molta parte della mia compiacenza riflette sopra di voi, che sempre per lo innanzi mi avete stimolato di far un modello della *Pietà*; si come sono a voi pure debitore dell' utili eccitamenti datimi per il modello della equestre statua per la corte di Napoli.

Io non dimenticherò mai le obbligazioni che ho contratto verso di voi; come io spero che non porrete in dimenticanza l'amicizia che da tanti anni m'avete accordata. Ne vi crediate mai che io venga a darvi la notizia di questo modello (della Pietà) per richiamarvi alla memoria, l'in-

tenzione da voi espressami, di fare una qualche opera sacra per la vostra chiesa di S. Sulpizio. Non mi resta l'ombra d'un tal progetto. Seguito a lavorare il più che io posso, purchè fra tanto la salute mi accompagni; e a confessar il vero, è un gran tempo che io non isto così bene come al presente, e purchè voi seguitiate ad amarmi, ed a resistere, se vi riesce, all'invidia di chi vorrebbe privarmi ancora della vostra benevolenza.

Fatemi certo con due righe, e ditemi qualche cosa di voi, della salute vostra.

Mio fratello e il signor Cicognara vi salutano di cuore, ed io vi abbraccio affettuosamente.

P. S. A questa ora molte richieste mi vennero fatte del gruppo per Russia e per Inghilterra; ma sono ancora indeciso, mentre vorrei che rimanesse in Italia.

———

Roma, 19 gennaro 1822.

Il vostro signor..... mi ha favorito la cara vostra letterina del 12 scorso novembre, e le copie della vostra dottissima dissertazione sulla Venere trovata nell'isola di Milo.

Vi sono grato di questo nuovo attestato della vostra memoria e benevolenza. Mi sembrano prudentissime e persuasive tutte le riflessioni che voi fate in proposito di questo insigne monumento, e crederei che doveste esserne lodato da chiunque intende a queste materie d'antichità e di belle arti.

Una copia della detta dissertazione ne ho dato al comune amico Conte Cicognara, che è qui con noi, ed una altra al vostro Ambasciatore il Duca di Blacas.

Ancora non ho saputo che il nostro affare delle stampe sia risoluto..... Comprendo la delicatezza della vostra situazione, e compatisco la cura che voi avete potuto concedere a simil faccenda. Si che vi sono assai grato di quello che avete fatto.

La mia chiesa procede lentamente, attesa la stagione dell'inverno. Quando sarà finita, se ne conoscerà il disegno fedele; e allora vedràsi che poco o nulla vi è di mia propria invenzione.

In tanto ricevo con letizia il vostro augurio dei trenta anni, e vi prometto, che ne saprò trarre profitto, e che non gli spenderò in ozio.

Amatemi sempre come fate, e credetemi vostro, ec.

FIN.

TABLE DES MATIÈRES.

PREMIÈRE PARTIE.

	Pages.
Naissance et premières années de Canova.	1
Statue d'Orphée et Euridice.	6
Statue d'Esculape.	9
Statues d'Apollon et Daphné.	ibid.
Groupe de Dédale et Icare.	12
De l'état de la sculpture à Rome, lors de l'arrivée de Canova dans cette ville.	16

DEUXIÈME PARTIE.

Groupe de Thésée et du Minotaure.	31
Statue d'un Amour.	36
Statue d'une Psyché.	37
Mausolée du Pape Ganganelli, Clément XIV.	39
Statue colossale du Pape.	43
Statues colossales de la Modération et de la Douceur.	46
Groupe de l'Amour et Psyché couchés.	47
Mausolée du Pape Rezzonico, Clément XIII.	50
De l'impossibilité de suivre un ordre exactement chronologique dans la suite des ouvrages de Canova.	55
Compositions de bas-reliefs modelés.	56
Statue d'Hébé.	57
Quelques détails de la vie de Canova.	59
Monument de l'amiral Emo.	60
Groupe de Vénus et Adonis.	64
Modèles de bas-reliefs.	66
Statue de la Madeleine pénitente.	ibid.
Canova considéré comme peintre.	71
Enlèvement de Rome du Pape Pie VI.	73
Voyage de Canova en Allemagne.	76

TROISIÈME PARTIE.

	Pages.
Difficulté de suivre un ordre chronologique, etc.	79
Changement dans la position intérieure de Canova.	80
Projet en esquisse du mausolée de Christine.	81
Groupe colossal d'Hercule précipitant Lycas.	ibid.
Divers sujets de bas-reliefs modelés.	90
Bas-reliefs sur cippes funéraires ou sarcophages.	91
Cippe funéraire de la marquise de Santa-Crux.	92
Cippe funéraire du sénateur Falier.	93
Cippe funéraire de Volpato.	94
Divers cippes funéraires.	95
Projet d'un mausolée pour Nelson.	96
Statue de Persée.	98
Canova nommé sur-intendant des Antiquités.	104
Statues des deux Pugilateurs Creugas et Damoxène.	109
Statue du roi de Naples Ferdinand IV.	113
Invitation faite à Canova, par le ministre de France, de se rendre à Paris.	114

QUATRIÈME PARTIE.

Départ de Canova pour Paris.	117
Visite de Canova à Villiers près Paris.	118
Modèle en terre du portrait de Bonaparte.	121
Retour de Canova à Rome.	126
Il est nommé président perpétuel de l'École du Nu.	127
Mausolée de l'archiduchesse Christine.	129
Statue de Vénus à Florence.	136
Statue de Palamède.	140
Statue de madame Lætitia.	141
Quelques observations sur l'état de choses qui favorisa le génie de Canova.	145
Statue de Vénus victorieuse.	147
Mausolée du poète Alfieri dans l'église de Sainte-Croix à Florence.	149
Statue de la princesse Leopoldine Lichtenstein.	154
Statues d'Ajax et d'Hector.	157
Statue de Terpsichore.	160
Statues des trois Danseuses. — Première Danseuse.	162
Deuxième Danseuse.	165
Troisième Danseuse.	168
Enumération des portraits en buste et autres têtes sculptées par Canova.	170

TABLE.

	Pages.
Statue de Pâris.	176
Quelques particularités de la vie de Canova.	183

CINQUIÈME PARTIE.

Second voyage de Canova à Paris.	189
Entrevues et entretiens de Canova et de Bonaparte.	193
Retour de Canova à Rome, et rétablissement de l'Académie de S. Luc.	201
Canova nommé prince de l'Académie.	204
Statue colossale de Bonaparte.	206
De la même statue en bronze.	214
Groupe de Thésée vainqueur d'un Centaure.	216
Statues équestres colossales en bronze.	223
Canova est en butte à quelques attaques de l'envie.	230
Seconde et nouvelle statue de la Madeleine pénitente.	236

SIXIÈME PARTIE.

Statue de Marie-Louise sous la forme d'une *Concordia*.	237
Statue de la Muse Polymnie.	240
Groupe des trois Grâces.	246
Statue de la Paix.	252
Groupe de Mars et Vénus.	255
Statue d'Hébé, troisième et quatrième répétitions.	261
Naïade se réveillant au son de la lyre de l'Amour.	262
Statue colossale de la Religion.	266
Canova rétablit et soutient l'Académie d'Archéologie.	271
Troisième voyage de Canova à Paris en 1815.	276
Voyage de Canova à Londres.	284
Retour de Canova à Rome.	291
Canova est créé marquis d'Ischia.	292
Lettre du Cardinal Consalvi.	ibid.
Diplôme du Sénat romain en l'honneur de Canova.	294
De l'emploi fait par Canova, en faveur des arts, de la libéralité du Pape.	297
Choix fait par Canova du type de ses armoiries.	299

SEPTIÈME PARTIE.

Suite des travaux de Canova après son retour à Rome.	301
Statue de Washington.	ibid.
Mausolée des Stuarts à Saint-Pierre.	305
Canova nommé président de la commission consultative des arts.	309

	Pages.
Statue d'Endymion dormant.	310
Divers ouvrages répétés ou commencés par Canova.	314
Modéle du monument funéraire du marquis Salsa Bério.	316
Statue colossale de Pie VI, placée dans Saint-Pierre.	316
Du grand nombre des répétitions faites par Canova de ses statues.	319
Saint Jean-Baptiste enfant.	320
Proposition faite à Canova de traiter des sujets chrétiens.	321
Groupe d'une Descente de Croix.	324
Divers sujets de bas-reliefs.	327
Bas-reliefs destinés aux métopes du temple de Possagno.	328
Hommages rendus à Canova.	329
Temple élevé par Canova à Possagno sa patrie.	331
Idée générale du temple de Possagno.	335
Pose de la première pierre du temple.	336
Du talent de Canova en peinture.	337
Grand tableau d'une Déposition de Croix.	338
Développement des premiers symptômes de la maladie de Canova.	340
Mort de Canova.	342
Honneurs funèbres rendus à Canova.	344
Souscription Européenne pour le monument à élever à Canova.	346
Honneurs rendus à la mémoire de Canova par toutes les villes d'Italie.	349
Service solemnel et catafalque en l'honneur de Canova à Rome.	351
Monument honorifique élevé à Canova au Capitole.	354
Post-Scriptum. — Sur le recueil gravé de ses principaux ouvrages.	357
Appendice, contenant un choix de lettres adressées par Canova à l'auteur.	361

FIN DE LA TABLE.

OUVRAGES
DE M. QUATREMÈRE DE QUINCY
QUI SE TROUVENT
A LA MÊME LIBRAIRIE.

LE JUPITER OLYMPIEN, ou l'Art de la Sculpture antique considéré sous un nouveau point de vue; ouvrage qui comprend un Essai sur le goût de la Sculpture polychrôme, l'Analyse explicative de la toreutique, et l'Histoire de la Statuaire en or et en ivoire chez les Grecs et les Romains, avec la restitution des principaux monumens de cet art, et la démonstration pratique ou le renouvellement de ses procédés mécaniques; 1 fort vol. grand in-folio avec 34 planches coloriées. 200 fr.
Il ne reste plus que *vingt-un exemplaires* de cet ouvrage.

MONUMENS ET OUVRAGES D'ART ANTIQUES, restitués d'après les descriptions des écrivains Grecs et Latins, et accompagnés de dissertations archéologiques, 2 vol. in-4° avec planches, dont plusieurs coloriées sur grand papier vélin superfin. Paris, 1829. 50 fr.

HISTOIRE DE LA VIE ET DES OUVRAGES DES PLUS CÉLÈBRES ARCHITECTES du onzième siècle, jusqu'à la fin du dix-huitième, accompagnée de la vue du plus remarquable édifice de chacun d'eux, 2 vol. grand in-8°, sur papier Jésus superfin, ornés de 47 planches, cartonnés. 30 fr.

DICTIONNAIRE HISTORIQUE D'ARCHITECTURE, comprenant dans son plan les Notions historiques, descriptives, archéologiques, biographiques, théoriques, didactiques et pratiques de cet art; 2 gros vol. in-4°, sur papier fin satiné, cartonnés à la Bradel. Paris, 1832. 50 fr.

HISTOIRE DE LA VIE ET DES OUVRAGES DE RAPHAEL, seconde édition, 1 vol. grand in-8°, sur papier Jésus superfin, satiné, orné du portrait de Raphaël et d'un *fac-simile* de son écriture. Paris, 1833. 10 fr.

RECUEIL DE NOTICES HISTORIQUES lues dans les séances publiques de l'Académie royale des Beaux-Arts à l'Institut, 1 vol. grand in-8°, sur papier Jésus superfin, satiné, Paris, 1834. 10 fr.

DE LA NATURE, du But, et des Moyens de l'Imitation dans les Beaux-Arts, 1 vol. in-8°. 8 fr.

PARIS. — IMPRIMERIE D'AD. LE CLERE ET Cie,
Quai des Augustins, n° 35.

www.ingramcontent.com/pod-product-compliance
Lightning Source LLC
Chambersburg PA
CBHW051350220526
45469CB00001B/189